# 살롱 드 경성

일러두기

- 단행본, 신문, 잡지는 『 』로, 전시명은《 》로, 미술 작품 및 영화와 공연은〈 〉로, 시와 소설 작품 그리고 논문은 「 」로 표기했습니다.
- 각 도판에 대한 정보는 작가, 작품명, 제작 연도, 재질, 크기, 소장처의 순서로 표기했으며, 평면 작품 크기는 세로×가로, 입체 작품 크기는 높이×폭×깊이 순으로 표기하였습니다.
- 외국 인명, 지명 등의 외래어 표기는 국립국어원 외래어표기법을 따르되, 관용적으로 통용되는 표현의 경우 이를 따랐습니다.

한국 근대사를 수놓은 천재 화가들

# 살롱 드 경성

김인혜 지음

대학을 갓 졸업한 조카가 전화해서, "이모는 존경하는 사람이 있어?" 하고 대뜸 물어본다. 갑자기 왜 그런 질문을 하냐고 했더니, 모기업에 취업 원서를 내야 하는데, 자기소개서 양식에 그런 질문이 나온다는 것이다. 존경하는 인물이 누구이며, 그 이유는 무엇인가? 질문에 답하려고 고민하다가, '세상 잘난 이모도 누굴 존경하기는 할까?' '존경한다면 그 대상은 어떤 사람일까?' 하는 의문이 들었던 모양이다.

나는 내심 그 질문이 반가웠다. 평소에 많이 생각하던 주제이고, 답변을 내 나름대로 잘할 수 있는 질문이기 때문이다. 나는 조카에게 지금까지 누구를 존경했고, 왜 존경했는지 꽤 많이 열거한 후 이렇게 말했다. "나는 내 마음 깊이 존경하는 사람이 지금 살아 있는 사람이든, 돌아가신 분이든 매우 많아. 어쩌면 내 공부의 목적, 내 인

생의 가치는 그런 존경할 만한 분들을 찾는 과정에 있었다고 해도 과언이 아니야."

크게 보면, 한국 근대 시기 예술가들을 공부하는 일도 내게 있어서 그런 대상을 찾는 과정이었다고 말할 수 있다. 한국은 19세기 말부터 1950년대까지 혼란의 개화기와 암흑의 일제강점기를 거쳐, 전쟁과 분단을 통과한 나라이다. 이 파란만장한 시대에 삶을 영위했던 인물들의 자취를 찾는 일은 매우 흥미로울 뿐 아니라, 진정한 감동을 주는 경우가 많았다. 더구나 하루하루 끼니를 때우기도 힘든 삶 속에서 다른 것도 아니고 '예술'에 사활을 걸었던 사람들이라니! 이들은 대체 무슨 생각으로 대책 없이 이런 일을 했던 걸까? 요즘 같은 '실리주의' 시대에 이들의 '낭만'을 어떻게 이해할 수 있을까?

하지만 혼돈의 시대일수록 어둠을 뚫고 빛을 발한 인물들의 활약은 두드러져 보이게 마련이다. 한국 근대기의 수많은 예술가들은 세상이 어떻게 돌아가든 각자의 시련을 딛고 내면을 벼리는 과정을 거쳐, 자신의 방식대로 살아가는 이유를 발견한 이들이었다. 세상이 알아주든 그렇지 않든, 예술가끼리는 서로 자유롭게 연대하고 의지하며, 굶어 죽어도 '멋'을 유지했던 인간들이었다. 인간 본연의 순수함과 정직함을 지키는 일이 무엇보다 높은 가치였기 때문에, 세속의 무가치한 경쟁과 권력으로부터 거리를 둘 수 있는 사람들이었다.

그러나 이들은 대체로 속세와 동떨어진 나머지 살아서는 제대로 인정받지 못했고, 그림이나 조각을 팔지 못해 가난했으며, 심지어 죽고 나서 오늘날까지도 많은 이의 관심을 받지 못한다. 지금도 한국인 대부분이 이름을 알고 있는 근대미술가는 기껏해야 이중섭, 박수

근 정도에 머물러 있지 않나. 외국 작가라면 훨씬 더 많은 이름을 나열할 수 있는 사람들도 한국 작가에 대해서는 잘 알지 못하는 현실이 안타까울 따름이다. 이는 어찌 보면 나 자신을 포함한 전문가 집단의 직무 유기가 아니었을지.

나는 예술가들이 특별히 위대한 존재라는 얘기를 하고 싶지는 않다. 박수근이나 문신처럼 초인적으로 의지력이 강했다든지, 나혜석이나 장욱진처럼 누구도 못 말리는 '깡'이 있었다든지, 김향안이나 박래현처럼 특히 지혜로웠다든지 하는 얘기는 할 수 있을 것이다. 그러나 그렇다고, 예술가들이 우리와 다른 대단히 초월적이고 완벽한 인물이었던 것은 아니다. 오히려 예술가들은 누구보다 인간적이고, 내면적 결핍도 많은 존재이다. 세상의 시련을 더 섬세하게 느끼는 경우도 많다.

다만 예술가들의 대단한 점은, 누구에게나 닥칠 수 있는 시련 앞에서도 이들이 그것에 대응한 방식에 있다고 나는 생각한다. 예술가들은 어떤 상황 속에서도 인간의 기본과 본성에 충실하고자 했던 이들이다. 자신의 내면세계를 있는 그대로 솔직하게 들여다보기 때문에, 인간 본연의 모습을 가장 순수하게 간직한 채 이를 표현해 낼 수 있다. 자신의 내면을 정직하게 지켜내지 못하면 작품을 만들어낼 수 없기 때문에, 예술가들은 그 어떤 세속적 이해관계에도 굴복할 수가 없다. 그러니까 이들은 솔직하고 떳떳하게 삶을 살아가지 않으면 안 되는 그런 존재들이다.

우리가 예술가의 생애와 작품을 들여다보면서 감동을 받는다면, 바로 그런 예술가의 '삶의 태도'에 기인한 것인지도 모른다. 세파를

견디며 철저한 고독 속에서 지켜낸 예술가의 정직한 표현! 그것을 보면서 우리는 자신을 다시금 되돌아보고, 각자의 삶과 경험에 비추어 각기 다른 나름의 '시사점'을 얻는 것이다. 그 시사점이 일종의 교훈일지, 위로나 감동일지, 어쩌면 존경의 마음일지는 알 수 없다. 그것은 오로지 수용자의 몫이기 때문이다.

이 책이 미술을 좋아하는 사람이든 아니든, 인문학적 배경지식이 있는 사람이든 그렇지 않든, 누구에게나 그 어떤 '시사점'이 되기를 바라는 마음이다. 이 책은 2021년 3월부터 2023년 4월까지 『조선일보』 주말판에 「김인혜의 살롱 드 경성」이라는 제목으로 연재되었던 글을 모아서 펴낸 것이다. 사실 대단히 거창한 사명감이나 목표를 가지고 쓴 책이 아니고, 우연한 기회에 시작한 연재물이 쌓이다 보니 책으로 묶였을 뿐이다. 처음 연재를 시작했을 때는 이렇게 오래 계속될지 몰랐고, 책으로까지 출간되리라는 예상도 하지 못했다. 애독자들의 응원이 이러한 결과물을 낳았다고 생각한다. 그 모든 응원에 진심으로 감사드린다.

2023년 8월
김인혜

차례

프롤로그 4

1장

# 화가와 시인의 우정
## 미술과 문학이 만났을 때

# 2장

## 화가와 그의 아내
뜨겁게 사랑하고 열렬히 지지했다

# 3장

## 화가와 그의 시대
### 가혹한 세상을 온몸으로 관통하며

## 4장

# 예술가로 살아갈 운명
## 고통과 방황 속에서 만난 구원

# 화가와 시인의 우정

미술과 문학이 만났을 때

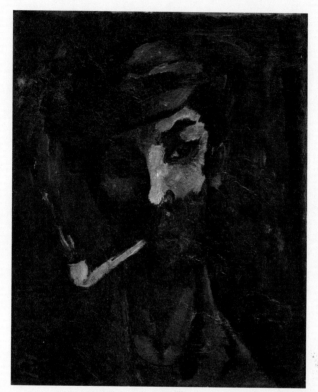

구본웅, 〈친구의 초상〉, 1935, 캔버스에 유채, 62x50cm, 국립현대미술관 소장

파이프를 물고 생각에 잠긴 시인 이상의 얼굴을 그린 작품이다. 이상이 폐결핵을 앓던 시기에 제작된 것으로, 창백한 얼굴에 독기만 남은 눈빛을 강조했다.

# 곡마단이라고 놀림을 받았던
# 경성의 두 천재

이상과 구본웅

2016년 홍익대 미대 입시 면접 문제에 등장한 작품이 한 점 있다. 구본웅(1906~1952)의 〈친구의 초상〉. 화가 구본웅이 친구인 시인 이상을 그린 작품이다. 1972년부터 국립현대미술관에 소장되어 있었기 때문에 미술관을 자주 드나들었던 학생이라면 눈에 익을 법도 하다. 어릴 때부터 나를 따라 미술관 가길 좋아했던 조카는 입시 면접에서 이 작품의 제목과 작가 이름을 서슴없이 대답했다고 한다. 면접관은 "오늘 이 작품에 대해 정확히 말한 사람은 학생이 처음이었네"라며 칭찬을 아끼지 않았고, 좋은 인상을 남긴 덕분인지 조카는 그 대학에 합격했다.

한국미술사에서는 꽤 유명한 작품이지만, 화가 구본웅에 대해서도, 그리고 구본웅과 시인 이상(1910~1937)이 나눈 우정에 관해서도

정확히 아는 사람은 의외로 많지 않은 것 같다.

구본웅은 1906년 서울에서 태어났다. 부친 구자혁은 천도교인으로 손병희의 비서였고, 잡지 『개벽』의 편집장을 지낸 출판인이자 사업가였다. 모친이 그를 낳은 후 얼마되지 않아 유명을 달리하는 바람에 구본웅은 동네에서 젖동냥으로 자랐다.

그런데 세 살 무렵 유모가 그를 떨어뜨리는 실수를 해서, 그 일로 평생 척추 장애인으로 지냈다고 전해진다. 의학적으로 보면 이 구전은 신빙성이 낮은데, 아마도 구본웅은 선천성 척추 질환을 앓았고, 그 증상이 세 살 이후 발현된 것으로 보아야 할 것이다.

부친 구자혁은 산후 후유증으로 죽은 아내를 대신해 새 아내를 맞는데, 그가 바로 '변동림'의 언니였다. 변동림은 훗날 이상의 아내가 되었고, 이상이 죽고 난 후에는 '김향안'으로 이름을 고쳐 김환기와 재혼했다. 한때 변동림은 언니인 구본웅의 새어머니 집에 가정교사로 드나든 적이 있다.

## 이상과 구본웅이 서로에게 끌렸던 까닭

구본웅은 친어머니가 세상에 없었고, 이상은 큰아버지의 손에서 자랐으니, 같은 동네에 살면서 초등학교를 함께 다닌 그 둘이 금세 친해진 까닭은 '동병상련' 때문이었는지도 모른다. 둘 다 어려서부터 매우 명민해 '천재' 소리를 듣고 자랐다. 하지만 이상이 당시 명문이었던 경성고등공업학교에 진학한 반면, 구본웅은 신체장애 때문에 경성고

까치집 머리, 털북숭이 수염의 이상과 작은 키에 질질 끌리는 외투를 입은 구본웅의 기묘한 조화가 곡마단 행차에 비유됐다.

〈異色的 멋쟁이 李箱과 具本雄〉

이승만, 〈이상과 구본웅〉, 『풍류세시기』(중앙일보사)에 실린 삽화, 1977

등보통학교 입학이 좌절되었다. 그 후 구본웅은 경제적으로 넉넉했던 집안의 전폭적인 지지를 받고, 화가가 되어도 아니면 다른 그 무엇을 해도 좋다는 암묵적인 동의를 얻어 일본으로 유학을 떠난다.

구본웅이 니혼대학과 다이헤이요미술학교에서 각각 미술 이론과 실기를 공부하고, 《이과전(二科展)》, 《독립전(獨立展)》 등 당대 일본 재야 그룹전에서 당당히 자신의 이름을 알린 후 귀국했을 때가 1933년이다. 그로부터 이상이 도쿄로 떠나는 1936년까지 약 3년 동안 이 둘은 늘 함께 붙어 다녔다.

'덥수룩한 머리와 창백한 얼굴에 숱한 수염이 뻗친 이상'과 '꼽추인 데다가 땅에 끌리는 인버네스를 걸친 구본웅'이 함께 거리를 거닐면 곡마단이 온 줄 알고 어린아이들이 그 뒤를 졸졸 따랐다는 일화는 유명하다. 후에 행인 이승만(월탄 박종화의 역사소설 삽화를 거의 모

조리 그린 삽화가)이 이들의 모습을 추억하며 삽화를 그리기도 했다.

## 종로에 다방 '제비'를 차리다

이 시기 그들은 무엇을 했는가? 이상의 자전적 단편소설 「봉별기」에 따르면, 1933년 이상은 처음 각혈을 했다. 그 후 총독부 기수직 자리를 그만두고 배천 온천으로 요양을 갔을 때, 소설 속에서 그를 찾아왔던 '화가 K'가 바로 구본웅이었다. 이 둘은 여기서 기생 금홍이를 만났고, 서울로 돌아오자 이상은 종로에 다방 '제비'를 차렸다.

다방 제비의 실내 인테리어는 단조로웠다. 별다른 장식이 없는 허여멀건한 벽에 이상이 직접 그린 우울한 누런빛의 〈자화상〉이 걸려 있거나, 그의 화우(畵友) 구본웅의 작품이 걸려 있었다고 한다. 이상의 옛 친구 문종혁에 의하면, 제비 다방에 걸린 구본웅의 작품은 "오른쪽에는 수양버들이 훈풍에 날리고 왼쪽에는 뒤로 돌아선 나녀(裸女) 하나가 서 있으며, 그 가운데로 검은 제비 한 마리가 날개를 활짝 펴고 힘차게 날아가는"[1] 그림이었다고 한다.

또 다른 이의 회고에 따르면 이상이 운영하던 다방에는 구본웅의 〈인형이 있는 정물〉이 걸려 있었다고도 한다. 이 회고는 처음 이 작품을 세상에 알린 구본웅 유족의 증언에 따른 것이다. 이 작품은 이상이 인테리어를 했던 다방 중 하나에 걸려 있었고, 작품의 첫 구매자는 그 다방과 함께 작품을 인수했다고 한다.[2] 당시 파리에서 가장 '핫'했던 미술 잡지 『카이에 다르(Cahiers d'Art)』가 목각 인형과 함께

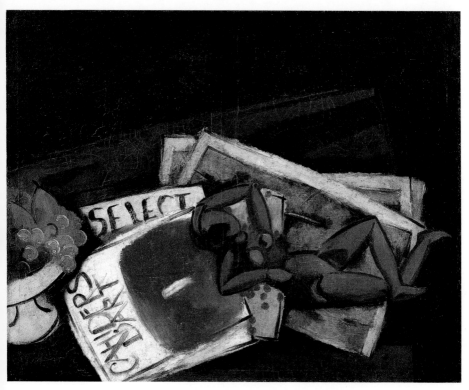

구본웅, 〈인형이 있는 정물〉, 1937, 캔버스에 유채, 71.4x89.4cm, 리움미술관 소장

쏟아질 듯 불안한 각도에서 바라본 테이블 위에 모던한 잡지와 목각 인형이 겹쳐 놓여 있고, 포도가 담긴 정물은 화면에서 잘려나갔다. 여러 다른 각도에서 바라본 시점이 한 화면에서 종합되는 방식은 입체주의의 영향이다.

콜라주 하듯 겹쳐 놓인 정물화였다.

## 에콜 드 파리? 에콜 드 경성!
## 그림까지 잘 그렸던 이상과 박태원

다방 제비는 그저 다방이 아니었다. 미술관도 음악당도 거의 없던 시절, 경성의 다방은 때로 음악회가 열리고 미술 전시회도 열리는 장소였다. 축음기에서는 클래식 음악이 흘러나왔고, '룸펜' 지식인들은 바이올리니스트 미샤 엘먼의 연주에 대해서, 지금 막 명동에서 개봉된 르네 클레르의 영화에 대해서 열띤 토론을 벌이곤 했다. 마치 1920~1930년대 유럽 각지에서 모여든 예술가들이 몽파르나스의 허름한 카페와 술집에서 '에콜 드 파리(École de Paris)'를 형성했던 것처럼.

경성도 나름 그에 못지않았다. 1930년대 경성에 자리 잡았던 많은 다방은 예술가가 디자인한 모던한 풍격을 자랑했을 뿐 아니라, 음악과 미술이 어우러진 '복합문화공간'이었고, 다양한 장르의 예술인이 모이는 아지트였다.

그러나 이상의 '꿈의 장소'는 그리 오래 가지 못했다. 소설가 박태원(1910~1986)은 이상이 죽고 난 후 그를 회상하며, "마담(금홍이)도 사라지고 나나오라 축음기도 팔아먹고" 파산에 직면한 다방 제비의 슬픈 현실을 삽화로 남겼다. 그리고 이 삽화의 배경이 된 1935년경, 구본웅은 여전히 각혈을 하며 성치 않은 몸으로 고뇌에 잠긴 우

소설가 박태원은 시인 이상을 제비 다방에서 처음 만나 절친이 되었다. 이상이 죽고 난 후인 1939년, 박태원은 친구를 회상하며 파산 직전의 다방 모습을 직접 삽화로 그렸다.

박태원, 〈자작자화 유모어 콩트 제비〉, 『조선일보』, 1939. 2. 22

울한 친구 이상의 창백한 인상을 검은 바탕에 강렬한 빨간색을 가미해 그렸던 것이다.

박태원은 누구보다 이상의 재능을 높이 평가했다. 그가 처음 『조선중앙일보』에 소설 「소설가 구보 씨의 일일」을 연재했을 때, 이상으로 하여금 삽화를 그리게 하는 조건을 붙였다는 회고가 있을 정도다. 이상과 박태원은 미술에도 놀랄 만한 재능이 있었던 문인이었고, 심지어 그들이 남긴 삽화는 입체주의와 다다, 초현실주의를 넘나든다.

구본웅과 이상 그리고 박태원의 합작품이 그 유명한 구인회의 회

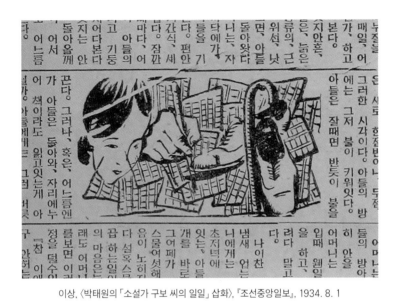

이상, 〈박태원의 「소설가 구보 씨의 일일」 삽화〉, 『조선중앙일보』, 1934. 8. 1

박태원의 「소설가 구보 씨의 일일」이 신문 연재되었을 때 이상이 '하융'이라는 필명으로 삽화를 그렸다. 소설 첫 장면에 주인공 구보가 "어디 가니" 묻는 어머니의 목소리를 뒤로한 채 구두를 신고 단장을 들고 길을 나서는 장면을 그렸다. 이상은 이 장면을 눈앞에 보듯 그린 것이 아니라, 소설 속에 등장하는 중요 단어만을 채집하여 콜라주 하듯 화면에 겹쳐 놓았다.

보 『시와 소설』(1936년 3월 발간)이다. 구본웅의 부친은 경영이 어려워진 '기독교 창문사'를 인수해 '주식회사 창문사'를 열었는데, 구본웅이 이 창문사(출판사 겸 인쇄소)의 지배인이었다. 이상은 다방 운영이 실패로 끝나고, 경제적으로 극심한 곤경에 처했을 때 구본웅의 창문사에 취직해 있었다. 그리고 이들은 함께 『시와 소설』 창간호를 만들었다.

박태원은 창간호에 기이한 제비 다방의 주인장 이상을 소재로, 소

설 전체가 한 문장으로 구성된 단편 「방란장 주인」을 썼다. 구본웅은 초라하지만 역사적으로 너무나도 중요한 이 잡지를 창문사에서 발행했고, 잡지 삽화까지 도맡아 그렸다. 이상은 잡지 첫머리에 지금까지도 회자되는 유명한 경구를 남겼다. "어느 시대에도 그 현대인은 절망한다. 절망이 기교를 낳고, 기교 때문에 또 절망한다."

## 천재들의 얼은 지금까지도 이어진다

그 시대 '현대인'들은 이후 어떻게 되었을까. 이상은 1936년 10월 도쿄로 갔다가, 이듬해 4월 불령선인(不逞鮮人: 일본 제국주의자들이 자기네 말을 따르지 않는 한국 사람을 이르던 말)으로 몰려 구치소 생활을 겪은 후 제일 먼저 숨을 거둔다. 그의 나이 겨우 27세였다. 원래 몸이 허약했던 구본웅은 6·25전쟁 중 1953년 영양실조와 폐렴으로 새어머니와 아들이 지켜보는 가운데 47세로 눈을 감았다.

박태원은 월북을 했다. 영화를 좋아해서 어린 딸을 늘 영화관에 데리고 다니던 박태원이 가족들만 남쪽에 남겨둔 채로. 그는 북한에서 1956년 한 차례 숙청되었다가 후에 재기했다. 노년에는 시력을 잃어 앞이 안 보이는 와중에도 불굴의 의지로 대하 역사소설을 주로 썼다.

아버지 박태원과 함께 영화관에 다니던 딸이 있었다고 하지 않았나. 그 딸의 아들은 후에 세계적인 영화감독이 되었다. 바로 영화 〈기생충〉으로 제92회 아카데미 시상식에서 4관왕을 석권한 봉준호 감

독이다. 봉준호 감독 또한 그의 외조부처럼 그림을 잘 그려서, 영화의 명장면을 드로잉으로 남겼다. 구본웅의 외손녀도 세계적인 스타가 됐다. 발레리나 강수진, 현재 국립발레단 단장 겸 예술감독이다.

이 모든 이야기는 『천일야화』처럼 끝이 없다. 1930~1940년대 경성을 누볐던, '곡마단' 같다는 비아냥거림을 듣던 천재 예술가들의 이야기. 이들의 얽히고설킨 관계와 그 관계 속에서 만들어진 생산물들. 그것은 지금의 우리 유전자에 어떻게든 기억되고 있는, 우리가 꼭 알아야만 할 문화유산이다. 슬프고도 찬란한 유산.

## 02

## 『조선일보』 편집국에는
## 세기의 시인과 화가가 있었다

백석과 정현웅

가난한 내가

아름다운 나타샤를 사랑해서

오늘밤은 푹푹 눈이 나린다

나타샤를 사랑은 하고

눈은 푹푹 날리고

나는 혼자 쓸쓸히 앉어 소주를 마신다

소주를 마시며 생각한다

나타샤와 나는

눈이 푹푹 쌓이는 밤 흰 당나귀 타고

산골로 가자 출출이 우는 깊은 산골로 가 마가리에 살자

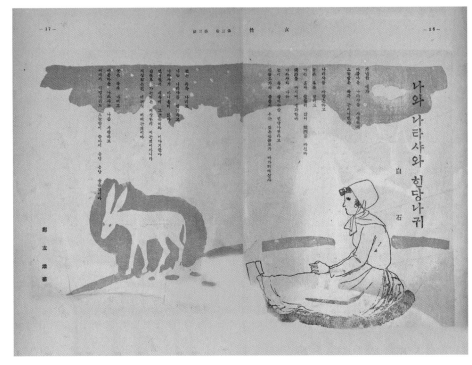

1938년 3월 호 『여성』에 실린 백석의 시 「나와 나타샤와 흰 당나귀」

톨스토이의 『전쟁과 평화』에 나오는 나타샤의 모습을 연상시키듯, 이국적인 모습의 소녀와 흰 당나귀가 등장한다. 정현웅이 친구 백석의 시에 맞춰 그린 이 채색 삽화는 시의 정감을 한층 실감나게 살려냈다.

눈은 푹푹 나리고

나는 나타샤를 생각하고

나타샤가 아니올 리 없다

언제 벌써 내 속에 고조곤히 와 이야기한다

산골로 가는 것은 세상한테 지는 것이 아니다

세상 같은 건 더러워 버리는 것이다

눈은 푹푹 나리고

아름다운 나타샤는 나를 사랑하고

어데서 흰 당나귀도 오늘밤이 좋아서 응앙 응앙 울을 것이다

—백석, 「나와 나타샤와 흰 당나귀」 전문

　고등학교 국어 교과서에도 실려 한국인에게 익숙한 시, 백석 (1912~1996)의 「나와 나타샤와 흰 당나귀」이다. 백석의 연인 자야의 회고에 의하면, 백석이 서울 청진동에 살던 그녀에게 북으로, 만주로, 말 그대로 '깊은 산골로' 가자고 조르던 시기, 미농지 위에 써 준 시라고 한다.[3] 시인은 1938년 초 어느 눈 내리는 겨울에 이 시를 썼을 테고, 그해 잡지 『여성』 3월 호에 발표했다.

　그런데 이 시가 처음 잡지에 공개되었을 때 아름답게 채색된 삽화가 함께 실려 있었다는 사실을 아는 이는 많지 않다. 당나귀 위에 그은 뭉툭한 선 하나와 담백한 여백만으로 '푹푹 눈 내리는 밤'을 절묘하게 묘사한 그림이었다. 그림을 그린 이는 화가 정현웅(1910~1976). 지금은 이름조차 생소하지만 당대 최고 인기 삽화가였다.

먼 길을 떠나기 위해 기차를 기다리는 일가족의 애환을 담은 작품으로, 1940년《조선미술전람회》입선작이다.

정현웅, 〈대합실에서〉, 1940, 원작 망실

## 서민들의 삶과 애환을 담아낸 화가, 정현웅

정현웅의 부친은 의친왕의 아들인 이우 왕자의 가정교사였다고 한다. 그래서 정현웅은 궁에서 일하는 사람이 주로 모여 살던 궁정동(지금의 효자동)에서 태어났다.[4] 그 후 명문 경성제2고등보통학교(경복고등학교의 전신, 이하 경성제2고보)를 다녔는데, 그곳에서 일본인 미술 교사로부터 처음 유화를 배웠다. 정현웅은 학창 시절 이미《조선미술전람회》에 입선해 재능을 인정받았다.

이후에도《조선미술전람회》에 여러 차례 입선했는데 특히 서민의 삶과 애환을 담은 소박한 작품들을 남겼다. 비록 지금은 도록에 흑백 도판으로만 남아 있지만 말이다. 그중 1940년에 완성한 〈대합실에서〉는 리얼리즘 화풍이 뚜렷한 작품이다. 그림 〈삼등 열차〉로 유명한 프랑스 화가 오노레 도미에(Honoré Daumier, 1808~1879)가 한국

정현웅, 〈소녀상〉, 1928, 캔버스에 유채, 43.5x32.5cm, 국립현대미술관 소장

의자에 옆으로 걸터앉은 채 완전히 정면을 바라보고 있는 당당한 누이의 모습을 그렸다. 작품 왼쪽에 세로쓰기로 쓰여진, '1928년 현웅'이라는 사인이 보인다.

에도 있었나 싶을 정도로 매우 인상적이다.

일제강점기 가장 큰 미술전람회였던 《조선미술전람회》에 유화 18점을 발표했다는 기록이 남아 있지만, 6·25전쟁을 거치는 동안 정현웅의 작품은 거의 소실됐다. 전쟁 통에 궁정동 집을 빼앗기고 떠돌이 생활을 한 후 돌아와 보니, 모든 작품이 불쏘시개로 태워진 후였다. 포화가 눈발처럼 흩날리던 그 겨울은 유난히 추웠다고 한다. 이중섭을 비롯한 당시 유명 작가들의 수많은 작품이 전쟁 통에 불쏘시개로 쓰였다.

지금까지 남아 있는 정현웅의 유화는 딱 한 점뿐이다. 1928년 작 〈소녀상〉. 그의 나이 열여덟에 그린 작품이다. 그림 속 소녀는 정현웅의 어린 누이다. 앳된 소녀는 다소곳하면서도, 의자에 옆으로 기대앉아 반듯하게 정면을 응시하는 당찬 모습을 보인다. 이 작품은 누이 집에 있었기에 전화(戰火)를 피해 살아남을 수 있었다. 유족은 2018년 이 작품을 국립현대미술관에 기증했다.

정현웅은 화가이기도 했지만 삽화가, 장정가로 더욱 명성을 누렸다. 1935년 그의 나이 스물다섯에 『동아일보』에 입사했다. 원래는 광고부 직원이었는데, 이무영의 소설 「먼동이 틀 때」의 삽화를 그리던 화가 이마동이 병원 신세를 지게 되면서 정현웅이 긴급히 '대타'로 투입됐다. 그런데 이 대타 삽화가가 히트를 쳤다. "혜성과 같이 출현하여 삽화계에 폭탄적 경이를 이루었다"[5]는 평가까지 나왔을 정도였다.

이 시대 신문 삽화의 수요는 많았지만, 전문적으로 삽화를 배웠던 화가는 어차피 거의 없었다. 다들 회화 실력에 근거해서 독학으로 삽화를 그린 것인데, 정현웅은 타고난 재능이 있었던 것일까. 처음부

1939년 7월 호『문장』에 실린 정현웅의 〈미스터 백석〉. 옆자리에서 관찰하며 그린 백석의 '심각한 프로필'이 인상적이다.

터 소설 속 장면을 능숙하고 실감나게 묘사해서 일약 1급 삽화가로 인정받았다.

　이후 그는 한용운의 「박명」, 이태준의 「청춘무성」, 박태원의 「삼국지」 등 수많은 유명 신문소설의 삽화를 그렸다. 지금과는 다르게 당시에는 신문소설을 누가 쓰느냐에 따라 신문 판매 부수가 오르락내리락할 만큼 초미의 관심사였다. 동시에 신문소설에 삽화를 그리는 삽화가 역시 어떤 예술가보다 큰 대중적 파급력이 있있다. 요즘으로 치자면 시청률 대박인 드라마나 인기 웹툰, OTT 서비스 콘텐츠 같은 위상이었다고나 할까.

## 직장 동료에서 예술을 나누는 벗으로

정현웅은 1936년 '손기정의 일장기 말소 사건'[6]으로 『동아일보』가 무기한 정간을 당하자, 사직하고 『조선일보』에 입사했다. 이후 『조선일보』를 비롯해 자매지 『조광』, 『여성』 등에 실린 수많은 삽화를 그렸다.

이곳에서 정현웅은 운명의 동료를 만난다. 바로 시인 백석이다. 정현웅이 『조선일보』에 입사하고 얼마 지나지 않아, 시 쓰기에 전념하겠다고 사표를 내고 함흥으로 갔던 백석이 『여성』의 편집장으로 다시 돌아왔다. 『여성』은 『조선일보』에서 1936년 4월 자매지로 창간한 월간 여성지로, 나올 때마다 매진 행렬을 기록할 만큼 인기가 드높았다. 이 잡지를 백석과 정현웅이 함께 만들었다.

사슴처럼 고아했던 백석, 희고 잘생긴 백석, 문손잡이를 손수건으로 감아 열 정도로 결벽증이 있었던 백석. 예나 지금이나 시인들이 사랑하는 시인! 그가 『조선일보』 출판부에서 늘 정현웅의 옆자리에 앉아 열심히 사진을 오려 붙이며 편집을 하고 있었던 것이다.

"미스터 백석은 바로 내 오른쪽 옆에서 심각한 표정으로 사진을 오리기도 하고, 와리쓰게(레이아웃)도 하고 있다. 그래서 나는 밤낮으로 미스터 백석의 심각한 프로필만 보게 된다. 미스터 백석의 프로필은 조상(彫像)과 같이 아름답다. 미스터 백석은 서반아(스페인) 사람도 같고, 필리핀 사람도 같다…… 미스터 백석에게 서반아 투우사의 옷을 입히면 꼭 어울릴 것이라고 생각한다." 정현웅이 백석의 옆얼굴(프로필)을 그려, 잡지 『문장』에 발표한 글의 일부이다. 희대의 브로맨

스가 따로 없다.

『여성』은 이들이 함께 만든 잡지인 만큼 아름다운 시와 그림이 그득했다. 모윤숙의 「폭풍의 집」, 백석의 「내가 이렇게 외면하고」 등 많은 시가 아름다운 채색 시화(詩畵)로 탄생됐다. 이중에서 백석과 정현웅이 직접 콤비를 이뤄 시도 쓰고 그림도 그렸으니, 그것이 바로 「나와 나타샤와 흰 당나귀」였다. 이 아름다운 시화의 전통을 우리는 왜 오랫동안 잊어버린 것일까. 이왕이면 학교에서 시를 가르칠 때도 그림과 함께 보여주면 더 좋을 텐데.

## 북으로 간 두 천재

백석과 정현웅이 동료로 함께 일한 시간은 그리 길지 않았다. 백석은 다시 "시 100편을 써서 돌아오겠다"는 말을 남기고 홀연히 만주로 떠나버렸다. 1940년의 일이었다. 그러고는 '잘 도착했다'는 소식을 친구에게 전하듯, 「북방에서—정현웅에게」라는 시를 써서 잡지 『문장』에 발표했다. 백석이 사람 이름을 제목에 달고 헌정한 유일한 시다.

아득한 옛날에 나는 떠났다
부여를 숙신을 발해를 여진을 요(遼)를 금(金)을 흥안령(興安嶺)을
음산(陰山)을 아무우르를 숭가리를
범과 사슴과 너구리를 배반하고

백석이 펴낸 동시집 『집게네 네 형제』(1957) 뒤표지에 실린 중년의 백석 초상. 월북 후 정현웅이 백석을 다시 만나 그린 그림이다.

송어와 메기와 개구리를 속이고 나는 떠났다

나는 그때

자작나무와 이깔나무의 슬퍼하든 것을 기억한다

갈대와 장풍의 붙드던 말도 잊지 않았다

오로촌이 멧돌을 잡어 나를 잔치해 보내던 것도

쏠론이 십리길을 따러나와 울던 것도 잊지 않았다

　　　　　　　—백석, 「북방에서—정현웅에게」 중에서

이들의 웅혼하고 장대하고 고원한 감각이 지금은 다 어디로 갔을까. 평안북도 정주가 고향인 백석은 북에서 다시 돌아오지 않았고, 정현웅은 6·25전쟁 기간에 월북했다. 월북한 예술가들 중 일부가

아직은 숙청되지 않고 있던 1957년, 정현웅은 백석이 쓴 동시집『집 게네 네 형제』를 장정하면서 뒤표지에 백석의 초상 드로잉을 한 번 더 남겼다. 멋들어진 트렌치코트를 입고, 생각에 잠긴 듯 측면을 응 시하는 묵직한 중년의 백석이 그림에 담겼다.

그 무렵이 마지막이었던 듯하다. 백석이 그나마 백석다움을 유지 할 수 있었던 때가. 1958년 백석은 숙청되어 유명한 오지, 삼수갑산 으로 쫓겨나 양치기 생활을 했다. 1996년 생(生)을 마감할 때까지 기나긴 세월이었다. 정현웅은 북에서 출판 관련 일도 하고, 고구려 고분벽화를 모사하는 일도 10년 가까이 했다. 그리고 1976년 폐암 으로 66세에 생을 마감했다.

둘은 북으로 떠났지만 그들의 인연은 남쪽에 남았다. 백석의 여인 자야는 기생 출신으로 평생 홀로 살며 고급 요릿집 대원각을 운영해 모은 엄청난 재산을 불교계에 기증했다. 서울 성북동에 위치한 길상 사가 그녀의 재산이었다.

정현웅의 아내와 가족도 남쪽에 남았다. 이화여자전문학교 피아 노과 출신의 아내 남궁요안나는 과외를 해서 번 돈으로 홀로 사남 매를 훌륭하게 키웠다. 차남 정지석은 한미약품의 공동 창립 멤버 였다. 장남과 삼남은 미국에서 각각 의사, 건축가가 되었고, 딸은 첼 리스트가 됐다. 정지석의 아들은 자동차 회사 르노의 프랑스 본사 에서 10년 이상 자동차를 디자인했던 카 디자이너였다. 화가의 피는 손자에게로 이어진 모양이다.

# 경성의 베스트셀러 시집을 함께 만든
# 시대의 선구자들

## 정지용과 길진섭

넓은 벌 동쪽 끝으로

옛이야기 지줄대는 실개천이 회돌아 나가고

얼룩백이 황소가

해설피 금빛 게으른 울음을 우는 곳

─그곳이 차마 꿈엔들 잊힐 리야

─정지용, 「향수」 중에서

정지용(1902~1950)이 쓴 시 「향수」의 첫 구절이다. 많은 이에게 이
시는 가수 이동원과 테너 박인수가 함께 부른 노래로 익숙할 것이
다. 1920년대 지어진 이 시가 지금처럼 한국인에게 널리 알려지게

된 것은, 1989년에 이 노래가 발표되어 크게 인기를 끌면서부터였다. 바로 그 전해에 납·월북 작가 해금 조치가 시행되면서 오랫동안 우리 기억 속에서 잊혀진 시인 정지용이 부활했기 때문이다. 대중가수와 클래식 음악을 하는 테너가 함께 노래를 부른 것이 당시엔 처음이라 신선한 충격을 주었는데, 한편으로 '이렇게 좋은 우리말 가사가 있었나' 하는 생각에 놀라는 사람도 많았다.

## 한국 현대시의 아버지, 정지용

정지용은 스물다섯에 이 시를 『조선지광』(1927년 3월 호)에 발표했다. 휘문고등보통학교(이하 휘문고보) 장학금을 받아 일본 도시샤대학교 영문과에서 유학하던 때였다. 이때 이미 그는 「카페 프란스」라는 멋지고도 서러운 시를 써서, 일본 시단의 좌장 기타하라 하쿠슈(北原白秋, 1885~1942)의 눈에 들었고, 당대 최고의 일본 문예지 『근대풍경』을 통해 등단했었다.

한국에서는 예나 지금이나 외국에서 알아준다고 하면 국내에서 난리가 나는 문화가 있는데, 20대의 조선 시인 정지용도 그런 '스타' 대접을 받았다. 특히 등단작 「카페 프란스」는 당시 조선에서 예술 좀 한다고 하는 이들이면 다들 암송할 정도로 대단한 인기를 누렸다. 1935년 『정지용 시집』이 경성에서 출간되었을 때는, 1989년 노래 〈향수〉의 신드롬만큼이나 당대 경성 지식인들 사이에서 큰 반향을 일으켰다.

정지용은 후에 '한국 현대시의 아버지'라는 별칭까지 얻게 된다. 그는 아직 조선어 개발이 미흡하던 시절, 끊임없이 새로운 '우리말 시어'를 발굴하고 실험한 시인이었다. 우리가 한 언어를 능숙하게 사용하게 되면, 그 언어가 원래부터 당연하게 존재했던 것처럼 생각하기 쉽지만, 처음 그 단어들을 채집하고 발굴하고 활용한 선구자가 있게 마련이다. 정지용이 그런 사람이었다. 그런 권위를 갖게 된 시인은 후배들을 길렀으니, 잡지『가톨릭 청년』에 이상의 시를 처음 실어준 이도, 잡지『문장』을 통해 박두진, 조지훈, 박목월 등을 등단시킨 이도 정지용이었다.

## 화단의 존경받는 선배 화가, 길진섭

1935년에 출간된『정지용 시집』과, 1941년에 출간된 정지용의 두 번째 시집『백록담』은 아주 아름다운 책이었는데, 이 시집들은 모두 정지용의 친구 길진섭(1907~1975)이 디자인했다. 그중『정지용 시집』은 이탈리아 화가이자 도미니크수도회 수도사였던, 프라 안젤리코(Fra Angelico, 1387~1455)가 그린 〈수태고지〉에서 천사 가브리엘의 얼굴을 클로즈업해서 표지화로 삼았다. 이는 독실한 가톨릭 신자였던 정지용의 정신세계를 반영한 선택이었다.『백록담』은 한라산의 평화로운 풍경을 배경으로 자유롭게 노니는 '사슴'과 '나비'를 길진섭이 직접 그려 넣었다. 색감도 단순한 형태감도 정말 정감이 가는 그림이다.

왼쪽은 화가 길진섭이 표지를 디자인한 『정지용 시집』(1935)으로, 프라 안젤리
코의 〈수태고지〉 부분을 표지화로 삼았다. 오른쪽은 길진섭이 장정한 정지용의
시집 『백록담』(1941).

길진섭은 대중에게 생소한 이름이지만, '정지용의 친구'로 손색없
는 문예계 핵심 인사였다. 1944년 후배 화가 김환기가 결혼할 때, 청
첩인으로 나란히 이름을 올린 이가 정지용과 길진섭이었다. 길진섭
은 시인 이상이 1937년 도쿄에서 어이없는 죽음을 맞았을 때 데스
마스크(death mask, 안면상)를 떠준 인물이며, 시인 이육사의 유고집
『육사 시집』을 장정한 화가였다. 근원 김용준과는 일본 유학 시절을
함께 보낸 절친이며, 이쾌대, 이중섭, 유영국, 박고석 같은 후배 화가
들의 자료에 어김없이 등장하는 존경 받는 선배였다. 문학계에서 정
지용이 그랬던 것처럼 길진섭 또한 미술계 후배들에게 선망의 대상
이자 롤 모델이었다.

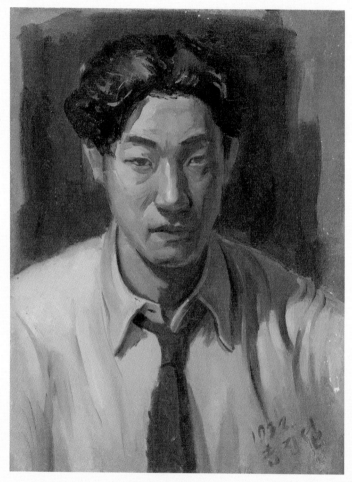

길진섭, 〈자화상〉, 1932, 캔버스에 유채, 60.8x45.7cm, 도쿄예술대학미술관 소장

도쿄미술학교는 졸업할 때 과제로 자화상을 그리게 되어 있었다. 그래서 조선의 많은 유학생들이 자화상을 남겼는데, 그중에서도 길진섭의 자화상은 실제 모습과 흡사하면서도 예리하고 자유분방한 묘사력이 압권이다.

길진섭은 1907년 평양에서 길선주(1869~1935) 목사의 막내아들로 태어났다. 길선주는 3·1운동 민족대표 33인 중 하나로, 고개마다 교회가 있었다는 평양의 장대현교회 목사였다. 세계에서 처음 새벽 기도회를 열었던 기독교 부흥의 아이콘으로 유명하다.

집안 내력으로만 보자면 기독교인이 되어야 하는 운명이었으나, 그렇게 성장하기에 길진섭은 지나치게 자유분방했다. 노래도 잘하고 그림도 잘 그리고 당구도 잘 치고 술도 잘 마시고 연애담도 많았던 길진섭. 그는 아마도 일찌감치 가족으로부터는 지탄의 대상이 되었던 것 같다.

그가 1932년 도쿄미술학교 서양화과를 졸업하면서 그린 〈자화상〉을 보자. 고개를 살짝 숙인 채 눈을 치켜뜬 반항기 가득한 얼굴! 그는 넥타이를 매도 단추 하나를 풀어 느슨하고 삐딱했다. 도쿄 시내를 배경으로 곱슬머리를 휘날리며 찍은 화가의 사진도 그의 예술가적 기질을 고스란히 담고 있다. 그는 졸업 후 귀국해서도 수시로 도쿄에 갔는데, 가끔은 단순히 술을 마시기 위해서였다고 한다.

시대를 앞선 두 선구자의 동행

정지용과 길진섭은 아무도 가지 않은 길을 개척하는 선구자가 필요한 시대를 살았다. 다음 세대 후배들이 시인으로 또 화가로 자라날 토대를 마련하는 것이 그들에게 주어진 역할이었다. 그러나 사회적 몰이해 속에서 아무런 기반도 없이 출발해야 하는 선구자들

일본 유학 시절 길진섭 사진, 1935, 국립현대미술관 미술연구센터 김복기컬렉션

은 마치 물 위를 떠다니는 부표처럼 정박할 곳을 찾지 못한 채 떠돌기 마련이다. 기댈 언덕이 없는 것이다. 다시 말해 상징적 의미에서의 '고향'이 없는 것이다.

1940년 정지용과 길진섭은 함께 여행을 갔다. 한 신문사의 기획으로 선천, 의주, 평양 등 북방 지역을 다니면서 정지용은 글로, 길진섭은 그림으로 여행을 기록하여 신문에 연재한 적이 있다. 재밌는 장면은 이들이 함께 길진섭의 고향 평양을 방문했을 때였다. 태어나면서부터 종교인이 되어야 할 운명을 거스르고 보헤미안 예술가가 된 길진섭은, 고향에 돌아가서도 카페 '라보엠' 외에는 그다지 정박할 곳이 없었다. 그저 산만하고 부산스럽게 평양 거리를 휘젓고 다니는 길진섭의 모습을 정지용은 다음과 같이 생생하게 묘사했다.

평양에 내린 이후로는 내가 완전히 길(吉)을 따른다. 따른다기보다는 나를 일임해 버린다. 잘도 끌리어 돌아다닌다. (중략) 누구네 집 안방 같은 방 아루깐 보료 밑에 발을 잠시 녹였는가 하면 국숫집 이층에 앉기도 하고, 낳고 자라고 살고 마침내 쫓기어난 동네라고 찾아가서는 소낙비 피해 나가는 솔개처럼 휘이 돌아오기도 하고, 대동문턱까지 무슨 기대나 가진 사람같이 와락와락 걸어갔다가는 발도 멈추지 않고 홱 돌아서 온다.

—정지용,「화문행각(畵文行脚)」(『동아일보』 1940년 2월 6일 자) 중에서

길진섭은 그립던 고향 동네에 가서 왜 솔개처럼 휘이 돌아 나오는 걸까? "종교 위에서 단죄했고, 사회적 모랄(윤리) 위에서 저울질했던"[7] 어린 시절의 고향이 너무 미워서, 그는 고향을 보고 싶다가도 보기 싫었던 걸까? 혹은 그 반대로 너무 미워서 보고 싶었을까? "얼마나 미웁던 고향이기로 이제 내가 나른한 하품 속에서까지 고향을 그려보는고"[8]라고 그는 썼다.

이런 애증에 기반을 둔 것인지는 몰라도, 길진섭이 남긴 몇 안 되는 풍경화는 하나같이 이중적인 감상을 불러일으킨다. 한편으로는 아름답고, 다른 한편으로는 지극히 쓸쓸하고 애잔하다. 색감을 과감하게 써서 울긋불긋 다채롭고 어여쁘지만, 별다를 것 없이 밋밋하기만 한 산과 강은 너무나 호젓해서 서글프기까지 하다.

정지용이 그리는 고향도 늘 그런 모습이었지 않나. 아련하고 아름다운 풍경이지만, 시인은 그 풍경을 그저 바라보기만 할 뿐 결코 그 속으로 직접 뛰어들지 못한다. 그에게 고향은 늘 이미지 속에서만 존

길진섭, 〈풍경〉, 1940년대, 목판에 유채, 24.6x33.6cm, 국립현대미술관 소장

전혀 특별할 것 없는 풍경을 대상으로 강한 색의 대비를 구사했지만, 왠지 쓸쓸한 느낌을 준다.

길진섭, 〈소녀〉, 1947, 목판에 유채, 개인 소장

자유로운 필선과 강렬한 색채가 인상적인, 모던한 작품이다. 길진섭의 조카 길희영을 모델로 한 것으로 전한다.

재한다. 어쩌면 그것이 시 「향수」의 본질이다. 한 평론가의 표현대로, 정지용의 시는 '갈 곳이 없는 회귀'를 노래한다. "가고 싶어. 따듯한 화롯가를 찾아가고 싶어. 좋아하는 코란경(Koran經)을 읽으면서 남경(南京)콩이나 까먹고 싶어, 그러나 나는 찾아 돌아갈 데가 있을라구요?" [9]

## 끝내 정박지를 못 찾고 세상을 떠나다

해방 후 정지용은 이화여전 교수로 취임했다. 1948년 출간된 윤동주의 유고 시집 『하늘과 바람과 별과 시』에 발문(跋文)을 써주기는 했지만, 해방 후에 오히려 시가 잘 써지지 않는다고 푸념했다. 그는 6·25전쟁 발발 직후 사라졌다. 납북인지 월북인지는 정확히 확인할 수 없지만, 그가 전쟁 중 폭격으로 사망했다는 사실만은 확실해 보인다.[10]

길진섭도 해방 직후 창설된 서울대학교 미술대학 초대 교수가 되었다. 개인적으로는 남산미술연구소를 세워 후진을 양성했는데, 다음 세대 화가인 서세옥(1929~2020)이나 윤형근(1928~2007)도 그곳에 찾아간 적이 있다. 제대로 배운 적은 없지만 말이다. 그럴 수가 없었다. 1948년 전후 길진섭은 북으로 갔다. 그는 원래 평양 사람이니까, '미운 고향'으로 돌아간 것이라고 해야 할지. 길진섭은 북한에서 조선미술가동맹 부위원장을 역임하는 등 한때 대접을 받았지만, 말년의 행적에 대해서는 전혀 알려져 있지 않다.

인생은 나그넷길이라 정박할 곳 없는 삶이란 모두에게 적용되는 말인지 모른다. 그러나 높은 이상과 처절한 현실 사이 간극을 누구보다 극명하게 인식했을 선구자들에게, 그들의 숙명은 더욱 냉엄한 것이었으리라. 많은 작품을 남기지도 못했고 성공한 삶을 살았다고 말할 수는 없을지 몰라도, 후세가 그들을 기억해야만 하는 이유이다.

## 04

# 신문사 사회부장과 수습기자로 만난
# 시인과 화가

## 김기림과 이여성

간다라 벽화를 숭내낸 아롱진 잔에서

쥬피타는 중화민국의 여린 피를 들이켜고 꼴을 찡그린다.

"쥬피타, 술은 무엇을 드릴까요?"

"응 그 다락에 얹어둔 등록(登錄)한 사상일랑 그만둬.

빚은 지 하도 오래서 김이 다 빠졌을걸.

오늘 밤 신선한 내 식탁에는 제발

구린 냄새는 피지 말어."

쥬피타의 얼굴에 절망한 웃음이 장미처럼 희다.

(중략)

쥬피타 승천하는 날 예의(禮儀) 없는 사막에는

마리아의 찬양대도 분향도 없었다.

길 잃은 별들이 유목민처럼

허망한 바람을 숨쉬며 떠 댕겼다.

허나 노아의 홍수보다 더 진한 밤도

어둠을 뚫고 타는 두 눈동자를 끝내 감기지 못했다.

─김기림, 「쥬피타 추방─이상의 영전에 바침」 중에서

김기림(1908~?)이 친구 이상의 죽음을 애도하며 쓴 시이다. 1937년 이상이 도쿄에서 불령선인으로 몰려 구치소 생활을 한 뒤 건강악화로 스물일곱 짧은 생을 마감했을 때였다. 폐결핵을 앓던 이상은 늘 얼굴이 창백했는데, 김기림은 그 하얀 이상을 '쥬피타' 즉 '제우스' 조각상에 비유했다. 세계의 역사와 현재를 통찰하며, 오래되어 '김빠진' 사상은 거들떠보지도 않던 고고하고 도도한 이상을! 신(神) 중의 최고 신 제우스는 숭배 받아 마땅한데, 대체 이 사회는 왜 그를 추방했던 것일까? 멋지고 찬란하면서도 슬픈 이 시는 이상을 누구보다 잘 알았던 김기림이기에 쓸 수 있었다.

이상도 살아생전 김기림을 참 좋아하고 따랐다. 이상이 김기림에게 보낸 편지들을 보면, 그가 김기림에게 느꼈던 애정의 깊이를 가늠할 수 있다. 1936년 김기림의 첫 시집 『기상도(氣象圖)』를 직접 디자인해 준 사람도 이상이었다. 내용으로도 형식으로도, 1930년대 출간된 책이라고는 믿어지지 않을 만큼 세련된 감각의 시집. '기상도'라는 제목에 걸맞게 은하수를 형상화한 은박 두 줄이 표지를 세로로 가로지르는 '모던'의 끝판왕 디자인을 갖춘 시집이었다.

이상이 디자인한 김기림의 『기상도』(1936) 표지. 이 시집을 출간해 준 출판사는 구본웅이 운영하던 창문사였다. 이상이 창문사에 취직해 있던 때, 이 시집을 만든 것이다.

## 창작과 평론에 두루 능통했던 시인, 김기림

이상이 좋아했던 시인 김기림도 이상만큼이나 천재적인 인물이었다. 김기림은 함경북도 성진 출신으로, 보성고등보통학교를 중퇴한 후 도쿄 니혼대학 예술과에서 수학했다. 일본 내에서도 천재를 자부하는 활발한 젊은이들이 모였다는 니혼대학 예술과는 개방적인 교수진과 자유로운 학제 덕분에 뛰어난 조선인도 많이 다녔다. 문인으로 김기림, 마해송, 임화, 화가로는 구본웅, 김환기, 박고석, 이우환 등이 모두 이 학과 출신이다. 당시 예술과 커리큘럼은 좀 특별했는데 문학과 철학 그리고 미술사를 한 학부에서 같이 가르쳤다. 김기림이 훗날 미술평론 관련 글을 쓰고 화가들과 친하게 지낼 수 있던 데는

그가 미술사의 기초를 여기서 배웠기 때문일 것이다.

김기림은 일본에서 귀국하자마자 1930년 『조선일보』 첫 공채 기자 채용에 응시했고 22세 최연소 나이로 합격했다. 『조선일보』에 입사해서 사회부로 배정을 받은 첫 출근 날, 빠르게 돌아가는 편집국의 인상을 김기림은 미술사를 공부했던 문인 특유의 관점으로 묘사한 바 있다. 이탈리아 미래파 이론가인 필리포 마리네티(Filippo Marinetti, 1876~1944)가 달리는 말의 움직임을 동시적으로 표현하기 위해서는 '26개의 다리'를 그려야 한다고 주창한 것을 떠올리며 그는 이렇게 썼다.

"내가 편집국에 들어선 첫날에 한 시 마감 시간을 좌우하여 모든 테이블 위에서 원고지를 만지는 기자들의 손가락의 회전은 실로 '프로펠러'와 같이 보였다. 그리고 사회부장은 50개 이상의 귀를 가지고 있는 것 같았다. 왜 그러냐 하면 간단없는(끊임없는) 전화가 그를 습격하기 위하여 모든 순간순간에 그의 테이블 위에서 소리치고 있으니까."[11]

## 사학자, 기자, 화가였던 조선의 르네상스인 이여성

김기림이 처음 『조선일보』 편집국에 들어섰을 때 목격했던, "50개 이상의 귀를 가진" 사회부장은 이여성(1901~?)이었다. 여성(如星: 별같이)이라는 특이한 이름은 본명이 아니고, 유명한 약산(若山: 산같이) 김원봉, 약수(若水: 물같이) 김두전과 의형제를 맺을 때 지은 이름

이다. 이여성은 이 의형제들과 1918년 중국에 망명하여 둔전병제를 일으켜 독립운동에 헌신하고자 했다. 이를 위해 부모의 토지를 몰래 팔아 거금 6만 원을 마련한 일화는 유명했다.[12] 그러나 1919년 3·1운동이 발발하자, 약산은 중국에 남아 북을 지키기로 하고, 약수는 서울로, 여성은 대구로 가서 중앙과 남을 맡기로 결의한다. 의혈남아 이여성은 이후 옥고를 치르고, 일본 유학을 거쳐, 대중의 힘을 기초로 독립을 도모코자 한 이 시대 최고의 지식인으로 성장했다.

이여성은 『조선일보』와 『동아일보』에서 부장직을 두루 역임한 언론인이었고, 이집트, 베트남, 인도 등 약소민족의 독립운동사를 연구한 역사학자였다. 『수자조선연구』를 발간하여 숫자를 활용한 객관적

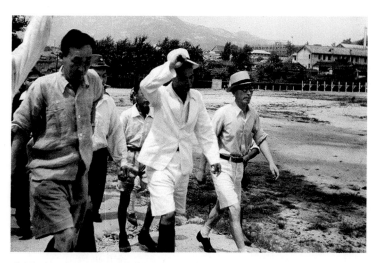

해방된 다음 날 해방 기념 연설회장인 휘문고보에 들어서는 여운형(가운데)과 이여성(오른쪽), 1945, 몽양여운형기념사업회 제공

데이터로 조선의 특성을 파악하고자 했던 철저한 실증주의 사회학자였을 뿐 아니라 동양화론을 쓰고 『조선미술사개요』를 집필한 미술사가였다. 해방 직전 조선건국동맹이라는 지하조직에서 활동하며, 독립운동가 여운형(1886~1947)의 오른팔이기도 했던 정치인이었다.

그뿐인가. 이여성은 틈만 나면 그림을 그리던 화가였다. 1935년에는 유명한 한국화가 청전 이상범(1897~1972)과 2인전을 열 정도였다. 1936년 손기정의 일장기 말소사건으로 『동아일보』에서 강제 퇴사한 후에는 틀어박혀 역사화를 그리는 일에만 몰두했다. 역사화는 서양에서는 매우 발달한 장르였지만, 동양에서는 상대적으로 잘 채택되지 않는 주제였다. 그러나 이여성은 역사화야말로 조선의 역사를 기록하고 이를 후대에 알리는 중요한 분야라고 인식했다. 그는 김유신, 장보고, 김정호, 박연 등 위인들의 일화를 역사화로 그려 신문에 발표하는 일에 온갖 열의를 다했다. 식민지 사회에서 자라나는 청소년과 일반 국민에게 조선의 위인을 소개하며 자긍심을 고취하려는 목적이었을 것이다.

역사화를 실증적으로 정확하게 그리려다 보니, 이여성은 각 시대의 의상, 즉 '복식'을 연구해야 했다. 그래서 급기야 1947년에는 직접 『조선복식고(朝鮮服飾考)』라는 책을 발간하기에 이르렀다. 이여성이 직접 제작한 도판과 사진이 실린 이 책은, 지금도 한국복식사 연구의 선구적인 업적으로 평가받는다.

그러나 애석하게도 그가 그린 역사화 원본은 대부분 화재로 소실되었고, 현재는 〈격구도〉 딱 한 점이 전한다. 격구(擊毬)는 일제강점기에는 사라진 조선 전통 무예의 하나로, 말에 올라탄 채 막대기를

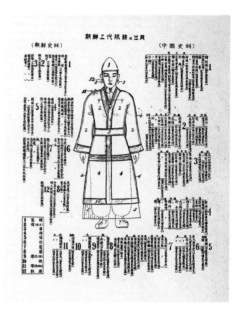

이여성, 『조선복식고』(1947) 중
의복의 세부 명칭과 해설 부분

이용해 공을 멀리 보내는 경기의 일종이다. 서양의 폴로 경기와 비슷하다. 우리 선조의 용맹한 기상과 격조 높은 문화를 기록하기 위해, 이여성은 『경국대전』과 『용비어천가』에 나오는 격구에 대한 글을 그림 상단에 깨알같이 적어놓았다. 이 역사화가 철저한 고증에 의한 것임을 밝힌 것이다.

문학, 예술, 역사, 정치 영역에 걸쳐 두루 통달했던 두 사람, 김기림과 이여성이 『조선일보』 편집국에서 직장 선후배로 만난 뒤 서로 의기투합했을 것임은 쉬이 짐작된다. 이들은 같은 신문사에서 일하면서, 다산 정약용의 자취를 찾아 양수리를 방문하고, 도자기 파편을 함께 주우러 다니기도 했다.[13] 이들은 울고 짜는 애절한 조선이 아니

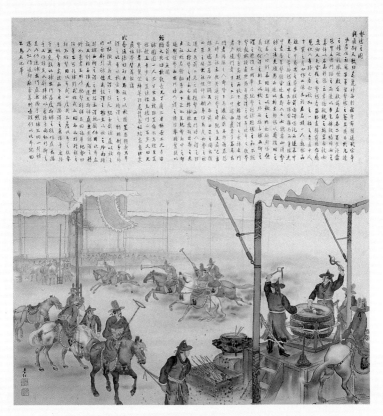

이여성, 〈격구도〉, 1938, 비단에 채색, 92x86cm, 한국마사회 말박물관 소장

조선의 전통 무예인 '격구' 경기를 하는 선조들의 모습을 철저한 고증을 바탕
으로 실감나게 그렸다.

라, 당당하고 자존감 높은 조선을 분석적·실증적으로 발굴하는 일에 공통된 관심을 가졌다.

우정도 각별했다. 1931년 김기림이 결혼해서 남산 밑에 신혼살림을 차린 이튿날 밤, 첫 손님으로 이여성이 방문했다. 그가 신혼집에 들고 온 선물은 커다란 튤립 화분! 당시 울금향(鬱金香)이라고 불렸던 서양 화초였다. 김기림은 이때를 회고하며, 「붉은 울금향과 로이드 안경」이라는 자신의 수필에 다음과 같이 썼다.

"나는 이 형(이여성)을 생각할 때마다 초동양류(超東洋流)의 위대한 콧마루 위에 걸려서 끊임없이 약소민족의 대국(大局)을 통찰하는 검은 로이드 안경과 튤립 붉게 향내 나던 그 밤을 어떻게 잊을 수 있으랴." [14]

동생인 화가 이쾌대에게 깊은 영향을 미쳤지만
물음표만 남긴 채 역사 속으로 사라지다

튤립 화분을 들고 있지는 않지만, 당시 지식인의 상징인 '로이드 안경'을 쓴 이여성의 모습은 남아 있다. 바로 이여성의 동생인 화가 이쾌대가 그린 초상화에서다(이쾌대에 대한 자세한 이야기는 이 책의 3장에서 다시 말할 것이다). 이쾌대가 그린 초상화 속의 이여성은 한복을 입고 책상다리를 한 채, 소반 위에 책을 펼쳐 턱을 괴고 독서에 심취한 모습이다. 실제로 그는 이렇게 안경을 끼고 늘 열심히 공부했을 것 같다.

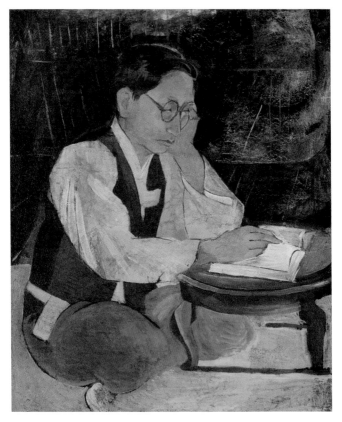

이쾌대, 〈이여성 초상〉, 1940년대, 캔버스에 유채, 90.8x72.8cm, 개인 소장

이쾌대는 형 이여성의 지식인적 면모를 유감없이 드러낸 초상화를 남겼다. 조선의 전통 복장인 한복을 입고, 책상다리를 하고, 소반 위에 놓인 책을 골몰해서 읽고 있는 모습이다.

미술이론가이기도 했던 이여성은 동생 이쾌대의 작품 경향에도 영향을 미쳤다. 이여성은 조선의 예술가가 유약하고 무절제한 자세를 지녀서는 안 되며, "정력주의적인 성실, 근면한 노력과 진지 고매한 태도"로 "현실 조선을 과학적으로 파악하는 예술가가 되자"고 역설했다.[15] 이쾌대의 근엄하고 당당한 모습의 자화상에서도 알 수 있듯이, 이쾌대는 형 이여성이 추구한 예술가상에 근접하기 위해 노력했다. 또한 이쾌대는 서양화를 그리면서도, 조선의 유려한 선(線)을 강조한 표현 등을 통해 '조선식' 유화를 개발하고자 했다.

'천재'라는 표현이 손색없는 두 사람, 김기림과 이여성은 해방 후 어떻게 되었을까? 김기림은 1950년 6·25전쟁이 터졌을 무렵 서울대학교 등에서 강의를 했는데, 어느 날 납북되었다. 전쟁 중 세상을 뜬 것이 유력하나 정확히는 알 수 없다.

이여성은 해방 직후 여운형과 함께 활동했다. 그러나 1947년 7월 여운형이 암살되자 남한에서 더는 버틸 수 없게 되었고, 이듬해 월북했다. 북한은 한때 그를 추대하여 김일성종합대학의 역사학과 교수 자리까지 내주었으나 오래가지 못했다. 이여성은 1958년에 숙청되어 평안남도 순천의 도자기 공장에서 그림을 그리는 화공(畵工)으로 일했다고 전해지지만, 정확히 언제 사망했는지조차 전해지지 않는다.[16]

그래서 김기림과 이여성의 몰년(沒年)은 둘 다 물음표로 표기된다. 그 물음표는 한국 근대사를 서술할 때 늘 따라붙는 슬픈 표식과도 같다. 수많은 '쥬피타'가 그렇게 물음표를 달고 추방되었다.

이여성, 〈수국송뢰(水國松籟)〉, 1935, 비단에 수묵담채, 29.3x98.5cm, 국립현대미술관 소장

'물이 자욱한 곳에 소나무 울림소리 들린다'라는 운치 있는 제목이 붙어 있다. 이여성의 진작으로 확인되는 몇 안 되는 작품 중 하나이다. 통상적인 한국화의 전형을 따르고 있지만, 배를 끄는 어부의 노동하는 모습을 강조한 점이 흥미롭다.

# 성북동 이웃사촌을 넘어
# 소울메이트가 되다

## 이태준과 김용준

내 글 선생이 누구냐고 물어보는 사람이 있는데 말이에요. 사실 누구한테 글쓰기를 배운 적은 없어요. 그래도 누군지 말하라고 한다면, 이태준이라고 할 수 있죠. 이태준의『문장강화』, 그 책이 아직 금서(禁書)일 때 인사동 통문관 사장님한테 빌려서 몰래 읽었거든요.

─유홍준 전 문화재청장의 말에서

얼마 전 국립현대미술관 덕수궁관에 전시를 보러 온 유홍준 전 문화재청장이 한 말이다.『나의 문화유산 답사기』를 쓴 베스트셀러 작가의 글쓰기 교본이 이태준의『문장강화』라니. 그렇게 오래전에 나온 책이 여전히 최고의 교본이란 말인가. 하기야 1930~1940년대에는 다들 '시는 지용(정지용), 소설은 태준(이태준)'이라 하지 않았던가.

수능 문제집에서 별 다섯 개가 붙은 지문, 이태준의 수필 「고완(古
翫)」을 살펴보자.

우리 집엔 웃어른이 아니 계시다. 나는 때로 거만스러워진다. 오직
하나 나보다 나이 더 높은 것은, 아버님께서 쓰시던 연적이 있을 뿐이
다. 저것이 아버님께서 쓰시던 것이거니 하고 고요한 자리에서 처다
보면 말로만 들은, 글씨를 좋아하셨다는 아버님의 풍의(風儀)가 참먹
향기와 함께 자리에 풍기는 듯하다. (중략) 우리 조선 시대의 공예품
들은 워낙이 순박하게 타고나서 손때나 음식물에 절수록 아름다워
진다. 도자기만 그렇지 않다. 목공품 모든 것이 그렇다. 목침, 나막신,
반상(飯床). 모두 생활 속에 들어와 사용자의 손때가 묻을수록 자꾸
아름다워지고 서적도, 요즘 양본(洋本)들은 새것을 사면 그날부터 더
러워만 지고 보기 싫어지는 운명뿐이나 조선 책들은 어느 정도로 손
때에 절어야만 표지도 윤택해지고 책장도 부드럽게 넘어간다.

—이태준, 「고완」 중에서

그의 글은 참 부드럽게 넘어간다. 자연스럽다. 그러나 이렇게 자연스
러워 보이기 위해서 이태준은 문장을 수십 번, 수백 번 고쳐 지은 것
으로 유명하다. 그가 저서 『문장강화』에서 말했듯이, 문장에서 무언
가를 표현하기 위해 들어가야 할 적절한 단어는 '딱 하나(유일어)'뿐
이기 때문이다.

## 고아나 다름없던 이태준, 김용준을 만나다

이태준은 1904년 철원에서 태어났다. 이태준의 집에 "웃어른이 아니 계신" 이유는 그가 고아나 다름없었기 때문이다. 개화파 지식인이던 부친은 이태준이 다섯 살 때, 모친은 그가 여덟 살 때 돌아가셨다. 이태준이 쓴 자전적 글을 보면, 그는 너무 어린 나이에 부모님을 잃어 그것이 의미하는 바가 무엇인지조차 몰랐다고 한다. 그러다 초등학교 졸업식에서 전교 1등 상을 받아 더부살이하던 친척 집으로 돌아왔는데, 이를 보고 기뻐해줄 사람이 아무도 없다는 사실에 비로소 어머니의 부재를 깨닫고, 처음으로 종일 울었다고 한다.[17]

친척 집을 무작정 뛰쳐나와 산전수전을 다 겪으면서도 그는 끝까지 학업을 포기하지 않았다. 휘문고등보통학교에 입학해서 유명한 시조 시인 가람 이병기(1891~1968)의 지도를 받았지만, 동맹휴학을 주도한 사건으로 중퇴하자 아예 일본 유학을 결행했다. 일본 조치대학 문과에 입학해 '공기만 먹고' 고학으로 연명하던 그 시기, 마찬가지로 도쿄에서 유학하고 있던 동갑내기 친구 김용준(1904~1967)을 만났다. 『근원수필』의 저자로 유명한 근원 김용준 말이다.

김용준도 글을 참 진솔하게 잘 썼다. 『근원수필』 중 「두꺼비 연적을 산 이야기」는 교과서에도 실렸다. 쌀을 살 돈도 없는 형편인데, 못생긴 두꺼비 연적을 사 들고 왔다고 아내에게 핀잔을 듣는 내용이다. 초판본에는 그 볼품없다는 연적의 삽화도 같이 그려져 있다. 분명 못생겼는데 왠지 정이 가는 두꺼비상이다. 이 삽화는 당연히 김용준이 직접 그렸다. 대중에겐 수필가로 더 유명하지만, 사실 김용

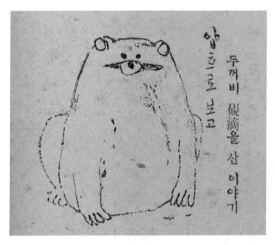

김용준이 쓴 『근원수필』 중 「두꺼비 연적을 산 이야기」에 들어 있는 삽화. 이 삽화 역시 김용준이 직접 그렸다.

준의 본업은 화가이기 때문이다.

김용준은 경상북도 선산의 꽤 부유한 가문 출신이다. 당시 최고 명문 미술학교인 도쿄미술학교 서양화과에 1926년 입학했다. 그는 이때 유학생들 모임인 백치사(白痴社: '바보 모임'이라는 뜻)를 조직했고, 자신의 하숙집을 아지트로 삼았다. 집도 절도 없는 이태준이 바로 이곳에서 김용준의 신세를 지며, 서로 친해졌던 것으로 보인다.

이 무렵 김용준이 그린 〈이태준 초상〉이 남아 있다. 딱딱한 종이에 올이 성긴 천을 씌워 마치 캔버스같이 만든 허름한 바탕재 위에, 눈을 내리깔고 생각에 잠긴 태준의 모습을 담았다. 젊은 소설가의 우울과 몽상이 담긴 이 작품이 100년 가까운 세월을 견디고 살아남아 준 것이 고맙다.

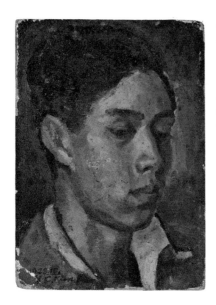

김용준, 〈이태준 초상〉, 1928, 하드보드
에 유채, 32.5x24cm, 개인 소장

도쿄미술학교에 재학 중이던 김용준이 친
구 이태준의 우수에 찬 모습을 그려 선물
한 것이다.

## 옛것을 사랑했던 예술적 동지
## 최고 문예지『문장』함께 만들어

둘은 일본 유학을 마치고 귀국한 후에도 서울 성북동에서 서로
이웃해 살았다. 이태준은 '수연산방'에서, 김용준은 '노시산방'에서.
그러나 이들은 단순히 유학 동기나 동네 친구라는 차원을 넘어서는
관계였다.[18] 한 시대의 새로운 사상을 공유하고 선도하며, 깊은 정서
적 교감을 나눈 소울메이트이자 예술적 동지였던 것이다. 적절한 표
현일지 모르지만, 조선의 옛 유물과 사상을 사랑한 '호고주의(好古主
義)'의 거두였다. 괜히 고완을 만지작거리는 취미를 가지거나 볼품없

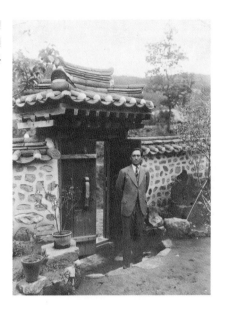

수연산방은 이태준이 1933년부터 1946년까지 살았던 집으로, 그의 수많은 소설이 탄생한 곳이다. 월북하기 전 집 대문 앞에 선 이태준의 모습.

는 연적을 사 왔다고 구박받은 게 아니다. 이들은 뚜렷하게 의식적으로 조선의 옛 전통을 연구하고 존숭했으며, 그 바탕 위에서 새로운 시대의 미학을 정립하고자 했다.

조선의 옛것을 사랑한 나머지, 원래 일본 유학 시절 서양화 전공자였던 김용준은 아예 '한국화가'로 전향했다. 그는 한국화를 독학으로 공부했다. 1942년에 그린 〈기명절지 10폭 병풍〉을 보면, 서양화 이력에서 시작된 그의 독특한 기법이 확인된다. 원래 기명절지는 중국 기물을 많이 갖다 놓고 그리는데, 김용준의 그림에서는 조선의 온갖 전통 기물이 등장한다. 조선백자와 고려청자가 골고루 들어 있고, 문방사우와 고서(古書)가 여기저기 놓여 있다. 매화, 난초, 연꽃,

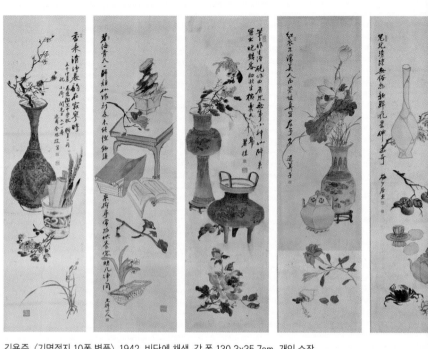

김용준, 〈기명절지 10폭 병풍〉, 1942, 비단에 채색, 각 폭 130.3x35.7cm, 개인 소장

1942년 휘문고보 직원들이 교장의 환갑을 축하하기 위해 김용준에게 제작을 의뢰한 작품이다. 길상(吉祥)을 상징하는 다양한 기물들이 총집합되어 있다. 원래 서양화를 전공했던 김용준은 연필로 밑그림을 그리고, 음영을 강조함으로써 서양화의 기법을 한국화에 도입했다.

수선, 감 등 화초와 열매도 풍성하게 담겼다. 그렇다고 옛것만 있는 것은 아니다. 바나나, 토마토, 레몬 등 서양 과일이 곳곳에 놓여 있는 게 보이는가? 최근에는 우리도 제사를 지낼 때 반드시 옛 법만을 따르지 않고, 멜론도 올려놓고 그러지 않나. 우리 고유의 전통, 즉 중국도 일본도 아닌 조선의 전통을 찾아내되 이를 현대화할 것. 그것이 이들이 스스로에게 부여한 과제였다. 오늘날 우리가 전통을 되짚어 현대성과 융합하려는 각종 시도를 문화계 전반에서 떠들썩하게 하고 있는데, 이러한 운동의 선구자였던 셈이다.

이태준과 김용준은 여러 일을 함께했지만, 이들이 생애 가장 많은 시간을 할애한 것은 역시 책 만드는 일이었다. 이태준은 책이야말로 "인공으로 된 모든 문화물 가운데 꽃이요, 천사요, 영웅"[19]이라고 찬탄했다. "책은 한껏 아름다워라"[20] 하고 외친 이태준의 지론에 따라, 그가 쓴 책은 대부분 김용준에게 장정을 맡겼다. 이태준의 단편소설집 『달밤』, 『돌다리』, 수필집 『무서록』 등이 모두 김용준의 아름다운 장정으로 탄생됐다.

무엇보다 이들은 당대 최고의 문예지 『문장』을 함께 편집했다. 추사 김정희(1786~1856)를 매우 존경했던 이들은, 추사의 글씨에서 '문장(文章)'이라는 제호를 따왔다. 표지화에는 주로 김용준과 길진섭이 매화와 문방사우를 그리곤 했다. '문장파'라는 용어가 있을 만큼 한 때는 이 문예지를 둘러싼 문예인들이 시대를 주름잡았다.

추사의 글씨를 집자(集字)하여 제호를 만든 당대 최고 문예지『문
장』(위)과 김용준이 표지화를 그린 이태준의 수필집『무서록』(아
래). 표지 그림은 모두 김용준이 그렸다.

이태준이 사용한 것으로 전해지는 오동나무 책장.

## 북에서 맞은 불행한 말로

많은 지식인이 해방 후 월북했지만, 특히 이태준과 김용준이 둘다 북으로 간 것은 참으로 안타깝다. 이태준은 북으로 떠나며 누나와 여동생에게 각각 유산을 나눠 관리하게 했다. 누나에게는 살던집을 주었다. 그래서 이태준이 살던 성북동 수연산방이 그 누나의자손에 의해 지금까지 보존되고 있다. MBC 예능 프로그램 〈놀면 뭐하니?〉에 등장하기도 했던 한옥 찻집이다. 누이동생에게는 집의 모든 물건을 관리하게 했다. 그 누이의 아들(이태준의 외조카)이 서울대학교 영문과 김명렬 명예교수다. 그 집에 전하던 몇몇 유품 중 이태준이 쓰던 책장 하나가 전쟁 통에도 용케 살아남았다. 이태준이 그

토록 좋아하던 '책'을 보관하던 오동나무 책장.

이태준은 북으로 간 후 얼마 지나지 않아 숙청되었다. 시인 임화 (1908~1953)나 설정식(1912~1953)처럼 사형을 당하지 않은 것만도 다행으로 여겨야 할까. 그는 1955년 이후 공장 노동자, 인쇄공 등으로 일했다고 전해지는데, 말년에는 고물상을 했다고도 한다. 언제 죽었는지조차 모른다.

김용준은 그래도 북에서 좀 더 오래 버텼다. 그러나 1967년 김일성의 사진이 실린 신문을 구겨 버렸다는 이유로 문책당할 것이 두려워 스스로 목숨을 끊었다는 설이 있다. 김정일의 둘째 부인인 성혜림의 언니, 성혜랑의 회고록[21]에 따른 것이지만 쉬이 믿어지지 않는다. 어쩌면 이 무렵 무용가 최승희마저 숙청됐으니, 김용준은 곧 자신이 숙청될 운명임을 예견하고 자살을 택한 것일까. 지금의 우리는 도무지 알 길이 없다.

# 그림 같은 시를 쓴 시인,
# 그리고 그가 가장 아꼈던 화가

## 김광균과 최재덕

키가 큰 한 남자가 빠른 걸음으로 국립현대미술관 덕수궁관으로 들어섰다. 시간을 내어 전시를 안내해 줘 감사하다고 말한다. 국립현대미술관문화재단 후원회장이 되었으니, 앞으로 잘 부탁한다고 인사를 건넨다. 겸손하고 유쾌한 매너를 지닌 이 사람은 GS에너지 허용수 사장이다. 국립현대미술관에서 기획했던 전시회《미술이 문학을 만났을 때》에 등장하는 시인 김광균의 외손자이기도 하다. 속으로 미소가 지어졌다. 어쩌면 저렇게 대를 이어 손자까지 조부인 김광균과 비슷한 일을 하고 있을까 하고.

김광균은 「와사등」을 쓴 시인으로 잘 알려졌지만, 한국 근대미술사에서도 종종 등장하는 인물이다. 시인이자 사업가였던 그는 1930~1950년대 그 주변의 예술가 집단에서 유일하게 돈을 버는 사

람이었다. 그래서 이중섭, 김환기, 최재덕 등 많은 화가의 일화에 등장하여, 가난한 예술가들을 물심양면으로 도와준 인물로 기록돼 있다. 김광균이 70~80여 년 전 자신 주변의 예술가들에게 했던 일을, 그 외손자가 지금 국립미술관에 해주고 있는 것이다.

## 그림을 사랑한 시인, 김광균

김광균(1914~1993)은 개성 사람이다. 육남매 중 장남이었는데, 열한 살에 부친을 여의고 일찍 가장(家長)이 되었다. 그래서 송도상업학교를 졸업하자마자 가족의 생계를 위해 취업 전선에 뛰어들어야 했다. 군산에 있던 경성고무 회사에 취직해서 일하며, 주로 밤에 시를 썼다. 생업에 종사하면서 부업으로 시를 썼지만, 그의 시는 이미 1930년대 조선 시단에 상당한 반향을 불러일으켰다. 1939년 그의 절친이었던 시인 오장환이 운영하던 남만서방에서 출간된 김광균의 첫 시집 『와사등』은, 조선에서 이런 세련된 시가 나올 수 있나 하는 놀라움과 신선한 충격을 안겼다.

차단―한 등불이 하나 비인 하늘에 걸려 있다
내 호올로 어델 가라는 슬픈 신호냐

긴―여름해 황망히 나래를 접고
늘어선 고층 창백한 묘석같이 황혼에 젖어

찬란한 야경 무성한 잡초인 양 헝클어진 채
사념 벙어리 되어 입을 다물다

피부의 바깥에 스미는 어둠
낯설은 거리의 아우성 소리
까닭도 없이 눈물겹고나

공허한 군중의 행렬에 섞이어
내 어디서 그리 무거운 비애를 지고 왔기에
길―게 늘인 그림자 이다지 어두워

내 어디로 어떻게 가라는 슬픈 신호기
차단―한 등불이 하나 비인 하늘에 걸리어 있다.

—김광균, 「와사등」 전문

여름의 긴 해가 나래를 접을 때, '비인 하늘'에 걸려 서 있는 가스등. 그의 시는 마치 그림의 한 장면을 떠올리게 하여, 이른바 '이미지즘' 시라고 일컬어진다. 시가 이미지처럼 머릿속에 그려진다는 뜻이다. 예전에 고등학교 시험 문제로 참 많이도 나왔다.

김광균은 실제로 시를 그림처럼 썼다. 곁에 서양화집을 끼고 살았고, 그림을 무척 좋아해 늘 화가들과 어울렸다. 그는 이렇게 말하기도 했다. "1930년대 시는 음악이라기보다 회화이고자 했다."[22] 시는 운율과 리듬이 있는 음악인 것이 자연스러운데, 김광균은 시가 '회

화'이기를 의식적으로 추구했던 것이다.

## 전쟁 통에 화가들을 챙긴 사업가 시인

군산에서 일하던 김광균이 서울로 발령이 나서 상경했을 때가 1938년이었다. 이 무렵 김광균은 『조선일보』 기자를 하던 시인 김기림을 통해 여러 화가를 소개받았다. 김만형, 최재덕, 이쾌대, 유영국, 김환기, 이중섭 등이 그의 친구였다. 김광균은 6·25전쟁 중 부산에서 모두가 피란 생활을 할 때도 건설실업주식회사를 운영하며 사무실을 두고 사업을 했다. 전쟁 통에 돈 없는 화가들이 그의 주변에 몰

1952년 건설실업주식회사 부산 사무실에서 김광균이 일하는 모습. 그의 등 뒤로 사무실 벽에 김환기의 〈달밤〉이 걸려 있다.

려들었을 것은 자명하다. 그 무렵 찍은 사진에는 김광균의 등 뒤로 김환기의 작품 〈달밤〉이 걸려 있는 것이 보인다. 전쟁 중에도 부산에 있던 뉴서울다방에서 개인전을 열었던 김환기의 작품을 김광균이 또 사주었나 보다.

김광균과 김환기는 후배 화가 이중섭을 살뜰히 챙기기도 했다. 1955년 1월 서울 미도파화랑에서 열리는 개인전이 성공하면 일본에 있는 가족을 만날 꿈에 부풀어 있던 이중섭을 도와준 선배가 바로 이 둘이다. 전시 브로슈어도 만들어주고, 나란히 축사도 써주었다. 잘 안 팔리는 이중섭의 그림도 사주었다. 특히 김광균은 울부짖는 〈황소〉에서부터 〈달과 까마귀〉까지 그의 대표작을 다 사주었다. 김환기는 홍익대학교 학장으로 있을 때, 이중섭의 〈흰 소〉를 대학이 사게 했다. 당시 기준으로 제값을 주고 이중섭 그림을 산 사람은 김광균, 김환기뿐이었다는 말도 있다. 지금은 그들이 샀던 작품이 50억씩 호가하지만 말이다. 이중섭이 1956년 9월 적십자병원에서 죽었다는 소식을 듣고 찾아가 장례 비용을 가장 많이 부담한 이도 김광균이었다.

## 시인 김광균이 사랑한 화가, 이중섭과 최재덕

여러 화가 중에도 김광균이 가장 아끼고 사랑한 이는 이중섭과 더불어 최재덕(1916~?)이었다. 최재덕은 이중섭과 같은 나이로 한때 그룹 활동을 함께한 적도 있지만, 지금은 전문가들에게조차 생소한 이

최재덕, 〈숲길〉, 1940년대, 캔버스에 유채, 46x66cm, 개인 소장

름이다. 그는 경상남도 산청의 부유한 지주 집안 출신으로, 일본 다이헤이요미술학교를 졸업한 후 이중섭, 이쾌대 등 당대 가장 유망한 청년 화가들과 어울렸다. 1930~1940년대 예술계에서 '화가들이 인정한 화가'로 통했으나 6·25전쟁 중 월북했기 때문에 남한 사회에서 오랫동안 그 이름조차 삭제되었고, 현재 한국에 남아 있는 작품도 채 열 점이 되지 않는다.

김광균은 "천사같이 순수하며 최고의 기량을 가진 화가 두 명이 이중섭과 최재덕인데, 이북 출신 이중섭은 남으로 내려왔고, 이남 출신 최재덕이 북으로 올라갔으니, 결국 같아진 셈이다"라고 말한 적이 있다. 김광균이 살아 있을 때 당시 『계간미술』 기자였던 유홍준 교수

최재덕, 〈한강의 포플러 나무〉, 1940년대, 캔버스에 유채, 65x91cm, 개인 소장

강과 하늘과 나무가 화면을 뒤덮으면서, 푸른 계열 색감의 풍부한 변주를 보여
준다.

가 직접 들은 말이다.

김광균은 최재덕을 다음과 같이 묘사했다.

경주 박물관 추녀 밑 제일 부드러운 얼굴을 하고 지나는 바람 같은 미소를 띤 부처님이 최재덕인 것 같다. …… 그의 그림은 행복한 색채로 덮인 나이브한(순수한) 풍경이 많다. 가을 추수 때 시골로 내려가 그린 들판의 〈원두막〉, 〈포도〉, 〈한강의 포플러 나무〉, 〈금붕어〉 등 대단히 독창적이고 부드러운 형상이 서려 있는 서정을 나는 이중섭과 맞먹는 것으로 생각한다. 두 사람 다 천사가 이 세상을 잠깐 다녀간 것이다.

— 김광균, 「30년대의 화가와 시인들」, 『계간미술』, 1982년 가을호

나는 김광균이 언급한 이 작품들이 몹시 궁금해서 하나하나 찾아나갔다. 2019년에는 〈원두막〉을 찾아 전시했고, 2021년에 〈포도〉, 〈한강의 포플러 나무〉, 〈금붕어〉를 전시한 적이 있다. 이 작품들이 최재덕이 월북하기 전, 그러니까 1940년대에 그려진 것이라니 믿어지지 않을 만큼 세련되고 감각적이다.

〈한강의 포플러 나무〉를 살펴보면 화가는 먼저 화면 전면에 걸쳐 과감하게 포플러 나무를 가득 그려 넣고, 그 사이사이에 중경과 원경, 즉 한강과 하늘을 채워 넣었다. 일반적인 유화가 원경에서부터 그려 나가면서 근경의 사물을 덧붙여 올리는 것과는 반대 방식이다. 그럼으로써 작품은 훨씬 더 평면적, 장식적 효과를 띠게 된다. 바람에 흔들리는 포플러 잎사귀가 햇살에 부딪히는 순간을 포착한 듯

최재덕, 〈원두막〉, 1946, 캔버스에 유채, 20x78.5cm, 개인 소장

마치 전통 두루마리 그림처럼 가로로 길죽한 형태의 작품이다. 넓게 펼쳐진 지평선이 안정감을 주
는 구도이다. 평온한 농촌의 풍경이 아련하게 펼쳐져 있다.

〈원두막〉의 서명 부분. '최재덕'이라는 이름을 도해하여 소 모양으로 만들었다.

환상적으로 아름답다. 화면 왼쪽 아래 한강에서 노니는 배와 물그림 자 표현도 절묘하다. 정말 "그림이 시와 같이" 서정적이다.

한편 최재덕은 자신의 서명으로 소를 즐겨 그렸다. '최재덕'이라는 한글 글씨를 분해해서 소 모양이 되게 했다. '덕'이라는 글자가 소의 다리 모양을 만드는 식이다. 이 '소 마크'를 그저 재밌는 요소로만 볼 것은 아니다. 일제강점기에 소는 조선인을 상징하는 것으로, 일본인 들이 무지하게 싫어하던 은유의 대상이었기 때문이다. 왜 소를 그렸 느냐고 따지고 들면, 이건 소가 아니라 내 이름이라고 말할 참으로, 최재덕은 자신의 사인을 아예 소로 만들어버린 것이었을까?

## 모든 것을 친구 김광균에게 넘긴 채

김광균은 1957년 세 번째 시집 『황혼가』 발표 후에는 사업에 전념했다. 그러고 나서 말년에 다시 시를 썼다. 젊은 시절에 썼던 한껏 멋들어간 그런 시가 아니라, 그저 담백하고 따뜻하고 회고적인 시들이었다. 자녀와 손자들이 모두 훌륭하게 성장하는 모습도 지켜봤다. 차녀는 전통 매듭 무형문화재인 김은영 여사(간송 전형필의 며느리)다. 그녀는 김광균을 회고하는 필자와의 인터뷰에서 이렇게 말했다. "소원이 있다면, 딱 한 번만, 아버지 특유의 그 유머를 들으며 대화를 나누고 싶다."[23] 김광균은 참으로 모두에게 사랑받을 자격이 충분한 이였던 것 같다.

최재덕은 자신의 모든 작품을 친구 김광균과 의사인 김영재에게 넘기고 월북했다. 이후 행적은 거의 알려지지 않았다. 언제 사망했는지조차 모른다. 북에서 남으로 온 천사(이중섭)도, 남에서 북으로 간 천사(최재덕)도 살아생전 현실에서는 고생뿐이었던 것 같다. 이들이 부디 하늘에서는 그림이나 마음껏 그리며 행복하기를.

# 박완서의 소설 『나목』은
# 박수근의 삶에서 시작되었다

## 박수근과 박완서

2021년 11월, 국립현대미술관 덕수궁관에서 박수근(1914~1965)의 회고전이 개최되었다. '국민 화가'라는 타이틀을 달 만한 화가 박수근의 개인전이 어찌 된 일인지 국립현대미술관에서는 처음 열렸다. 당시 코로나 기간이라 입장 인원을 제한했는데도, 미술관이 개관하는 아침 10시보다 더 전에 도착해, 추운 야외에서 줄을 서서 기다리는 관객들의 모습이 장사진을 이루었다.

박수근은 1965년 5월 작고했는데, 같은 해 10월 유작전이 열렸다. 유작전이 열린다는 신문 기사를 접하고 전시회에 갔다가 박수근의 작품 앞에서 옴짝달싹할 수 없는 감동을 받은 이가 있었다. 바로 소설가 박완서(1931~2011)였다. 그녀는 주체할 수 없는 심정을 안고서, 박수근과의 인연을 소재로 한 소설 『나목』을 썼다. 그리고 이 소설이

박수근, 〈나무와 여인〉, 1964, 하드보드에 유채, 24x25cm, 개인 소장 ⓒ 박수근연구소

박수근의 작품 중 색감이 화사한 편에 속하는 그림이다. 특이한 형태의
고목 아래서 두 여인이 다정하게 대화를 나눈다. 그의 작품에 등장하는
인물들은 대체로 서로 소통하고 호응하는 것이 특징적이다.

1970년『여성동아』현상 공모에 당선되면서, 주부로 살아가던 박완서
는 소설가로 등단하게 된다. 나이 39세가 될 때까지 주부였던 사람
이 이런 훌륭한 소설을 썼을 리 없다며, 잡지사에서 집으로 찾아가
진짜 박완서가 쓴 것인지 증명해 보이라고 했다는 일화는 유명하다.

## 박완서와 박수근의 운명적인 만남

박완서와 박수근이 처음 만난 것은 1951년 겨울, 미군 PX(Post eXchange)에서였다. 6·25전쟁이 한창일 때라 많은 사람이 대구와 부산으로 피란을 갔기 때문에 서울은 거의 '공동화' 상태였다.

일자리라고는 거의 찾을 수 없던 때, 박완서는 소녀 가장이 되어야 하는 상황에 처했다. 아버지는 이미 어릴 때 돌아가신 데다가, 전쟁 중에 오빠와 숙부가 비명횡사했기 때문이었다. 1950년 6월 서울대학교 국문과에 당당히 합격하면서 여대생이 되나 싶었지만, 한 달도 채 안 되어 전쟁이 발발했고 그것이 그녀의 삶을 졸지에 나락으로 떨어뜨렸다.

세상의 불행을 한데 모아 때려 부은 것 같은 자신의 삶을 경멸하며 불행감에 도취된 채, 박완서는 현재의 휘황찬란한 신세계백화점 건물에 있었던 미군 PX 기념품 가게에서 점원으로 일했다. 박완서가 미군들에게 서툰 영어로 일종의 호객 행위를 하면, 그 뒤에서 박수근이 스카프나 손수건 귀퉁이에 손님의 애인이나 가족의 사진을 보고 초상화를 그려 넣는 식이었다. 이 위대한 소설가와 화가가 콤비를 이루어, 1951년 겨울 서울의 쇼핑센터 구석에서 이런 일을 하고 있었다니!

예민하고 섬세한 감각을 지닌 스무 살 박완서에게 이 상황은 몹시 치욕적으로 느껴졌다. 이 치욕의 대가로 박완서는 밥벌이하는 화가들에게 쓸데없이 분풀이를 하기도 했단다. 그런데 이런 상황에서도 박수근은 온갖 굴욕을 감내하며 바보스러울 정도로 우직하고 성실

미군 PX의 모습(현 신세계백
화점 본점 건물), 1954, 한국
저작권위원회

하게 자신의 소박한 임무를 다했다. 박완서는 그의 이런 의연한 태도
를 보면서 차차 깊은 감명을 받게 된다. 조금의 우월의식도 없이, 그
렇다고 현실에 굴복하는 일도 없이, 시대를 버텨내는 화가 박수근을
통해 박완서는 처음으로 부끄러움을 느꼈다고 썼다.

그 후 박완서는 자신만이 불행하다는 의식에서 빠져나와 주위를
둘러보게 되었다. 그리고 각자의 고난을 이겨내며 하루하루 살아가
는 사람들을 조금은 따뜻한 시선으로 바라보게 되었다. 박수근의
시선을 닮아간 것이다.

### 밀레와 같은 화가가 되기를 기도한 박수근

박수근은 1914년 강원도 양구에서 태어났다. 박수근과 쌍벽을 이
루는 국민 화가 이중섭보다 두 살 위다. 이 둘은 같은 시대를 살았지

만, 성장 배경과 성품은 극명하게 달랐다. 이중섭이 부잣집 막내아들 출신인 반면, 박수근은 가난한 집 장남이었다. 이중섭이 세상 물정 모르는 천재형 화가라면, 박수근은 책임감 강하고 끈질긴 노력형 화가였다. 박수근은 어머니가 일찍 돌아가셨기 때문에 동생들을 돌보면서 집안 살림까지 도맡아야 했다. 이중섭은 물론이고 웬만한 집안 출신 화가들이 너도나도 일본으로 유학을 떠날 때, 박수근은 고작 보통학교(지금의 초등학교)밖에 다니지 못했다. 초졸에 독학. 그것이 박수근의 이력이었다.

대신 박수근은 역경에 쉬이 굴하지 않는 인간성을 지녔다. 열두 살 때 화집에서 밀레의 그림 〈만종〉을 보고 마음 깊이 감동을 받은 후, 오로지 자신을 위해 딱 한 가지를 빌었다. '나도 밀레와 같은 훌륭한 화가가 되게 해주세요.'

밀레와 같은 화가가 된다는 것은 무엇일까. 밀레가 그린 작품은 대부분 평범한 농민을 대상으로 한다. 이들이 고된 노동을 하다가 잠시 일손을 멈추고, 멀리서 들려오는 교회의 종소리를 들으며 기도하는 순간! 그 순간을 밀레는 거의 종교적이라고 느껴질 정도로 신성하게 그렸다. 평범한 사람들의 일상적인 순간에 깃든 진실과 고귀함. 그것을 그림으로 담아내어 다른 사람에게 감동을 주는 화가가 되는 것, 그것이 열두 살 소년 박수근의 소망이었다. 그리고 그는 이 소망을 어떠한 역경 속에서도 끝내 잊지 않았다.

## 생의 무게를 견뎌낸 보통 사람에 대한 헌사

박수근은 1940년 상사병에 걸릴 만큼 사랑했던 동네 여인과 결혼을 하고 네 자녀를 둔 가장이 되었다. 전쟁 중 강원도 금성에 일가족이 머물렀는데, 국군 치세 때 군에 협력한 것이 인민군 치하로 떨어지자 문제가 되어, 박수근은 목숨의 위협 속에 혼자 뒷문으로 빠져나와 월남했다. 군산에서 부두 노동자로 전전하다가 1951년 남하한 가족들과 서울에서 극적으로 상봉했다.[24] 이후 앞서 이야기했던 것처럼 미군 PX에서 초상화를 그려 번 돈으로 창신동에 방 두 개, 마루 하나가 딸린 집을 구할 수 있었다. 방 하나는 세를 내주고 여섯 식구는 나머지 방 한 칸과 마루에서 생활했다.

박수근은 이 집 마루에서 평생 많은 시간을 보냈다. 1963년까지 10년간 이 집에 살며 대청마루에서 지금까지 남아 있는 작품 대부분을 제작했다. 이젤도 없이 마룻바닥 한쪽 구석에 군용 천막을 깔고, 오전 10시부터 오후 4시까지 매일매일 그림을 그렸다. 그러고 나서 오후 4시 이후에는 명동으로 나가 저녁이 지나 돌아오는 것이 일상이었다.

이 마루는 가족의 생활공간이자 박수근의 아틀리에이면서 또 갤러리 역할을 했다. 전후 한국에 있던 미국인 컬렉터들이 집으로 직접 찾아와 마루에 늘어놓은 작품을 사 가기도 했기 때문이다. 그런데 대청마루는 사실 더 중요한 기능을 했는데, 박수근이 작품 소재 대부분을 이 공간에서 구할 수 있었다는 것이다. 가령 글을 모르는 '기름 장수'에게 도착한 아들의 편지를 대신 읽어주고 그 보답으로

서울 창신동 집 마루에 앉아 있는 박수근과 가족들, 1960년대

사진 왼쪽의 여인은 박수근의 아내 김복순이고, 그 옆에 둘째 딸 박인애의 모습이 보인다. 배경에 〈절구질하는 여인〉, 〈나무와 두 여인〉 등 박수근의 대표작들이 진열되어 있다.

기름을 선물 받는 장소가 되기도 했고, 대문만 열면 거리를 오가는 수많은 동네 사람과 아이들의 모습을 면밀하게 관찰할 수 있는 곳이었다. 박수근의 작품 소재는 거의 다 이 마루에서 반경 몇백 미터 영역 안에 있는 것들이었다. 그는 주변의 지극히 평범한 사람들의 선하고 진실한 일상을 화폭에 옮겼다.

사실 평범하고 단순한 것을 잘 그리는 것이 더 어려운 법이다. 기름병을 머리에 이고, 손으로 광주리를 받칠 필요도 없이 능숙한 자세로 어정어정 걸어가는 기름 장수의 뒷모습! 이런 평범한 모습이

감동을 주려면 화가는 오랜 노동으로 변형된 인물의 특징적인 골격 구조를 완전히 파악해야만 한다. 박수근은 단순한 선만으로도 그런 골격을 온전히 표현하였기 때문에 우리는 기름 장수의 뒷모습만으로도 그녀가 얼마나 오랜 세월 '풍상'을 겪으며 오늘을 살아냈는지 짐작할 수 있다.

또한 박수근은 작품의 표면 효과 자체가 그러한 '풍상'을 담아내기를 바랐다. 그래서 적게는 4겹에서부터 많게는 22겹까지, 보통은 10겹 정도의 유화물감을 바르고 그 위에 또 발라 작품 표면이 마치 바위나 돌, 오래된 나무껍질처럼 보이도록 의도했다. 제작 과정에서 인고의 노력이 필요하지만, 이렇게 만들어진 결과물은 마치 오랜 세월을 겪은 자연물처럼 딱딱하고 거칠거칠하다. 유화물감으로 만들어낸 효과라고는 믿어지지 않을 정도다. 이런 방식을 통해 박수근은 모진 비바람 속에서도 묵묵히 생(生)의 무게를 견뎌낸 모든 존재에게 존경과 헌사를 보내고자 했다. 화가 자신도 그런 존재가 되기를 끊임없이 다짐하면서.

## 박완서가 펜을 들게 한 박수근

1952년 박완서는 미군 PX 일을 그만두고 주부로 생활하면서 한동안 박수근을 까맣게 잊고 살았다. 그러다가 1965년 박수근 유작전에서 그의 작품을 맞닥뜨리고 크게 충격을 받았다. 아마도 '박수근은 결국 해냈구나!' 하는 그런 심정이 아니었을까. 1952년부터

박수근, 〈기름 장수〉, 1953, 하드보드에 유채, 29.3x16.7cm, 개인 소장 ⓒ박수근연구소

머리에 기름병이 든 바구니를 이고도 능숙하게 걸어가는 평범한 동네
여인의 뒷모습을 그렸다. 단순한 굵은 선만으로 대상을 묘사하는 능력
이 탁월하다.

1965년까지 대한민국이 세계에서 가장 가난하던 시절, 박수근은 화
가이자 생활인으로 자신의 삶을 온전히 살아내면서 박완서의 표현
대로 "보석같이" 아름다운 작품을 탄생시켰다. 그저 보통의 평범한
모든 이에게 따뜻한 시선을 보내고, 진심 어린 찬사를 건넸기에 더
욱 빛나는 그런 작품을.[25]

박수근, 〈나무와 두 여인〉, 1962, 캔버스에 유채, 130x89cm, 리움미술관 소장 ⓒ 박수근연구소

박완서가 처음 박수근의 작품을 봤을 때는, 어둡고 우중충한 겨울나무를 그렇게
도 그릴까 생각했다고 한다. 그런데 실제로 작품을 자세히 들여다보면, 어떤 작품
에나 회색빛 표면층 밑으로 분홍빛, 연둣빛이 스며 올라오는 것을 확인할 수 있
다. 쌀쌀한 겨울 풍경이지만, 봄을 기다리고 예비하는 나무를 그리고 있었다는
사실을 박완서는 박수근이 죽고 나서야 뒤늦게 깨달았다.

그 충격이 박완서로 하여금 소설 『나목』을 쓰게 했다. 그녀는 소설 후기에 다음과 같이 썼다. "1·4후퇴 후의 암담한 불안의 시기를 텅 빈 최전방 도시인 서울에서 미치지도 환장하지도 술에 취하지도 않고, 화필도 놓지 않고, 가족의 부양도 포기하지 않고 어떻게 살았나. 생각하기 따라서는 지극히 예술가답지 않은 한 예술가의 삶의 모습을 증언하고 싶은 생각을 단념할 수는 없었다." [26]

박완서 장편소설 『나목』의 초판 (1978) 표지

유작전 이후 45년이 지난 2010년, 갤러리현대에서 박수근의 45주기 전시회가 열렸다. 박완서는 이 전시에서 다시 한 번 박수근의 작품 앞에 섰다. 그러고는 그녀의 거의 마지막 수필 「보석처럼 빛나던 나무와 여인」을 썼다. 이듬해 1월 80세의 생을 마감했으니, 박완서의 작가 생활의 시작과 끝은 박수근이었던 셈이다. 누군가에게 밀레와 같은 감동을 주기를 소망했던 화가 박수근은 소설가 박완서를 통해 결국 그 꿈을 이룬 셈이다.

## 08

# 텅 빈 시대를
# 글과 그림으로 채우다

## 김환기와 그가 사랑한 시인들

2019년 김환기(1913~1974)의 작품 〈우주〉가 한국미술품 경매 사상 최고가인 132억 원에 낙찰됐다는 소식이 각 신문을 도배했던 날, 우연히 인터넷 기사에 달린 댓글을 보게 되었다. 이런 댓글이 눈에 띄었다. "말이 되느냐?", "이런 게 무슨 132억 원이냐", "그림 값은 사기", "현대미술은 그들만의 리그" 등등.

이런 반응이 이해되는 측면도 있다. 하지만 김환기가 살아온 세월, 그의 피땀 어린 노력, 끝없는 고뇌, 뭔가 제대로 된 것을 만들어 내고야 말겠다는 강박에 가까운 의지, 그러한 의지 때문에 쇠약해진 건강, 주변인의 희생과 결국 과로로 인한 사망, 그 모든 것에 생각이 미치면 '132억 원이 대수냐' 하는 마음이 드는 것도 사실이다. 물론 작가는 정작 살아생전 그 비슷한 돈도 만져본 적이 없지만 말이다.

## 섬 출신의 키다리 청년

김환기는 1913년 전라남도 신안군 안좌도라는 섬에서 태어났다. 육지가 그리워 목을 빼다 보니 키가 커졌다고 농담을 하곤 했다. 실제로 그는 거의 190센티미터에 육박하는 장신이었다. 지주 집안의 아들이었으니 육지로 유학을 가야 했다. 경성에서 중동학교를 잠시 다니다가 중퇴하고, 일본에 가서 마저 학업을 마쳤다. 1932년 귀국했더니, 집안에서는 중등교육만 받으면 되니 더 이상 공부를 하지 말고 가업을 잇기를 바랐다. 하지만 새로운 학문과 예술에 대한 김환기의 열정은 대단했다. 그는 부친 몰래 바다를 헤엄쳐 목포로 가는 배를 잡아타고 다시 일본으로 밀항했다. 그의 굳은 의지를 꺾을 수 없던 어머니는 남편 몰래 일본으로 학비를 보냈다.

1933년 김환기는 니혼대학에 입학했다. 시인 김기림이 다녔던 그 학교였다. 이 대학 예술과는 문학, 철학, 미술사, 미술 실기 등을 함께 가르쳤다. 문학과 미술을 모두 좋아했던 김환기에게 이 학교의 커리큘럼은 안성맞춤이었다. 또한, 그는 도쿄에서 미술을 더 본격적으로 연구하기 위해 사설 아카데미인 '아방가르드 양화연구소'를 다녔다. 이 연구소는 일본에서도 가장 최첨단의 미술, 음악, 문학 이야기를 나눌 수 있는 곳이었다.

여기서 발행한 기관지 『로로르(L'Aurore, '여명'이라는 뜻의 프랑스어)』의 회원 동정란에 김환기는 이렇게 썼다. "회화예술이라는 것이 세상에 없었다면 나도 존재하지 못했을 것이다. 나는 행복하다."[27] 이런 사람이 부모가 말린다고 예술가가 안 될 수 있겠는가. 김환기는 일

본과 조선의 화단을 연결하고, 문학계와 미술계의 핵심 인물을 연결하는 네트워크의 핵심, 요즘 말로 '핵인싸'로 성장했다.

## 글과 그림에 모두 능통한 예술가

1937년 유학을 마치고 귀국하자마자, 글과 그림이 다 되는 김환기는 문예지에 화문(畵文)을 발표하기 시작했다. '그림 김환기, 시 수화(樹話, 김환기의 호)' 이런 식으로. 그의 글은 그림과 마찬가지로 서정적인 것이 많지만 흥미롭게도 몇몇 글은 그림과 대조적이다. 가령 '건넛집 부부 싸움하는 소리가 너무 시끄러워 하는 수 없이 길을 나섰다'는 내용의 글에 같이 딸린 삽화를 보면, 이미 거리로 나서 노점과 가로수들이 평화롭게 늘어선 풍경을 담은 식이다.[28] 글은 괴로운데 그림은 서정적이다.

그가 프랑스 파리에서 1958년 10월 16일에 그린 작품의 화제(畵題)를 읽어보자. "시월 달 깊은 밤에 깊은 밤 시월 달에 괴롭고 또 괴롭고 오만가지 생각에 깊은 밤 시월 달에 시월 달 깊은 밤에 깊은 밤에 오만가지 생각에 괴롭고 또 괴롭고." 이것은 시인가 노래인가 절규인가? 이때 김환기는 김향안과 함께 파리에 있고, 고국에는 어린 세 딸과 노모가 있었다. 10월이라 추석도 지났는데, 애들은 어찌 지내고 있는지. 장남으로 태어났으니 산소 돌보는 일도 마땅히 자신의 몫인데, 벌초는 누가 했는지. 이처럼 타향에서 온갖 걱정으로 괴롭고 또 괴로운데, 그림은 마치 소박한 제사라도 지내듯이 과일을 올린 소

김환기, 〈소반〉, 1958, 종이에 채색,
31x24cm, 개인 소장 ⓒ(재)환기재
단·환기미술관

반을 그려놓았다. 그의 솔직한 심경을 담은 글, 특히 편지글은 대체
로 그립고 괴로운 내용으로 가득하다. 그에 반해 그림은 어찌 이리도
서정적일까. 그에게서 그림은 어쩌면 작가 스스로에게 건네는 위로이
자 위안이었는지도 모른다.

### 시인을 몹시 사랑한 화가

문학을 좋아하고 서정성이 넘쳤던 김환기가 시인을 사랑했던 것

은 당연하다. 김광균, 서정주, 조병화, 김광섭 등 여러 시인들과 가깝게 지냈다. 특히 서정주의 시를 매우 좋아해서 프랑스로 유학을 갈 때는 서정주 시를 불어로 번역해 시집을 내주겠노라고, 미국으로 건너갈 때는 영어로 번역해 주겠노라고 부도 수표를 날리곤 했다. 김환기 자신도 그럴 돈이 없으면서. 꼭 그림을 팔아서 큰돈을 벌 수나 있을 것처럼 말이다. 1954년 6·25전쟁이 휴전으로 마무리된 직후 참담한 현실 앞에서 서정주의 시 「기도 1」을 손수 적어 매화 만발한 그림과 함께 발표한 적도 있다.

저는 시방 꼭 텅 빈 항아리 같기도 하고, 또 텅 빈 들녘 같기도 하옵니다. 하늘이여 한동안 더 모진 광풍(狂風)을 제 안에 두시던지, 날으는 몇 마리의 나비를 두시던지, 반쯤 물이 담긴 도가니와 같이 하시던지 마음대로 하소서. 시방 제 속은 꼭 많은 꽃과 향기들이 담겼다가 비어진 항아리와 같습니다

—서정주, 「기도 1」 전문

전쟁 후 폐허 속에서 《대한민국미술전람회(국전)》 심사위원 자격으로 출품한 작품이다. 모든 것이 텅 빈 시대였기에, 그림은 애써 풍성하다.

부산 피란 시절을 마치고 서울로 돌아와서 그린 그림 〈가을〉은 김환기가 시인 조병화에게 선물한 작품이다. 환도를 자축하듯 서울의 상징인 한강과 삼각산 그리고 광화문을 화폭에 담은 풍경화다. 정초에 아침 댓바람부터 김환기의 집에서 술을 마시던 조병화가 정오쯤

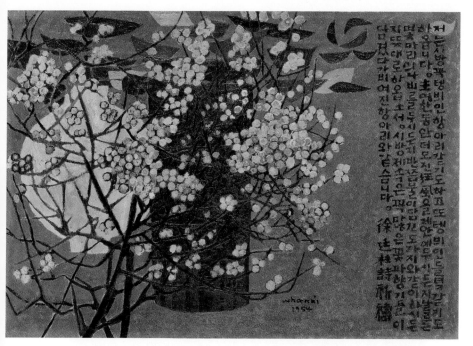

김환기, 〈항아리와 시〉, 1954, 캔버스에 유채, 81x116cm, 개인 소장 ⓒ(재)환기재단·환기미술관

되니 더는 술이 들어가지 않아 가겠다고 하자, "이 방에서 그림 하나 가지고 가라"고 해서, 조병화가 직접 들고 온 작품이다. 김환기는 어 차피 팔리지도 않는 그림이라며 친구들에게 곧잘 그림을 나눠주었 다. 본인은 작품을 못 파는 게 아니라 안 파는 것이라고 큰소리를 치 면서.

김환기, 〈가을〉, 1955, 캔버스에 유채, 50x60cm, 개인 소장 ⓒ(재)환기재단·환기미술관

김환기가 시인 조병화에게 화실에 놓인 그림 중 골라가라며 즉석에서 선물한 작품이다. 조병화는 아직 유화물감도 마르지 않은 이 그림을 들고 성북동 고개를 넘었다고 회고한 바 있다.

## 김환기가 존경했던 시인 김광섭

김환기가 여러 시인들 중 마음속 깊이 존경한 시인은 김광섭 (1904~1977)이었다. 김광섭은 1904년생으로 김환기보다 아홉 살 위인 한참 선배다. 와세다대학교 영문과 출신의 수재로 일제강점기에 중동학교에서 교사로 학생들을 가르치기도 했는데, 학생들에게 반

일 감정을 주입했다는 이유로 사상범으로 몰려 3년 8개월간 서대 문형무소에서 옥고를 치렀다. 해방 후에는 『자유문학』을 발행했고, 1961년 성북동으로 이사 간 후에 쓴 시 「성북동 비둘기」가 대중적으로 유명하다.

김환기와는 중동학교 선후배 사이였을 뿐 아니라 이미 1930년대 말 김광섭의 절친 이헌구를 통해 만나 오랫동안 친분을 유지했다. 1963년 김환기가 뉴욕으로 건너가 정착한 후로는 주로 편지로 소식을 주고받았다.

1966년 뉴욕에서 김환기가 보낸 편지를 보면, 이제는 김광섭에게 호화 시집을 내주겠노라고 호언장담하고 있다. "원색 석판화를 넣어서 호화판 시집을 제가 다시 꾸며보겠어요. 서울에 가지는 날, 그것도 딸라(달러)를 좀 쥐고 가지는 날, 자비 출판하겠어요. 한 권에 3만 원짜리 시집을 내야겠어요. 되도록 비싸서 안 팔리는 책을 내고 싶어요. 이런 것이 미운 세상에 복수가 될까."[29]

1966년에 3만 원짜리 시집이라니! 지금으로 치면 백만 원쯤 하는 돈인데, 예나 지금이나 그런 가격의 호화판 시집은 당연히 팔릴 리가 없다. 하지만 어차피 더 싸게 만들어도 안 팔릴 텐데, 이왕 아무도 안 알아주는 일을 할 바에야 마음껏 하고 싶은 멋진 일이나 하자는 생각! 그것이 이 시대 예술가의 오기이고 긍지이며, 김환기식 '세상에 대한 복수'였던 것이다.

그러나 아직도 '딸라'가 손에 쥐어지지 않던 1970년 어느 날, 김환기는 김광섭이 죽었다는 비보를 뉴욕에서 접한다. 그는 너무나도 큰 실의에 빠져 김마태(〈우주〉를 소장했던 김환기의 후원자 겸 의사)의 집으

로 가서, 김광섭의 시 「저녁에」를 메모하듯 드로잉했다.

저렇게 많은 중에서
별 하나가 나를 내려다본다
이렇게 많은 사람 중에서
그 별 하나를 쳐다본다

밤이 깊을수록
별은 밝음 속에 사라지고
나는 어둠 속에 사라진다

이렇게 정다운
너 하나 나 하나는
어디서 무엇이 되어
다시 만나랴

— 김광섭, 「저녁에」 전문

그리고 점화(點畵) 한 점을 그려서, 김광섭에게 헌정하듯 〈어디서
무엇이 되어 다시 만나랴〉라는 제목을 붙였다. 밤하늘의 별처럼 검
푸른 점들이 빼곡히 가득 찬 작품이었다. 이 작품은 서울로 보내져
그해 『한국일보』가 주최한 한국미술대상을 수상했다.

김환기, 〈어디서 무엇이 되어 다시 만나랴 16-Ⅳ-70 #166〉, 1970, 코튼에 유채, 236x172cm, 개인 소장 ⓒ(재)환기재단·환기미술관

뉴욕에서 그린 점화 중 이른 시기에 속하는 작품으로, 하얀 면포 위에 점을 눌러 찍어 번지는 효과를 실험했다. 김환기는 한 편지에서 "죽어간 사람, 살아 있는 사람, 흐르는 강, 내가 오르던 산, 돌, 풀포기, 꽃잎…… 실로 오만 가지를 생각하며 점을 찍어간다"고 썼다.

## 어디서 무엇이 되어 다시 만날까

반전이 있다. 실제로 김광섭은 1970년에 세상을 뜨지 않았다는 사실이다. 김환기가 접한 소식은 오보였다. 오히려 이 작품이 제작되고 4년이 지난 1974년, 김환기가 뉴욕에서 먼저 숨을 거두었다. 그의 나이 61세였다. 김광섭은 그로부터 3년이 지난 1977년, 오랜 투병 끝에 서울에서 생을 마감했다.

언젠가 김환기의 제자이자 사위인 한국 단색화의 선구자 윤형근(1928~2007)은 김환기의 죽음이 '과로' 때문이라고 썼다. 김환기가 병원에서 죽기 15일 전 윤형근에게 보낸 마지막 엽서에는 "한 3년 견뎌왔는데, 결국은 병원에 들어와서 나흘째 된다"고 적혀 있다. 왜 한 3년을 견뎌서 그제야 병원에 간 걸까. 왜 그런 극심한 고통 속에서도 끝도 없이 점을 찍었을까. 김환기가 일기에 쓴 대로, 그가 찍은 무수한 점은 하늘 끝에 가 닿았을까. 우리는 대체 어디서 무엇이 되어 다시 만날까.

2장

# 화가와 그의 아내

뜨겁게 사랑하고 열렬히 지지했다

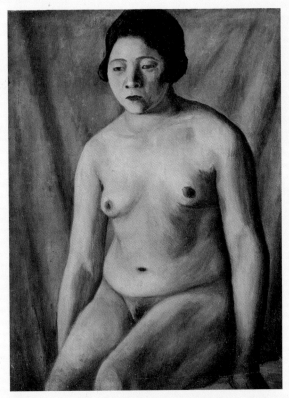

나상윤, 〈누드〉, 1927, 캔버스에 유채, 62.5x45.4cm, 국립현대미술관소장

한국 근대기에 매우 드문 여성 화가였던 나상윤이 도쿄여자미술학교 재학 중이
었던 23세 때 그린 작품이다. 대상을 조금도 이상화할 의도 없이 사실적으로 묘
사했다.

# 소박해서 질리지 않는 조선백자처럼, 삶을 예술로 만들다

## 도상봉과 나상윤

국립현대미술관 소장품 중에는 1927년에 제작된 여성 누드가 한 점 있다. 평범한 여성이 나체로 앉아 있는 모습을 담담하게 그린 작품이다. 언뜻 보기에는 특별할 게 없는데, 바로 이 '지나친 평범함'이 묘하게도 눈길을 끈다. 얼굴에서 아무런 감정이 느껴지지 않는 여성 모델! 그녀의 신체는 조금도 이상화되지 않고, 물렁물렁하게 축 늘어진 살덩이가 여과 없이 그대로 노출되어 있다.

이런 직설적인 여성 누드는 대체로 남성 화가의 영역이 아니다. 같은 여성 화가만이 전혀 각색되지 않은 사실 그대로의 여성을 그릴 수 있다. 대체 이 시대, 어떤 대담한 여성 화가가 이런 솔직한 누드를 남겼을까?

## 단식 투쟁으로 얻은 사랑

이 대담한 누드를 그린 이는 나상윤(1904~2011)으로 화가 도상봉 (1901~1977)의 아내다. 둘 다 함경남도 홍원 출신이다. 같은 동네 출신 이니 양가 부모가 맺어준 결혼을 했을 거라고 지레짐작하기 쉽지만, 사실은 그렇지 않고 열렬한 연애를 했다. 이들의 연애담은 드라마틱 했다. 도상봉이 도쿄에서 유학 중이던 1923년, 방학을 맞아 고향으 로 돌아와 동네 사람들을 모아놓고 연극 공연을 했다. 이 연극에서 도상봉은 『레 미제라블』의 장 발장 역할을 맡아 열연을 펼쳤는데, 바로 그때 객석 첫 줄에 앉아 있던 나상윤을 보고 첫눈에 반했다.

이들은 곧 연애를 시작했는데, 당시 조선에서 자유연애는 거의 범 죄 수준으로 취급되었다. 양가 반대에 부딪힌 나상윤은 연애를 그 만두리라 맘먹었지만, 단식 투쟁을 하느라 초췌한 몰골로 나타난 도 상봉을 마주하고서 결국 그의 사랑을 받아들인다. 둘은 대담하게도 고향을 도망치듯 떠나 결혼식도 올리지 않고 일본으로 건너갔다. 도 상봉은 재학하고 있었던 도쿄미술학교로 돌아갔고, 나상윤은 도쿄 여자미술학교에 입학했다. 도상봉이 "화가의 아내가 될 사람은 미술 을 알아야 한다"며, 같이 유학 중이던 친동생들의 용돈까지 긁어모 아 나상윤을 유학시켰다고 한다.[1]

도쿄여자미술학교는 나혜석, 백남순을 비롯한 근대기 쟁쟁한 여 성 화가들이 다닌 여성 전문 미술학교였다. 나상윤은 도상봉의 권유 로 미술 공부를 시작하긴 했지만, 이전까지 그림을 그려본 적이 없 었다. 그런데도 그녀는 타고난 소질이 있었나 보다. 입학하자마자 그

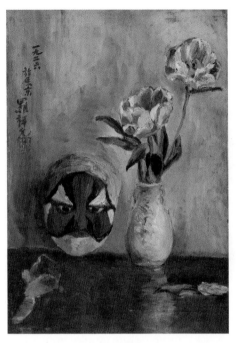

나상윤, 〈가면 있는 정물〉, 1926, 목판에 유채, 33x23.5cm, 국립현대미술관 소장

린 데생인데도 놀라울 정도로 수준급이었다. 일본인 교수 오카다 사부로스케(岡田三郎助, 1869~1939)에게 천재적이라는 평을 들었을 정도였다.

앞서 소개한 국립현대미술관 소장 나상윤의 〈누드〉는 그녀가 유학 중이던 일본에서 불과 23세의 나이에 그린 작품이다. 그 시절 그린 작품으로, 유화 3점과 데생 7점이 지금까지 남아 있다. 1920년대에 제작된 조선인의 유화 작품은 남녀 화가를 통틀어 매우 드문 데다가, 대담한 구성과 섬세한 색채 선택, 그리고 여성 화가 특유의 감

1940년대 숭삼화실에서 포즈를 취한 도상봉과 나상윤 부부. 학생들을 지도하기 위한 석고상이 벽에 매달려 있다. 도윤희 제공

각과 시선이 담겨 있어 더욱 특별한 의미를 지닌다.

　나상윤과 도상봉은 졸업 후 양가 승낙을 얻어 정식으로 결혼식을 올리고, 1931년 경성 명륜동에 신혼집을 겸한 아틀리에 '숭삼화실'을 꾸렸다. 이곳에서 부부는 중고생에게 서양화를 가르쳤다. 도상봉은 보성고등보통학교 재학 시절 3·1운동에 연루되어 6개월간 옥고를 치른 이력이 있었고, 일제강점기 공적 활동에는 그다지 뜻을 두지 않았다. 도상봉은 그저 경신학교에서 미술 교사로 학생들을 가르쳤는데, 이 학교는 미국인 개신교 선교사 호러스 언더우드(Horace Underwood)가 설립하여 총독부 통제를 상대적으로 덜 받는 점이 좋았다. 그는 해방 전 배화여자고등학교에서도 미술 교사를 한 적이 있는데, 이때 육영수 여사가 그에게서 미술을 배웠다.

## 조선백자 사랑의 원조 부부

1930년대 도상봉은 도자기 수집가로 너 유명했다. 일본으로 좋은 도자기가 유출되는 것이 안타까워 1933년에는 아예 직접 도자기 상회를 열었다. 그곳으로 도자기가 모이면 그중 좋은 것을 본인이 직접 사들이기 위해서였다. 도상봉의 도자기 사랑은 매우 극진했는데 자신의 호를 '도천(陶泉)', 즉 '도자기의 샘'이라고 지을 정도였다. 본인이 소장한 도자기 300점으로 《이조도자전》을 명치제과에서 열기까지 했다.

나중에 김환기가 도자기 수집에 빠졌을 때, 선배 화가 도상봉을 찾아가 늘 품평을 들은 일화는 유명하다. 도상봉의 도자기에 대한 진심은 김환기의 도자기에 대한 애착보다 훨씬 앞서고 더욱 열정적이었다. 20세기 상당히 많은 한국의 화가들이 도자기, 특히 조선백자의 아름다움에 심취했는데, 그 원조가 바로 도상봉인 셈이다.

그런데 그런 도상봉보다 도자기를 더 좋아한 사람이 있었으니 바로 그의 아내 나상윤이었다. 보통은 돈이 궁한 형편에 도자기를 사오면 대부분 아내는 잔소리가 앞서기 마련인데, 나상윤은 오히려 반대였다. 어떤 도자기를 더 구해 오라고 조르기도 했을뿐더러, 도자기 평가에서부터 관리에 이르기까지 누구보다 체계적이고 전문적이며 철저했다. 6·25전쟁이 발발했을 때 일꾼들을 불러다가 좋은 도자기를 모두 실어 고향 홍원의 한옥집 마룻바닥 아래 숨겨둔 것도 나상윤의 계획이었다. 그렇게 구해 낸 그 귀한 도자기 대부분이 그대로 북에 남게 된 것은 안타까운 일이지만 말이다.

## 모든 그림이 '도자기' 같았다

전쟁 후에도 남한에 남아 있던 일부 도자기는 도상봉 그림의 주요 소재가 되었다. 그런데 도상봉은 단순히 '도자기를 즐겨 그렸다'는 사실에 그치지 않았다. 그는 정물화나 풍경화를 포함한 모든 작품을 '도자기같이' 그렸다고 말할 수 있다. 어떤 점에서 그는 조선백자의 소박하고 은은하면서 기품 있는 미학 자체를 유화로 옮기는 일에 평생을 걸었다.

조선백자의 흰색은 다 같은 흰색이 아니다. 푸른빛이 도는 흰색, 노란빛이 도는 흰색 등 저마다 다르고, 그런 색마저 아침저녁의 광선에 따라 다른 색감을 풍부하게 선사한다. 그뿐이 아니다. 단순하고 듬직한 형태, 질박한 표면 질감, 오랜 시간이 흐르고 생겨난 자연스러운 균열까지……. 조선백자의 이 모든 요소가 도상봉의 표현대로라면 우리에게 "신비한 교훈과 기쁨"[2]을 던져준다.

고(故) 이건희 회장이 국립현대미술관에 기증한 도상봉의 절정기 작품을 보면, 화가가 조선백자에서 얻은 교훈을 어떻게 자신의 작품에 적용했는지 알 수 있다. 도상봉 작품은 캔버스 천을 한 올 한 올 셀 수 있을 만큼 매우 얇게 칠한 것이 특징이다. 이렇게 얇은 물감 층으로 이다지도 풍부한 색상의 변주를 만들어낼 수 있는 까닭은, 이 작품이 어마어마하게 많은 '점'으로 이루어져 있기 때문이다. 매우 작은 붓으로 마치 안개처럼 옅은 색채를 화면에 뒤덮은 다음, 그 위로 조금씩 미묘하게 다른 색채를 하나하나 점점이 올리면서 형태를 만들어가는 신비로운 작업이다.

도상봉, 〈정물 A〉, 1974, 캔버스에 유채, 24.4x33.5cm, 국립현대미술관 이건희컬렉션

바로 이런 작업 방식을 통해 도상봉은 조선백자에서 본 것과 같은 사물의 은은하면서도 풍부한 색감과 질감을 조심스레 화폭에 옮길 수 있었다. 그의 작품이 얼핏 평범해 보이지만 자세히 들여다볼수록 신비하고, 볼 때마다 다른 느낌을 주는 이유가 바로 여기에 있다. 요란함이라고는 조금도 찾아볼 수 없는 묵직한 평범함, 소박하고 담백해서 쉽게 질리지 않는 아름다움, 이것이 조선백자의 미학이자 도상봉의 작품이 추구한 지점이다.

도상봉이 그린 대상은 대부분 그의 일상생활 가까이에서 흔히 볼수 있는 것이었다. 성균관이 내다보이는 창밖 풍경, 작업실 사방탁자에 놓인 조선백자, 그리고 거기에 꽂힌 계절마다 다른 꽃들 같은 것

말이다. 봄에는 개나리와 라일락이, 가을이면 국화와 코스모스가 그 백자에 담겨 피어났다. 너무나 소소하고 평범해서 소중함을 깨닫지 못하는 지점에 언제나 인간이 누릴 수 있는 최고의 아름다움이 깃들어 있다. 마치 조선백자처럼 특별할 것 없어 보여도 자꾸 보면 정이 가고, 볼 때마다 다른 매력을 풍기는 것이 우리 주변에 얼마든지 있다. 어쩌면 바로 그 사실이야말로 조선백자가 우리에게 던져주는 진정으로 신비한 교훈이 아닐지.

## 당당하고 행복하게 삶을 영위했던 여인

도상봉은 1960년대 초 환갑이 되었을 때 "이제 그림을 그릴 가장 좋은 나이가 되었다"고 선언한 후, 매일 오전 8시 반부터 오후 3시까지 작품 제작에 전념해 76세에 작고할 때까지 유화 1천여 점을 그렸다. 그의 작업실에는 오로지 나상윤만이 출입할 수 있었는데, 한 작품이 완성되고 나면, 도상봉은 반드시 나상윤을 불러 품평을 들었다. 그녀가 아무 말을 하지 않으면, 아직 뭔가 부족하다는 뜻이었다. 때로 나상윤이 "작품이 아주 좋다"고 말하면, 도상봉은 날아갈 듯 기뻐하며 붓을 놓고 명동으로 놀러 나갔다고 한다.[3]

나상윤은 1남 3녀를 기르고, 손자와 손녀들이 자라는 것을 다 지켜보면서 100세를 훌쩍 넘겨 107세까지 살았다. 그녀는 평생 손을 쉬지 않았고 주변 사람들을 위해 온갖 것을 손수 만들었는데, 우유갑을 활용한 엽서에서부터 빨간 내복을 리폼한 멋진 티셔츠에 이르

도상봉, 〈라일락〉, 1975, 캔버스에 유채, 53x65.1cm, 개인 소장

듬직하고 자연스러운 형태의 백자호에 라일락이 소담스럽게 담긴 모습을 그렸다. 도자기는 화가
의 애장품이고, 라일락은 화가의 집 마당에서 구한 것이다. 도상봉의 작품에 등장하는 소재들은
대체로 화가의 가까운 주변에서 취한 것들이다.

기까지 그 종류가 다양하기 그지없었다. 언제나 유쾌했고 유머를 잃지 않으며 현재에 충실한 낙천주의자이자 자유로운 영혼이었다.

이런 조부모 아래서 자란 손녀 도윤희(1961~ ) 역시 훌륭한 화가로 성장했다. 손녀는 할머니 나상윤을 이렇게 회고했다. "할머니는 재능이 엄청난데도 예술가를 내조하는 일로 평생을 살았지만, 한 번도 후회한 적이 없었습니다. 왜냐하면 그녀는 작품을 제작하는 것으로 예술가의 길을 걷지는 않았지만, 삶 자체를 예술로 만들었기 때문입니다."[4]

시대가 아무리 험난해도 부러지지 않고 무너지지 않고, 당당하고 행복하게 삶을 영위했던 이들이 있다. 이 부부가 그랬다. 한국 근대 화가 이야기를 하다 보면 대부분이 비극적인데, 이 부부처럼 소소하고 아름다운 인생 이야기가 하나쯤 있는 것도 기쁘지 아니한가. 사실 '평범한 행복을 유지하는 삶'이야말로 쉬운 일이 아니다. 행복이란 진정한 용기와 마음의 자유를 지닐 때 비로소 쟁취할 수 있는 것이기 때문이다.

# '국민 화가' 이중섭을 길러낸
# 유학파 부부 화가

임용련과 백남순

2021년 고 이건희 회장의 소장품이 국공립미술관과 박물관에 기증되어 국민적 관심을 모았다. 처음 기증품 목록이 공개되었을 때, 개인적으로 눈길을 끄는 작품이 두 점 있었다. 이중섭의 〈가족과 첫눈〉과 〈섶섬이 보이는 풍경〉이다. 한 점은 국립현대미술관에, 다른 한 점은 서귀포 이중섭미술관에 기증되었다.

2016년 국민 화가 이중섭의 탄생 100주년을 기념한《이중섭, 백 년의 신화》전시를 기획했을 때, 이 두 작품을 애타게 찾았다. 도판으로는 전해지지만 수십 년간 실물이 나오지 않고 있었다. 당시 전시회 공동 주최사인 『조선일보』에 부탁해 「그림을 찾습니다」라고 광고까지 내면서 그림의 행방을 찾았다. 가끔 이런 방법이 통했기에 내심 기대하고 있었으나 아무런 연락도 오지 않았다. 그때 삼성가에서 소장처를 밝히지

못한 데는 어떤 연유가 있었겠지만, 이번에 이 두 작품을 두 공공기관에 나란히 기증한 데에도 분명 기증자의 뜻이 있었을 것이다.

## 피란지 제주에서도 붓을 들었던 이중섭

두 작품은 이중섭이 6·25전쟁 중 폭격을 피해 함경도 원산에서 남쪽으로 피란을 내려와 그린 초기 대표작이다. 이중섭의 가족은 전쟁 상황이 급박하게 돌아가자 입던 옷을 그대로 입고 도망치듯 원산을 빠져나왔다고 한다. 노모를 남겨둔 채, 아내와 두 아들을 겨우 데리고 배를 타고 제주도까지 실려 왔을 때 그가 겪었을 시련과 위안이 고스란히 담긴 작품들이다.

이중섭의 가족은 수많은 피란민들 사이에 섞여 집도 없이 외양간 신세를 지고 있었는데 눈이 내렸다. 그것도 첫눈이라니……. 피란민에게 '첫눈'이라는 단어는 얼마나 사치인가. 온 가족이 그 첫눈을 맞으며 사람보다 큰 새와 물고기와 다 함께 나뒹구는 장면은 일견 초현실적으로 보이기까지 한다.

그래도 현재 서귀포 이중섭미술관이 있는 곳 근처에 1.4평짜리 초가집 단칸방을 얻어 가족 네 명이 옹기종기 모여 살 때, 이중섭은 주변의 아름다운 풍경을 바라보며 위안을 얻었고 그림을 계속 그릴 수 있었다. 그렇게 탄생한 작품이 〈섶섬이 보이는 풍경〉이다. 초가집 앞에서 바다를 향해 내려다본 풍경 그대로 고요하고 평온하다. 다만 제주도의 거센 바람을 견디고 자란 팽나무만이 거친 세파를 기억하고 있다.

이중섭, 〈가족과 첫눈〉, 1950년대, 종이에 유채, 32.3x49.5cm, 국립현대미술관 이건희컬렉션

이중섭, 〈섶섬이 보이는 풍경〉, 1951, 패널에 유채, 32.8x58cm, 이중섭미술관 소장

## 미국과 프랑스에서 유학한 부부 화가

이중섭의 고생 스토리가 아무리 끝이 없다 할지라도, 이중섭 세대
야말로 그나마 운이 좋았다고 생각될 때가 있다. 그 이전 세대 서양
화가들은 더욱 열악한 환경에서 화가로 살아갔기 때문이다. 어떤 예
술가가 오늘날 조금의 성공이라도 하고 있다면, "그것은 단순한 개인
적 행운이 아니라 과거에 불우하게 끝마친 모든 선인(先人)들에 대
한 보답"이라고 한 철학자는 말했는데,[5] 그것은 어느 세대에나 적용
되는 원리 같다.

이중섭의 첫 스승이었던 임용련(1901~?)과 백남순(1904~1994), 그
들의 세대가 겪어야 했던 시대는 더욱 처절했고 드라마틱했다.

임용련은 평안남도 진남포 출신으로, 이중섭보다 열다섯 살 위다.
3·1운동이 일어났을 때 배재고등보통학교 재학생이었는데, 3·1운동
에 깊이 가담했다가 일본 경찰에게 쫓기는 신세가 되었다. 이 시기
많은 학생이 경찰의 수배를 피해 압록강을 넘어 중국으로 망명했다.
독일로 가서 『압록강은 흐른다』를 쓴 경성의학전문학교 출신 이미
륵이 대표적인 인물이다. 이미륵이 가짜 중국 여권을 만들어 독일로
간 것처럼, 임용련은 '임파(任波)'라는 중국 이름의 여권을 들고 미국
시카고로 향했다. 그리고 1922년 당시 미국에서 가장 큰 미술대학이
었던 시카고 아트 인스티튜트(The Art Institute of Chicago, AIC)에 입
학하여, 유진 새비지(Eugene F. Savage, 1883~1978) 교수의 총애를 받
는 학생이 되었다.

새비지 교수가 예일대학교로 자리를 옮겨가자 임용련도 따라갔다.

이중섭의 첫 그림 스승인 임용련(왼쪽)과 백남순
(오른쪽) 부부, 1930년대

그곳에서 한국인 최초로 미술대학을 정식 졸업한 후 장학금을 받아
유럽에 1년간 미술 연수를 떠날 기회를 얻었다. 그리고 파리로 갔을
때 친구의 여동생 백남순을 운명적으로 만났다.

백남순은 최초의 근대 여성 서양화가인 나혜석과 함께 1세대 여
성 화가의 대표 주자다. 나혜석이 다녔던 도쿄여자미술학교를 중퇴
하고, 1928년 봄 단신으로 프랑스에 유학을 떠나 이미 파리의 여러
살롱에 참여해 작품을 발표하고 있었다. 그녀는 국내 최초로 유럽에
서 서양미술을 공부한 여성 화가로 기록된다. 나혜석이 결혼 후 남
편과 함께 파리에 간 것보다도 수개월 빨랐다.

백남순과 임용련은 파리에서 만난 지 얼마 되지 않아, 1930년 4월
결혼식을 올리고, 파리 근교 에르블레(Herblay)에서 신혼집을 꾸렸
다. 이 무렵 집 정원에서 센(Seine) 강을 바라본, 임용련의 풍경화가
용케 아직까지 남아 있다. 이 그림을 1982년 백남순의 친구가 국립
현대미술관에 기증했다.

임용련, 〈에르블레 풍경〉, 1930, 하드보드에 유채, 24.2x33cm, 국립현대미술관 소장

에르블레는 파리 근교 센 강변에 위치한 아름다운 마을이다. 가파르고 높은 언덕에 임용련 부부의 신혼집이 있었던 듯, 그 위치에서 아래를 내려다보는 시점으로 그린 풍경화이다. 강 위의 물결, 강 건너편의 나무를 묘사하기 위해 '긁기' 기법을 활용하고 있는데, 이는 임용련의 제자 이중섭의 작품에서도 간혹 나타나는 특징이다.

## 오산고등보통학교에서 만난 제자, 이중섭

백남순과 임용련 부부는 결혼 후 곧바로 귀국했다. 1920년대에 미국과 유럽에서 미술을 공부하고 온 화가는 매우 드물었기 때문에, 부부의 귀국은 경성의 대단한 화젯거리였다. 귀국하자마자《부부전》을 열어 세간의 관심을 끌어모았다. 당시 신문에서는 이들을

"조선이 낳은 세계적 화가"라고 소개했다. 소설가 이광수가 전시평을 쓰기도 했다.

　그러나 아무리 외국에서 유학한 똑똑한 인재가 조선으로 들어오더라도 이들이 활동할 무대가 없던 시대였다. 오히려 3·1운동으로 망명했던 임용련의 과거 이력을 문제 삼아, 특별고등경찰(일제가 정치운동이나 사상운동을 단속하기 위해 1911년에 창설한 경찰)이 열심히 따라붙었을 뿐이다. 이들을 받아준 곳은 독립운동가의 온상지, 평안북도 정주의 오산고등보통학교(이하 오산고보)였다. 임용련은 1931년 오산고보(5년제)에서 영어와 미술 교사를 맡았다. 그리고 여기서 당시 3학년에 재학하고 있던 이중섭을 운명적으로 만났다. 두 사람은 이중섭이 이듬해《전조선 남녀 학생 작품전》에서 입선할 때 지원을 아끼지 않았을 것이다. 이 부부는 이중섭이 화가가 되기로 결심하는 데 결정적 영향을 미친, 그의 첫 스승이었던 것이다.

　임용련은 특히 '연필화'의 중요성을 이중섭에게 각인시켰을 것으로 생각된다. 그는 연필로 그린 그림을 단순한 습작이 아닌 완성도 있는 작품으로 인식했는데, 그런 태도는 이중섭의 초기 연필화에 깊이 반영되어 있다. 임용련이 미국 유학 시기에 제작한 〈십자가〉(1929)와 이중섭의 〈세 사람〉(1943~1945)을 비교해 보면, 이 두 사람이 얼마나 진지한 태도로 연필화에 집중했는지 알 수 있다. 또 유화 작품에 '긁기' 기법을 도입한 것도 임용련과 이중섭의 작품에서 공통으로 보이는 특징 중 하나다.

　백남순의 작품도 이중섭에게 직간접적 영향을 미쳤다. 그녀가 1930년대에 그린 대작 병풍 〈낙원〉을 보자. 이 작품은 동양의 무릉

임용련, 〈십자가〉, 1929, 종이에 연필, 37x32.5cm, 국립현대미술관 소장

임용련이 미국 유학 시절 그린 연필화이다. 길게 늘어진 왜곡된 인체 표현과 배경 묘사가 매우 독특하다.

이중섭, 〈세 사람〉, 1943~1945, 종이에 연필, 18.3x27.7cm, 국립현대미술관 소장

이중섭이 1945년 10월에 덕수궁 석조전에서 열린 《해방 기념 미술전》에 출품하기 위해 가지고 내려와 남한에 남은 작품이다. 일제 말 암울한 시기, 눈을 감거나 가린 채 절망에 빠진 인물들의 모습을 연필로 새기듯 그렸다.

도원과 서양의 아르카디아를 묘하게 겹쳐놓은 것으로, 두 세계의 이상향에 대한 갈구가 종합된 독특한 도상의 작품이다. 산과 강, 계곡과 폭포, 나무와 숲이 어우러진 자연 한가운데에서 인간들은 아무런 걱정 근심도 없이 자기 소임에 충실한 모습이다. '어떻게 서양화를 동양 전통과 연결할 것인가' 하는 한국 초기 유화가의 절실한 고민이 담겨 있는 작품이다.

백남순의 고민은 이중섭에게도 연결되었다. 이중섭 역시 6·25전쟁의 혼란 속에서도 '낙원'이나 '도원(桃園)'과 같은 현대판 무릉도원을 즐겨 그렸고, 조선의 전통 사고와 서양의 새로운 재료를 결합하는 등의 독창적 시도를 계속하지 않았던가.

백남순의 〈낙원〉은 그녀가 정주에 있을 때, 전라남도 완도에 살던 친구의 결혼을 축하하기 위해 보낸 선물이었다. 해방 직후 백남순이 남으로 내려올 때 정주에 있던 작품은 한 점도 가져오지 못했기 때문에, 원래 남쪽에 있던 이 작품만이 지금껏 살아남았다. 백남순이 해방 전 그린 작품 중 유일한 현존작이다. 이 작품도 이건희컬렉션으로, 2021년 국립현대미술관에 이중섭의 작품들과 함께 기증되었다.

## 100여 년이 지나 미술관에서 작품으로 재회한 사제

낙원의 세계는 인간의 상상 속에서만 가능한 것일까? 해방 후 현실 세계의 '비극'이 본격화되었다. 임용련은 영어를 잘했기 때문에,

백남순, 〈낙원〉, 1937, 캔버스에 유채, 166x367cm, 국립현대미술관 이건희컬렉션

백남순이 해방 전 평안북도 정주에서 제작한 작품이다. 8곡 병풍 형식으로 되어 있지만, 그 위에 캔버스를 붙이고 유화물감으로 제작하여, 작품의 형식에서도 동서양의 융합을 꾀하였다. 이상향을 그리는 동서양의 전통이 혼합되어 있고, 군데군데 집들의 형태조차 양옥과 한옥이 공존한다. 시공간을 특정할 수 없는 세계 속에서 사람들은 자연과 더불어 평화롭게 삶을 영위해 간다.

해방 정국 미군정청의 재판장 고문과 ECA(미국경제협조처) 세관 고문으로 일했다. 직업상 전쟁이 일어나자 인민군에 의해 가장 먼저 처단될 운명이었다. 그는 가족이 보는 앞에서 인민군에게 끌려갔고, 이후 처형된 것으로 알려졌다. 백남순은 칠남매를 이끌고 사회사업을 하다가 1964년 아예 미국으로 이민을 갔다. 자녀를 다 키운 후 말년에 다시 화필을 잡기도 했다.

1980년 그녀는 뉴욕에서 이중섭의 일대기를 소재로 한 이재현 연출의 연극 〈화가 이중섭〉을 직접 관람했다고 한다. 자신의 제자 이야기가 담긴 그 연극을 보고 눈물을 흘리지 않을 수 없었다고, 서울에 있는 미술평론가 이구열에게 전화를 걸어 소회를 말한 적이 있다. 이제는 백남순도 고인이 되었고, 임용련과 이중섭은 이미 오래전 우리 곁을 떠났다. 하지만 세월이 흘러 임용련의 〈에르블레 풍경〉도, 백남순의 〈낙원〉도, 그리고 이중섭의 〈가족과 첫눈〉까지도 모두 국립현대미술관에서 다시 만나게 되었다. 이 작품들은 앞으로 영구히 국가의 자산으로 보존되어 세대를 이어 전해질 것이다.

## *11*

# 아내와 떨어지지 않았다면
# 그는 미치지 않았을까

### 이중섭과 이남덕

"날자꾸나 이상, 황소 그림 중섭, 역사는 흐른다~."

〈한국을 빛낸 100명의 위인들〉이라는 노래의 마지막 구절이다. 유치원생도 즐겨 부르는 이 국민 송(song)에 유일하게 등장하는 근대 화가가 황소 그림을 그린 이중섭(1916~1956)이다. 정확한 뜻도 모른 채이 노래를 따라 부르는 아이들을 보면, 새삼 이중섭이 '국민 화가'임을 실감하게 된다. 하지만 과연 우리는 이중섭에 대해 얼마나 알고있을까?

이중섭을 떠올리면 가난해서 고생 많던 화가라는 생각이 먼저떠오른다. 그런데 이중섭은 원래 대단한 부잣집 막내아들이었다. 대대로 내려온 지주 집안으로, 형은 한때 함경남도 원산에서 백화점을운영했다. 이중섭이 일본에 있을 때, 그의 친척이 도쿄에만 스무 명

쯤 유학하고 있었다고 이중섭의 아내가 회고했을 정도였다.[6]

　이중섭은 평안북도 정주의 오산고보를 졸업한 후, 1936년 일본으로 미술 유학을 떠났다. 처음에는 데이코쿠미술학교(현 무사시노미술대학)에 입학했는데 채 1년도 다니지 않고 그만두고, 문화학원(文化學院)에 재입학했다. 데이코쿠미술학교를 그만둔 이유에는 여러 설이 있는데, 화가 윤중식의 회고에 의하면, 이 학교 조선인 선배들의 '군기 잡기'에 질려버렸기 때문이라고 한다. 신입생을 환영한답시고 극기 훈련을 시켜 죽을 뻔한 일을 겪은 후, 이중섭은 학교에 나가지 않았다.[7]

## 포화를 뚫고 한국에 온 일본인 아내 마사코

　이중섭이 문화학원으로 적을 옮긴 것은 신의 한 수였다. 이 학교는 자유로운 분위기를 지닌 진보 사립의 상징이었다. 원래 건축가였던 니시무라 이사쿠(西村伊作, 1884~1963)가 문학, 미술, 음악이 어우러진 수준 높은 교육기관 창설을 목표로 설립한 학교였다. 니시무라 교장은 일곱 살에 지진으로 부모를 잃고, 1910년 '대역사건(일본 천황을 암살하려고 했다는 죄목을 뒤집어 씌워 고토쿠 슈스이를 비롯한 26명의 사회주의자들을 사형하거나 감옥에 가둔 사건)'으로 처형된 삼촌의 영향 아래 자란 진보주의자였다. 그는 태평양전쟁이 극에 달했을 때조차 공공연히 반전(反戰)을 주장하며, "천황 폐하는 심심하겠다"는 등 제국주의자들이 보기에는 애먼 소리를 하다가 급기야 1943년 4월, 학교 입학식 행사에서 만인이 보는 가운데 감옥으로

이중섭이 마사코에게 보낸 엽서화(1941년). 마사코
의 다친 발을 치료해 주는 이중섭의 실제 일화를 그
렸다.

이중섭이 마사코에게 보낸 엽서화(1940년). 마치 신화 속 한 장면처럼 환상적이다.

이중섭의 문화학원 졸업사진, 1940, 국립현대미술관 미술연구센터 김복기컬렉션

사진 첫 줄 왼쪽에서 세 번째가 이중섭이다. 다섯 번째가 니시무라 이사쿠 교장이다. 통상 이 당시 미술학교 졸업사진은 앞줄에 교사진이 앉고 뒷줄에 학생이 서 있는데, 문화학원의 경우 졸업식의 주인공인 학생을 앞줄에 앉게 한 것만 봐도 학교 분위기의 차이를 읽을 수 있다.

끌려갔다.[8] 학교는 강제로 폐교되었고, 건물은 군대 막사로 쓰였다.

이중섭이 나중에 그의 아내가 되는 야마모토 마사코(山本方子, 1921~2022)를 처음 만난 곳도 바로 이 학교였다. 마사코는 1938년경 학교 공용 세면대에서 붓을 씻다가 선배 이중섭과 처음 대화를 나눈 장면을 또렷이 기억했다. 언제든 일어날 수 있는 이런 평범한 장면이 끝까지 뇌리에서 떠나지 않은 것은, 거부할 수 없는 운명 때문이었을까. 두 사람은 늦어도 1940년 12월에는 본격적으로 연애를 시작했던 것으로 보인다. 이중섭이 마음을 담아 수도 없이 보낸 연애 엽서가 이를 증명한다.

이중섭은 일반 관제엽서를 그대로 활용하여 한쪽 면에 직접 그림을 그렸고, 다른 면에는 마사코의 집 주소만 커다랗게 써놓았다. 그러니까 이 엽서에는 글이 없다. 이중섭이 그림만으로 하고 싶은 모든 표현을 함축적으로 담은 것이다. 엽서화 중에는 발을 다친 마사코에게 약을 발라주는 이중섭의 실제 일화를 기록한 것도 있고, 마치 신화 속 한 장면처럼 환상적이고 에로틱한 그림도 많다.

진보 교육의 마지막 보루였던 문화학원이 강제 폐교된 후 이중섭은 귀국했다. 이후 1944년 12월 제2차 세계대전이 격화되고 있을 때, 마사코는 '결혼이 급하다'는 이중섭의 전보를 받고, 공습을 뚫고 홀로 대한해협을 건넜다. 그녀의 기억으로는 1945년 시모노세키에서 부산으로 가는 마지막 관부연락선을 탔다고 한다. 두 사람은 서울에서 재회했고 곧이어 원산으로 가 전통 혼례를 올렸다. 이중섭은 마사코에게 한국식 새 이름을 지어주었으니, '남쪽에서 온 덕이 많은 이'라는 뜻을 담아 '남덕(南德)'이라 하였다. 무슨 전설 같은 이야기다.

그렇게 잠시 이들의 행복한 신혼 시절이 있었지만, 전쟁은 모든 것을 송두리째 앗아갔다. 이남덕의 회고에 따르면, 연합군이 원산을 점령했을 때 이중섭 가족은 '입던 옷을 그대로 입고' 피란민 수송선에 몸을 실었다고 한다. 해군 함정이 정박해 준 대로, 부산이든 거제든 제주든 어디에서든 살아남아야 하는 피란 생활이 시작된 것이다.

이 상황에서 이중섭은 가장으로서의 역할로 보자면 정말 무능했다고 할 수 있다. 그는 누구에게 폐 끼치는 일을 극도로 싫어했고, 설혹 신세를 져도 어떻게든 갚아야만 하는 성격이었다. 조금은 뻔뻔스러워야 살아남을 수 있는 전쟁 통의 생리를 어찌해도 배울 수 없는 유

이중섭, 은지화 〈도원〉, 1950년대, 은지에 새긴 후 유채, 8.3x15.4cm, 뉴욕근대미술관 소장

복숭아밭에서 가족들이 평화롭게 어울려 있는 낙원의 이미지를 은지에 새겼다. 이중섭이 아내에게 복숭아를 따서 주는 장면이 보인다.

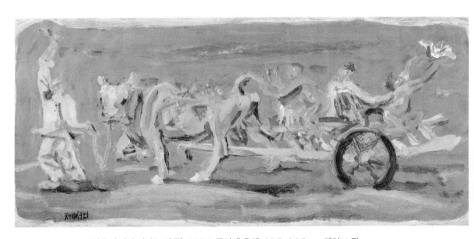

이중섭, 〈길 떠나는 가족〉, 1954, 종이에 유채, 29.5x64.5cm, 개인 소장

이중섭이 아내와 두 아들이 탄 소달구지를 이끌고 있다. 생이별한 가족과 다시 만나 행복하게 살고 싶은 바람을 경쾌한 움직임과 밝은 색채로 표현했다.

형의 인물이었다. 이중섭도 부산의 부둣가에서 짐을 나르는 중노동을 했고, 가끔 작품을 그려 판 적도 있었지만, 돈이 들어오자마자 이전에 신세 진 친구들에게 술을 사기 바빴다. 생존력이 거의 제로에 가까웠던 이중섭을 대신해, 그의 아내 이남덕이 거리로 나섰다. 부산의 커다란 광장 같은 야외에서 재봉질을 해서 일당을 받아 연명했다.[9]

## "한국이 낳은 정직한 화공"

순진무구한 남편을 둔 아내는 살기 어렵기 마련이다. 더구나 예술가의 아내라니. 이남덕은 가족을 위해서는 생계를 유지해야 하고, 화가인 남편을 위해서는 작품의 모델이자 영감의 원천이어야 했다. '생활인'과 '뮤즈', 이 두 가지 일을 병행해야 했다. 실제로 이중섭은 아내를 거의 병적으로 사랑했고, 이중섭이 그린 수많은 그림에 이남덕의 존재가 드리워져 있다. 곱슬곱슬하게 앞머리를 말아 올린 여인의 모습은 모두 이남덕을 모델로 삼았다고 보면 된다. 남녀가 사랑을 나누는 모습을 담은 은지화, 그림 그리는 화가를 옆에서 지켜보는 아내의 모습, 간소한 짐을 꾸리고 길을 떠나는 가족 등 수많은 작품에 어김없이 이남덕이 등장한다.

이중섭은 아내에게 보낸 편지에 스스로 표현한 대로 "한국이 낳은 정직한 화공(畫工)"[10]이었다. '정직하다'는 것은 솔직하고 진솔하게 자신을 표현한다는 것이다. 그는 늘 자신과 주변, 아내와 아이들 그리고 스스로의 경험에서 소재를 찾았다. 생활 속에서 몸소 겪은 희

망과 절망, 갈등과 분노, 욕망과 좌절, 이 모든 것이 이중섭의 작품에 처절할 정도로 정직하게 그려져 있다.

그는 그런 그림을 '한국이 낳은' 화공으로서 열심히 그렸다. 한국 인의 상징인 '소'를 자신의 자화상으로 삼았고, 닭이나 물고기, 도원 (桃園)과 동자(童子) 등 대부분의 소재를 한국의 전통에서 취했다. 그런 소재를 자신의 경험과 너무나도 밀착시킨 나머지, 그것들이 고루한 전통에서 나온 것이라는 생각 자체를 하지 못하도록 독창적으로 변형했다.

이중섭은 기법적으로도 '한국의 것'을 찾고 싶어했다. 캔버스가 아닌 질긴 '장지'를 즐겨 쓴다든지, 은입사 기법(금속 그릇에 은실을 이용하여 문양을 넣는 세공 기법)을 연상시키는 은지화(銀紙畵)를 그린다든지, 소를 그려도 마치 묵화(墨畵)를 치듯 일필휘지(一筆揮之)의 붓질을 구사하는 식이었다. 그는 서양인과는 다른 한국인의 유화를 만들기 위해 필사적으로 노력했다. 바로 이 점이 그를 '국민 화가'라고 불러도 좋은, 진정한 이유다.

## 생이별한 가족을 향한 그리움을 예술로 승화시키다

1952년 이남덕은 부친의 부음을 듣고, 두 아들을 데리고 일본으로 갔다. 가족과의 생이별 속에서 이중섭은 가족에 대한 그리움을 화폭에 담았다. 전쟁이 끝나자, 이중섭은 열심히 그림을 그려 돈을 번 후 일본에 있는 가족을 만나리라는 부푼 희망으로 가득 찼다.

1954년 한 해 동안 우리가 아는 대부분의 유명한 작품이 다 그려졌다고 해도 과언이 아니다. 1955년 1월 열리는 개인전에 이 작품들을 내놓기만 하면, 이중섭은 떼돈을 벌 수 있으리라고 정말로 믿었다.

그러나 지나친 낙관이 어쩌면 절망의 신호였을까. 1955년에 열었던 개인전이 경제적 실패로 끝나자 이중섭은 곧바로 극단적인 절망에 빠져버렸다. 널리 알려진 대로 이중섭은 정신적으로 점점 불안정해졌다. 친구가 수박을 사 들고 가 먹으라고 하니, 이중섭은 "고개를 숙였을 때 셔츠의 두 번째 단추가 보이면, 뭘 먹으면 안 된다"고 말했다고 한다.[11] 거식증이 심했던 것이다.

1955년 12월경, 이중섭은 아내에게 그렇게도 자주 보내던 편지를 아예 끊었다. 심지어 아내에게서 온 편지를 뜯어보지도 않았다. 이남덕과의 단절은 곧 이중섭의 죽음을 예고했다. 실제로 이중섭은 편지에서 아내를 '나의 생명'이라고 표현한 적이 있다. 1956년 9월, 이중섭은 적십자병원에서 무연고자로 마흔 살의 생을 마감했다.

이남덕은 한일 간 국교가 정상화된 후에야 다시 서울을 방문했다. 이중섭의 작품과 엽서, 편지, 사진 등 기록자료가 그나마 이 정도 남아 있는 것은 그녀의 공헌이다. 이남덕은 1970년대 이후 한국에서 '이중섭 붐'이 일었을 때 가끔 한국을 오가곤 했다. 그러나 자신이 결혼 전부터 살던 도쿄의 집, 이중섭이 1941년 무수히 연애 엽서를 보냈던 그 주소지에서 평생 살다가, 2022년 101세로 생을 마감했다. 고작 7년을 이중섭과 함께 살고, 그의 사후(死後) 66년을 홀로 지냈지만, 이남덕은 살아 있는 동안 이중섭을 회상할 때마다 한결같이 이렇게 말했다. "그는 미남이었고, 마음이 따뜻한 사람이었어요."[12]

이중섭, 〈흰 소〉, 1953~1954, 종이에 유채, 34.2x53cm, 개인 소장

이중섭은 유화물감을 사용하면서도 마치 한국화처럼 붓질이 그대로 살아 있는 표현을 선호했다. 이
작품은 1955년 1월 개인전에 출품되었던 것으로, 최고의 안목을 가졌던 친구 시인 김광균이 한때
소장한 적이 있다.

## 12

# 한국 추상화의 선구자와
# 그의 삶을 지지한 아내

유영국과 김기순

BTS의 리더 RM이 대구미술관에 가서 고 이건희 회장 기증전을 관람하는 사진이 화제가 된 일이 있었다. 강렬한 색채 대비를 이루는 두 작품 사이에 우두커니 서서 작품을 응시하는, 벙거지 모자를 쓴 RM의 뒷모습. 이후 그와 비슷한 포즈로 사진을 찍은 관객들 모습이 소셜미디어에 넘쳐났다.

RM이 바라본 작품은 유영국(1916~2002)의 1970년대 작품이다. 유영국은 김환기와 같은 시대를 살았던 한국 추상화의 선구자였다. 1916년 경상북도 울진에서 태어나 수재들이 입학했던 경성제2고보에 들어갔으나 일본인 선생의 불합리한 처사에 반발해 자퇴하고, 누구의 간섭도 받지 않는 자유를 찾아 예술가의 길을 택했다. 1935년 일본으로 건너가, 이중섭이 다녔던 문화학원에 이중섭보다 먼저 입

학했고, 학창 시절 이미 청년 화가 그룹을 결성해서 완전한 추상을 시작했다.

그런데 오늘날 소셜미디어를 통해 소비되는 유영국을 보면, 참으로 격세지감을 느낀다. 막상 그가 살았던 시대에는 대중들이 '추상화'라면 아무도 알아주지 않았을 뿐 아니라, 화가라는 직업 자체도 도무지 한국 사회에서 인정받지 못했기 때문이다. 환갑이 될 때까지 작품을 거의 팔아보지도 못했던 화가, 그 사실을 겸허하게 받아들이면서도 불굴의 의지로 화가가 되기를 고집했던 화가, 그가 유영국이었다.

어떻게 그런 삶이 가능했을까. 참 대단하다는 생각이 든다. 그런데 이런 의문으로 화가의 생애를 조사하다 보면, 대부분 예외 없이 화가만큼이나 그의 아내에게도 존경심이 들게 된다. 비록 시대가 화가를 인정해 주지 않더라도 누군가는 반드시 헌신적으로 '화가의 생(生)'을 지키는 이가 있게 마련인데, 대부분 아내가 그 역할을 하기 때문이다. 유영국의 아내 김기순 여사를 찾아가 화가에 대한 인터뷰를 하다가, 오히려 그녀가 더 궁금해진 이유이다.

## 울진에서 양조장을 하던 화가 부부

김기순은 1920년 서울에서 태어났다. 조부는 황해도 봉산의 광산을 소유한 상당한 재력가였는데, 부친 대부터 점차 가세가 기울었다. 더구나 오빠 김응렬이 사회주의 운동가로 활동하면서 집안의 걱정은 커져만 갔다. 김응렬은 1930년 원산 노련(勞聯) 사건 공판에 이

결혼 직후 울진 근처 바닷가에서 찍은 김기순 여사.
1945년, 장녀 유리지를 임신했을 때의 모습이다.

름을 올린 후, 1932년에는 조부가 운영한 봉산 탄광 노동자를 상대
로 노동운동을 벌이다 검거되어 해주로 압송된 사실이 기사화되기
도 했다.[13] 어느 날 갑자기 경찰서에 끌려가 고문을 당하고, 사라졌
다 나타나길 반복했던 오빠에 대한 김기순의 회고와 일치한다.

　그녀의 오빠 김용렬은 어릴 때부터 김기순에게 책을 많이 읽게 했
는데, 나쓰메 소세키부터 앙드레 지드, 막심 고리키까지 당시 지식인
의 필독서가 모두 포함돼 있었다. 김기순이 시대를 앞선 사상에 개
방적이었던 데에는 오빠의 지적 자극이 중요한 역할을 했으리라 짐
작된다.

　올케(김용렬의 아내)의 소개로 김기순이 유영국을 처음 만난 때는
1943년 제2차 세계대전이 극에 달할 무렵이었다. 미쓰코시 백화점
(현 신세계백화점 건물) 앞 횡단보도에서 키가 훤칠한 유영국이 웃으며

걸어오는 모습을 김기순은 아직도 생생하게 기억하고 있다. 전쟁 통이라 여성들이 흔히 말하는 '몸뻬'를 일상복처럼 입어야 하는 상황도 아랑곳하지 않고 나풀대는 푸른 원피스를 입고 나타난 김기순을 보고, 유영국은 그녀의 '기죽지 않은 자유로움'에 호감을 가졌는지 모른다.

이 둘은 만난 지 1년 만에 결혼식을 올리고 유영국의 고향 울진에 정착했다. 울진은 말 그대로 벽촌이었다. 그 유명한 1968년 '울진 삼척 무장 공비 침투 사건' 현장이 유영국 생가에서 가깝다. 간첩이 숨어 지내도 모를 깊은 산골과 몇 미터만 걸어가면 물속이 되는 깊은 동해가 만나는 지점. 그 절묘한 위치에 유영국의 생가가 있다. 그의 작품에서 풍기는 '숭엄한 자연미'는 그냥 나온 것이 아니다.

하지만 이런 시골에서 아이를 키우는 엄마의 심정은 착잡했을 것이다. 1945년 첫딸을 출산했을 때 김기순은 아이의 이름을 '리지'라고 직접 지어주었다. '마을 리(里)'에 '알 지(知).' 시골 마을에서 자라지만 영리한 아이로 커주길 바라는 마음을 담은 이름이다. 어머니의 그 마음을 잘 알았는지 유리지(1945~2013)는 후에 서울대학교 미술대학 교수로 재직하며 현대 금속공예의 선구자로 성장했다.

울진에서 해방을 맞고 6·25전쟁을 겪는 동안 부부는 양조장을 운영했다. 김기순은 새벽부터 종곡 관리, 양조, 판매 등 대부분을 도맡았다. 이들이 만들었던 소주 '망향(望鄕)'은 동해안을 따라 떠도는 어부들 사이에서 대단한 인기를 누렸다. 소주 이름 자체가 전쟁 중 고향을 잃은 많은 이들의 마음을 울리지 않는가. 소주병 라벨 디자인은 일본 유학까지 다녀온 화가 유영국이 직접 했다.

유영국은 1943년 유학을 마치고 귀국했지만, 10여 년간 제대로 그림을 그리지 못했다. 실은 그림을 그릴 수 있는 상황이 아니었다. 전쟁 통에 가족을 부양하느라 고기잡이배의 선주 노릇도 했고, 양조장 사업도 했다. 그는 마음만 먹으면 사업을 해도 잘하는 만능 스타일이었다.

그러나 전쟁이 끝난 지 얼마 지나지 않은 1955년, 유영국은 사업을 타인에게 맡기고 온 가족을 데리고 상경했다. 번창한 사업을 두고 떠나는 그를 만류하는 친척들에게 유영국이 한 말이 있다.

"나는 금 산도 싫고 금 논도 싫다. 나는 화가가 될 것이다."**14**

## 팔리지 않는 그림 추상화, 그래도 일생을 걸다

김기순은 유영국이 평생 화가로 살리라는 것을 결혼할 때부터 알고 있었다. 그리고 유영국에게 수도 없이 들었던 말이 있다. "내 그림은 나 살아생전 팔리지 않는다." 도대체 어쩌란 말인가. 팔리지 않을 것을 알면서도 뭣 하러 그림을 그린다는 걸까. 보통 이렇게 생각하겠지만 김기순의 생각은 달랐다. '팔리지 않을 것을 알면서도 저렇게 혼신의 힘을 다해 무언가를 창작한다는 것은 얼마나 대단한 일인가!'

유영국은 서울대학교와 홍익대학교에서 교수로 학생들을 가르치기도 했지만 금세 그만두고, 평생 전업 화가로 남았다. 그리고 1964년 첫 개인전을 시작으로 '팔리지 않을 것을 아는 작품'을 전시하는 개인전을 거의 매년 열었다. 전업 화가에게는 집이 곧 작업실이었기 때

유영국, 〈작품〉, 1965, 캔버스에 유채, 130x162cm, 개인 소장 ⓒ유영국미술문화재단

유영국의 작품은 깊은 산의 장엄한 인상을 추상적으로 표현한 것이다. 계절, 날씨, 시각에 따라 변하는 오묘한 자연의 신비를 형상화했다.

유영국, 〈작품〉, 1940, 캔버스에 유채, 45×37.7cm, 개인 소장 ⓒ유영국미술문화재단

유영국이 일본 유학 시기에 그린 완전한 추상 작품이다. 선, 형, 색
과 같은 회화 요소가 화면에서 철저한 균형을 이룬다.

문에 김기순은 조용한 작업환경을 만들어주고, 아침 8시, 정오, 저
녁 6시 식사 시간을 정확히 맞춰 매일 똑같은 생활을 반복하는 유
영국의 일상을 철저히 지켜내는 일에 평생 집중했다.

개인 양조장 운영이 법적 제약을 받으면서 생계도 온전히 김기순
의 몫이 되어갔다. 가족의 생계를 책임지기 위해 그녀는 택시를 하
나 사서 기사를 붙여 굴리기도 하고, 버스 노선을 사서 간이 운수업

을 하기도 했다. 그러면서도 네 자녀를 모두 미국과 프랑스로 유학 보냈고, 각 분야의 훌륭한 전문가로 키웠다.

유영국이 스스로 작품이 팔리지 않을 것이라 생각했던 까닭은, 당시 기준으로는 자신의 추상화가 너무 이해하기 어려웠기 때문이다. 어떤 대상을 눈앞에 보듯 재현하는 회화 개념과는 다르게, 추상화는 점, 선, 면, 형, 색 등 회화의 기본 요소만으로 화면에서 완전한 질서를 찾아 나가는 작업이다. 유럽에서는 이미 1910년대 말 몬드리안, 칸딘스키, 말레비치 등에 의해 시작된 이 운동은, 어떠한 '서사(이야기)'도 배제한 채 회화의 조형 언어만으로 자연과 우주의 질서를 표현하고자 한 시도였다.

유영국이 존경했던 화가 몬드리안에 의하면, 제1차 세계대전과 같은 비극이 일어난 것은 인간이 낭만적인 서사에 빠져 분별력을 잃었기 때문이다. 예술가는 그런 우매함에서 빠져나와, 수학적 직관을 통해 자연이 지닌 완전한 균형과 질서를 표현해야 하는 존재이다. 그리고 이를 회화뿐 아니라 인간 삶의 모든 시각 영역에 적용시켜야 한다.

시골 출신의 한국인 화가가 이런 일에 일생을 걸겠다고 결심한 것은 분명 무모한 도전이었을 것이다. 그럼에도 평생 알아주는 이가 없을 것이라는 생각, 그래서 그림으로는 도저히 돈을 벌 수 없다는 현실을 감내할 만큼, 유영국은 이 일이 가치 있다고 확신했던 것이다. 김기순은 유영국의 그런 태도에 이끌렸다. 그림이 대체 무엇인지는 알 수 없지만, 한 사람이 하나뿐인 인생을 걸고 이토록 열심히 매진하는 일에는 가치를 둘 수 있다는 확신이다. "만약 그렇게 열심히 해

유영국, 〈산〉, 1968, 캔버스에 유채, 136x136cm, 국립현대미술관 소장 ⓒ유영국미술문화재단

서 만들어놓은 것이 바가지라 하더래두요. 그건 그냥 아무렇게나 취급하는 건 아니죠."[15] 김기순의 말이다.

그러나 유영국의 예측은 틀렸다. 살아생전 작품이 팔리는 날이 찾아온 것이다. 유영국이 환갑이 다 되어가던 1970년대 중반, 삼성 이병철 회장은 미술관을 짓기 위해 생존 화가들에게 한 점당 100만 원씩을 주고 작품을 구매했다. 이병철의 작품 수집을 자문했던 최순우가 중간 역할을 해서 유영국의 작품이 들어갔는데, 이병철은 "추상화도 이 정도면 괜찮군"이라고 말했다고 한다.[16] 원래 고미술을 좋아했던 이병철이 그런 말을 다 했다고, 최순우가 기뻐하며 유영국에게 전해준 얘기다. 당시 미국으로 유학을 가 있던 큰아들에게 보낸 편지에 김기순은 이렇게 썼다. "네 아버지 그림은 막걸리보다 전망이 밝다."[17]

이병철 회장을 시작으로 삼성가에 그의 작품이 특히 많이 들어갔다. 2021년 국공립미술관에 기증한 이건희컬렉션 목록에는 유영국의 작품이 많이 포함되어 있다. 유영국은 "나는 예순 살까지는 기초를 좀 닦고, 이후 자연으로 더 부드럽게 돌아가보자는 생각으로 그림을 그렸다"[18]고 종종 말했는데, 많은 작품이 그가 예순 살 무렵 제작한 것이었다. 선, 형태, 색채를 하나하나 단계별로 마스터하며, '기초 공부'를 해가는 막바지 결과물들이다.

유영국, 〈작품〉, 1977, 캔버스에 유채, 32x41cm, 개인 소장 ⓒ유영국미술문화재단

1977년 유영국은 심장박동기를 다는 대수술을 마치고, 아내와 영주 부석사에 여행
갔다가 내려오는 길에 본 사과나무 두 그루를 그렸다. 두 나무는 간신히 닿을 듯 말
듯 한 방향을 향해 서 있다. 석양을 받아 나무의 한쪽이 더욱 붉게 타오른다.

## 사과나무 두 그루

그런데 인생이 참 묘하다. 예순이 되어 공부를 마치고 좀 자유로워지려고 할 무렵, 긴장의 끈을 약간 느슨하게 푸는 순간 유영국은 몸이 아프기 시작했다. 이제는 작품도 팔리게 되었는데 말이다. 1977년 유영국은 심근경색으로 쓰러져 심장박동기를 달았고, 2002년 작고할 때까지 25년간 기나긴 투병 생활과 작업을 병행했다. 여덟 번의 뇌출혈과 서른일곱 번의 입원을 해야 했던 유영국의 고단한 삶을 김기순이 곁에서 그림자처럼 따라다녔다.

1977년, 김기순의 극진한 간호를 받고 죽을 뻔했다가 살아난 유영국은 그녀와 함께 영주 부석사로 여행을 갔다. 부석사에서 내려오는 길, 석양에 물든 사과나무를 보고 그림을 한 점 그렸다. 이후로 줄곧 부부의 안방에 걸려 있던, 유영국 작품 중 그나마 가장 '서사가 있는' 그림이다. 나란히 맞닿아 서 있는 두 그루의 사과나무! 이 사과나무에서 고단하지만 아름답게 삶을 영위했던 두 사람의 모습이 겹쳐 읽힌다고 말한다면 과장일까.

# 서로가 존재했기에,
# 마침내 완성된 우주

## 김환기와 김향안

　얼마 전 하버드대학교 동아시아학과 석사과정 학생이 김향안 (1916~2004)을 주제로 논문을 준비하고 있다며 나를 찾아왔다. 이제 김향안이 학위논문의 주제가 되는 시대가 왔다는 사실이 새삼 놀라웠다. 사실 그럴 만한 인물이 아닌가? 시인 이상의 아내일 때는 '변동림'이라는 이름으로, 화가 김환기의 아내일 때는 '김향안'이라는 이름으로 살았던 그는, 20세기 한국 문예계를 대표하는 두 천재 예술가의 아내이자, 동시에 수필가이자 화가로 활동하며 독자적인 삶을 끊임없이 추구했던 작가다. 어떻게 한 인간에게서 이 모든 일이 가능했을까?

## 변동림과 이상의 만남

김향안의 본래 이름은 변동림이다. 1916년 서울에서 태어났다. 스스로 "송현(松峴) 마루턱에서 자랐다"[19]고 했는데, 현재 이건희기증관이 지어진다고 하는 그 언덕배기이다. 부친은 조선 말기 일본으로 유학을 가서 의학을 공부한 진보 지식인이었지만, 일제강점기 이후 마땅한 직업을 갖지 못했다. 첫 아내와 사별하고 변동림의 어머니와 재혼해 1남 2녀를 낳았다. 변동림은 그녀의 어머니가 나이 마흔하나에 낳은 귀한 딸이었는데, 어머니가 일찍 세상을 떠난 이후로 형제들이 뿔뿔이 흩어졌다.

이 중 변동림의 언니 변동숙은 구본웅의 아버지인 구자혁이 첫 번째 부인과 사별한 후 그와 재혼했다. 그러니까 변동림은 구본웅의 이복 이모가 되는 셈이다. 변동림이 구본웅보다 열 살 어렸지만, 이모뻘이 되는 관계였다.

변동림은 경성여자고등보통학교(현 경기여고)를 졸업한 후, 대담하게도 혼자 도쿄로 유학을 가서 고학으로 프랑스어를 배웠다. 그리고 귀국 후 1935년 이화여자전문학교 영문과에 입학했다. 대학 시절 변동림은 시인 이상을 만났다. 구본웅과 이상이 워낙 가까웠기 때문에, 변동림을 이상과 연결시켜 준 사람이 친척관계였던 구본웅이라 생각하기 쉽지만, 사실은 변동림의 친오빠 변동욱이 이들의 중계자였다.

당시 변동욱은 경성 예술가들이 모여들었던 카페 '낙랑파라'에서 음악을 선곡하던 멋쟁이 지식인이었다. 이 카페는 도쿄미술학교 출

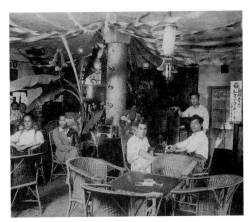

카페 낙랑파라의 실내 모습. 변동림과 이상이 처음 만난 장소로, 1930년대 경성 예술가들의 집결지였다.

신의 공예가 이순석이 운영했는데, 변동림의 회고에 따르면 변동욱과 동업을 했다고 한다. 그러니까 이 카페에 가면 늘 변동욱이 있었다. 그는 문학과 영화를 두루 섭렵한 문예계 네트워크의 핵심 인물이었다. 변동림은 학교 수업을 마치면 오빠의 카페에 들러 음악을 들으며 책을 읽곤 했는데, 어느 날 이상이 변동욱에게 여동생을 소개해 달라고 졸랐다고 한다. 다방 제비는 문을 닫고, 금홍이도 떠난 후였다. 이상과 변동림은 그렇게 1936년 낙랑파라에서 처음 만났다.

'어떤 두 주일 동안'

스무 살 문학소녀 변동림은 이상의 문학을 이미 잘 알고 있었다. 1934년 7월 24일부터 8월 8일까지 『조선중앙일보』에 연재되었으나

대중적으로 크게 지탄을 받았던 이상의 시 「오감도」에 대해, 변동림은 이상의 천재성을 가장 잘 드러낸 작품이라 평가했다. 만나자마자 두 사람 사이에는 불꽃이 일었다. 매우 지성적인 불꽃이었다. 이들은 영문학과 러시아 문학을 얘기했고, 베토벤과 모차르트에 대해 대화를 나누었다.[20] 두 사람은 두 주일 동안 매일 만나 인적 없는 교외에서 나란히 걷기를 반복했던 모양이다. 이상의 유고 수필 「슬픈 이야기: 어떤 두 주일 동안」이 당시 정황을 선명하게 그리고 있다.

나는 이 태엽을 감아도 소리 안 나는 여인을 가만히 가져다가 내 마음에다 놓아두는 중입니다…… 여인, 내 그대 몸에는 손가락 하나 대지 않으리다. 죽읍시다. "더블 플라토닉 슈사이드[21](double platonic suicide: 정신적 동반자살)인가요?" 아니지요. 두 개의 싱글 슈사이드지요…… 여인은 내 그윽한 공책에다 악보처럼 생긴 글자로 증서를 하나 쓰고 지장을 하나 찍어주었습니다. "틀림없이 같이 죽어드리기로."

—이상, 「슬픈 이야기: 어떤 두 주일 동안」 중에서

변동림의 회고 글에는 "우리 같이 죽을래?"라는 말을 고백처럼 들었다는 내용이 있는데, 이상의 수필 내용과 일치하는 대목이다.[22] "방풍림 우거진 속으로 철로가 놓여 있는 길"을 걸으며, "사람은 하나도 만날 수 없는 황량한 인외경(人外境)"에서 이들은 밀회를 나누었다. 그리고 서로 약속한 날 변동림은 집을 나왔다. 가방에 문학책 몇 권과 외국어 사전만 달랑 넣고. 그렇게 신혼 생활이 시작되었다. "사랑이란 믿음이다. 믿지 않으면 사람은 서로 사랑할 수 없다. 믿

는다는 것은 서로의 인격을 존중하는 것이다. 곧 지성(知性)이다"[23] 라고 변동림은 썼다. 지성을 바탕으로 변동림과 이상은 매우 깊은 정서적 교류를 나눴던 것으로 보인다. 어쩌면 처음부터 "두 개의 싱글 슈사이드"를 각오한 것이다. 각자의 내면을 너무나도 깊이 파헤친 아프고 잔인한 사랑이었다. 결혼식을 올린 지 4개월 후 이상은 홀로 먼저 도쿄 유학을 떠났고, 거기서 1937년 4월 어이없이 생을 마감했다. 불령선인으로 몰려 구치소 신세를 지면서 급격히 폐결핵이 악화되어, 병원에 들어간 지 한 달 만에 숨을 거두었다.

## 20세기 두 천재가 사랑한 여인, 변동림에서 김향안으로

임종을 지키기 위해 변동림이 도쿄의 병원을 찾아갔을 때, 이상이 마지막 소원으로 "센비키아(千疋屋·가게 이름)의 메론을 먹고 싶다"고 말했다는 일화는 유명하다. 메론을 제대로 먹지도 못한 채 죽은 이상을 위해 변동림과 이상의 친구들은 장례를 치러주었다. 이때 김환기도 도쿄에 있었으니 어쩌면 장례식에서 변동림을 봤을지도 모르겠다.

그러나 김환기와 변동림이 정식으로 만난 것은 1940년대 초 서울, 일본인 시인 노리타케 가즈오(則武三雄, 1909~1990)의 집에서였다. 어쩌면 김환기가 변동림을 만나게 해달라고 그에게 부탁했을지도 모른다. 노리타케는 자신의 집으로 두 사람을 초대해 자연스럽게 만남을 주선했다.

변동림은 처음에는 김환기에게 별다른 인상을 갖지 못했다고 한

김환기, 〈김환기 편지그림〉, 1955, 환기미술관 소장 ⓒ(재)환기재단·환기미술관

이 편지에는 "1955년 파리에서 처음 성탄일을 맞이하는 나의 향(鄕)에게 행복과 기쁨이 있기를 마음으로 바라며, 진눈깨비 날리는 성북산협에서 으스러지도록 끌어안아준다. 너를. 나의 사랑 동림이"라고 쓰여 있다.

다. 그러다가 변동림의 마음이 흔들리게 된 것은, 김환기가 고향 섬에서 서울로 꼬박꼬박 보내온 '그림 편지' 때문이었다. 매우 다정다감한 글과 그림이었다. 김환기는 이상이 지녔던 자학적 성향과 신경증적인 예민함과는 거리가 먼, 매우 부드럽고 서정적이며 자유로운 영혼의 소유자였다. 다만 조혼 풍습으로 김환기가 일찍 결혼을 하고 딸을 셋 둔 채 이혼한 상태였으므로, 변동림에게 선뜻 고백할 처지가 못 되었다. 그런 그에게 변동림이 용기를 북돋워주었다. "(셋이 아니라) 열이면 어때? 데려다 잘 교육시키면 되지."²⁴ "대신 당신의 아호(어릴 때 부르던 이름)인 향안(鄕岸)을 내게 주세요."

이렇게 해서 변동림은 김환기의 아호를 받아 김향안이 되었다. '같이 죽자'는 이상과의 사랑이 죽음을 맞은 후, 변동림은 김환기에게 '같이 살자'는 희망을 안겨주며, 김향안으로 다시 태어났다.

## 김향안과 김환기, 예술적 동지로서 서로를 지탱하다

김향안은 당돌해 보일 정도로 당찬 여성이었다. 자신감과 대담성은 그 시대 어느 누구도 따라오지 못할 경지였다. 김향안은 1944년 김환기와 성대한 결혼식을 올린 후, 1974년 김환기가 뉴욕에서 생을 마감할 때까지 30년간 그의 생을 이끌었다고 해도 과언이 아니다. 6·25전쟁이 끝나고 자신의 예술이 세계에서 어떤 위치를 차지하는지 알고 싶어하는 김환기를 위해, 김향안은 1955년 홀로 프랑스 파리로 날아갔다. 김환기의 작품 슬라이드만 달랑 들고서! 그녀

는 소르본대학과 에콜 드 루브르에 다니면서, 프랑스어와 미술사를 먼저 공부했다. 그리고 파리 화단의 주요 인사와 교제하여 김환기의 아틀리에를 구하고, 개인전 일정도 잡은 후에 김환기를 파리로 불러들였다.

김향안은 특히 루냐 체코프스카(Lunia Czechowska)라는 화랑 주인과 친분을 쌓아놓았다. 다사스 거리에 마련된 김환기의 첫 아틀리에도 루냐가 구해 주었다. 루냐는 아메데오 모딜리아니(Amedeo Modigliani, 1884~1920)의 친구로, 2010년 파리 시립현대미술관에서 도난을 당해 더 유명해진 그림 〈부채를 든 여인〉의 실제 모델이었다. 모딜리아니의 초상화 중 열여섯 점이 그녀를 모델로 한 것이다. 루냐는 자신이 운영하던 화랑에서 김환기의 첫 파리 개인전을 열어주었다. 이후 김환기는 파리에서 체류한 2년 동안 다섯 번의 전시회를 개최했는데, 이때 김향안은 화랑과 거래를 진행하고 통번역을 담당하며 매니저 역할을 자처했다.

김환기는 아내의 헌신적인 수고에 감사했고, 비범한 능력을 처음부터 매우 높이 평가했다. 그래서 자신의 작품에 대한 아내의 신랄한 비평도 달게 받아들였다. 그뿐인가. 김환기가 그린 그림에는 온통 아내의 얼굴이 등장한다. 그가 쓴 편지, 엽서, 생일 카드 곳곳에서 김향안을 향한 사랑과 신뢰가 물씬 넘쳐난다.

김향안은 자신의 가치를 인정해 주는 김환기를 위해, '화가의 아내'라는 일종의 직업 정신을 가지고 그의 성공을 지원했다. 뉴욕 체류 시절에는 백화점에서 판매원으로 일하고, 종일 글을 옮겨 적는 필사(筆寫) 아르바이트를 하면서 생계를 이어갔지만, 그녀는 자신의

파리 다사스 거리에 있던 첫 아틀리에에서 김환기와 김향안, 1956 ⓒ(재)환기재단·환기미술관

김환기와 김향안, 1957 ⓒ(재)환기재단·환기미술관

일을 내조라기보다 서로 돕는 일이라고 정의한 적이 있다. 이들의 관계는 부부임을 넘어 '동지(同志)'에 가까웠다.

### 큐레이터, 수필가, 화가 김향안

1974년 김환기의 죽음은 너무나 갑작스러웠다. 목디스크를 치료하는 비교적 간단한 수술이라 생각하고 입원을 했다가 수술 직후 뇌출혈로 쓰러져 깨어나지 못했다. 30년간 동고동락했던 이의 허망한 죽음 앞에서 김향안은 "사람 하나 사라졌을 뿐인데 우주가 텅 빈 것 같다"고 썼다.

김향안은 그 후 다시 30년의 삶을 혼자 살아낸 후 2004년 생을

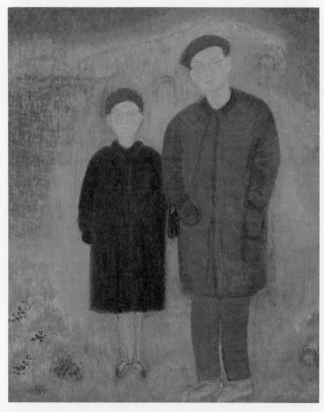

김향안, 〈산보〉, 1977~1990, 캔버스에 유채, 91x56cm, 환기미술관 소장 ⓒ(재)환
기재단·환기미술관

김향안, 〈김환기 초상〉, 1974, 캔버스에 유채, 64x76cm, 환기미술관 소장
ⓒ(재)환기재단·환기미술관

김환기가 작고하기 3개월 전 공원에서 찍은 사진을 바탕으로, 그의 사후(死後) 김향안이 그린 것이다. 사진에 비해 그림은 한층 더 아련하고 먹먹하다.

마감했다. 그사이 김향안은 김환기를 국내외에 널리 알리는 일에 많은 시간과 열정을 쏟았다. 세계 유수의 미술관에 김환기 작품이 소장되도록 힘썼고, 지금은 국고로 살 엄두도 내지 못하는 대표작들을 국립현대미술관에 기증했다. 또 환기재단을 설립해서 출판 사업을 벌이는 한편, 미술평론가와 청년 작가를 후원하는 일도 했다. 무엇보다 김향안은 건축가 우규승에게 설계를 맡겨 환기미술관을 1992년 서울 부암동에 건립했다. 그녀는 스스로 큐레이터이자 미술관 경영자였다.

또한 김향안은 평생 자신만의 시간을 쪼개어 수필가로서의 정체성을 놓지 않았다. 파리와 뉴욕 시절 내내 꾸준히 수필을 써서 발표했고, 수필집 다섯 권을 출간했다. 심지어 그녀의 놀라운 재능은 화가로서도 발현되었다. 뉴욕 화실에 들어오는 햇살이 아까워 그림을 그렸다는 김향안. 그녀의 작품은 밝은 대낮의 빛에서만 감지되는 환한 색조의 섬세한 변주를 보여준다. 김환기와는 분명 다른 화풍을 구사하지만, 이상하게도 '그리움'의 정서만은 두 사람 작품에서 공통적으로 흐르는 특징이다.

한편, 김향안은 시인 이상을 기리는 일에도 힘을 보탰다. 이상이 죽은 지 53년이 지난 1990년, 그의 시비(詩碑)를 건립하려는 논의가 한국에서 일어나자, 직접 사비를 들여 뉴욕의 조각가 한용진에게 제작을 맡겼다. 한용진 특유의 무심하기 그지없는 비석이 이상의 모교인 보성고등학교 교정에 세워졌다.

무엇보다 김향안의 대단한 점은 예술에 대한 폭넓은 이해와 신념이었다고 말할 수 있다. 그녀는 먼저 세상을 떠난 두 남편에게 보낸 진심 어린 신뢰만큼이나, 이들이 생산한 예술(문학이든 미술이든)의 가치를 확신했다. 그 확신이야말로 김향안으로 하여금 과감한 결단과 끊임없는 도전을 가능케 한 원동력이었다. 어떤 점에서 김향안은 세상이 예술가를 알아주지 않던 시대를 살아낸, 누구보다 선구적이고 용감한 예술 후원가였던 셈이다.

박래현·김기창 합작, 〈봄 C〉, 1956년경, 종이에 수묵담채, 167x248cm, 아라리오컬렉션

사랑의 전설을 지녀 '부부애'를 상징하는 등나무와 그 주위에 날아든 참새의 모습을 담았다. 격렬하게 휘감아 올라간 등나무와 등꽃을 박래현이 그렸고, 주변에 어우러진 참새와 벌을 김기창이 그렸다. 박래현의 대담성과 김기창의 재치를 유감없이 보여주는 작품이다.

# 14

## 찬란히 빛나던 낮의 화가,
## 그보다 더 영롱하던 밤의 화가

김기창과 박래현

'운보 김기창(1913~2001)'이라는 이름을 들어본 적이 있는가? 그는 한때 한국 사회에서 '인간 승리'의 전형으로 통했다. 듣지도 말하지도 못하는 청각장애를 극복하고, 화가로 크게 성공했으니 말이다.

김기창은 1913년 일제강점기 서울에서 태어났다. 태어날 때부터 장애가 있던 것은 아니었다. 일곱 살 무렵 장티푸스를 앓고, 후천성 청각장애가 생겼다. 하지만 그는 결국 보통 사람처럼 읽고 쓰고 의사소통을 했을 뿐 아니라, 초등학교만 졸업하고도 미술 실력을 갈고닦아 한국화 분야에서 단연 최고 기량을 자랑하는 화가로 성장했다. 6·25전쟁이 끝나고, 한국미술의 독자성을 대내외적으로 알릴 필요가 생겼을 때, 김기창의 작품은 한국의 자연과 풍속을 대표하는 이미지로 굳건히 자리잡았다. 그의 작품은 신년 달력의 단골 소재

김기창, 〈군마도〉, 1955, 종이에 수묵담채, 205x480.2cm, 국립현대미술관 이건희컬렉션

김기창은 뛰어난 기량의 화가로, 특히 동물화의 일인자였다. 약 5미터에 달하는 거대한 화면에 서로 다른 방향으로 돌진하는 말들의 힘찬 운동감이 압권이다.

로, 높은 대중적 인지도를 지니기도 했다.

어떻게 이런 성공이 가능했을까? 분명 김기창의 필사적인 의지와 노력이 있었겠지만, 이번에 하려는 얘기는 그의 성공담이 아니다. 그의 영광 뒤에 가려진 채 김기창에게 기꺼이 든든한 그늘이 되어준 두 여인의 이야기를 해볼까 한다. 김기창의 어머니와 그의 화가 아내 박래현의 이야기를.

## 어머님의 넋이 깃든 그림

'인간 승리, 김기창'을 가능케 한 것은 일차적으로 그의 어머니 한윤명(1895~1932) 여사였다. 한윤명은 진명여자고등보통학교 제1회 졸업생으로 화가 나혜석, 의사 허영숙(소설가 이광수의 아내)과 동기 동창이었다. 매우 지적이었고 인품도 훌륭했던 인물로 개성의 정화 여학교와 경성의 태화여자관에서 교사로 생활했고 나중에는 세브란스 치과 병원에서 일하기도 했다.

한때 그의 재능을 아깝게 여긴 학교장이 미국 유학을 주선하려고 했으나 남편의 반대로 실현되지 못했다. 김기창은 어머니의 앞길을 열어주지 못한 아버지를 평생 원망했다. 더구나 그 뒤로 김기창의 부친은 증권으로 가산을 탕진하고 집을 나가버렸고, 어머니 홀로 장애가 있는 장남 김기창을 포함한 자녀 여덟 명을 키우며 생계를 책임져야 했다.

한윤명은 퇴근 후 집으로 돌아와서도 할 일이 많았다. 학교에서는 아무것도 듣지 못해 공책 빈자리에 그림만 잔뜩 그려놓은 아들 김기

박래현, 〈단장〉, 1943, 종이에 채색, 131x154.7cm, 개인 소장

창을 앉혀놓고, 한글과 일본어를 읽고 쓸 수 있도록 직접 가르쳤다. 특수교육에 대한 기본 지식 없이 장애가 있는 자녀에게 언어를 교육 하는 일은, 실로 눈물겨운 노력을 동반했으리라. 다행히도 김기창은 고요한 세계 속에서 글 읽기의 즐거움을 너무나도 잘 알았다. 글을 익힌 후 누구보다 많은 책을 읽었고, 글도 빼어나게 잘 썼다.

　김기창에게는 이 세상의 전부였을 어머니가 1932년, 그가 열아홉 살 때 병으로 갑자기 돌아가셨다. 김기창을 화가 김은호(1892~1979) 의 화숙에 보내 본격적으로 그림 공부를 시킨 지 딱 2년 만이었다. 김기창은 이후 스승의 보호를 받으며 피나는 노력을 기울여 일취월 장 실력을 쌓아나갔고, 《조선미술전람회》 입선과 특선을 거듭하며, 스물일곱 살에 추천 작가의 반열에 올랐다.[25] 기적 같은 일이었다. 화가 나혜석은 친구의 아들이었던 김기창의 그림을 보고 이렇게 말

했다. "기창 군의 그림에는 돌아가신 어머님의 넋이 깃든 것 같다."[26]

## 장애가 있는 화가와, 일본 유학을 다녀온 엘리트 여성의 만남

1943년 나이 서른이 된 김기창은, 자신의 어머니처럼 재능이 넘치고 인품까지 훌륭한 박래현(1920~1976)을 보고 첫눈에 반했다. 박래현이 니혼여자미술학교 재학 중 《조선미술전람회》에서 총독상을 수상하고, 잠시 서울에 머물 때였다. 이런 걸 운명이라고 해야 할까? 박래현은 학교 선생이었던 아는 언니의 가정방문을 따라가서, 방문 가정 학생의 오빠인 김기창을 처음 만나 필담(筆談)을 나누었다. 그 후 이들은 3년간의 필담 연애 끝에 1946년 결혼식을 올렸다. 예상했겠지만 박래현의 부모님은 두 사람의 결혼을 완강히 반대해, 결국 식장에 나타나지 않았다. 반면 김기창은 아예 부모가 안 계셨으니, 두 사람의 친구들만 참석한 조촐한 결혼식이었다. 세간에는 '장애 화가'와 '엘리트 여성'의 만남이 대서특필되었다.

여기서 흥미를 끄는 대목은 '박래현의 선택'이다. 그녀는 부유한 지주 집안에서 태어나 일본 유학까지 한 신여성이었는데, 듣지도 말하지도 못하는 김기창을 만나 결혼까지 하겠다는 담대한 생각을 어떻게 했던 걸까? 박래현은 이 부분에 대해 스스로 "그저 간단하게 생각했다"고 말한다. 이 예술가와 결혼하면, 계속 그림을 그릴 수 있으리라는 생각! 그래서 박래현이 내건 결혼 조건은 아주 단순했다. 어떠한 일이 있어도 예술에 대해 간섭하지 않고 계속 그림을 그릴

해방 후 이들은 김기창이 일하고 있던 국립민속박물관에서 결혼식을 올렸다. 박래현이 앞에 서서 당당히 포즈를 취한 것이 인상적이다.

박래현과 김기창의 결혼사진, 1946년

여건을 만들 것. 그리고 서로 인격과 예술을 존중할 것. 박래현은 이런 것이 가능하다면, 신체 장애쯤은 아무렇지 않게 여길 만큼, 예술에 대한 열정이 강했다.

그늘에서도 스스로 빛이 되었던 박래현

결론적으로 말하자면 박래현의 선택은 옳았다. 김기창과 박래현은 서로의 예술을 진심으로 존중했다. 부부는 집에 화실을 만들고 함께 작업에 열중했으며 수많은 작품을 쏟아냈다. 이들은 1947년부터 거의 2년에 한 번씩 《부부전》을 열었는데, 이는 1966년 결혼 20주년을 기념하여 제11회 《부부전》을 개최할 때까지 계속되었다.

1958년 이후에는 한국을 넘어 세계를 무대로 활약했으며, 뉴욕, 타이베이, 마닐라, 하와이, 앨런타운 등에서 그룹전과《부부전》에 출품했다. 해외 전시를 계기로 부부는 일찍부터 외국에 자주 나갈 수 있었고, 전 세계 문화와 예술에 대한 안목을 넓혔다.

이러한 활약은 그 이면에 두 사람의 피나는 노력이 있었기 때문에 가능했다. 누구보다 박래현에게 남편의 장애는 차츰 현실로 다가왔다. 특히 자녀들이 태어나자, 아이들과 대화하지 못하는 김기창의 모습은 참담했다. 박래현은 김기창에게 구화술(口話術)을 익히게 해서 사람의 입 모양만으로 의사소통을 할 수 있도록 만드는 데 성공했다. 심지어 김기창은 스스로 듣지 못하는데도 발성을 연습해, 어눌하지만 말하는 방법을 터득하기에 이르렀다.

박래현은 장애가 있던 김기창이 쉬이 할 수 없는 집안의 온갖 대소사를 처리하면서 네 자녀를 양육했다. 밥 짓기, 청소하기, 기저귀 빨기 등 끝없는 집안일을 하고 난 후에 밤이 되면 비로소 작품 활동에 매달렸다. 박래현이 얼마나 치열하게 살았는지, 1956년 한 해에 박래현이 해낸 일을 살펴보자. 그녀는 그해 1월 넷째 아이를 출산했고, 5월에 제5회《부부전》을 열었다. 6월에는 〈이른 아침〉이라는 작품을 그려《대한협회전》에서 대상을 수상했고, 11월에는 〈노점〉으로《대한민국미술대전》에서 대통령상을 받았다.

전쟁이 막 끝나서 먹고살기도 힘든 시기, 이런 대작(大作)을 그렸다는 사실 자체도 놀라운 일인데, 박래현은 그 대작에서 이전의 한국화에서는 찾아볼 수 없던 신선하고 감각적인 선과 색을 도입했다. 그의 작품은 한국화의 현대화에 기여했다는 평가를 받았다.

박래현, 〈밤과 낮〉, 1959, 종이에 채색, 204x101cm, 국립현대미술관 이건희컬렉션

화면 왼쪽 아래에는 평온히 잠든 고양이가 그려진 반면, 오른쪽 위에는 거꾸로 매
달린 새가 신경질적인 예리한 선들로 표현되어 극명한 대조를 이룬다.

낮에는 온갖 집안일에 매달려 헌신해야 했기 때문에, 밤이 되어서야 박래현에게 온전한 자유가 주어졌다. 박래현은 그 자유로운 시간을 허투루 쓰지 않고, 그리고 싶은 작품을 맘껏 그리는 데 바쳤다. 그녀는 오로지 자신의 경험과 감정에 충실하고 솔직한 그림을 그렸다. 그중에서도 〈밤과 낮〉이야말로 박래현의 심리 상태를 가장 적나라하게 표현한 작품이다. 두 여인이 서로 등을 맞대고 앉아, 한쪽은 낮의 여인을, 한쪽은 밤의 여인을 표상한다. 가만히 손을 모으고 고양이를 재우는 편안함을 지닌 낮의 여인과는 달리, 검은 실루엣의 밤 여인은 신경질적인 선으로 그려진 축 늘어진 새의 모습을 마주하며 침잠해 있다. 낮에는 일상을 살아가는 주부로, 밤에는 예민한 감각으로 깨어 있는 예술가로 '이중생활'을 해야 했던 박래현의 모습이 여지없이 투과된 작품이다.

박래현은 살아 있는 동안 김기창의 그늘에 가려져 있기를 즐긴 것 같다. 비유하자면 김기창이 낮과 같은 존재라면, 박래현은 밤이었다. 자신의 작품에 대해 해설을 요구받을 때도 박래현은 늘 말을 아꼈다. 그래서 항상 김기창이 드러나고 조명 받았다. 대신 박래현은 밤 시간에 숨어서 자신의 영역을 개척했다. 돌이켜보면, 박래현의 전략은 현명했다. 그녀는 누구의 방해도 받지 않고 계속해서 발전했고, 20세기 한국미술사를 통틀어 독보적인 예술적 성취를 이루었다. 늘 변화했고 매번 젊었다.

특히 박래현은 1960년대 외국 여행에서 얻은 영감을 통해 추상화의 새로운 영역에 도전했다. 그녀는 마야·아즈텍 문명, 이집트와 중국 고대 문명에서 발굴된 다양한 유물에 매료되어 수많은 드로잉을

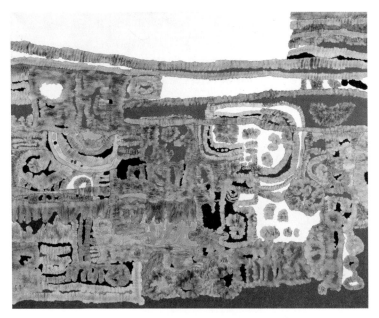

박래현, 〈영광〉, 1966~1967, 종이에 채색, 134x168cm, 국립현대미술관 소장

박래현은 주로 사용한 삼색의 의미를 이렇게 설명했다. "태양의 생활력을 등황(짙은 노랑)으로, 살아 있는 인간의 생명을 고대주의 피(적색)로, 그러나 타산을 벗어날 수 없는 시대의 신중성을 흑빛(검정)의 침묵으로, 삼색의 하모니는 하나의 언어로 백지 위에 나를 대변해 주었다."

남겼다. 그러한 고대 유물에서 얻은 아이디어를 토대로, 박래현은 인류의 원형, 태고의 신비, 역사의 상흔, 생명의 환희 같은 주제를 자신만의 추상 언어에 녹여냈다. 커다란 화면에 아교를 많이 섞어 반짝이는 하얀 바탕재를 만들고, 그 위에 황(黃), 적(赤), 흑(黑)의 삼색 안료가 번지고 스미는 효과를 자유자재로 발휘하여 제작한 작품이다. 폐허에서 빛나는 보석 같은 신비를 담은 작품들이다.

"하늘이 허락해 준다면 내 목숨을 당신께 넘겨주고 싶었소"

살아 있는 동안 박래현의 예술적 성취는 그다지 세상에 알려지지 않았다. 그러나 김기창만은 그녀의 역량을 누구보다 잘 알았다. 그는 박래현이 예술을 계속할 여건을 만들겠다는 결혼 전 약속을 지키기 위해 노력했다. 그중 가장 파격적인 일은 1969년부터 약 7년간 박래현이 미국에서 유학 생활을 할 수 있게 한 것이다. 어릴 때 아버지가 어머니의 유학을 반대한 것이 못내 원망스러웠던 김기창이었기에, 더구나 그는 아내의 앞길을 막을 수 없었다. 아직은 어린 자녀들을 데리고 한국에 홀로 남은 김기창은, "(박래현이) 실컷 공부하고 지혜의 보물을 가지고 오면, 나도 그걸 골라 갖기로 하지"라며 '쿨하게' 부인을 미국으로 보냈다.[27]

그러나 너무 무리를 했던 것 같다. "죽으면 다 자는 잠, 살아서 왜 자냐"며, 밤에도 자지 않고 작업에 몰두했던 탓이다. 박래현은 1976년 1월, 56세의 나이로 갑자기 영면(永眠)에 들었다. 사인은 간암이 원인이었지만 과로사라고 봐야 할 것이다. 미국에서 판화를 연구하면서, 판화에 한국화의 재료와 기법을 융합한 새로운 방법론을 모색하던 때였다.

늘 새로움을 탐구하는 박래현의 전도(前途)를 누구보다 기대했던 김기창에게 박래현의 죽음은 청천벽력이었다. 김기창은 다음과 같은 글을 남겼다. "그때 내 심정은 내 목숨과 당신 목숨을 바꾸고 싶었소. 당신이 남아서 해야 할 일이 많았기 때문이었소. 만일 하늘이 허락해 준다면 기꺼이 내 목숨을 당신께 넘겨주고 싶었소."[28]

박래현이 세상을 떠난 후, 김기창은 박래현의 유작전, 10주기전,

박래현, 〈고완(古翫)〉, 1975, 종이에 채색, 66.5x59cm, 개인 소장

박래현이 죽기 얼마 전 제작한 작품으로, 전통 한지 위에 판으로 찍어낸 시도가 매우 독창적이다.
이 기법을 통해 화가는 어두운 배경 속에서 보석처럼 반짝이는 형상을 드러내는 데 성공했다.

판화전 등 여러 전시회를 열어주었다. 김기창은 살아생전 아내가 작업
할 수 있는 환경을 만들었고, 죽고 나서는 그녀의 작품을 세상에 알
리기 위해 노력했다. 당시의 가부장적 사회 통념을 고려하면 이는 결
코 쉬운 일이 아니었다. 그러나 박래현은 그런 대접을 받기에 충분한
재능과 역량을 가진, 언제나 신선하고 도전적인 화가였다. 검은색을
좋아했고, 까만 밤을 사랑했던 화가, 밤을 비추는 반짝이는 불빛 같은
작품을 남긴 채, 자신을 다 태우고 불꽃처럼 사그라진 화가였다.

# 화가와 그의 시대

가혹한 세상을 온몸으로 관통하며

나혜석, 〈저것이 무엇인고〉, 『신여자』 1호, 1920. 4, 개인 소장

잡지 『신여자』는 나중에 승려가 된 시인이자 여성운동가 김일엽이 나혜석과 함께 만든 국내 최초의 여성 잡지였다. 나혜석은 이 잡지에 여러 삽화와 글을 남겼다. 〈저것이 무엇인고〉는 신여성을 바라보는 세대의 차이와 왜곡된 시선을 풍자한 것으로, 배경에 묘사된 양식 건물과 전통 가옥의 차이도 흥미로운 대조를 이룬다.

# "탐험하는 자가 없으면
# 그 길 영원히 못 갈 것이오"

## 나혜석

한국 최초의 '신여성'이라 불리는 나혜석(1896~1948)이 1920년에 제작한 판화 한 점을 보자. 파마머리에 롱 코트를 걸친 여성이 바이올린을 들고 길을 걷고 있다. 그녀를 향해 두루마기를 걸친 두 노인이 노골적으로 손가락질을 하며, '저것이 무엇인고'라고 외친다. 다른 한편에서는 젊은 남성이 그녀를 선망의 눈길로 바라보며 눈을 떼지 못한다. 조롱의 대상이자 동시에 호기심의 대상이었던 '저것'은 20세기 초 한반도를 강타한 신개념, '신여성'이었다.

작품 아래 'Rha'라고 크게 자신의 이름을 새겨 넣은 작가 나혜석. 그는 1896년 수원의 이름난 가문에서 태어났다. 부친은 군수를 역임했고, 이전부터 대대로 고위 관료를 지낸 이 집안을 사람들은 '나 부잣집' 혹은 '나 참판댁'이라고 불렀다. 나혜석은 2남 3녀 중 둘째 딸

로, 어릴 때 불린 아명은 '아기(兒只)'였다. 다부진 외모에 총명하고 부지런한 성품의 나혜석은 학업 성적도 매우 뛰어나 진명여학교를 우등으로 졸업해 신문에까지 실렸으니, 귀히 자랄 조건을 모두 갖춘 여성이었다.

물 흐르듯이 세상에 순응하면 '아기씨'라고 불릴 운명을 타고났지만, 나혜석의 선택은 남달랐다. 그는 무엇보다 자신의 어머니나 언니처럼 사는 것이 싫었다. 그 시대 남성이 흔히 그랬듯 나혜석의 아버지는 첩을 두었는데, 나혜석의 어머니는 이를 관습적으로 받아들이고 감내하며 살아야 했다. 나혜석의 언니도 학업을 일찍 그만두고 부잣집으로 시집을 가서 평범하지만 이전 세대와 다를 바 없는 여성으로서의 삶을 살고 있었다.

그런 여성의 삶을 지켜보면서 나혜석은 자신만큼은 그렇게 살고 싶지 않다는 강렬한 열망에 사로잡혔던 것으로 보인다. 고등학교를 졸업한 후, 나혜석은 부친의 반대를 무릅쓰고 일본으로 유학을 떠났다. 그리고 도쿄여자미술학교 서양화부에 입학해 역사상 최초로 서양화를 공부한 여성이 되었다.

조선시대 여성은 삼종지도(三從之道)를 지켜야 했다. 평생 아버지, 남편, 아들, 즉 세 남성을 따라야 한다는 의미이다. 이런 사고에서 깨어나 여성도 교육이 필요하다는 의식이 생겨나면서 나혜석 시대에 처음 본격화된 개념이 현모양처(賢母良妻)였다. 여성도 가정 운영의 주체로서 '현명한 어머니와 훌륭한 부인'이 되어야 하며, 이를 위해 교육이 필요하다는 주장이었다. 지금 들으면 구태의연한 여성상으로 보이지만, 당시에는 현모양처만 해도 신개념이었다.

그런데 나혜석은 1914년, 불과 18세의 나이에 일본 유학생 잡지 『학지광』[1]에 처음 발표한 논설에서 '현모양처론'은 여성의 역할을 가정 안에 묶어두는 새로운 굴레라고 비판했다. 마찬가지로 '온양유순'한 여성을 기르려는 교육의 목표도 여성을 노예로 만들기 위한 것에 지나지 않는다고 주장했다. 그는 카추샤, 노라, 라이초우, 요사노 등 다양한 새로운 여성상을 언급하면서, 한국의 여성도 "욕심을 내서" 어느 방향으로든 앞으로 나아가야만 한다고 주장했다.

"탐험하는 자가 없으면 그 길을 영원히 못 갈 것이오. 우리가 욕심을 내지 아니하면 우리 자손들을 무엇을 주어 살리잔 말이오? 우리가 비난을 받지 아니하면 우리의 역사를 무엇으로 꾸미잔 말이오?"[2] 나혜석의 주장은 처음부터 대담하고 파격적이며 당찼다.

## 탐험하는 자의 뜨거웠던 삶

결혼을 재촉하며 강제로 귀국시킨 아버지의 뜻을 거스르고, 여학교 교사가 되어 타지로 독립한 나혜석은 '탐험하는 자'의 길을 걷기 시작했다. 그는 유학을 마치고 귀국 후 3·1운동을 주도하다가 5개월간 옥고를 치르기도 했다. 이후 1920년, 변호사 김우영의 오랜 구애를 받아들여 결혼식을 올렸다. 나혜석의 파격적인 결혼 조건—시어머니와 전실 딸과 별거하게 해줄 것, 작품 활동(그림 그리기)을 방해하지 말 것 등—을 모두 받아들인 '신남성'과의 결혼이었다. 신혼여행지로 나혜석의 전 애인 최승구의 묘소를 찾아가 묘비를 세워준 일

나혜석, 〈개척자〉, 『개벽』 13호, 1921. 7, 국립현
대미술관 소장

화는 소설가 염상섭(1897~1963)에게 소설 『해바라기』의 글감이 되기
도 했다.

결혼한 이듬해 나혜석은 만삭의 몸으로 『경성일보』의 내청각에서
대규모 유화 개인전을 열었다. 평양에서는 이미 1916년 김관호가 서
양화 개인전을 열었지만, 경성에서 서양화 개인전이 열린 것은 이 전
시회가 처음이었다. 나혜석의 개인전은 이색적인 행사로 언론에 대서
특필되었고, 대성공을 거두었다. 이 시기 나혜석은 김일엽과 함께 『신
여자』라는 잡지도 제작했다. 판화 〈저것이 무엇인고〉도 이 잡지에 실
린 것이다. 잡지 『개벽』에 〈개척자〉라는 판화를 발표한 것도 1921년
이었다. 태양이 떠오르는 이른 아침, 거친 땅을 일구는 '개척자'의 뒷
모습을 새긴 작품이었다. 척박한 환경에도 고단한 노동에 몰두하는

유럽 여행을 떠나는 나혜석 부부 사진, 1927, 수원
시립미술관 소장

코트에 모자를 쓰고 여우 목도리를 두른 나혜석의
모습은 당시 신여성의 상징적 이미지였다.

개척자의 강인한 의지를 거친 칼맛으로 표현했다.

나혜석이 스스로 말한 대로, "1분이라도 놀아본 일이 없었다"[3]는
사실만큼은 확실히 인정해야 한다. 1921년 외교관이 된 남편을 따
라 만주 안동현으로 터전을 옮겨 정착한 이후에도, 나혜석은 자녀를
양육하는 엄마였고, 매년 《조선미술전람회》에 작품을 출품하는 화
가였으며, 안동현에서 여자 야학을 운영하는 교육자였다. 또한 여성
해방운동 관련 글을 끊임없이 발표한 여성운동가였으며, 소설과 시
를 꾸준히 발표한 문인이었다. 심지어 1923년, 저 유명한 의열단의
'황옥 사건'이 터졌을 때, 무기를 감추어주고 의열단원을 돌보았던 독
립운동의 조력자이기도 했다.

나혜석은 남편과 함께 유럽과 미국을 여행하는 특별한 기회를 누리

나혜석, 〈김우영 초상〉, 1928년 추정, 캔버스에 유채, 80x71cm, 수원시립미술관 소장

나혜석이 그린 남편 김우영의 초상. 그녀의 막내아들이 나혜석의 〈자화상〉과 함께 수원시에 기증했다.

기도 했다. 1927년 시베리아 횡단 열차를 타고 모스크바를 거쳐 파리에 당도한 나혜석은, 파리 미술아카데미에서 수학하면서 일본에서 배운 인상주의와는 다른 새로운 미술 경향을 연구했다. 미국을 거쳐 1년 9개월간 계속된 여행을 나혜석은 세세하게 기록했다. 구체적으로는 유럽의 여성참정권, 탁아소 운영 등을 소개한 글도 남겼다.

## 성숙과 타협을 거부하다

네 자녀의 엄마로, 여성해방운동가로, 문인으로, 화가로, 이러한 모든 활동이 어떻게 가능했을까? 사실은 이 모든 것이 순탄하지는

않았다. 나혜석의 결혼 생활은 점점 삐걱거리기 시작했다. 세 아이를 시어머니에게 맡기고 1년 9개월을 외국에서 보내고 돌아온 나혜석 부부는 귀국 후 무엇보다 집안일로 자주 갈등을 빚었다. 파리 체류 당시 나혜석이 민족 대표 33인 중 하나인 최린과 사랑에 빠진 일도 남편 김우영에게 큰 상처를 줬다. 나혜석이 이 일에 큰 책임이 있었던 것은 사실이다. 그러나 실의에 빠진 김우영이 기생집을 드나들자, 부부의 관계는 파탄에 이르렀다. 1930년 나혜석은 이혼에 합의하고 무일푼으로 쫓겨나왔다.

이후 나혜석은 어떤 선택을 했을까? 그는 먼저 자립을 위해 애썼다. 열심히 그림을 그려 일본《제국미술전람회》에 출품했고, 작품을 팔아 근근이 생계를 이어갔다. 금강산에 들어가 작품 제작에 몰두했고, 여학생을 위한 전문 미술 교육기관인 여자미술학사를 개설하였다. 나혜석은 교육받은 여성의 사회적 자립을 몸소 보여주기 위해, 죽을힘을 다해 노력했다.

그러나 이쯤 되면 건강에 문제가 생기기 마련이다. 1933년경 나혜석은 손을 떨기 시작했다. 흔하지는 않지만 그렇다고 아주 드물지도 않은 병, '조기 발병(early-onset) 파킨슨'이 나타난 것으로 보인다. 수전증을 시작으로 점차 근육에 힘이 빠졌고 정신적으로 불안과 우울을 보이며 결국 신체 마비에 이르는 일련의 과정을 거쳤다. 이혼한 여성에 대한 사회적 냉대는 병을 더욱 악화시켰을 것이다.

그럴수록 나혜석의 선택은 더욱 죽기를 각오한 노골성을 드러냈다. 그는 1934년 전남편 김우영에게 보내는 글의 형식으로, 이혼 과정 전말을 낱낱이 기록한 「이혼고백서」를 발표해 엄청난 사회적 파

이혼 후 여자미술학사를 개설하고 작품 제작에 몰두하던 시기의 나혜석 모습, 1933년경, 수원시
립미술관 소장. 이 사진 속 작품들은 대부분 소실되어 남아 있지 않다.

나혜석, 〈화령전 작약〉, 1930년대, 패널
에 유채, 33.7x24.5cm, 국립현대미술관
이건희컬렉션

나혜석이 이혼 후 고향 수원에 머물 때 그
린 작품이다. 강렬한 원색의 대비와 거친
붓질이 화가의 불안한 심리 상태를 반영
하고 있다.

장을 일으켰다. 나혜석은 더 이상 잃을 것도 없다고 생각했는지, 이 무렵부터 본격적인 친일 행보를 보이기 시작한 최린에 대해 '정조유린죄'로 위자료 청구소송을 제기해, 또 한 번 세상을 놀라게 했다. 나혜석은 그 시대를 살면서 겪은 모든 경험과 그때마다 느낀 자신의 감정을 솔직하다 못해 매우 적나라하게 드러냄으로써, 체면과 허위의식에 사로잡힌 기성세력에 충격을 주고자 했다. 일종의 나혜석식 퍼포먼스를 시연한 셈이다.

'성숙'의 의미가 모호하긴 하지만, 통념적으로 말해 나혜석이 '성숙한 인간'이었다고 말하기는 어려울 것이다. 그러나 성숙하지 않기로 결정한 것 역시 나혜석의 의도적인 선택이었다고 말할 수 있다. 이 세상에 타협할 바에야 죽어버리겠다는 생각, 결국 그 생각이 나혜석을 사회에서 추방시켰다. 10여 년간 완전히 세상에서 사라졌던 나혜석은 1949년 3월 자 관보(官報)에 4개월 전 죽은 행려병자의 이름으로 마지막 등장한다.

나혜석이 스물두 살 때였던 1918년에 쓴 자전소설 「경희」는 이렇게 끝맺는다. "하나님! 내게 무한한 광영과 힘을 내려주십시오. 내게 있는 힘을 다하여 일하오리다. 상을 주시든지 벌을 내리시든지 마음대로 부리시옵소서."[4] 부친의 뜻을 거역한 채 부잣집 며느리로 들어가 살지 않기로 결정한 경희가 마지막으로 절규하는 대목이다. 그 당시에는 결혼을 할지 말지에 대한 지극히 개인적인 선택에도, 이런 간절한 절규를 동반해야 했다. 그런데 그 절규를 듣고 하나님은 나혜석에게 벌을 내리기로 결정하셨나 보다. 나혜석의 삶은 여러 차례 스스로 예견한 대로 결국 비극으로 막을 내렸다.

나혜석, 〈자화상〉, 1928년 추정, 캔버스에 유채, 89x76cm, 수원시립미술관 소장

어두운 배경에 검은색 옷을 입고 우수에 젖은 표정을 한 자화상이다. 화면 오른쪽에는 'H. R.'이라는 나혜석의 전형적인 사인이 있고, 왼쪽에 세로로 '혜석'이라는 글씨가 옅게 보인다. 이 시대 조선에서 여성 화가가 그린 자화상은 거의 찾아볼 수 없어, 중요한 역사적 가치를 지닌다.

## 자랑스럽고 슬픈 나혜석의 유산

나혜석이 죽은 지 74년 흐른 2022년, 그의 작품 한 점이 미국 로스앤젤레스 카운티뮤지엄(LACMA)에 전시되었다. 미국에서 최초로 열리는 한국 근대미술전《사이의 공간: 한국미술의 근대》에 출품된 것으로, 1928년경 나혜석이 그린 우울한 〈자화상〉이다. 훗날 한국은행 총재가 된 나혜석의 막내아들 김건이 수원시에 기증한 작품이다. 방탄소년단 RM이 이 전시회의 작품 설명 오디오 가이드 녹음을 해주었는데, 거기 이 작품도 포함되었다. 나혜석이 100여 년 전 죽을힘을 다해 남긴 유산이 오늘날 이렇게 향유된다. 결국 하나님은 뒤늦게 나혜석에게 상을 내리기로 결정하셨나 보다.

뜻밖의 만남도 있었다. 2022년 9월, 이 전시회의 개막식에 나혜석의 손자가 찾아왔다. 일찌감치 미국으로 이민 간 나혜석의 차남 김진 교수의 아들 스탠 김이었다. 그는 아버지의 반대를 무릅쓰고 기어이 미술을 공부해, 지금은 미술치료사가 되어 있었다. 할머니의 작품을 로스앤젤레스에서 만난 소감을 묻는 나의 질문에 그는 담담하게 말했다. "자랑스럽고, 슬프다."

# 16

## 일제강점기 독일에서 한류의 씨앗을 뿌린 망국의 유학생들

이미륵, 김재원, 배운성

한국 문화의 세계 진출이 연일 화제다. K-팝, K-영화, K-드라마가 아시아뿐 아니라 미국과 유럽 등 서구 사회를 휩쓸고 있다. 전 세계에 아이돌 그룹 BTS, 영화 〈기생충〉, 넷플릭스 시리즈 〈오징어 게임〉을 모르는 사람이 별로 없는 시대가 되었으니 말이다. 이제는 K-미술도 조금은 자리를 차지하기 시작했다. 세계 유수 미술관에서 한국 작가의 작품을 컬렉션 하는 것은 예삿일이 되었다. 2022년 영국 런던 빅토리아앤드앨버트(V&A) 미술관에서는 《한류(Hallyu)》라는 제목의 전시가 열렸고, 미국 로스앤젤레스 카운티뮤지엄(LACMA)에서는 그해 최고 블록버스터 전시로 한국 근대미술 전시를 개최했다.

한때 일본의 식민 지배를 받으며 '코리아'라는 나라 이름도 제대로 알릴 수 없었던 과거와 비교해 보면, 격세지감이라 말하지 않을 수 없

다. 그런데 이미 그 초라한 시대에도 꿋꿋하게 서구 사회에 진출하여 한국이라는 나라의 존재와 문화를 알린 초창기 선구자들이 있었다.

## 압록강 건너 뮌헨으로 간 이미륵과 김재원

소설 『압록강은 흐른다』의 저자 이미륵(본명 이의경, 1899~1950)이 그 대표적인 인물이 아닐까. 이 유명한 자전소설은 저자가 고향 황해도 해주에서 서당을 다니고, 동네 사람들의 전폭적인 지원을 받으며 경성의학전문학교(이하 경성의전)에 입학하기까지의 유년시절 이야기를 눈앞에 펼친 듯 생생하게 그려냈다. 그러나 이미륵은 많은 이의 기대를 저버린 채 경성의전을 중퇴할 수밖에 없었는데, 1919년 3·1운동에 연루돼 수배 대상이 됐기 때문이다.

스무 살에 목숨을 걸고 압록강을 건넌 그는 중국으로 망명했다. 상하이에서 안중근의 사촌 안봉근의 도움을 받아 가짜 중국 여권을 만들어 독일로 갔다. 그리고 안봉근의 소개로 독일인 신부를 만나 수도원 생활을 하며 독일어를 익혔다. 1925년 뮌헨에 정착, 뮌헨대학교 동물학과에서 플라나리아 연구로 박사학위를 받았다. 한국인 최초의 동물학 박사학위였다.

전공은 동물학, 본업은 뮌헨대학교 동양학부의 한국학 및 동양철학 강사였지만, 그의 이름이 유명해진 계기는 1946년 소설 『압록강은 흐른다』가 독일어로 출간되면서였다. 이 소설은 발표되자마자 폭발적인 인기를 누렸고 그해 독일에서 '올해의 책'으로 선정되었다.

제2차 세계대전 직후 정신적 공황 상태에 빠져 있던 독일 사회의 지식인 대부분이 이 책을 읽었다. 대한민국의 존재도 몰랐던 이들이 이미륵을 통해 한국의 풍습과 문화 그리고 아픈 역사까지 처음 알게 된 것이다. 이 소설은 나중에 독일의 학교 교과서에까지 실렸다.

1929년 뮌헨에 이미륵보다 열 살 어린 한국인 유학생 김재원(1909~1990)이 찾아왔다. 김재원은 함경남도 함주 출신으로 베를린에서 바이올린을 전공한 친척이 서양인 아내와 함께 고향으로 돌아온 것을 보고 충격을 받았다. 이후 자신도 일본보다는 독일에서 유학하는 것이 좋으리라는 막연한 꿈을 가지고, 정식 여권을 발급받아 시베리아 횡단 열차를 타고 베를린에 당도했다. 그 역시 이미륵처럼 스무 살에 압록강을 넘은 것이다. 베를린 같은 대도시는 체질에

맞지 않는다고 느낀 김재원은 조용한 도시 뮌헨에서 유학하기로 결심을 하고 무작정 이미륵을 찾아갔다. 그리고 그에게서 독일어를 배웠다. 이들은 거의 매일 만나 독일어 공부를 하고, 밥을 먹고, 진로 상담을 했다. 베니토 무솔리니가 초청한 로마 여행을 같이 가기도 했다.

김재원은 1935년 뮌헨대학교에서 교육학 박사학위를 취득한 후, 벨기에의 앤트워프에 가서 겐트대학교 교수였던 카를 헨체(Carl Hentze)의 개인 조교가 되었다. 그가 중국 미술사와 고고학을 공부한 것은 헨체 교수의 영향이었다.

그는 1940년 제2차 세계대전의 소용돌이 속에서 한국으로 귀국했고, 해방되자마자 국립박물관(현재 국립중앙박물관) 초대관장이 되었다. 이 에피소드 역시 매우 인상적인데, 1945년 우리나라에 미군정이 들어서자 김재원은 학무국(후에 문교부) 국장 로카드 대위를 찾

독일 바이에른주 그래펠핑시의 이미륵 집에서 이미륵(오른쪽에서 두 번째)과 김재원(오른쪽), 1937년, 이미륵기념사업회 제공

아가 "내가 적임자이니 국립박물관장을 하겠다"고 직접 나섰다. 미국인 대위는 그의 박사학위 명함을 보고, "베리 굿 맨"을 연발하더니 바로 발령장을 보냈다.[5] 36세라는 젊은 나이였지만, 그 시대 우리나라에서 독일어와 영어에 능통하면서 외국에서 학위를 받아 온 준비된 인재는 김재원 박사뿐이었으리라.

6·25전쟁이 터져 서울이 점령됐을 때, 박물관 직원들은 인민군의 협박을 받으면서도 유물 포장을 일부러 지연하는 전략으로 문화재가 북으로 넘어가는 것을 막았다. 안전을 위한 것이라며 문화재를 겹겹이 포장하여 시간을 끌고, 다 포장한 다음에는 크기를 제대로 안 쟀다며 다시 푸는 식이었다. 그러고는 1950년 9월 28일 서울이 수복되자, 김재원은 미군에게 유물 운송을 위한 기차를 요청해서 얻어내, 전부 부산으로 안전하게 옮겨놓았다.[6] 우리가 지금 용산 국립중앙박물관에서 반가사유상의 신비로운 미소를 한가로이 감상할 수 있는 것은 김재원 관장과 직원들의 지혜 덕분이다.

대를 이어 국립중앙박물관장을 지냈고, 서양미술사 및 한국 근현대미술사 분야의 권위 있는 학자가 된 김영나 서울대 명예교수가 그의 딸이다.

## 베를린에서 유학한 화가 배운성

1929년 김재원이 처음 베를린에 도착하자마자 만났던 한국인 유학생 그룹에 배운성(1900~1978)이라는 화가가 끼어 있었다. 배운성

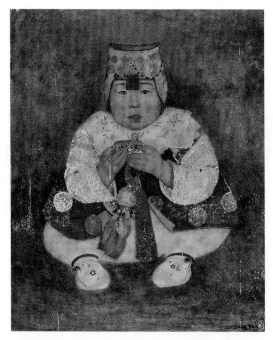

배운성, 〈한국의 아기〉, 1933, 패널에 유채, 73x60cm, 개인 소장

독일 잡지 『데어 벨트-슈피겔(*Der Welt-Spiegel*)』에 실린 작품으로,
돌 지나고 얼마 되지 않아 죽은 배운성의 조카 배정길을 그린 것이다.

은 이미 1922년부터 베를린에 와 있었다. 그는 가난한 집안에서 태
어났으나 전주 출신 갑부 백인기(1882~1942)의 눈에 들어 전폭적인
후원을 받았다. 백인기의 아들 백명곤이 음악을 전공하기 위해 독일
로 갈 때, 백인기는 배운성에게 경제학을 공부하라며 함께 보냈다.

　배운성은 요코하마에서 배를 타고 여러 항구를 경유, 프랑스 마르
세유에 내려 처음 유럽 땅을 밟았다. 거기에서 잠시 시간이 나서 들

배운성, 〈가족도〉, 1935년 이전, 캔버스에 유채, 140x200cm, 개인 소장

여러 세대에 걸친 남녀노소의 대가족이 마치 기념사진을 촬영하듯 정면을 응시하며 서 있다. 이 작품에 등장하는 인물들은 배운성이 서생(書生)으로 있던 백인기 가문의 가족이라는 설과, 배운성 자신의 가족을 조합하여 그린 것이라는 설이 있다. 배운성은 유화를 그리면서도 동양의 기법을 접목하기 위해 노력해서, 윤곽선을 강조하고 그 안에 색을 채워 넣는 방법을 채택했다. 동양의 선과 서양의 색을 융합한다는 동선서색(東線西色)의 양식적 특성이 극명하게 드러난 작품이다.

른 미술관에서 레오나르도 다빈치의 그림을 보고 크게 감명받고, 돌연 화가가 되기로 결심했다. 배운성은 생존력 최강의 인물이었다. 함께 유학을 떠났던 백명곤은 중도에 그만두었지만, 배운성은 베를린 예술원(베를린예술대학교의 전신, Akademie der Künste)을 무사히 졸업하고, 장학금을 받으며 학교에서 제공한 화실에서 그림을 그렸다. 1928년 유명한 판화가 케테 콜비츠(Käthe Kollwitz, 1867~1945)가 교수로 재직하고 있던 이 학교에서, 그는 유화와 판화를 섭렵하고 혼자 수묵화도 익혔다.

배운성의 활약은 독보적이었다. 1927년 파리《살롱 도톤느》입선을 시작으로, 1933년《바르샤바 국제미전》에서 1등 상을 받았다. 1930년대에는 함부르크, 프라하, 파리에서 개인전도 열었다. 독일 잡지『데어 벨트-슈피겔』, 주간지『디 보헤(Die Woche)』, 프랑스 주간지『일뤼스트라시옹(L'Illustration)』등에 작품 이미지와 인터뷰 기사를 실었다.

그의 작품은 극동 아시아의 사정을 궁금해 하는 유럽인들의 기호와 욕구에 영합한 것이라고도 말할 수 있다. 그러나 그는 자신에게 주어진 기회를 놓치지 않았고, 각종 미디어에 〈한국의 아기〉, 〈한국의 결혼식〉, 〈제기차기〉, 〈팽이치기〉 등 한국의 이미지를 소개했다. 그는 "독일 제국의 절반 크기인 한반도에 거주하는 2천만 명의 사람들은 중국인이나 일본인만큼 자신들의 독자적인 근원과 고유한 역사 그리고 독특한 민족성을 지닌다. 이들의 외양에서도 이 점은 분명하게 드러나고 있다"[7]라고 1931년 9월 5일 자『디 보헤』에 썼다.

배운성이 그린 그림은 지금 봐도 매혹적이다. 현재 문화재로 지정

배운성, 〈자화상(샤만-박수무당)〉, 1940년대, 캔버스에 유채, 55x45cm, 베를린 인류학박물관 소장 및 사진 제공, 사진: 마틴 프란켄(Martin Franken), 연구 협력: 베를린자유대학교 동양미술사학과 이정희 교수팀

된 〈가족도〉는 1935년 함부르크박물관 개인전에 출품된 작품으로, 배운성의 말대로 한국인의 '외양'이 어떻게 다른지를 성별, 연령별로 보여주는 표본과도 같다. 한국의 전통 가옥, 복식, 인물의 골상, 신체 특징 등이 서양인의 눈에는 충격적으로 다가왔을 것이다. 그러면서도 이 그림에 등장하는 인물들은 하나같이 고요한 위엄과 고결함을 갖추고 있다. 작품 형식에서도 평평한 화면 처리, 윤곽선의 강조, 오

방색 위주의 제한된 색채 선택을 통해 작가는 의도적으로 동양의 미학을 제시하고자 했다.

배운성은 종종 스스로 모델이 되기도 했다. 〈가족도〉에서도 왼쪽 끝에 흰색 두루마기를 걸치고 가죽 구두를 신은 인물이 바로 화가 자신이다. 자신을 박수무당처럼 표현한 자화상도 두 점 있는데, 그중 한 점은 현재 베를린 인류학박물관이 소장하고 있다. 로마 신전으로 대표되는 유럽의 문명을 배경으로, 한국의 박수 차림을 한 화가 자신이 주립(朱笠, 붉은 칠을 한 갓)을 쓰고 전복(戰服)을 입은 채 수수께끼 같은 표정과 손짓을 하고 있다. 그는 서양과 동양 문화의 교접을 몸소 체험한 자신의 독특한 위치 자체를 작품의 주제로 삼았다.

1930년대 배운성도 이미륵을 찾아간 적이 있다. 이미륵의 절친인 화가 브루노 구텐존(Bruno Gutensohn, 1895~1989)과 함께 찍은 사진도 남아 있다. 행복한 한때다. 그러나 배운성은 자유로운 현대미술을 거부한 나치의 극단적인 예술정책을 피해, 독일을 떠나 프랑스 파리에서 다시 자리를 잡아야 했다. 그러고는 1940년 제2차 세계대전의 포화 속에서 빈손으로 파리를 빠져나와 귀국했다.

## 한국의 고향 이야기를 들려주다

배운성이 귀국한 후, 독일인 친구 쿠르트 룽게(Kurt Runge)는 1950년 『Un-soung PAI Erzählt aus Seiner Koreanischen Heimat(배운성, 한

국의 고향 이야기를 들려주다)』라는 책을 출간했다. 배운성이 얘기해 주었던 한국의 민담과 설화를 독일어로 옮긴 책이다. 배운성의 독특한 판화 작품도 사이사이에 끼워 넣었다. 이미륵의 『압록강은 흐른다』만큼의 파급력은 아니었지만, 이 책도 현재 독일의 여러 대학 도서관에 소장돼 있다. 책의 후기에서 룽에는 "전 세계 관심의 중심"이 되어버린 6·25전쟁 상황을 언급하면서, 이제 배운성을 다시 만나리라는 기대를 접어야겠다고 썼다.[8] 그리고 실제로 이들은 재회하지 못했다.

배운성은 전쟁 중 다행히 살아남았지만, 월북을 했고 다시는 유럽 땅을 밟지 못했다. 미술계 사람들은 다 아는 기적 같은 일인데, 배운성이 파리에 놓고 온 작품들은 60년이 지난 2000년, 벼룩시장에 나와 한국인 소장가에 의해 모두 매입되었다.

이미륵, 김재원, 배운성. 이들은 태어난 배경도 다르고, 유럽을 가게 된 이유와 방법도 달랐지만, 망국(亡國)의 유학생으로 독일에서 공부하며 한국의 유산을 소개하고 지키는 일에 노력했다는 점에서는 공통점이 있다. 이들의 노력이 오늘날 한류 스타와 같은 파장을 일으킬 수는 없었지만, 이들의 도전 정신과 의지력만큼은 세계 최강이 아닌가. 2022년에는 배운성의 〈가족도〉가 미국 서부 최대 규모의 미술관인 로스앤젤레스 카운티뮤지엄에 전시되기 위해 태평양을 건넜다. 그렇게, 계속해서 압록강도 흐르고, 역사도 흐른다.

# 전쟁이 할퀸 중국의 도시 풍경을 따듯한 시선으로 그리다

임군홍

중국 '우한'이라는 도시를 한 번쯤 들어봤을 것이다. 2019년 말 전 세계를 강타했던 '우한 폐렴'으로 유명해진 도시 말이다. 병명에 편견을 심을 수 있는 고유명사를 넣을 수 없다는 원칙에 따라 '코로나바이러스 감염증-19(COVID-19: 우리나라에서는 '코로나19'로 번역)'가 국제 공식 명칭이 되었지만, 코로나19가 처음 세상에 알려졌을 때, 우리나라에서는 이 질환을 '우한 폐렴'이라고 불렀다.

우한은 중국 대륙을 가로지르는 양쯔강을 따라 내륙으로 한참 들어간 곳에 자리하고 있다. 1858년 톈진조약으로 개항한 도시 열 곳 가운데 하나로, 이후 외국 열강들의 조계지가 형성된 국제도시로 급성장했다. 한때 그 별명이 '중국의 시카고'였다. 우한은 양쯔강과 한수이(漢水) 강이 구분하는 세 구역, 즉 한커우(漢口), 한양(漢陽), 우

창(武昌)이라는 세 개의 도시였다가 1926년 하나로 합쳐졌다. 1930년대 기준으로 중국에서 두 번째로 큰 도시였다. 무엇보다 양쯔강을 따라 동서를 가로지르는 뱃길과 북으로 베이징, 남으로 광저우를 잇는 철길이 만나는 지점이었으니, 그야말로 교통의 요지였다. 우한이 20세기 세계사에 소환되는 또 하나의 중대 사건은 중일전쟁(1937~1945)이었다. 충칭으로 쫓겨 간 국민당 정부의 마지막 보루가 우한이었기 때문에 중국과 일본 어느 쪽도 양보할 수 없는 결전이 우한 일대에서 벌어졌다. 일본군이 점령했다가 중국이 되찾기를 몇 차례나 반복했던 치열한 격전지였다.

바로 그 중일전쟁이 한창일 때 우한에 살고 있던 한 조선인 화가가 있었다. 그의 이름은 임군홍(1912~1979, 본명 임수룡). 그는 소년 가장으로 출발해, 생계를 위해 광고, 디자인, 인쇄 사업을 하는 한편, 꾸준히 유화 작품을 발표해 1930~1940년대 서울, 베이징, 톈진, 신징(옛 만주국 수도, 현 창춘) 등에서 전시회를 열었던 화가였다. 1939년부터 1946년까지 우한 한커우에 정착해 사업을 하는 동시에 틈틈이 중국의 일상과 풍경을 그린, 풍부한 경험과 넓은 스펙트럼을 지닌 화가였다.

그러나 해방 후 임군홍은 이념 갈등의 희생양이 되어 억울한 옥살이를 해야 했고, 좌익으로 낙인찍혀 6·25전쟁 중 북으로 올라갔다. 대체 그에게 무슨 일이 있었던 걸까?

임군홍, 〈소녀상〉, 1937, 캔버스에 유채, 72x60cm, 국립현대미술관 소장

《조선미술전람회》에서 입선한 작품으로, 화가의 아내를 모델로 했다. 몇 번의 붓질로 대상의 형태를 잡아낸 점에서, 스승 김종태의 영향을 읽을 수 있다.

## 소년 가장에서 디자이너, 화가로

임군홍은 1912년 서울에서 태어났다. 조부는 구한말 무관 출신이었고 부친은 장사를 크게 했던 상당히 부유한 집안이었다. 그러나 1920년대에 급격히 가세가 기울면서, 임군홍은 보통학교 졸업 후 졸지에 가장 역할을 하는 처지가 되었다. 상급 학교 진학을 포기해야 했고, 외가 친척이 운영하는 치과 병원에서 기공사로 일했다.

그가 그림에 관심을 갖게 된 계기는 주교공립보통학교(현 서울방산초등학교)에서 만난 스승, 김종태(1906~1935)와 윤희순(1902~1947) 덕분이었다. 김종태는《조선미술전람회》스타 화가였고, 윤희순은 화가 및 평론가로 활동하는 존경받는 미술인이었다. 이들의 영향 아래 임군홍은 보통학교 졸업 후에도 화가의 꿈을 저버리지 않았다. 생업에 종사하면서도 시간을 쪼개 유화를 배우고 야간학교를 다녔다.

1936년 임군홍은 치과 기공사로 일하면서 만난 간호사 홍우순(1915~1982)과 5년간의 열애 끝에 결혼했다. 홍우순은 가족의 반대를 무릅쓰고 화가를 꿈꾸는 청년과 결혼을 강행할 만큼 당찬 여성이었다. 결혼 전부터 이미 임군홍의 작품에 반라(半裸)의 모델로 등장하는 대담한 '신여성'이었다. 여담이지만 홍우순은 현재 가수이자 화가로 활동하는 솔비의 이모할머니다.

결혼 후 임군홍은 하고 싶은 미술을 하면서 돈도 벌 수 있는 일을 찾았다. 요즘 말로 하면 디자인 관련 사업에 뛰어든 것이다. 이름도 근사한 '예림(藝林) 스튜디오'라는 회사를 설립해 간판이나 포스터 디자인에서부터 무대장치, 실내장식까지 두루 겸하는 사업을 벌

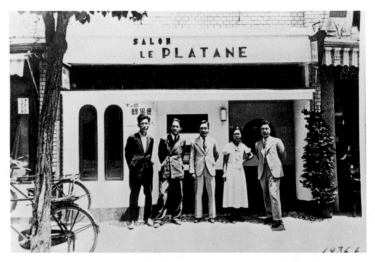

임군홍과 친구들이 결성한 녹과회 제1회전 기념사진, 1936, 개인 소장

사진 맨 왼쪽이 임군홍이다. 유치진이 운영한 카페 '살롱 플라탄'에서 열렸다.

였다. 그러면서 틈만 나면 유화물감과 씨름했다. 그 결과 《조선미술 전람회》에 유화작품을 발표해 연이어 입선을 했다. 청년 화가끼리 어울려 극작가 유치진(1905~1974)이 운영하던 '살롱 플라탄(Salon Le Platane)'에서 그룹전을 열기도 했다. 그는 미술도 하고 돈도 버는 두 마리 토끼를 좇아 열심히 살았다.

1930년대 말 임군홍은 시야를 넓혀 중국 진출을 꿈꿨다. 광고 디자인 사업에는 번화한 대도시가 당연히 유리하다. 마침 친구 화가 송정훈이 종군 화가로 우한에 머물면서 조선에 전쟁 소식을 알리고 있었는데, 그를 통해 임군홍이 우한에 대한 정보를 접했을 것으로 보인다.[9] 우한은 전쟁 통이라 위험이 따르는 곳이었지만, 위험할수록

임군홍, 〈중국인상〉, 1940년대, 캔버스에 유채, 71.5x60cm, 개인 소장

임군홍이 머물던 우한 한커우 지역 화루가의 골목 풍경을 그린 것으로 보인다. 임군홍은 이 그림
속 오른쪽의 정육점만 따와서 별도의 작품을 제작하기도 했다. 이처럼 가까운 생활 주변의 풍경을
그는 따뜻한 시선으로 담았다.

돈을 벌 기회도 많은 법이다.

## 전쟁 통의 우한, 그래도 따듯한 일상을 기억했다

1939년 임군홍은 한커우 화루가(花樓街) 45호에 터를 잡았다. '건물마다 꽃 장식을 한 거리'라는 매력적인 이름의 화루가는 '밤이 깊어도 노랫소리가 그치지 않는다'는 우한 최고의 번화가였다. 이곳에서 임군홍은 조선에서 하던 일을 확장해 영화관 광고, 버스 광고, 인테리어 사업 등을 벌였다. 상당히 성공적이었다. 또한 중국에 남아 있던 조선인 서화가의 작품을 매입해 서울에 가져다 파는 일도 했다. 간송 전형필(1906~1962)이 그의 주 고객이었다.

늘 그랬듯이 임군홍은 사업을 하면서도 동시에 작품 제작에 매달렸다. 그는 자신이 주변에서 보고 사랑하는 것들을 기록하듯 먼저 화폭에 담았다. 우한에서 태어난 아들과 딸, 고국에 계신 어머니와 형의 그림이 유난히 많은 것도 가족에 대한 애틋한 사랑 때문이었으리라. 볕이 잘 들지 않는 화루가의 어두운 골목, 야채 가게의 풍경, 정육점에서 일하는 사내 등 화루가를 둘러싼 사람들의 평범한 일상을 애정 어린 시선으로 담아내기도 했다.

그러나 중일전쟁이 한창인 우한에서 그가 만난 현실은 끔찍했다. 임군홍은 가슴에 상처를 입은 벌거벗은 여인, 나병에 걸려 길거리를 헤매는 행려병자의 참혹한 모습을 그림으로 남기기도 했다. 심지어 시체가 나뒹구는 처참한 장면을 찍은 사진도 그의 아카이브에 남아

나병에 걸려 피부가 문드러지고 눈도 제대로 뜨지 못해 처참한 몰골을 한 거리의 인물을 모델로 했다.

임군홍, 〈행려〉, 1940년대, 종이에 유채, 60x44.5cm, 개인 소장

있다. 현실은 어둡지만, 인간은 어떻게든 살아가야 하지 않나. 무참한 현실을 보고 겪은 만큼 임군홍의 시선은 더욱 인간적이고 따뜻했다. 예술가로서 뭔가 대단한 일을 하고 있다는 허위의식이 그에게는 없었다. 그 대신 주변 사람과 풍경이 이루는 소소한 일상을 소중하게 기억하는 법을 그는 알았다.

'새장 속의 새', 임군홍에게 닥친 해방 후의 시련

조선이 해방되고 중국 내전이 본격화될 무렵 임군홍은 서울로 돌

1948년 임군홍은 동업하던 친구 화가 엄도만과 함께 억울하게 옥살이를 했다. 옥고를 치른 후 풀려나 제작한 것으로 추정되는 작품이다. 새장 속에 갇힌 새는 몸을 가눌 힘조차 없이 축 늘어져 있다.

임군홍, 〈새장 속의 새〉, 1948, 종이에 유채, 22.5x15.5cm, 개인 소장

아왔다. 1946년 귀국 후 그는 비슷한 사업을 계속했다. 광고, 디자인, 인쇄 회사 '고려광고사'를 설립했다. 이 회사는 광복 이후 서울에서 미술가가 설립한 첫 디자인 회사였던 셈이다. 서울역과 지방 역사들의 대합실 광고를 대행하는 일을 따내 사업 규모도 상당했다.

그러나 해방 공간의 극심한 혼란 상황은 임군홍을 가만히 내버려두지 않았다. 1948년 초 그는 운수부(교통부)의 신년 달력을 제작하는 데 세계적인 무용가 최승희(1911~1967)의 그림을 활용했다는 이유로 검거되었다. 최승희는 이미 1946년 7월 좌익계 인사이자 문학평론가였던 남편 안막(1910~?)과 함께 월북한 상태였다. 임군홍은 인기 있는 모델을 활용해 달력을 제작했겠지만, 이는 당시 남한 사회

에서 정치적 오해를 불러일으킬 수 있는 문제였다. 검거 이유를 밝힌 철도 경찰청장은 언론 브리핑에서 최승희가 쓴 붉은 갓은 "공산주의를 상징하는 것"이며, 최승희의 갓끈에 구슬이 16개 달린 것은 "소련 16연방을 의미하는 표시"라고 말했다. 심지어 최승희가 든 부채는 아래 붉은색의 망치와 낫 비스름한 형상이 오른쪽의 경복궁 향원정을 부채질하여, "남조선의 적화(赤化)"를 의미하는 표식이라고 해석했다.[10] 이런 황당한 해석에 의해 임군홍은 억울하게 수개월간 옥고를 치렀다.

더 큰 문제는 이렇게 한번 좌익으로 낙인이 찍혀버린 이상, 전쟁까지 발발한 상황에서 더는 남한에 남아 있을 수 없는 인물이 되었다는 점이다. 결국 임군홍은 1950년 9·28서울수복 때 홀로 북으로 갔다. 일단 잠시 몸을 피해야겠다고 생각했을 뿐, 이렇게 분단이 고착될 줄은 몰랐을 것이다.

## 미완의 그림 〈가족〉

임군홍이 북으로 떠나기 직전까지 이젤에 놓고 그리던 작품이 있었다. 사랑하는 가족을 그린 작품이었다. 화면 오른쪽에 그의 아내 홍우순이 우두커니 앉아 있다. 탁자에 팔을 괴고 생각에 잠긴 여자 아이는 중국에서 태어난 둘째이고, 엄마의 무릎에 안겨 있는 아기는 넷째이다. 아내 홍우순의 배 안에는 곧 태어날 막내가 있었다. 사랑하는 다섯 명의 자녀와 아내 그리고 홀어머니를 남겨둔 채 임군홍

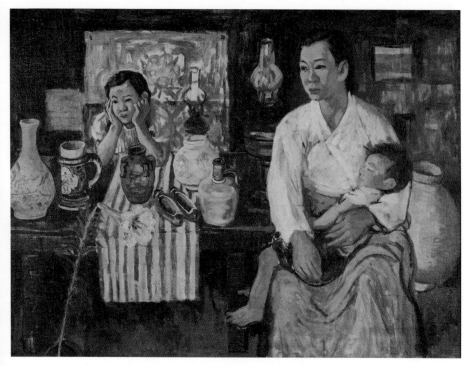

임군홍, 〈가족〉, 1950, 캔버스에 유채, 94x126cm, 개인 소장

화가가 사랑했던 가족들, 각종 도자기와 꽃신, 마당에 피어 화면에 끼어든 백합 등이 모두 한데 어우러진 작품이다. 배경은 아직 마무리를 못한 미완성작이다.

은 떠났다.

　남편이 북으로 간 이후 홍우순은 이 가족을 모두 건사해야 하는 처지가 되자 배오개시장, 즉 광장시장에서 장사를 시작했다. 처음에는 그림 〈가족〉에 등장하는 온갖 골동품과 값비싼 물건을 팔았다. 더는 팔 물건이 없어지자 그녀는 1982년 작고할 때까지 평생 광장시장의 두 평짜리 가게에서 채소와 과일 장사를 했다. 홍우순은 어떤 상황에서도 남편의 작품을 목숨처럼 보전했고, 누구에게도 보여주지도 않았고 팔지도 않았다. 1980년대 납·월북 작가에 대한 해금조치가 진행되기 전까지 어차피 사회에 내놓을 수도 없는 금기품이었다.

　홍우순의 사후에는 차남 임덕진이 작품을 지켰다. 미완의 그림 〈가족〉에서 엄마 품에 안겨 잠든 그 아이였다. 연좌제로 인해 직업을 선택하는 데 제약이 많았기에 모친이 운영하던 가게를 이어받아 지금까지도 송이버섯 장사를 하고 있다. 그는 세 살에 부친과 헤어져 아버지에 대한 기억조차 남은 것이 없지만, 평생 작품을 통해 아버지와 만나고 또 대화했다고 말한다. 임군홍의 대표작 다섯 점을 국립현대미술관에 기증한 이도 그였다.

　북에 간 임군홍은 어찌 되었을까? 휴전 이후 그는 조선미술가동맹 개성시 지부장을 지냈고 1961년까지는 어느 정도 지위를 인정받았다. 그러나 주체사상이 고조되던 1962년 현역 미술가로 강등되어 하방 조치 되었고, 조선화[11] 제작으로 전향했다가 1979년 작고했다.

　부질없는 가정이지만, 임군홍이 남쪽에서 살아남았다면 어찌되었을까? 그와 비슷한 연배의 화가 김환기, 박수근, 이중섭 등은 모두

1950년대 이후에 자신의 색채를 찾아 독자적인 화풍을 이뤘다. 이들이 1930~1940년대에 그린 작품은 거의 남아 있지도 않다. 임군홍도 이들처럼 1950년대를 통과할 수 있었다면, 디자인과 유화를 겸비한 경험으로, 국경을 넘나든 드넓은 시야로, 자신만의 독자적 세계를 찾아내지 않았을까?

그러나 우리가 아는 임군홍은 1940년대 이전에 머물러 있다. 그림 〈가족〉에 등장하는 하얀 백합을 좋아했던, 행려병자의 모습조차 따뜻하게 담아냈던, 쓸쓸한 풍경을 사랑했던, 성실하고 재주가 좋고 꿈 많았던 청년 화가의 모습으로.

이쾌대, 〈군상 IV〉, 1948년 추정, 캔버스에 유채, 177x216cm, 개인 소장

서로 물고 뜯는 처절한 인간 군상이 그려진 대작이다. 다만, 화면의 왼쪽으로 갈수록 이 모든 혼란을 뚫고 앞을 향해 나아가려는 의기(意氣)에 찬 인물들이 표현되었다.

## 18

# 격랑의 시대 수많은 걸작을 남긴
# 한국의 미켈란젤로

## 이쾌대

화가 이쾌대(1913~1965)의 그림 중 〈군상 IV〉라는 작품이 있다. 내가 처음 이 작품을 직접 본 것은 1998년 국립현대미술관 과천관에서였는데, 조금 과장해서 말하자면, 당시 전시실의 공기까지도 기억이 날 것만 같다. 그만큼 이 작품은 큰 충격으로 다가왔다. 2019년 같은 작품을 국립현대미술관 덕수궁관에 다시 전시했는데, 방탄소년단 리더 RM도 그때의 나처럼 충격을 받은 눈치였다. "아, 어떻게 이런 작품이…… 미켈란젤로 같아요"라고 그가 말했을 때 내심 놀랍고 반가웠다. 1940년대 이쾌대의 별명이 '한국의 미켈란젤로'였기 때문이다.

이쾌대! 그는 누구이기에 1940년대 후반 한반도 전역이 이념 갈등과 사회 혼란으로 최악의 상황에 직면했을 때, 용감하게도 이런 대

작을 그렸을까? 그 처참한 시대를 어떻게 이다지도 은유적이면서도 적나라하게 그려냈을까? 그의 대담하고 강인한 정신세계가 궁금하지 않을 수 없다.

## 1940년대 촉망받던 신예 화가

이쾌대는 1913년 경상북도 칠곡의 대단한 부잣집에서 태어났다. 부친은 여러 지역 군수를 지냈고, 조부는 금부도사(조선시대 의금부 소속으로 임금의 특명에 따라 죄인을 신문하는 일을 맡았던 벼슬)였다. 조부의 직업상 집이 궁에서 가까워야 했기에 서울 중학동(현재 경복궁 근처 트윈트리타워 자리)에 하인 50명을 거느린 집을 소유하고 있었다고 한다.[12] 이쾌대도 초등학교만 대구에서 졸업한 후 상경하여 휘문고등보통학교(이하 휘문고보)를 다녔다.

이 책의 앞에서 한 차례 이야기했지만, 이쾌대의 형은 당대 유명한 언론인·학자·정치인이었던 이여성이다. 이여성은 부잣집 아들답게 독립운동을 해도 스케일이 컸다. 1918년 서울에서 중앙고등보통학교를 졸업하자마자, 집안의 전답을 팔아 당시 돈 6만 원을 만들어 만주로 독립운동을 하러 갈 정도였다. 이여성은 문예 전반에도 다재다능했지만, 결국은 일본에서 경제학을 전공했다. 그런 만큼 동생 이쾌대에게는 하고 싶어하는 미술 공부를 실컷 하게 해주고 싶었을까. 이쾌대는 형의 지원을 받아 서양화가 장발(1901~2001)이 선생으로 있는 휘문고보에서 미술을 시작할 수 있었다. 그리고 졸업 후 진명여

일본 유학 시절의 이쾌대, 1930년대, 개인 소장

사진 가운데 생일 관을 쓴 사람이 이쾌대이고, 앞줄에서 고개 돌려 이쾌대를 바라보고 있는 사람이 아내 유갑봉이다.

고보 출신 유갑봉(1914~1980)과 연애결혼을 하고, 일본으로 유학을 떠났다.

　도쿄 데이코쿠미술학교 재학 시절, 이쾌대는 본격적으로 미술공부를 시작한지 얼마 되지 않아 일본의 권위 있는 미술전람회인《이과전》에 입선하며 화가로 인정받았다. 이 시기 그는 세상에서 가장 행복한 사람처럼 보인다. 이 무렵 그의 사진을 보면, 이쾌대는 일본인 학생들 사이에서도 늘 '센터'에서 웃고 있다. 그는 얼굴도 잘생기고, 성격도 밝고, 각종 스포츠에도 탁월하여 모두가 좋아할 만한 '인싸형' 인물이었다.

이쾌대, 〈상황〉, 1938, 캔버스에 유채, 156x128cm, 개인 소장

일본 유학 시절 제작된 작품이다. 다양한 인물이 등장하여 수수께끼 같은 이야기를 담고 있다.

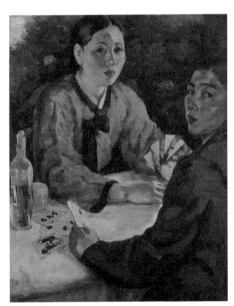

이쾌대, 〈카드놀이 하는 부부〉, 1930년대, 캔버스에 유채, 91.2x73cm, 개인 소장

화가 자신과 부인 유갑봉을 모델로 한 부부상이다. 폴 세잔의 〈카드놀이 하는 사람들〉의 한국판 버전이다.

도쿄 데이코쿠미술학교 졸업 후 귀국해서도 1940년대 가장 촉망받는 신예 화가로 성장했다. 당시 그의 작품에는 고구려 벽화를 연상시키는 웅혼한 조선의 미학과, 강렬하고 주관적인 색채를 강조하는 서양의 야수파 양식이 절묘하게 융합되어 있다.

## 정치적 혼란 속에서 탄생한 〈군상 Ⅳ〉

1945년 8월 15일, 마침내 해방을 맞았다. 해방이 되면 모든 일이 잘될 줄 알았건만, 한반도는 상상도 하지 못한 극심한 혼돈에 빠졌다. 이쾌대의 형 이여성은 정치인 여운형의 오른팔로 건국준비위원회 조직에 힘썼다. 그러나 여운형 세력은 좌우익 통합을 도모하다가 실패를 거듭한 뒤, 근로인민당을 독자적으로 결성하여 중도 좌파의 길을 걸었다. 그 과정에서 좌파와 우파 모두에게 맹비난을 받으며 정치적으로 설 자리를 잃어갔다. 결국 1947년 7월 여운형은 암살당했고, 이듬해 이여성은 월북했다.

이러한 정치적 혼란 속에서 미술계도 '조선미술가협회'와 '조선프롤레타리아미술동맹'으로 대변되는 양대 조직이 이합집산을 거듭하며 점차 극단적인 상황으로 치달았다. 이쾌대는 어느 쪽에도 속하지 않는 '미술문화협회'라는 제3의 단체를 1947년 6월 새로 결성했다. 그러나 신진 화가들이 대거 참여한 이 단체는 좌익 세력에서 '반동'으로 규정되어 힐난을 받았다. "미술운동을 착란(錯亂)하는 근인당(근로인민당) 일파의 책동을 분쇄하자"는 조선미술동맹의 담화문이 신

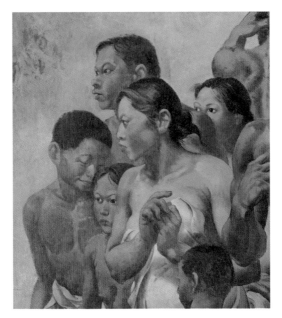

이쾌대, 〈군상 Ⅳ〉의 세부 장면

문 지상에 크게 실렸다.[13] "이쾌대 등 일파"는 "분열 책동"의 주동자로 몰렸다.

이런 상황에서 작품 〈군상 Ⅳ〉가 탄생했다. 이 그림의 이야기는 화면 오른쪽에서 시작된다. 남녀노소 다양한 나체 인물들이 서로 뒤엉켜 물고 뜯고 때리고 싸운다. 오른쪽 구석의 사내아이는 겁에 질려 관객을 바라본다. 화면 뒤 돌로 사람을 내리쳐 살해를 기도하는 두 인물은 구약에 등장하는 '카인과 아벨'을 연상시킨다. 화면 가운데에는 핏기 잃은 여성 시체가 한 남성의 팔에 감겨 끌려간다. 처참한 장면이다. 그런데 화면 왼쪽으로 갈수록 처절하게 무너진 군상을 뒤로

한 채 꿋꿋이 앞을 향해 나아가는 소수의 인물들이 배치되어 있다.

특히 한 사내아이와 어른들에게 둘러싸여, 초롱초롱한 눈망울로 발걸음을 옮기는 여자아이가 보이는가? 이 아이는 눈을 치켜뜨고 입술을 꽉 다문 채 골똘히 집중하며 앞을 향해 발을 내디딘다. 이쾌대는 이 여자아이를 통해 분명한 메시지를 발신하고 있다. 어떤 악조건 속에서도 오로지 계속해서 앞을 보고 나아가라!

아무리 명확한 메시지를 지닌 작품이라 해도, 그것을 표현하는 기술이 부족하면 작품은 성공하지 못한다. 이쾌대는 수많은 인물을 서로 혼란스럽게 뒤엉키듯 배치하면서도 모든 동작과 표정을 해부학적 원리에 기초하여 정확하게 표현했다. '한국의 미켈란젤로'라는 별명이 무색하지 않게.

## 물방울 화가 김창열과 '끈기' 내기를 한 스승

세로 177센티미터, 가로 216센티미터에 달하는 이런 대작을 1945년부터 1950년 사이 해방기에 제작할 수 있는 화가는 거의 없었다. 다들 이념 갈등에 휩싸여 눈치를 보던 시기였다. 이쾌대는 그런 혼란 상황에도 아랑곳하지 않고, 늘 꿈꾸던 대작을 그리기 위해 별도의 작업 공간까지 마련했다. 서울 돈암동 458-1번지(현 동소문동 3가)에 천장이 높은 홀을 빌렸다. 그러고 나서 그는 새로운 공간을 마련한 김에 이곳을 후학을 양성하는 연구소로 발전시키기로 마음먹었다. 나라가 시끄러워도 청년은 자라는데, 화가를 꿈꾸는 이들이 기초를

배울 기관이 마땅치 않던 때였다.

이쾌대의 '성북회화연구소'는 그렇게 탄생했다. 1946년 초부터 1950년 초까지 길지 않은 기간이었지만, 이곳에서 많은 후배 예술가가 길러졌다. 조각가 권진규와 전뢰진, 공예가 황종례가 이 연구소 출신이다. 화가 중 가장 눈에 띄는 이는 물방울 그림으로 유명한 김창열(1929~2021)이다. 이쾌대와 김창열의 작품은 외견상 전혀 친연성이 없어 보이지만, 김창열은 자신이 화가로 성장하는 데 그의 첫 스승 이쾌대가 많은 영향을 미쳤다고 고백했다. 한 인터뷰에서 "이쾌대에게 무엇을 배우셨냐"는 질문에 노화가 김창열은 느린 속도로, 눈물을 삼키며, 이렇게 대답한 적이 있다. "성실성, 끈기. '누가 움직이지 않고 하루 종일 그림 그리나 내기해' 이렇게 얘기하셨다고. 감동적이야."[14]

전쟁 포로수용소에서도 후학을 가르친 이쾌대
어떤 순간에도 계속해서 나아갈 뿐

해방기 혼란은 최악의 시련을 안겼지만, 이쾌대는 그저 앞을 향해 갈 뿐이었다. 그러나 6·25전쟁을 거치면서 그가 처한 상황은 더욱 악화되었다. 6·25전쟁으로 우왕좌왕하던 사이 미군에게 포로로 잡혀 거제도 포로수용소에 갇힌 것이다. 처음에는 부산에 수감되었다가 이내 포로가 너무 많아지자 거제도에 새로운 수용소가 만들어졌다. 이쾌대는 추위 속에서 천막을 짓고 포로수용소를 만드는 일에

이쾌대, 〈미술 해부학 노트〉 중 안면각에 대한
설명, 1951년 추정, 국립현대미술관 소장

동원되었다. 그나마 수용소의 체계가 잡히고 나서야 5시 반에 기상
하여 점호, 식사, 작업을 반복하는 일상을 이어갈 수 있었다.

이 열악하고 험악한 곳에서도 이쾌대가 저녁 시간을 쪼개 한 일은
어린 화가 지망생을 위해 손수 인체 데생 교본을 제작한 것이다. 같
은 포로수용소에서 지내던 이주영(1934~2008)이 미술에 재능을 보
이자 그를 위해 '미술 해부학'을 강의하고 기록한 노트이다. 총 40여
쪽에 달하는 이 노트는 인체의 균형과 골격, 근육, 동작의 원리를 그
림과 함께 친절하게 설명한 수준급 교본이었다. 포로수용소에서 아
무런 참고 자료도 없이 이런 교본을 만들었다는 사실이 놀라울 따
름이다. 당시에는 종이도 귀해 뼈와 근육의 이름과 역할, 움직임을
가르친 후 땅에다 막대로 그려보게 하면서, 강의와 교재 제작을 이
어갔다고 한다.[15]

이주영은 이 교재를 목숨처럼 지켰는데 포로수용소를 나온 후, 살아 있는 동안 공개하지 않았다. 그의 사후 2010년에야 유족이 알려, 현재 국립현대미술관에 소장되어 있다.

한편 이쾌대는 1953년 휴전협정 포로 교환 때 북을 택했다. 너무도 유명한 이여성의 동생이었기에 달리 선택할 여지가 없었을 것이다. 그러나 북으로 간 이여성이 얼마 안 되어 숙청당한 것처럼, 이쾌대도 북에서 거의 활약하지 못했다. 1965년 자강도 산간 지역 강계에서 병사한 것으로 기록되어 있다.

남에 남았던 이쾌대의 부인 유갑봉은, 임군홍의 아내 홍우순이 그러했던 것처럼 패물을 팔아 생계를 잇기 시작했다. 홍우순이 광장시장에 터를 잡았다면, 유갑봉은 동대문시장에서 포목점을 했다. 유영국의 아내 김기순처럼 택시 사업을 했는데, 꽤 큰 택시 회사를 운영해서, 세 자녀를 부족함 없이 키웠다.

이쾌대는 1950년 11월 부산 포로수용소에서 아내에게 보낸 편지에, 화구들을 돈으로 바꾸어 "아이들 주리지 않게"[16] 해달라고 했지만, 부인은 그의 유품과 작품을 처분하기는커녕 목숨처럼 보존했다. 목재 틀은 모두 버리고, 캔버스만 돌돌 말아 부피를 줄인 후, 높은 다락 그 누구의 손도 미치지 않는 곳에 보관했다.

유갑봉은 1980년 작고할 때까지 이쾌대의 작품이 다시 세상에 알려지는 것을 보지 못했지만, 1988년 월북작가 해금 조치 이후 이쾌대는 화려하게 부활했다. 1992년 개인전이 열려 작품이 공개되면서 미술계에 큰 반향을 일으켰다. 2015년에는 국립현대미술관 덕수궁관에서 대규모 회고전이 열리기도 했다.

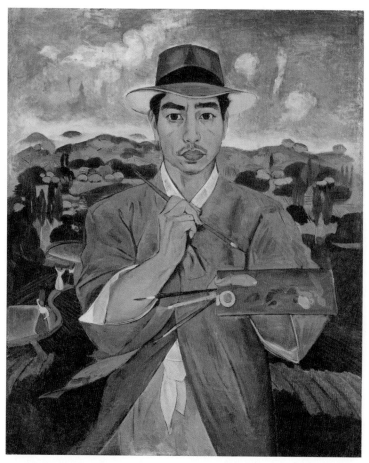

이쾌대, 〈푸른 두루마기를 입은 자화상〉, 1940년대 후반, 캔버스에 유채, 72x60cm, 개인 소장

옷은 조선의 전통 의상인 두루마기를 걸치고, 모자는 근대기 유행한 멋진 중절모를 썼다. 배경에
는 평화로운 조선의 풍경이 펼쳐지고, 화가는 붓을 든 채 정면을 응시한 당당한 모습으로 표현되
었다.

해방공간의 혼돈 상황에서도, 전쟁기 포로수용소에서도, 최악의 환경 속에서 최선을 다해 후학을 가르친 이쾌대의 의지와 열정은 과연 어디에서 비롯된 걸까? 자신의 시대는 비록 이만큼밖에 전진하지 못했지만, 다음 세대는 그 바탕에서 한 발짝 더 나아가기를 바라는 간절한 마음! 그런 마음이 아니었을까. 사실 어떠한 상황이 닥쳐도 우리는 단지 '오늘 우리가 할 일'을 할 수 있을 뿐이다. 지금도 우리는 이쾌대의 분명한 메시지를 계속해서 듣는다. 세계에서 가장 영향력 있는 뮤지션인 방탄소년단의 노래 가사에도 그 메시지가 나오니까. 'All that I know is just goin' on & on & on & on(내가 아는 것은 단지 계속해서 가는 것뿐이다).'

# 러시아에서 성공한 초상화의 대가,
# 죽어서야 고국의 품으로

## 변월룡

  필자의 남편은 자주 우즈베키스탄의 수도 타슈켄트에 간다. 1991년 러시아로부터 독립한 이 나라는 지하자원이 풍부해 우리나라 자원 외교의 주요 상대국이 되었다. 이후 가스선이 설치되고, 텅스텐도 개발되더니 이제는 FTA 체결을 앞두고 있다. 한편 우즈베키스탄 정부는 한국 기업 진출을 받아들이는 대신 타슈켄트에 어린이병원을 지어달라고 요청했다. 우리나라는 병원 건물을 세우고 의료 설비도 지원했지만, 우즈베키스탄 안에는 전문 의료 인력이 부족했다. 결국 서울대 어린이병원 의료진과 기술자들이 한 번씩 가서 교육도 하고, 긴급한 수술도 하고, 의료 장비도 싹 고치고 온단다. 남편도 그 일을 하러 타슈켄트로 날아가서 아침에 아이의 머리를 열어 주먹만 한 뇌종양을 떼어내고 다시 비행기를 타면 인천공항에 다음 날 새벽에

도착한다.

타슈켄트! 지금은 이래저래 한국과 가까운 도시가 되었지만, 사실 이곳은 20세기 고려인 역사의 가장 아픈 한 페이지를 차지하는 이름이다. 1937년 이오시프 스탈린(Joseph Stalin, 1879~1953)의 악명 높은 소수민족 이주 정책으로, 연해주에 모여 살던 고려인 17만여 명이 강제로 타슈켄트와 인근 지역으로 옮겨져 1953년까지 이동의 자유를 제한받았기 때문이다.

지도를 펼쳐보면 연해주에서 타슈켄트가 얼마나 먼 거리인지 한눈에 알 수 있다. 1937년 당시에는 시베리아를 횡단하는 가축 운반용 열차를 타고 타슈켄트까지 이동하는 것 자체가 목숨을 건 일이었다. 강제이주 과정과 그 직후에만 1~2만여 명이 기아와 추위로 목숨을 잃었다. 그런데 그런 소수민족이 겪어야 했던 설움의 순간을 운 좋게 피해 러시아에서 당당히 성공한 연해주 출신의 한인 화가가 있다. 그의 이름은 변월룡(1916~1990). 러시아 발음으로는 '펜 바를렌'이다. '달이 비치는 밤에 하늘을 나는 용'을 태몽으로 꾸어 붙여진 이름이었다.

## 연해주 출신의 성공한 한인 화가

변월룡은 1916년 연해주 블라디보스토크에서 약 50킬로미터 떨어진 시코톱스키 군(郡)의 한 유랑촌에서 태어났다. 아버지는 태어나기도 전에 이미 행방불명되었고, 할아버지는 '호랑이 사냥꾼'이었다.

변월룡이 북한에 있을 때 찍은 사진, 1953년경,
변월룡미술연구소 소장

정말 용맹스러운 직업을 가졌던 할아버지는 자신은 어쩔 수 없이 유
랑 생활을 하지만, 손자는 반드시 고국으로 돌아가 정착하기를 바랐
다. 할아버지와 어머니의 손에서 자란 변월룡은 어릴 때부터 미술에
특출한 재능을 보였다.

변월룡이 블라디보스토크 신한촌에서 한인 학교를 졸업하자, 그
의 재능을 아낀 동네 한인들이 십시일반으로 돈을 모아 그를 스베
르들롭스크(현 예카테린부르크)로 유학을 보냈다. 예로부터 한인들은
어딜 가나 교육열을 불태웠고, 똑똑한 아이가 있으면 동네 사람들이
힘을 모아 그를 키워주었다. 그리고 그들의 노력이 변월룡을 타슈켄
트로의 강제이주에서 제외시켰다. 변월룡은 1937년 강제이주가 시
작되기 딱 한 달 전에 유학을 떠났고, 그 덕분에 이 위기의 순간을
모면했다. 물론 그의 다른 가족들은 모두 타슈켄트로 강제이주를

당했고, 변월룡 가족의 정신적 지주였던 매형은 지식인이라는 이유로 이주되기 전 처형당했다. 당시 체포되거나 처형된 2천여 명의 고려인 지도자 중 한 명이었다.

역경 속에서 살아남은 이는 주변의 기대를 쉬이 저버릴 수 없는 법이다. 변월룡은 스베르들롭스크미술전문학교를 최고 성적으로 졸업한 후, 다시 서북쪽으로 한참 가서 레닌그라드(현 상트페테르부르크)의 레핀미술아카데미에 입학했다. 러시아 최고의 국립미술학교였다. 제2차 세계대전 중 유명한 '레닌그라드 봉쇄' 때는 도시를 탈출하여, 우즈베키스탄의 고도(古都) 사마르칸트에서 공부했고, 타슈켄트로 이주당한 가족과 재회하기도 했다. 천신만고 끝에 레핀미술아카데미를 졸업하고, 1951년 미술학 박사학위를 취득했다. 1953년에는 이 학교의 부교수로 정식 발령을 받았다. 후에 그는 정교수로 임명되는데, 이는 소수민족 출신으로는 매우 이례적인 기록이었다.

북한에서 만난 화가들

연해주 시코톱스키에서 시작해 블라디보스토크, 스베르들롭스크, 레닌그라드, 사마르칸트, 타슈켄트 그리고 다시 레닌그라드로 이어진 그의 멀고 먼 생의 여정이 1953년 6월에는 평양으로 향하도록 예정되어 있었나 보다. 휴전협정이 체결되기 직전 북한은 400여 명의 각계각층 소련인 전문가를 국가 건설의 '고문'으로 받아들이는데, 변월룡도 그중 한 명이었다. 그는 미술 분야 전문가로 러시아 정부

평양미술대학 앞의 변월룡과 교수진, 1953년경, 변월룡미술연구소 소장

중간줄 왼쪽에서 두 번째부터 선우담, 변월룡, 김주경, 문학수, 한병렴이다. 맨 뒷줄 가운데 배운성의 모습도 보인다.

에 의해 공식 파견되어, 평양미술대학의 기초를 다지는 일에 투입되었다. 아직은 전쟁 상황이라 이름은 '평양미술대학'이지만, 이 학교는 평양에 있지 않고, 신의주 인근 피현군 송정리에 소개(疏開)되어 있었다. 학교 시설이라고는 허물어져 가는 기와집 한 채가 전부였다.

여기서 변월룡은 김용준, 배운성, 문학수, 정종여 등 북으로 간 최고의 예술가 그룹을 만났다. 이 책의 앞에서 등장했던 『근원수필』의 저자 김용준, 베를린에서 유학한 화가 배운성의 이야기를 기억하는가. 여기 그 반가운 이름들이 모두 모여 변월룡과 함께 초라한 기와집 야외에서 그림을 그렸다. 나중에 변월룡이 러시아로 돌아간 후에

수필가, 화가, 미술사학자, 평론가였던 근원 김용준의 초상화이다. 안경을 낀 채 골똘히 작품을 감식하는 미술평론가의 모습을 그렸다.

변월룡, 〈근원 김용준〉, 1953, 캔버스에 유채, 51x70.5cm, 국립현대미술관 소장

세계적인 무용가로 명성을 떨친 최승희를 북한에서 만나, 부채춤을 추는 중년의 모습을 담았다. 의상의 질감, 장신구의 반짝임까지 세부 묘사가 매우 뛰어난 작품이다.

변월룡, 〈무용가 최승희 초상〉, 1954, 캔버스에 유채, 118x84.5cm, 국립현대미술관 소장

도 이들은 한동안 편지를 주고받았다. 그중에서 배운성이 판화를 제작하려는데 조각도가 없으니, '요렇게 생긴 조각도를 구해 보내달라'고 그림을 그려 부탁한 내용의 편지가 특히 짠하다.

원래 초상화의 대가였던 변월룡은 북한에서 만난 화가, 소설가, 무용가 등 수많은 예술가의 초상을 남겼다. 한 시대를 풍미했던 무용가 최승희의 초상이나 수필가이자 화가, 감식가였던 근원 김용준의 초상은 그중에서도 단연 압권이다. 그는 초상화의 대상이 누구든지 간에 사진이 아닌 실재하는 모델을 직접 보며 그렸다. 그리고 살아 있는 인물의 내면세계를 꿰뚫어, 그의 품성과 인격이 그림을 통해 드러날 수 있기를 바랐다.

변월룡은『닥터 지바고』의 저자인 러시아 문호 보리스 파스테르나크(Boris Pasternak, 1890~1960)의 초상화를 그린 적이 있고, 20개 언어를 구사했다는 전설적인 러시아 스파이 드미트리 비스트롤레토프(Dmitri Bystrolyotov, 1901~1975)의 비극적인 말년 모습을 남기기도 했다. 물론 일상생활에서 마주친 지극히 평범한 사람들의 모습도 많이 그렸다. 변월룡이 그린 초상화의 궤적을 따라가 보면, 그가 평생 동안 수많은 다양한 인물들을 만났고, 그 경험으로 충분히 행복했을 것임을 느낄 수 있다.

## 변월룡의 쓸쓸한 풍경화

그런데도 그의 작품, 특히 풍경화는 왜 이렇게 허전하고 슬픈지 모

변월룡, 〈그곳의 기념비, 다라니 석당〉, 1984, 캔버스에 유채, 80x90cm, 개인 소장

변월룡, 〈칼리니노(Kalinino)〉, 1969, 종이에 에칭, 50.8x84.2cm, 개인 소장

변월룡은 북한에 가지 못하게 되자 연해주 지역을 자주 갔다. 칼리니노는 사할린 섬에 있는 작은 마을이다. 일제강점기 강제노동으로 징집되어 온 조선인이 많이 거주했던 사할린에서, 변월룡은 바람을 맞고 서 있는 나무를 그렸다. 그의 에칭은 최고의 기법적 완숙미를 보여준다.

르겠다. 그가 말년에 그린 불정사 〈그곳의 기념비, 다라니 석당〉을 보자. 분명 봄꽃이 피어난 아름답고 평화로운 풍경이지만, 폐사지(廢寺址)에 홀로 덩그러니 서 있는 석당(石幢)은 왠지 허전한 느낌을 주고, 화면 전체는 마치 눈앞에 뿌연 안개가 낀 것처럼 흐릿하고 아련하고 먹먹하다. 마치 '그리움'이라는 한 겹의 렌즈 너머로, 저 먼 풍경을 바라보고 있는 것 같다.

사실 변월룡은 1953년부터 1954년까지 고작 1년 3개월을 북한에서 보냈다. 이후 그가 그린 무수히 많은 북한 풍경화들은 그때의 어렴풋한 기억을 더듬어 그린 것이다. 변월룡은 1954년 9월 이질에 걸려 건강상의 이유로 러시아로 돌아갔고, 다시 북한으로 가기 위해 부단히 노력했지만 번번이 실패했다. 북한 정부는 연안파 제거 후 1950년대 후반 친소파의 숙청을 본격화했는데, 그 과정에서 변월룡도 숙청되었다. 한때 평양미술대학 고문으로 추앙받던 변월룡은 1950년대 말 이후 북한 미술사에서 완전히 삭제되었다.

그는 1985년까지 레핀미술아카데미 교수로 지내면서, 비교적 안정된 삶을 살았다. 그러나 깊은 내면은 늘 바람 부는 언덕에 홀로 서 있는 소나무와 같았던 것일까. 그는 북한으로 다시 갈 수 없다는 사실을 받아들인 그때부터 거의 매년 북한 대신 연해주를 방문했다. 레닌그라드에서 연해주는 그 거리가 상당히 멀다. 가족은 이미 타슈켄트로 가고 아무도 없는 곳이 되었지만, 연해주는 변월룡의 고향이자 한반도와 가장 가까운 지형을 간직한 곳이니까. 나홋카에서, 칼리니노에서, 유즈노사할린스크에서, 그는 바람 부는 쓸쓸한 풍경을 수도 없이 유화와 에칭으로 남겼다.

변월롱, 〈어머니〉, 1985, 캔버스에 유채, 119.5x72cm, 개인 소장

변월롱이 말년에 어머니를 기억하며 그린 작품으로, 이후 그가 죽을
때까지 그의 화실에 걸려 있었다.

## 어머니, 그리움의 정점

1985년 변월룡이 뇌졸중으로 쓰러지기 직전, 그는 이미 1945년 타슈켄트에서 세상을 떠난 어머니의 모습을 뒤늦게 유화로 그렸다. 까만 치마와 하얀 공단 저고리를 입고 두 손을 다소곳이 모은 채 우리를 지켜보는 어머니! 아무것도 없는 검은 배경 위로 마치 '떠오르는 것처럼' 그려진 어머니 옆에는, 옹기 하나가 간신히 눈에 띄게 놓여 있다. 흙으로 빚어 스스로 숨을 쉬는 한국인의 특허품인 옹기는 된장, 고추장 같은 온갖 발효 음식을 생산해 내는 어머니의 분신과도 같은 존재이다. 연해주에서도 타슈켄트에서도 이 항아리만은 목숨처럼 그의 어머니와 함께했으리라.

변월룡은 〈어머니〉를 그리고 5년이 지난 1990년, 어머니의 곁으로 떠났다. 그의 사후(死後) 그를 받아들인 고국은 북한이 아니라 한국이었다. 한국과 러시아의 수교 이후 변월룡의 작품은 미술사학자 문영대의 헌신적인 노력으로 한국에 들어왔고, 2016년 변월룡 탄생 100주년을 맞아 국립현대미술관 덕수궁관에서 대대적으로 소개되었다. 러시아에 있는 유족의 배려로 변월룡의 많은 작품과 자료가 현재 국립현대미술관 과천관에 소장되어 있다. 참으로 기나긴 여정 후의 안착이었다.

# 20

## 누가 이 천재 화가에게
## 총을 쏘았는가

이인성

　일제의 식민 지배를 받던 1936년, 베를린올림픽 마라톤 종목에서 금메달을 따낸 손기정(1912~2002) 선수를 대한민국 사람이라면 누구나 알고 있을 것이다. 비록 가슴에 일장기를 달고 베를린 거리를 달렸지만, 손기정의 쾌거는 식민지 설움에 찬 조선인들을 위로하고 자긍심을 채워주기에 충분한, 감동 그 자체였다.

　그런데 손기정과 같은 해에 태어나, 손기정에 비견되는 유명 인사로 대활약한 천재 화가가 있었다. 바로 이인성(1912~1950)이다. 당시 일본인들 사이에서는 이런 말이 나돌았다. "조선인을 그다지 인정하고 싶지 않지만, 이 세 사람의 조선인만큼은 인정하지 않을 수 없다. 마라톤의 손기정, 무용의 최승희, 그림의 이인성!" 흠, 그런데 이상한 일이다. 오늘날 손기정과 최승희의 이름을 기억하는 이는 많지만, 어

째서 이인성은 우리 사회에서 거의 잊힌 존재가 되었을까?

## 스승을 뛰어넘은 제자

이인성은 1912년 대구의 평범한 가정에서 태어났다. 아버지는 변변한 직업을 갖지 못했고 어머니가 식당을 운영해 생계를 유지했다. 수창공립보통학교를 졸업한 후에는 더는 집안의 지원을 받을 수 없는 처지였다. 그러나 그저 타고났다고밖에 볼 수 없는 미술 재능을 이인성은 주체할 수 없었다. 초등학생 때부터 미술 점수만큼은 늘 만점을 받았고, 주위의 인정에 고무되어 혼자 열심히 그리고 또 그렸다.

지성이면 감천이라고 했다. 초등학교 5학년 때, 그날도 이인성은 대구의 한 교회를 배경으로 야외 사생(寫生)을 하고 있었는데, 그 모습이 화가 서동진(1900~1970)의 눈에 띄었다.[17] 서동진은 계성학교에서 이상정(1897~1947)에게 서양화를 배웠던 대구 1세대 양화가였다. 그의 스승 이상정은 「빼앗긴 들에도 봄은 오는가」를 쓴 시인 이상화의 친형이고, 대구에 서양화 재료를 처음 도입한 미술가였으며, 중국군 장군까지 지내며 독립운동을 도왔던 불세출의 인물이었다. 서동진은 스승의 영향 아래 일찌감치 일본에 건너가 제대로 미술 공부를 했다. 귀국 후인 1927년, 대구에서 최초로 수채화 개인전을 열었고, 대구 교남학교(대륜고등학교의 전신)에서 14년간 무보수로 일하며 수많은 인재를 길렀다. 서동진은 이인성의 재능을 단박에 알아보고,

대구의 미술 단체 '영과회' 창립 기념사진, 1927, 개인 소장

앞줄 맨 왼쪽 이인성, 맨 뒷줄 왼쪽부터 나비넥타이를 맨 근원 김용준, 한복 차림의 시인 이상화, 양복을 입은 서동진의 모습이 나란히 보인다. 10대 소년 이인성이 대선배들과 함께 활동했음을 보여주는 사진이다.

초등학교만 졸업하고 갈 곳이 없는 그를 자신이 운영하던 인쇄소 겸 예술가 아지트 '대구미술사'에 취직시켰다. 이인성은 이곳에서 일하고 숙식하며 공부까지 할 수 있었다.

그림을 그리겠다고 하면 몽둥이를 들고 와서 혼내던 이인성의 친부를 대신해서, 서동진은 실질적인 아버지의 역할까지 했던 진정한 스승이자 은인이었다. 이인성이 열일곱이었던 1929년 《조선미술전람회》에 서동진과 함께 처음 입선했을 때, 서동진은 언론 인터뷰에서 자신보다 제자 이인성의 입선이 더 주목되는 사건이라고 말했다. 그

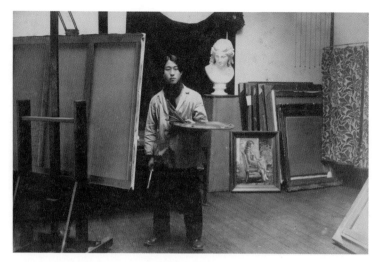

일본 유학 시절 킹크레용 회사의 아틀리에에서 작업 중인 이인성, 1930년대 초, 개인 소장

러고 나서 불과 2년 후인 1931년, 이인성은 스승을 앞질러《조선미술전람회》에서 특선을 차지했다. 그해 함께 특선을 차지한 화가가 나혜석 같은 대선배였으니, 실로 경이로운 기록이었다.

서동진은 자신을 앞서가는 제자에 시기심을 느끼는 수준의 인물이 아니었다. 오히려 그는 자신을 뛰어넘은 제자가 이제 자신을 떠나 더 훌륭한 환경에서 교육받을 수 있도록 대구 유지들의 힘을 모았고, 대구 거류 일본인들의 협력까지 얻어내는 데 성공했다. 경북공립고등여학교 교장 시라가 주키치의 주선으로 이인성은 일본 도쿄에 있는 킹크레용 회사(오오사마 상회)에서, 마치 대구미술사에서 그랬던 것처럼 일하면서 공부할 수 있게 되었다. 1931년《조선미술전람회》특선을 받자마자 일사천리로 이루어진 일이었다.

## 조선의 천재 소년, 일본을 제패하다

도쿄로 간 이인성은 훨훨 날았다. 킹크레용 회사는 크레용과 물감을 생산하는 회사였기 때문에 이인성은 회사가 제공한 화구를 맘껏 사용하면서 아틀리에에서 그림을 그릴 수 있었다. 낮에는 일하고 밤에는 다이헤이요미술학교에서 수학하면서, 이인성은 틈틈이 시간을 내어 회사 작업실에서 쉼 없이 그렸다.

사실 그는 유학을 했다기보다 이때부터 이미 조선과 일본의 화단을 상대로 어엿한 화가로 활동했다고 할 수 있다. 조선 미술계에 공인된 최고의 전람회인 《조선미술전람회》에 이인성은 일본에서 제작한 그림을 매년 출품했고, 특선과 최고상을 거듭 차지했다. 한때 "《조선미술전람회》가 이인성을 위해 있는 거냐"는 말이 나돌 정도였다.

이 시기에 이인성의 대표작 〈가을의 어느 날〉, 〈경주의 산곡에서〉 등이 쏟아졌다. 낭만과 허무가 공존하는 조선의 '향토'를 갖가지 상징과 은유를 더해 연출한 걸작들이었다. 1930년대 조선에 이런 대담한 유화를 그릴 수 있는 화가가 있었다는 것은 대단한 사건이었다.

그뿐이 아니었다. 이인성은 도쿄에 간 이듬해 일본 최고의 관전(官展)인 《제국미술전람회》에 바로 입선했다. 『요미우리신문』에 "조선의 천재 소년"으로 사진과 함께 실렸고,[18] 일본 유명 화가가 킹크레용 회사 사장에게 축하 엽서를 보내왔다.[19] 무엇보다 이인성의 수채화 실력은 대구에서 서동진의 지도 아래 오래전부터 갈고닦은 만큼, 그 누구도 따라올 자가 없었다.

1935년 《일본수채화회전》이 열렸을 때, 이인성은 일본인 화가들

이인성, 〈가을의 어느 날〉, 1934, 캔버스에 유채, 96x161.4cm, 리움미술관 소장

이인성, 〈경주의 산곡에서〉, 1935, 캔버스에 유채, 130x194.7cm, 리움미술관 소장

푸른 하늘과 붉은 땅으로 대변되는 '향토' 경주의 모습을 담아 《조선미술전람회》에서 창덕궁상을 받은 작품이다. 멀리 경주 남산과 반월성, 첨성대가 보이고, 들판에는 신라 와당의 파편이 뒹굴고 있다.

을 모두 제치고 당당히 최고상인 협회상을 받았다. 이것이 일본인도 인정한 조선인 화가의 '클라스'였다.

## 별세계를 창조하는 화가

이때 최고상을 받은 작품 〈아리랑고개〉가 지금도 남아 있다. 유학 중 잠시 조선에 왔을 때 구상한 작품으로, 서울 돈암동에서 정릉동으로 넘어가는 아리랑고개를 담은 풍경화다. 이곳은 원래 나운규의 영화 〈아리랑〉의 실제 촬영 무대가 되면서 '아리랑고개'로 불렸다. 미치광이 주인공 영진(나운규 분)이 악덕 지주의 머슴이자 왜경 앞잡이인 기호(주인규 분)를 죽인 죄목으로 포승줄에 묶여 끌려가는 마지막 장면에서, 〈아리랑〉 노래가 울려 퍼질 때 등장하는 배경 장소다.

이인성은 이 영화에 크게 감명 받았다고 한다. 그 시절 조선인을 대변하는 울분의 정서가 이인성에게도 많았기 때문일 것이다. 이인성은 영화 〈아리랑〉을 오마주하듯 아리랑고개를 그려서, 작품의 내막을 잘 알지도 못할 일본인들의 전시회에 당당히 내걸어서 최고상까지 받아낸 것이다.

이인성의 풍경화를 실제 장소의 사진과 비교해 보면, 두 번 놀라게된다. 처음에는 실제 모습과 너무 흡사해서 놀라고, 그다음에는 실제보다 훨씬 더 아름답게 만들어낸 뛰어난 '연출력'에 놀란다. 그는 그저 밋밋할 수 있는 일상의 풍경을 온갖 화사한 색채와 자유자재의 선을 동원하여, 너무나도 매력적인 '별세계'로 바꾸어놓았다.[20] 때로

이인성, 〈아리랑고개〉, 1934, 종이에 수채, 57.5x77.8cm, 리움미술관 소장

아직 일본 유학 중이던 1934년, 이인성은 여름방학을 맞아 서울을 방문해 이 작품을 그렸다. 아리랑고개는 영화 〈아리랑〉에서 가장 비극적인 장면에 등장하는 장소이지만, 이인성의 그림에서는 처연하고 아름다운 '별세계'로 보인다.

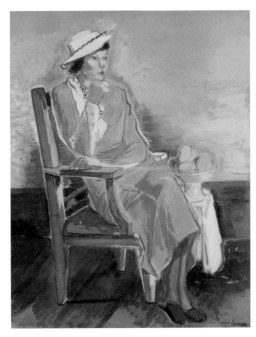

패션 디자이너였던 첫 부인을
모델로 한 작품이다. 고 이건
희 회장의 유족이 이인성의
고향 대구에 기증했다.

이인성, 〈노란 옷을 입은 여인〉, 1934년경, 종이에 수채, 73.5x58.5cm, 대구미술관 소장

는 처연하게, 때로는 눈부시게 아름다운 세계가 작품 속에서 펼쳐진
다. 그리고 그런 '창조'를 가능하게 하는 화가야말로 진정 위대한 존
재라는 자부심이 이인성의 정신세계를 지배했다.

이런 그의 캐릭터를 가늠할 수 있는 일화가 하나 있다. 첫 부인이
결핵으로 일찍 세상을 뜨면서, 이인성이 혼자 첫딸 애향(愛鄕)의 이
화중학교 입학을 챙길 때였다. 엄마 없는 딸을 위해 이인성이 직접
교복을 맞추었는데, 나중에 딸이 찾으러 가보니, 원래 교복인 검은
주름치마 대신 분홍과 보라로 이중 배색한 치마를 만들어놓았더라

는 것이다. 왜 이렇게 만들었냐고 따져 묻자, 이인성은 "예쁜 색도 많은데 여학생에게 검정 옷을 입히냐"²¹며 학교가 문제라고 되레 큰소리를 쳤다. 이인성은 세상의 규율과 통제에 본능적인 저항감을 지닌 유형의 인물이었다.

이런 맥락에서 그가 평소에는 말할 수 없이 얌전하다가도, 술을 마시면 주사가 심했다는 것도 일견 이해되는 측면이 있다. 그의 대표적인 주사는 난데없이 일본 경찰에게 달려들어 시비를 거는 일이었다. 그는 불합리한 통제를 견디지 못했고, 현실을 넘어선 자신만의 별세계에서 자유를 꿈꾸었던 천생(天生) 예술가였다.

## 누가 천재를 쏘았는가

실제와 별세계 사이에서 불안한 줄타기를 하던 그에게 결국 일이 터졌다. 1950년 11월의 일이었다. 6·25전쟁이 한창이라 제대로 된 경찰이나 군인도 아니고, 어디서 나타났는지도 알 수 없는 치안대원들이 도시를 휘저을 때였다. 당시 서울 북아현동에 살던 이인성은 이날도 술을 마시다가 치안대원과 시비가 붙었다. 늦은 시간도 아닌데 술 그만 마시고 집에 돌아가라며 자꾸 간섭해 대는 대원들에게 "내가 누군지 모르냐. 내가 이인성이다!"라며 큰소리를 쳤다. 그가 하도 당당하니까, 어쩌면 높은 사람인가 보다 하고 대원들이 이인성을 놓아주었다.

그런데 동네 사람에게 이인성이란 자가 누구냐고 물어보니, 권력

이인성의 자화상은 늘 눈을 감고 있다. 친구의 증언에 따르면, 세상을 쳐다보기 싫어서 일부러 눈을 감은 것이라고 한다. 이인성이 총에 맞아 죽은 바로 그해 제작된 작품이다.

이인성, 〈모자 쓴 자화상〉, 1950, 목판에 유채, 25.5x22.2cm, 개인 소장

자이기는커녕 그림 그리는 화가라고 하지 않는가. 화가 치민 치안대원들이 '환쟁이 주제에' 하는 생각으로 이인성의 집을 찾아가 총을 겨누었다. 그리고 공포탄을 쏜다는 것이 그만 이인성의 머리에 적중하고 말았다. "오발이다!" 외마디를 남기고 대원들은 사라졌다. 무방비 상태의 이인성은 어린 딸이 지켜보는 가운데, 이튿날 숨을 거두었다.[22] 향년 38세였다.

후에 소설가 최인호는 이인성의 어이없는 죽음을 두고, 절규에 가까운 글을 쏟아냈다. "누가 천재를 쏘았는가?", "천재 예술가는 신에게서 태어날 뿐이다. 왜 신에게서 태어난 그를 죽여야만 하는가", "왜 그들은 (천재 예술가를) 우리 곁에 살아 움직이지 못하게 하는가"[23] 하고.

이인성, 〈해당화〉, 1944, 캔버스에 유채, 228.5x146cm, 개인 소장

한용운의 시 「해당화」의 내용과 상응하는 것으로 해석되는 작품이다. 철모
르는 아이들은 해당화가 피었다고 봄이 왔음을 기뻐하지만, 아직 진정한 봄
은 오지 않았기에 망연히 봄을 기다린다는 시의 내용을 그림으로 표현한 것
으로 보인다. 서슬 퍼렇던 1944년 이런 작품을 그려《조선미술전람회》에 당
당히 출품한 것이 놀랍다.

이인성을 죽인 것이 전쟁 통의 그 치안대원만은 아닐 것이다. 오늘날 우리도 이인성의 이름 석 자 제대로 기억하지 못하고 있지 않나. 화가에 대한 존중이 그 시대보다 지금 얼마나 더 나아졌는지도 모르겠다. 높은 지위와 권력을 가진 자는 세상 어디에도 있게 마련이지만, 뛰어난 예술가 한 명이 태어나고 성장하는 일은 세상 더 어렵고 귀한 일인데…….

이인성의 사후 그에 대한 미술계와 학계의 평가도 지나치게 야박했다는 것이 개인적인 견해이다. 조선총독부가 주도한 관전인《조선미술전람회》나 일본의《제국미술전람회》에서 주로 활약했기 때문이라는 것이 비판의 주된 이유인데, 그게 어쨌다는 건가. 이 가난한 화가가 자신의 존재를 증명할 사회 시스템이 그것뿐이었는데. 그것밖에 없는 식민지 시대를 탓해야지, 왜 개인에게 그 구조를 뛰어넘어 생존할 것을 기대하는가. 그마저 생존해 내지 못하고 덧없이 죽은 화가에게 말이다. 일장기를 달고 뛴 손기정이나 '사이 쇼키'라는 이름으로 세계를 누빈 최승희는 어쩔 수 없었다면서, 왜 유독 이인성에게만 '관전 화가'라는 딱지를 붙여 평가절하 하는지. 억울하다. 이인성의 울분이 전이된 듯 억울하다.

# 그림에도 삶은
# 총체적으로 환희다

오지호

한국 근대미술품 중 몇 안 되는 국가등록문화재가 있다. 그중 한 점이 오지호(1905~1982)의 〈남향집〉이다. 일제강점기인 1939년, 오지호가 살던 개성의 초가집을 그린 작품이다. 쨍쨍한 초겨울 햇살을 받는 초가집과 빨간 옷을 입은 딸, 그리고 낮잠 자는 하얀 개가 등장한다. 특히 이 작품에서 화가가 주력한 부분은 집 앞의 커다란 대추나무였다. 그중에서도 나무 본체보다는 나무의 그림자에 작품의 '포인트'가 있다. 어쩌면 화가가 대추나무 그림자를 그리기 위해 나머지를 모두 그려 넣었다고 봐도 과언이 아니다. "그늘에도 빛이 있다"[24]는 자신의 이론을 증명하듯, 나무 그림자는 그저 단순한 검은색이 아닌, 푸른빛과 보랏빛이 어우러진 오묘하고 환상적인 색채로, 담벼락과 지붕 위에 넓게 드리워져 있다.

오지호, 〈남향집〉, 1939, 캔버스에 유채, 80x65cm, 국립현대미술관 소장

일제강점기 어두운 시대, 오지호는 어떻게 이렇게 그림자까지도 빛나는 환한 그림을 그릴 수 있었을까? 그는 대체 어떤 삶을 살았고, 무슨 생각으로 이런 작품을 남겼을까?

## 유아독존의 세계

사실 그의 생애가 그리 '꽃길'이었던 것은 아니다. 1905년 12월, 을사늑약이 체결되어 장지연이 「시일야방성대곡」을 발표한 지 얼마 되지 않아, 오지호는 전라남도 화순 '동복(同福)'이라는 작은 마을에서 태어났다. 동복은 자연경관이 말할 수 없이 뛰어나고 살기 좋은 마을이었다. 전남 지역에서 자동차가 맨 처음 들어왔을 만큼 부유했고 개화 성향이 강했다.

오지호의 부친은 초기 개화파 인물에 속했고, 일제강점기 이전에는 보성군수까지 지낸 인물이었다. 그러나 일제의 야욕이 노골화되어 경술국치에 이르자 심각한 우울감에 빠졌고, 1919년 3월 고종 인산일에 경성에 다녀온 뒤 4월에 자결했다. 그의 자결은 자책감, 울분, 분노가 뒤엉킨 복잡한 심경을 대변한 것이었기에, 그 어떤 유서조차 남지 않았다.

오지호는 어릴 때부터 혼자 자랐다. 위로 형이 세 명이나 있었으나, 두 명이 일찍 죽었고, 한 명은 남의 집 양자로 들어갔기 때문이다. 그러다가 열네 살 때 부친까지 잃었으니, 오지호는 평생 모든 결정을 독자적으로 하는 것에 길들여졌다. 그는 매우 어린 나이에 '천상천하 유아독존'의 경지에 오른 인물이었다.

부친 자결 후 오지호는 동복을 떠나 전주고보에서 새로운 학문을 접하기 시작했고, 1년 정도 다니자 여기서는 더 배울 게 없다며 경성의 휘문고보로 편입했다. 이 학교에서 한국 최초의 서양화가 고희동(1886~1965)을 만났고, 우연히 본 나혜석의 작품에 매료되어 유화를

그리기 시작했다. 집에다가는 의학을 배우러 간다고 하고는, 1925년 일본으로 건너가 이듬해 도쿄미술학교에 당당히 입학했다. 그는 이 모든 인생 경로를 혼자서 결정했다.

## 오랜 병마와 단식 끝에 얻은 그림

그의 생애에는 실로 여러 번의 죽을 고비가 있었다. 처음 죽음을 직면한 것은 1935~1937년의 일이었다. 일본 유학 후 돌아와 개성 송도고보에서 선생을 하던 때였다. 경성에서의 혼탁한 생활을 접고 개성에서 딱 1년만 머물 생각으로 갔던 오지호는, 송악산의 아름다움에 매료되어 10년간 개성에 머물게 된다. 바로 이때 그를 평생 괴롭힌 위출혈이 처음 발병했다. 죽음의 문턱까지 갔던 5개월간의 병원 생활을 거쳐 겨우 퇴원했지만, 재발과 졸도를 반복했다. 오지호는 결국 어떠한 병원 치료도 거부한 채 오로지 단식으로 자가 치료를 결심하게 된다.

자연의 모든 생명체는 태양과 바람과 물만으로도 살아가는데, 자연의 일부인 인간도 그럴 수 있으리라는 신념이 오지호에게 있었다. 바로 그 신념의 증거물로 자신의 몸을 실험 대상으로 삼았던 것이다. 단식과 일광욕, 그리고 그의 꼿꼿한 정신력은 실제로 효과를 보였고, 1937년에 오지호는 되살아나서 학교생활을 재개하고 그림도 그렸다.

바로 이때 그린 작품이 유명한 〈사과밭[林檎園]〉이었다. 오지호가 그 시절 흠뻑 빠졌던 반 고흐의 영향을 강렬하게 반영하는 이 작품

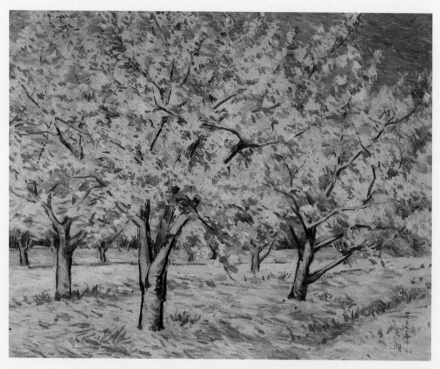

오지호, 〈사과밭〉, 1937, 캔버스에 유채, 73x91cm, 개인 소장

5월의 태양이 너무나도 눈부신 나머지 사과나무의 그림자도 보랏빛으로 보인다. 오지호는 이렇게 맑고 밝은 조선의 자연이 습윤하고 음침한 일본의 자연과 구분되는 조선 고유의 특성이라 여겼다. 결국 청명한 조선을 표현하려는 그의 노력은 철저한 민족주의적 신념에서 나온 것이다.

은, 개성 송악산의 사과밭에서 꽃이 피는 단 3일 동안의 야외 사생을 통해 완성되었다.[25] 레몬, 주황, 로즈, 코발트블루, 에메랄드그린 등 밝은 계열의 제한된 색채만으로, 눈부시게 빛나는 5월의 태양 아래 생장하는 자연의 한 순간을 담았다.

청명한 하늘 아래 이 순수한 태양의 빛을 받아, 아무런 생명력도 품지 않았을 것만 같던 겨울의 앙상한 가지에서, 순식간에 꽃이 피고 잎이 난다. 이러한 자연의 경이(驚異)와 감격(感激)이야말로 예술이 표현해야 하는 것이다. 오지호는 5월의 사과 꽃을 그리면서, 자신의 생명도 살아나고 있음을 느꼈을 것이다.

## 죽음 앞에서도 아름답던 갈대꽃

그에게 두 번째 위기가 찾아온 것은 6·25전쟁 때였다. 해방 후 경성 생활을 거쳐 낙향해 있던 오지호는 고향 동복에서 1950년 말 빨치산에 납치되어 남부군 활동에 끌려다닌 적이 있었다. 연구자들은 작가가 남긴 기록을 믿지 않는 경향이 있는데, 여러 증언과 정황을 종합해 볼 때 오지호가 '납치'되었던 사실은 명백해 보인다. 지주 집안에서 태어나 해방 후 조선대 교수였고 예술가였으니, 처음에는 '악질 반동분자'로 몰려 6개월간은 부대 내에서도 감시 대상이었다고 한다.[26] 차차 생활에 적응이 되었을 무렵이던 1952년 1월, 오지호의 부대는 광양 백운산에서 군경 토벌대와 대치하다가 대부분이 죽었고, 오지호는 낙오되어 국군에 붙잡혔다.

오지호, 〈추광(秋光)〉, 1960, 캔버스에 유채, 54x61cm, 국립현대미술관 소장

오지호는 바위 앞에 끌려가 즉결 처형될 위기에 처했다. 그래도 이상할 것이 없는 전시(戰時) 상황이 아니던가. "나는 아무런 생각도 없이 눈을 감았다. 그리고 얼마 만에 다시 눈을 떠 보았다. 기막힌 일이 아니랴. 내 눈앞에 펼쳐진 갈대숲, 그 희게 핀 갈대꽃 무리 사이로 이제 막 떨어지려는 해가 타는 듯이 붉은 햇살을 비추이고 있었다. 너무나 아름다운 풍경이었다. 나는 살고 싶었다. 살아서 이 아름다운 자연을 다시 그리고 싶었다."[27]

죽음에 직면해서도 갈대꽃의 아름다움을 볼 줄 안 화가 오지호

는 운 좋게도 살아남았다. 그를 알아본 한 장교 덕분에 오지호는 군 법회의에 회부되었고, 9개월간의 재판을 거쳐 1심서 20년을 구형받 았으나, 2심에서 무죄로 풀려났다. 극적이다 못해 얼떨떨한 결말이 었다.

6·25전쟁이 끝나고 고향에 돌아와 보니, 그동안 그려서 쌓아둔 작품 300여 점이 거의 다 불쏘시개로 쓰인 후였다. 이 사실은 오지 호에게 무엇보다 큰 좌절감을 안겼을 것이다. 그러나 그는 어쨌든 재 기했다. 광주 지산동에 자그마한 초가집을 발견하고, 그 주변의 주 황색 산봉우리, 초록빛 보리밭, 연분홍 복숭아밭에 취해 정착했다. 직접 화초를 심고 채밭을 가꾸며 요즘 말로 '친환경' 자급자족 생활 을 실천했다. 무등산의 자연은 오지호에게 충만한 에너지를 선사했 고, 이에 보답하듯 오지호는 자연의 생명력과 빛의 아름다움을 열심 히 화폭에 옮겼다. 4·19혁명이 일어난 1960년 한 해는 특히 고무되 었다. 본격적인 작업 활동에 몰입하기 위해 조선대 교수직도 그만두 고 〈봄 풍경〉, 〈추광〉과 같은 작품을 쏟아냈다.

어항 속 열대어

그런데도 끝이 아니었다. 1961년 5월 16일 쿠데타가 일어난 다음 날 새벽, 오지호는 또다시 검거되었다. 4·19 이후에 '민자통' 즉 '민 족자주통일중앙협의회' 활동에 연루된 이력 때문이었다. 군사정부 는 이 활동을 북괴 활동에 동조하는 범죄로 간주했던 데다가, 오지

오지호, 〈열대어〉, 1964, 캔버스에 유채, 90.5x77cm, 국립현대미술관 소장

옥고를 치른 후 건강이 회복되는 시기에 제작한 작품이다. 핏빛 같은 붉은색
과 덕지덕지 바른 붓 터치가 인상적이다.

호는 과거 빨치산 이력까지 있었기에 졸지에 '빨갱이'로 몰렸다. 10개
월간 서대문형무소에서 옥살이를 하던 오지호는 사람의 심금을 울
리는 호소력 있는 항변서를 제출했던 것으로 유명하다.[28] 원심에서
7년형을 선고받았으나, 항소심에서 그는 다시 무죄로 풀려났다.

아무리 오지호라고 해도 이 사건은 꽤 오랫동안 그에게 상처를 남
긴 것으로 보인다. 감옥에서 나온 후에도 위궤양으로 고생하고 단식
으로 회복하는 과정을 거친 그는, 1963년에야 비로소 다시 붓을 들
었다. 그때 그린 작품이 〈열대어〉이다. 어항 속 세계에 갇힌 채 멀뚱

오지호, 〈항구〉, 1967, 캔버스에 유채, 49.8x60cm, 국립현대미술관 소장

1960년대 말 바다와 항구를 주로 그린 오지호의 작품에는 어두운 푸른색이 주를 이룬다.

멀뚱 바깥세상을 응시하는 빨간 물고기. 이 작품의 빨간색은 오지호의 여느 풍경화 속 빨간색과는 달리 조금 처절해 보인다. 이후로도 몇 년간 오지호의 풍경화에는 어둡고 우울한 푸른색이 지배적이었다. "하늘과 바다 모두가 검푸르다. 청징(淸澄)하고 투명(透明)하게 보였던 대기, 청자 빛깔의 투명이 이젠 나의 눈엔 검게만 보인다."[29]

## "그늘에도 빛이 있다"

그러나 결국 오지호의 말년 작품은 다시 환해졌다. "어떠한 추악함이나 증오 속에서도 미(美)를 향해 나가는 흐름이 있을 때 비로소 회화 세계는 존재한다"[30]는 것이 오지호의 굳은 신념이었기 때문이다. 그의 이론에 의하면, 어떠한 고난이 와도 삶은 총체적으로는 "환희(歡喜)"[31]이다. 그리고 예술은 그 환희를 표현하는 일이다. 그러니까 인간 삶의 영역에서도 예술에서도, "그늘에도 빛이 있다"는 사실을 잊어서는 안 된다!

오지호의 밝고 환한 작품은 결코 어둠을 피하거나 외면해서 얻은 결과물이 아니다. 존경받는 위인들이 대부분 그러하듯, 오지호는 어둠에 직면해 고통을 겪으면서도, 그 고통에 매몰되지 않는 굳건한 정신세계를 지녔기에 빛나는 결과물을 만들어냈던 것이다. 그는 새마을운동으로 싹 다 없어질 뻔했던 자신의 지산동 초가집을 호통을 쳐서 지켜내며, 평생 그 초가집에서 살다가 생을 마감했다. 자연을 경외한 나머지 지나친 문명의 발달을 싫어해서, 버스는 탈지언정 택

오지호, 〈꽃-델피니움〉, 1981, 캔버스에 유채, 60.5x42.3cm, 국립현대미술관 소장

오지호가 작고하기 1년 전인 1981년에 그린 작품이다. 싱싱하게 자란 꽃이 햇빛에 부서질 듯 환하게 빛나고 있다.

광주 지산동 초가집 툇마루에 걸터앉은 노년의 오지호를 사진가 육명심이 1977년 촬영했다.

육명심, 〈예술가의 초상 시리즈-오지호〉, 1977년 촬영, 2017년 인화, 디지털 잉크젯 프린트, 76.2×50.7cm, 국립현대미술관 소장

시 타기를 꺼려했던 그였다. 그러던 어느 날 하필이면 그날따라 타게 된 택시에서 오지호는 교통사고를 당했고, 그 후유증으로 1982년 숨을 거두었다. 결국은 문명이 그를 죽였다.

평생 자연과 더불어 불편하게 살기를 자처하며 꼿꼿한 자세를 잃지 않았던 오지호. 그의 곁에는 늘 그의 신념을 따르고 지켰던 아내 지양진이 있었다. 그녀는 남편의 뜻에 따라 1985년 오지호의 대표작 34점을 국립현대미술관에 기증했다. 미술관에서 가끔 환하디환한 오지호의 작품을 마주 대하고 있으면, 나도 잠시 그의 신념을 믿어보고 싶어진다. 고통 속에서도 삶은 총체적으로 환희라는…….

# 예술가로 살아갈 운명

고통과 방황 속에서 만난 구원

이대원, 〈농원〉, 1984, 캔버스에 유채, 112x162cm, 개인 소장

이대원은 경기도 파주에 있던 과수원 농장을 오랫동안 그렸다.
특히 이 사과나무는 1944년 행방불명된 이대원의 부친이 그
의 대학 입학을 기념하여 심은 것이었기에 화가가 더욱 즐겨 그
린 소재였다.

# 22

## 전쟁의 트라우마를
## 자연의 아름다움을 그리며 이겨내다

이대원

한 사람의 인생을 평가하는 일은 매우 어렵다. 마찬가지로 자신의 삶을 평가하는 일도 쉽지 않다. 2022년 작고한 이어령은 본인의 삶을 '실패'라고 말한 적이 있는데, 그 이유는 진정 자신을 잘 아는 가족과 친구, 삶의 동행자를 갖지 못했기 때문이라고 했다. 스스로 늘 애정 결핍 속에서 살았다는 고백이다. 진정으로 풍요로운 '내면의 풍경'을 지닌다는 것은 무척 어려운 일이다. 겉으로는 누가 봐도 부러운 삶이 자기 자신에게는 완전히 공허할 수도 있다.

여기 한 남자가 있다. 좋은 집안에서 태어나 외모도 준수하고, 머리도 비상하며, 좋은 대학을 나와 직장도 잘 다녔다. 게다가 훌륭한 아내를 만나 결혼까지 잘했다. 그런데도 절대적인 공허함을 떨쳐버리지 못하고, 방황하고 고통스러워하며, 심지어 자살을 시도한 적도

있다. 뜻밖에도 '화단의 신사', '세상에서 가장 행복한 화가'라는 별칭을 지녔던 이대원(1921~2005) 이야기이다.

## 좌절된 화가의 꿈

이대원은 1921년 경기도 파주에서 태어났다. 그의 아버지는 농림회사의 중역으로 넓은 농원을 소유한 부자였다. 자식 교육에 열성적이었던 부모의 영향으로, 이대원은 서울에서 청운국민학교(현 청운초등학교)와 경성제2고보를 다녔다. 그는 어릴 때부터 똑똑하고 재능이

이대원이 열두 살 때 그린 유화 작품이다. 주황색, 빨간색, 연분홍색 등 각기 다른 세 가지 색의 백일홍을 탁월한 색채 감각으로 실감나게 표현했다.

이대원, 〈백일홍〉, 1933, 캔버스에 유채, 33x24cm, 개인 소장

많았지만, 그중에서도 그림 재주가 특히 뛰어났다. 초등학교에 다니던 열두 살에 이미 유화 작품 〈백일홍〉을 그렸는데, 과감한 붓 터치와 다채로운 색감이 어린아이 솜씨라고 믿기 어려울 정도다. 이런 재능을 가진 아이라면, 그냥 화가가 되게 두어야 한다.

하지만 부친의 생각은 달랐다. 경성제2고보에서 전교 2등으로 졸업한 아들을 화가가 되도록 내버려둘 수는 없었다. 당시 정서가 그랬다. 화가를 업신여기던 때였고, 공부를 잘하면 법대나 의대를 가는 것이 당연시되었다. 그런 풍토가 지금까지도 별반 다르지 않다는 사실이 새삼 놀라울 따름이다. 어쨌든 이대원의 아버지는 아들이 그림을 취미로 그리는 것은 허락했지만, 대학에서의 전공은 반드시 법학이어야 한다고 고집했다. 결국 이대원은 아버지의 뜻을 거역하지 못하고 1940년 경성제국대학 법학부에 입학했다.

## 두 번의 전쟁 체험과 방황

이때부터 그의 방황이 시작되었다. 경성제국대학 재학 시기는 하필이면 제2차 세계대전이 극에 달한 때였다. 1944년 1월, 문과 계열 재학생 전원이 학도병으로 끌려갔다. 예외가 없었다. 이대원의 아버지는 아들이 전쟁터로 끌려가는 걸 어떻게든 막아보려고 백방으로 애썼지만 허사였다. 이대원이 떠난 후 우울증에 빠진 부친은 황해도의 한 사찰에 간다고 길을 나선 후 행방불명되었다. 어쩌면 아버지는 아들의 소망을 꺾고 억지로 경성제국대학에 보낸 것을 후회하고

이대원, 〈온정리 풍경〉, 1941, 캔버스에 유채, 80x100cm, 리움미술관 소장

경성제대 입학시험 합격 후 취미로는 그림을 그려도 된다는 부친의 허락을 받고 금강산 스케치를 떠나, 외금강 초입 온정리에 머물면서 그린 작품이다. 불과 20세의 나이에 그렸지만, 상당한 완성도를 보여준다.

이대원은 일찍부터 한국 민예품을 깊이 사랑했으며, 관련 서적을 번역하기도 했다. 자기 작품의 화려한 색채는 전통 자수에서 영향을 받았다고 말한 바 있다.

이대원의 젊은 시절 사진, 연도 미상, 개인 소장

있었는지도 모른다. 이대원은 용산에서 기차를 타고 부산을 거쳐 일본으로 건너가 히로시마에 배속되었다.

당시 용산에서 탄 기차에서 옆자리에 앉아 같이 학도병으로 끌려간 경성제대 동기생이 김원룡(1922~1993)이었다. 나중에 무령왕릉과 전곡리 구석기 유적을 발굴한 한국 고고학계의 거두, 김원룡 말이다. 이 둘이 이후에도 평생지기(平生知己)가 된 것은 이들만이 공유할 수 있는 강렬한 '전쟁 체험' 때문이었는지도 모른다. 실제로 이대원은 1945년 3월 도쿄 대공습 때 아키하바라 인근에서 시체 치우는 일을 했다. 한 트럭에 시체를 80구 정도 실어 교외로 나르는 작업을 나흘간 반복했다고 한다.[1] 1945년 8월 히로시마 원폭 때는 사행을 나간 덕에 폭격을 피했다. 어쨌든 그는 살아남았다.

해방 후 귀국했지만, 이대원은 한동안 아무 일도 할 수 없었다. 경

성여자의학전문학교 출신의 소아과 의사 이현금과 결혼하여 가정을 꾸렸고, 극동기업이라는 회사를 운영하면서 돈도 벌었지만, 내면의 황폐함을 채울 수는 없었다. 그러는 가운데 또 6·25전쟁까지 발발해 트라우마가 반복되었다. 전쟁 기간에는 제주도에 피란해 있으면서, 미 공군 전투기(P-51) 사용 교본을 번역했고, 전쟁고아들이 모여 있던 한국보육원에서 소아과 의사인 아내와 함께 이런저런 일을 돕기도 했다.

한때는 미국에서 영화배우나 할까 하는 생각도 했다. 1957년 미국에서 상영한 〈전송가(Battle Hymn)〉라는 영화에 엑스트라로 출연한 때였다. 이 영화는 6·25전쟁 중 미국인 공군 장교가 상관의 지시를 어기면서까지 서울의 전쟁고아 1천여 명을 무사히 제주도로 피란시킨 실화를 바탕으로 제작됐다. 당시 미국 애리조나에 세트장을 마련해 놓고, 실제로 한국보육원의 고아 25명을 미국에 데려가 출연시켰는데, 이때 이대원이 인솔자로 따라가서 통역을 담당하고, 엑스트라로 출연도 했다. 영어도 유창했고 외모도 워낙 출중했으니, 미국에서 영화배우를 했어도 잘했을 것이다.

그러나 이대원은 자신이 계속해서 방황하고 있다는 사실을 누구보다 잘 알고 있었다. 자기 말대로 "겪어보지 않은 사람은 상상할 수 없는"[2] 트라우마의 세계에 갇혀, 그는 자신의 재능을 도무지 펼쳐내지 못했다. 그것은 매우 불행한 일이었다. 제주도 시절, 우울함의 극한까지 치달아 자살을 기도하기도 했다. 이때 그를 구원해 준 것은 현명한 아내의 한마디였다.

"다시 그림을 그리세요."[3]

이대원, 〈창변〉, 1956, 캔버스에 유채, 116x91cm, 서울시립미술관 소장

이대원이 다시 붓을 잡은 후 그린 작품이다. 창밖을 바라보는 어린아이는
둘째 딸을 모델로 한 것이다. 화가 마티스처럼 모든 사물을 평면적으로
해석한 것이 특징이다.

## "사람을 슬프게 하는 것이 하나 없는" 그림

죽음의 문턱까지 가 본 사람은, 그 고통을 통해 자신이 진정으로 원하는 것이 무엇이었는지 처음부터 다시 생각해 내는 힘을 얻는 것 같다. 이대원은 잃어버린 세월을 떨쳐내고, 1950년대 후반 홀로 그림을 그리기 시작했다. 비록 아버지의 반대로 미술대학에 들어가지는 못했지만, 그는 경성제2고보 시절 《조선미술전람회》에 여러 번 입선했을 정도로 이미 틈틈이 그림 지도를 받았다. 고등학교 때의 미술교사 사토 구니오, 경성에 약 1년 체류하며 학생을 지도했던 아오야마 도시오, 숭삼화실을 운영했던 도상봉이 모두 그의 스승이었다. 알고 보면 초일류 교사진이었다.

이대원은 다시 붓을 잡은 후, 그저 자신이 좋아하는 것을 그리기 시작했다. 그는 다섯 딸을 자주 그렸다. 아버지가 지은 혜화동 집을 되찾아 그 집도 그렸다. 개나리, 국화, 붓꽃 같은 예쁜 꽃도 여러 점 그렸다. 그리고 마침내 그가 안착한 주제는 어린 시절 화가의 추억이 깃든 파주의 '농원'이었다.

부친이 남긴 파주의 넓은 농장을 일구면서, 이대원은 생명의 에너지를 다시 흡입해 갔다. 친구들과 할미꽃을 캐고 넓은 산소 터에서 숨바꼭질하던 일, 웅덩이에서 헤엄치고 낚시질해서 붕어를 잡아 자랑하던 일, 그런 어린 시절의 빛나는 추억들이 고스란히 담긴 농원은 그에게 진정한 힐링 장소였다. 거기에는 이대원의 경성제국대학 입학을 기념하기 위해 그의 아버지가 직접 심은 사과나무도 있었다. 수십 년 지나 제대로 서 있지도 못하는 그 나무를, 이대원은 마냥 그

렸다. 좋은 추억이니까. 어찌 보면 좋은 것만 기억하고 아름다운 것만 보고 살아도 시간이 모자란 게 인생 아닌가.

이런 과정을 거치면서 그의 작품은 점점 더 밝아졌다. 이대원은 결국 자신의 재능을 발현하고 스스로 행복할 수 있는 길을 찾았다. 바로 내 가까이에 있는 자연의 아름다움을 보고 사랑하고 그림으로 그리는 일 말이다. 그렇게 돌고 돌아 되찾은 행복감은 그의 작품에 고스란히 담겼다. 지우(知友) 김원룡의 표현대로라면, 이대원의 작품에는 "사람을 슬프게 하는 것이 하나 없다." "인생의 행복감이 봄날의 아지랑이처럼" 피어오르는 그림들이다.[4] 그러나 김원룡도 알고 있었겠지만, 이대원은 극도의 슬픔과 고통, 방황을 겪어보았기 때문에 다시 시작한 인생의 행복감을 더 소중하게 느낄 수 있었던 것이다.

## 빛을 데생하는 화가

어떠한 규율이나 사조, 유행에도 구애받지 않았지만, 이대원의 작품에는 그 나름대로 고심이 담겨 있다. 그의 작품은 사용한 재료로 보자면 서양의 유화이지만, 그리는 방식에 있어서는 동양의 '준법(皴法)'을 구사한다. 전통 수묵화에서 나무, 바위, 산을 표현할 때 붓질 방식을 다양하게 변주하는 것처럼, 이대원의 붓 터치도 속도감 있는 짧은 선을 반복적으로 겹쳐간다. 그의 작품은 일견 후기 인상주의 화가 조르주 쇠라(Georges Seurat, 1859~1891)의 점묘법을 연상시키지만, 쇠라의 점이 특정한 형태를 만들기 위한 '부분'으로 존재한다

이대원, 〈배꽃〉, 2004, 캔버스에 유채, 130x500cm, 뮤지엄산 소장

면, 이대원의 짧은 선은 그 자체로 속도감과 활력을 지닌 독립적 역할을 수행한다는 점에서 다르다.

유화를 그리면서도 이런 동양 준법을 구사한 이유는, 작가가 눈에는 보이지 않지만 분명히 존재하는 어떤 에너지, 즉 '자연의 생동감 자체'를 표현하고 싶었기 때문일 것이다. 프랑스인 평론가 피에르 레스타니는 이대원을 "빛을 데생하는 화가"[5]라고 표현했는데, 재미난 말이다. 손에 잡히지는 않지만 분명 존재하는 빛! 그 빛의 생생한 에너지를 화면 가득 담기 위해 화가는 짧은 선들을 빠른 속도로 겹치면서, 사물도 배경도 동일한 밀도로 반짝반짝 빛나게 화면을 채운다. 화가는 자연의 황홀한 아름다움이 주는 감동을 평생 그렇게 그렸다.

이대원은 새하얀 배꽃이 흐드러지게 핀 봄날의 풍경을 자주 그렸다. 이 작품은 가로 5미터 크기에 달하는 말년의 역작이다.

84세를 일기로 생을 마감할 때까지, 꾸준히, 계속해서.

88세에 생을 마칠 때까지 수많은 경구(警句)를 남긴 이어령은 그의 '마지막 수업'에서 이렇게 말했다. "남의 신념대로 살지 마라. 방황하라. 길 잃은 양이 돼라." 어찌 보면 이대원의 삶이야말로, 바로 이 경구를 실천하여 성취해 낸 결과물이다. 행복이란, 남의 신념대로 살지 않으려는 의지를 가지고, 방황하고 길을 잃는 어쩔 수 없는 과정을 거친 후에야, 비로소 바로 내 옆에 있었다는 사실을 깨닫게 하는 '무엇'인가 보다.

# 절대 고독 속에서
# 그림에 모든 것을 소진해 버린 화가

## 장욱진

예술가가 될 운명이란 타고나는 것 같다. 아무리 상황이 좋지 않고 주변의 반대가 극심해도, 예술가가 되겠다는 '고집'을 스스로도 꺾을 수가 없으니, 그것이 바로 운명이라는 것인지 모른다. 그런 '고집'이라는 측면에서 보면, 이 사람만큼 고집 센 예술가가 또 있을까 싶다. 열여섯 살 때, 그림 그리기를 반대한 대찬 고모에게 빗자루 세 개가 부러질 때까지 맞으면서도, 울면서 발로 그림을 그렸다는 화가, 장욱진(1917~1990) 이야기를 해볼까 한다.

## "저 아이는 바보 아니면 성자일 거야"

장욱진의 고향은 충청남도 연기군이다. 그의 집안은 대지주인 데다가 교육열이 높기로 소문난 가문이었다. 장욱진은 4형제 중 차남으로 태어났는데, 온 가족이 자녀 교육을 위해 경성으로 이사하면서, 그는 경성사범학교부속보통학교(현 서울대학교사범대학부설초등학교)에 다녔다. 최고 수준의 사립 초등학교에서 그때 이미 유화를 접했다고 한다. 장욱진은 공부도 잘했던 터라 당시 수재들만 들어갈 수 있는 공립 경성제2고보에 당당히 입학했다. 유영국과 이대원이 모두 이 학교 출신이다. 그러나 불행히도 장욱진의 부친은 상경한 이듬해 장티푸스로 숨졌기 때문에, 장욱진의 서울 생활은 어머니와 엄한 고모의 보호 아래 있었다.

그런데 평소 조용하고 얌전한 성품으로 혼자 그림 그리기를 좋아하던 평범한 학생 장욱진이 고등보통학교 3학년 때 한바탕 소동을 일으켰다. 조선 역사를 왜곡해서 가르친 일본인 역사 교사에게 항의한 학생들이 부당하게 처벌을 받고, 의자를 드는 벌을 서게 된 때였다. 다른 학생들은 도저히 오랜 시간 벌서기를 버티지 못해 슬그머니 의자를 내려놓았건만, 장욱진은 혼자 끝까지 초인적 고집으로 의자를 들고 있었다. 드디어 선생님이 의자를 내려놓으라고 말하자, 장욱진은 그 의자를 냅다 일본인 교사 앞에 내리치고 학교를 자퇴해 버렸다.

그러고는 집에 와서 그림만 그리고 있으니, 호랑이 같은 고모의 억장이 무너질 노릇이었던 것이다. 고모의 반대에도 밤에 몰래 그림을

그리다가 들킨 장욱진이 빗자루로 맞은 것이 이 무렵이다. 그런데도 끝끝내 장욱진의 고집을 꺾지 못한 고모는 이렇게 말했다고 한다. "저 아이는 바보 아니면 성자일 거야."[6]

## 화가의 길, 세상과의 사투가 시작되다

'성자'의 길에 더 가까워지려는 것이었을까? 장욱진은 이 사건 후 성홍열에 걸려 요양차 수덕사에 맡겨졌다. 평소 고모가 극진히 모신 수덕사 만공 선사가 어린 장욱진을 6개월간 돌보게 된다. 1934년경 의 일이다.

이곳에서 장욱진은 전설적인 여성 화가 나혜석도 만났다. 일엽 스 님(나혜석과 함께 한때 여성운동에 투신했던 문학가 김일엽)이 있던 수덕 사로, 이혼한 나혜석이 잠시 와 있던 시기와 겹친 것이다. 나혜석은 수덕사에서 허구한 날 그림을 그리는 장욱진을 격려해 주고 같이 스 케치도 하면서, "나보다 더 잘 그린다"고 칭찬하기도 했단다.[7]

장욱진은 수덕사에서 평온을 되찾았다. 건강을 회복하고 양정 고등보통학교에 편입한 그는, 1938년 『조선일보』에서 주최한 《전국 학생미전》에서 중등부 특선상을 받았다. 그 특선작이 다행히도 남 아 있다. 2021년 고 이건희 회장의 유지로 국립현대미술관에 기증된 〈공기놀이〉라는 작품이다. 자신이 살던 한옥을 배경으로, 집 앞 모 퉁이에서 공기놀이에 열중한 아이들의 천진무구한 일상 한 컷을 포 착한 그림이다. 이 작품의 수상으로, 장욱진은 고모에게 그림으로는

장욱진, 〈공기놀이〉, 1938, 캔버스에 유채, 65x80.5cm, 국립현대미술관 이건희컬렉션 ⓒ장욱진
미술문화재단

장욱진이 학생 시절 《전국학생미전》에 출품하여 최고상을 받은 작품이다. 집 모퉁이에서 공기놀
이를 하는 아이들과 이를 부러운 듯 바라보는 아기 업은 소녀가 실감 나게 묘사되었다.

처음 인정을 받게 되었고, 부상으로 받은 상금 100원으로 고모에게
비단 치마를 해주었다. 이후 장욱진은 도쿄 데이코쿠미술학교에서
유학하며 본격적으로 화가의 길에 들어섰다.

그러나 자기만의 길을 가는 것, 인생을 사는 것이 참 쉽지 않다. 언
론인 이관구의 주선으로 국사학자 이병도의 장녀 이순경과 결혼식
을 올리고, 대학도 졸업하고, 자녀들도 낳고, 국립박물관이라는 직장
도 다녔다. 비교적 순탄한가 싶더니 1950년 6·25전쟁이 터졌다. 장

욱진은 지극히 맑고 여리고 섬세한 내면을 가졌다. 보통의 세상 사람들이 중요하게 여기는 체면과 위선을 그냥 싫어한 게 아니라 철저하게 증오한 인물이었다. 세상과 타협하기가 원천적으로 어려웠다고나 할까. 그런 인물에게 전쟁이 가져온 거칠고 야만적인 세상은 도저히 감당하기 어려웠을 것이다.

비슷한 시기 이중섭이 그랬던 것처럼, 장욱진도 그저 무능한 가장일 수밖에 없었다. 처자식이 부산 피란지 큰댁에 얹혀 지내는 동안, 장욱진은 자신을 누일 공간이라도 줄여보려는 심산으로 혼자 야외 취침을 하는 날이 많았다. 먹을 게 없어 굶는 대신 술로 허기를 채우고 세상을 잠시 잊는 게 장욱진의 일과가 되었다. "초조와 불안은 나를 괴롭혔고 자신을 자학으로 몰아가게끔 되었으니, 소주병(한 되들이)을 들고 용두산을 새벽부터 헤매던 때가 그때이다."[8] 평생 장욱진을 따라다닌 술과의 사투가 그렇게 시작되었다.

## 전쟁 중에 그린 노란 자화상

1951년 6·25전쟁이 소강상태에 접어들자, 장욱진은 아내와 자식들은 부산에 남겨두고, 혼자서 조부모가 살고 있던 고향 충청도에 잠시 머물렀다. 오랜 기간 붓을 들지 못했던 그는, 전쟁 중에도 찬란하게 빛나던 고향 산천을 바라보면서 문득 삶의 원기를 회복하기 시작했다. 어린 시절 수덕사에서 삶의 위로를 받았던 것처럼 말이다.

이때 탄생한 작품이 〈자화상〉이다. 풍요로운 누런 들녘을 배경으

장욱진, 〈자화상〉, 1951, 종이에 유채, 14.8x10.8cm, 개인 소장 ⓒ장욱진미술문화재단

전쟁 중에 그린 그림이라고는 믿기 힘든 서정적인 작품이다. 혼란 속에서도 벼는 자라고 새들은
날아가니, 화가는 계속 길을 걸어갈 힘을 얻었을 것이다. 농촌 풍경과 어울리지 않는 화가의 프록
코트는 그가 결혼식 때 입었던 옷이다.

장욱진, 〈나룻배〉, 1951, 패널에 유채, 13.7x29cm, 국립현대미술관 이건희컬렉션 ⓒ장욱진미술
문화재단

장욱진이 〈자화상〉과 더불어, 전쟁 중 고향에서 일시적인 평온을 되찾은 후 두문불출하며 그린
몇몇 작품 중 하나이다. 재료를 구하기 어려워, 일본 유학 시절 그렸던 작품 〈소녀〉(1939)의 뒷면
에 이 작품을 그렸다.

로 저 멀리서부터 빨간 길이 길게 나 있다. 그 길을 아까부터 걸었다가 이제 화면 앞에 다다른, 앙상한 몸매에 비현실적인 프록코트를 입고 서 있는 인물이 화가 자신이다. 전쟁 중에 태어난 일종의 기적 같은 이 작품을 실제로 보면, 가장 감동을 주는 포인트가 의외로 작품의 '크기'에 있다. 세로 14.8센티미터, 가로 10.8센티미터, 딱 손바닥만 한 작고 여린 작품이다. 전쟁 통에 시골에서 캔버스를 구했을 리가 없었을 테니, 그나마 구할 수 있었던 누런 갱지 위에다 그린 나머지, 바람에 누운 노란 벼의 물결 하나하나가 종이에 스민 흔적조차 생생하다.

장욱진은 자신의 〈자화상〉을 두고 이렇게 말했다.

"이 그림은 대자연의 완전 고독 속에 있는 자신을 발견한 그때의 내 모습이다. 하늘에 오색구름이 찬양하고 좌우로는 자연 속에 나 홀로 걸어오고 있지만, 공중에선 새들이 나를 따르고 길에는 강아지가 나를 따른다. 완전 고독은 외롭지 않다."[9]

'그냥 고독'은 외롭지만, '완전 고독'은 외롭지가 않다. 고독은 어찌 보면 타인과의 비교에 따른 상대적 개념인데, 그러한 세속적 비교에서 벗어나면 오히려 완전한 고독에 이르게 된다. 그래서 '완전 고독'은 어쩌면 '자유'의 다른 말이다. 그리고 그러한 경지에 올랐을 때, 인간과는 소통에 불편을 느꼈던 자아가, 자연과는 풍요로운 대화를 나눌 수 있게 된다. 들녘은 때맞춰 노랗게 흔들리고, 개와 새는 자신을 따르지 않는가.

## "숫돌에 몸을 가는 것 같은 소모"

그렇게 장욱진은 자신을 철저한 고독 상태로 몰아갔다. 발가벗은 것 같은 완전한 순수와 자유의 상태가 될 때만 붓을 들었다. 그림을 그리는 행위와 그림을 그리지 않는 행위를 그렇게 왔다 갔다 하며 평생을 보냈다.

그의 생을 유지해 준 보살 같은 아내는 이렇게 말했다. "장 선생님은 도와드릴 건 아무것도 없어요. 혼자 하고 싶어하는 일을 하실 수 있도록 내버려둔 것뿐이에요. 무엇보다 괴로울 때는, 그분이 작품이 안 되고 내부의 갈등이 심해지면 열흘이고 스무 날이고 꼬박 술만 드실 때입니다. 그때는 소금조차도 한 번 안 찍어 잡수시지요. 숫돌에 몸을 가는 것 같은 소모, 그 후에는 다시 캔버스에 밤낮없이 몰두하시지요. 옆에서 보면 가슴이 미어집니다."[10]

"숫돌에 몸을 가는 것 같은 소모"는 그의 삶뿐 아니라 작품에 철저하게 녹아 있다. 1958년에 그린 〈까치〉라는 작품을 보자. 이중섭에게는 '황소'가 화가의 자화상과 같은 것이었다면, 장욱진에게는 '까치'가 그러했다. 장욱진은 마을 주변을 낮게 날며 세상 사람을 관찰하는 이 작고 영리한 새를 좋아했다. 그림 속 까치는 그믐날 깜깜한 밤에 홀로 나무 위에 앉아 있다. 일견 조형적으로 단순하고 귀여운 작품처럼 보인다. 그런데 이 자그마한 그림을 자세히 들여다보면, 화가는 화면 전체를 밤의 어둠으로 새까맣게 뒤덮은 다음, 매우 가느다란 도구로 수천수만 번의 손놀림을 통해 검은 물감을 '긁어냈다'는 것을 알 수 있다.

장욱진, 〈까치〉, 1958, 캔버스에 유채, 40x31cm, 국립현대미술관 소장 ⓒ장욱진미술문화재단

앙증맞은 까치 한 마리를 남기기 위해, 도대체 화가는 얼마나 여러 번 화면을 긁고 또 긁었을까. 모두가 잠든 새벽에 작업하길 좋아했던 그는 이 작은 화면을 긁느라 얼마나 많은 새벽을 홀로 지냈을까. 작가의 철저한 고독과 치열한 내면세계가 전해져 내게 이 그림은 도무지 귀엽지가 않고, 도리어 아프고 처절해 보인다.

"산다는 것은 소모하는 것, 나는 내 몸과 마음과 모든 것을 죽는

장욱진, 〈밤과 노인〉, 1990, 캔버스에 유채,
41x32cm, 개인 소장 ⓒ장욱진미술문화재단

날까지 그림을 위해 다 써버려야겠다. 내가 오로지 확실하게 알고 믿는 것은 이것뿐이다."[11]

자신의 육신을 다 써버린 1990년 12월 어느 날, 장욱진은 훌쩍 세상을 떠났다. 고질병이었던 천식 때문이었다. 점심까지 잘 먹고 멀쩡하던 사람이 갑자기 호흡 곤란으로 병원에 걸어 들어가서는, 그날 오후에 숨을 거두었다. 실로 장욱진다운 홀연한 죽음이었다.

마치 죽음을 예견한 듯, 사망한 그해에 그린 자전적 작품 한 점 〈밤과 노인〉이 남아 있다. 굽이굽이 굴곡진 산등성이 사이로 길이 나 있고, 그 길 위에서 우왕좌왕 까불대는 젊은 시절의 자화상 하나가 그려져 있다. 1951년에 그린 〈자화상〉의 배경처럼 허허벌판은 아니고, 이제는 자그마한 초가집과 기와집도 몇 채 지어져 있다. 하지만

육명심, 〈예술가의 초상 시리즈-장욱진〉, 1969년
촬영, 2021년 인화, 종이에 디지털 피그먼트 프린
트, 76.2x50.7cm, 국립현대미술관 소장

이 모든 풍경을 거들떠보지도 않은 채, 수염 난 흰옷의 노인이 유유
히 하늘로 날아오른다.

이렇게 허무한 게 인생이다. 바로 그 허무함 때문에, 우리는 쓸데
없는 욕심을 내려놓은 채 우리 곁에 있는 작고 여린 것의 소중함을
깨달아야 한다. 파릇파릇 있는 힘을 다해 자라는 나무, 사이좋게 떼
지어 하늘을 나는 새들, 아무런 편견 없이 사람을 따르는 삐쩍 마른
동네 개, 작고 가난한 집에 옹기종기 모여 사는 나의 가족. 바로 그런
것들 말이다. 장욱진은 흙탕물 같은 세상 속에서 그렇게 작고 소소
하고 사랑스러운 것들만을 말갛게 건져 올려 세상에 내놓고 사라졌
다. 평생 그가 남긴 작품은 유화 800여 점을 비롯하여 먹그림, 매직
화, 판화 등 총 1,200여 점에 이른다.

# 그의 산에는
# 청년의 우울, 장년의 패기, 노년의 우수가 있다

박고석

한 시대를 풍미한 자유로운 영혼의 아이콘 천경자(1924~2015)가 "내가 본 가장 매력적인 남성"이라고 말한 화가가 있다. 시인 구상(1919~2004)이 "깊은 산 동굴 속에서 갓 나온 사나이"[12]라고 표현했던 원시 인간의 전형이었고, 시인 고은(1933~ )이 그 자체로 "하나의 작품"[13]이라고 썼던 사람이다. 화가 이중섭은 피란 시절 그의 판잣집에 기숙하며 생존을 이어갔고, 소설가 박경리(1926~2008)는 그가 사는 정릉 골짜기로 들어가 이웃해 살면서, 자신의 신문소설 삽화를 맡겼다. 수많은 예술가들에게 사랑을 받았고, 더 많은 예술가들에게 사랑을 주었던 화가, 박고석(1917~2002) 이야기이다.

# 그림을 통한 구원

박고석은 1917년 평양에서 태어났다. 그의 아버지 박종은(1885~?)은 기독교 목회자로, 막내아들에게 성경 속 인물 '요셉'을 따서 '요섭(耀燮)'이라는 이름을 지어주었다. '고석(古石)'은 박고석이 방황하던 청소년기에 스스로 지은 예명이다.

이름을 바꾼 것은 독실한 기독교 신자였던 부친과의 결별을 선언한 것과 다름없다. 이것은 종교적 결별일 뿐 아니라 물리적 이별이기도 했다. 3·1운동 이후 독립운동에 적극적으로 가담했던 아버지가 상하이 임시정부를 돕는다며 박고석이 열한 살 때 중국으로 망명한 상태였다. 박고석의 형까지 데리고서. 이후 그의 아버지와 형이 언제 어디에서 사망했는지조차 확인되지 않았다.

박고석은 신학교의 기숙사 사감으로 생계를 이어가는 홀어머니 밑에서 자라며, 반항기 가득한 청년기를 보냈다. 학교생활에는 도통 무관심하고 불량배들과 싸우기나 하는 식이었다. 그러면서 자신을 사로잡은 문학, 영화, 미술, 스포츠 등을 닥치는 대로 섭렵했다.

타고난 재능으로 그림을 곧잘 그린다고 자부하던 어느 날, 박고석은 평양 출신 선배 화가 길진섭으로부터 제대로 쓴소리를 들었다. "사람이 서 있는지 앉아 있는지 모르겠다." 데생의 기본이 안 되어 있다는 지적이었다. 길진섭이 누구던가? 민족 대표 33인의 하나이자 평양 장대현교회의 목사였던 길선주의 막내아들이다. 어떻게 보면 박고석과 유사한 가정환경에서 태어나고 마찬가지로 반항하는 청년기를 보냈으며, 일본 유학 후 이름난 화가가 되어 돌아온 이였다. 길

박고석, 〈가족〉, 1953, 캔버스에 유채,
53x33.4cm, 개인 소장

진섭의 멋들어진 풍격(風格)에 단번에 매료된 박고석은 그를 마음속
롤 모델로 삼았다.

　박고석은 이후 그림에 전념함으로써 자신의 풍운아 기질을 다스
려갔다. 1935년 도쿄로 유학을 떠나, 김환기가 다녔던 니혼대학에서
본격적으로 미술을 공부했다. 철학, 문학, 미술사, 미술 실기를 고루
배우면서 전인적 화가로 성장했다. 중일전쟁이 한창일 때 격전지인
중국 린펀(臨汾)까지 가서, 사진관을 차려 돈을 벌겠다는 무모한 도
전을 감행하기도 했지만 말이다. 그는 도쿄 대공습으로 하숙집에 있
던 작품을 다 날리고도 일본에 남아 있다가 해방 후 귀국했다.

## 가난도 전쟁도 막지 못한 존재의 멋

박고석은 매우 굳세면서도 따뜻한 내면을 지닌 인간이었다. 무뚝 뚝함의 극치를 보여주는 무표정한 얼굴로, "어!" 하는 감탄사나 주어 몇 마디로 대화를 이끄는 유형의 인물이었다.[14] 세상 어디에도 구애 받지 않는 자유로움을 지닌 채, 세속의 이해타산으로부터 거리를 둠 으로써, '멋'을 획득한 사람이었다. 그의 인간적인 면모에 반한 이들 이 주변에 많았던 것은 당연했다.

그의 아내 김순자(1928~2021)도 예외가 아니었다. 그녀는 함경북 도 청진에서 소련과 무역을 하던 거부의 딸이었는데, 그만 박고석의 매력에 빠져버렸다. 서울 가회동 저택에 살며 기사 딸린 자동차를 타 고 다니던 부잣집 딸이 박고석의 자취방에 갔다가, 텅 빈 방에 가구 하나 없이 종이 상자 위에다 밥을 올려놓고 먹는 그의 모습을 보고 반해버렸단다.[15]

김순자는 아버지의 극심한 반대를 무릅쓰고 보따리 하나만 달랑 들고 나와 박고석과 결혼했다. 6·25전쟁 중인 1950년 10월, 서울 태 화여자관(우리나라 최초의 사회복지기관)에서 단 일곱 명만 참석한 조 촐한 결혼식을 올렸다. 김순자의 가족으로는 남동생이 유일하게 참 석해서 결혼사진을 찍어주었는데, 건축물을 하도 크게 앵글에 잡아 서 사람 얼굴은 알아볼 수도 없게 찍어놓았다. 건축에 유달리 관심 이 많았던 이 남동생이 나중에 우리나라를 대표하는 건축가로 성장 하는데, 바로 김수근(1931~1986)이다.

결혼 후 전쟁은 더욱 본격화되었다. 박고석은 생존에 필요한 최소

박고석, 〈범일동 풍경〉, 1951, 캔버스에 유채, 39.3x51.4cm, 국립현대미술관 소장

피란 시절 부산 휘가로다방에서 열린 개인전 출품작이 기적적으로 남아 있다. 피란민
이 많았던 범일동 거리에는 비좁은 실내 공간을 벗어나 하릴없이 거리를 어정대는 사
람들로 붐볐다. 뭉툭하게 툭툭 그린 거칠고 검은 선이 묵직한 슬픔을 던지는 그림이다.

한의 것을 자급자족하는 능력을 지녔기 때문에 전쟁기에도 다른 사
람들보다는 상대적으로 경쟁력이 있었다. 부산 피란 시절에는 2층짜
리 판잣집을 직접 지어 하얀 페인트칠까지 멋들어지게 했다. 집도 절
도 없는 예술가들이 여기서 기숙했던 것은 자연스러운 일이었다. 이
중섭이 대표적이었다. 그가 여기서 수많은 은지화를 그리는 동안, 박
고석은 제법 큰 유화 작품을 그려 피란지 부산에서 개인전을 열기도
했다.

## 가난에 태평인 화가와 생활을 챙겼던 그의 아내

부인의 말에 따르면, 박고석 집에는 신혼 때 받은 이불 홑청이 남아나질 않았다고 한다.[16] 이중섭은 말할 것도 없이, 시대의 우울 속에서 자살로 생을 마감한 시인 전봉래(1923~1951), 조각가 차근호(1925~1960) 등 불우한 예술가의 장례식에 늘 나서서 수습하는 이가 박고석이었기 때문이다.

그뿐인가. 전쟁 후 서울 정릉 골짜기에 자리를 잡고 홍익대학교, 서라벌예술대학(현 중앙대학교), 수도여자사범대학(현 세종대학교) 등에 강의를 다니며 제자를 길렀는데, 없는 살림에 제자 사랑도 끔찍했다. 하숙집에서 쫓겨난 학생들이 그의 집에 기거하기 일쑤였고, 형편이 어려운 학생의 등록금을 가불 받아 내주곤 했다. 그런 박고석의 정(情)을 체득한 제자 중 하나가 나중에 전설적인 CF 감독으로 성장한 윤석태. 초코파이 '정(情)', 경동보일러의 "여보, 아버님 댁에 보일러 놓아드려야겠어요" 같은 따뜻한 카피로 유명한 광고를 만든 그 감독이다.

그러나 3남 1녀의 자녀들이 태어났는데도 여전히 가정 형편에 무관심한 남편의 존재는 아내에게 시름을 안겼다. 박고석의 기질을 잘 아는 소설가 박경리가 김순자에게 생활 전선에 나서야 하지 않겠느냐고 권할 정도였다. 결국 김순자는 한복을 지어 팔기 시작했는데, 그 솜씨가 너무나도 빼어나 순식간에 입소문을 탔다. 이 부부 주변에 모여 있던 예술가 중에는 무대연출가도 있어서 역사극에 필요한 궁중의상을 김순자에게 의뢰했다. 그녀는 영친왕 이은의 왕비인 이

방자 여사를 찾아가 궁중의상을 연구하더니 급기야 고전의상 전문가가 되었다. 1964년 하와이에서 역사상 최초로 한국 의상 패션쇼를 열었으며,[17] 이란인 디자이너와 동업하여 미국 워싱턴에 드레스숍을 열었다. 한복의 선과 결을 응용한 이브닝드레스는 미국 최상류층 인사들에게 인기가 있었다. 워싱턴과 서울을 오가며 작업하던 김순자는 1973년부터 아예 워싱턴에 정착했고 자녀를 모두 데려가 유학시켰다.[18]

## "산이 사람이 되고, 사람이 산이 되는 경지"

그사이 박고석은 자신의 '멋'대로 세상을 살았다. 이 소박하고 원초적인 인간이 사랑했던 것은 다름 아닌 '산'이었다. 그는 대부분의 시간을 산속에서 보냈다. 1년에 설악산을 열 번씩 올랐을 정도였다. 가까운 북악산, 도봉산에서부터 백암산, 설악산에 이르기까지 전국의 명산이 박고석의 생활 터전이었고, 그림을 그리게 하는 영감의 원천이었다. 박고석은 산을 오르다가 눈앞에 펼쳐진 풍경이 왠지 모를 이유로 자신을 사로잡는 바로 그 순간에만 펜을 꺼내들었다. 그러고는 이 순간을 놓칠 수 없다는 결연한 표정으로 스케치북을 수도 없이 넘기며 드로잉을 마구 그려댔다.

그러나 아무리 산에 자주 올라가도 온몸에 들어와 안기는 풍경을 쉽사리 만날 수는 없는 법이다. 산 정상에 힘들게 올라서도 그런 순간을 경험하지 못하면, 박고석은 스케치북을 꺼내보지도 않은 채 그

설악산에서 스케치 중인 박고석. 사진: 강운구

박고석이 현장에서 그린 스케치와 수채화는 속도감 넘치는 필력과 대상의 형태를
포착하는 능력이 압권이다.

대로 내려오는 날이 많았다. 그가 대표적인 과작(寡作)의 화가인 이
유이다. 박고석은 결코 '감동'을 꾸며내는 일과도 타협하지 않았던,
결벽증적으로 솔직한 화가였다.

　그는 온 힘을 다해 솔직 담백한 삶을 사는 것이 우선이었다. 누가
보면 화가라는 직업을 가졌다고 할 수나 있나 싶을 정도로 게을러
보였다. 일평생 그는 현장에서는 수많은 드로잉을 그렸지만, 아틀리
에에서 완성한 유화 작품은 고작 300여 점밖에 되지 않았다. 말년에
야 드디어 그의 작품이 고가로 팔렸지만, "내가 (그림을 그리는 것이 아
니라) 돈을 그리는 것 같다"며 절필해 버렸다.[19] 그래서 그는 생애 마
지막 10여 년간 작품을 남기지 않았다.

박고석, 〈외설악〉, 1981, 캔버스에 유채, 60.6x72.7cm, 개인 소장

박고석의 설악산 작품 중 절정기의 수작이다. 1970년대 산 그림은 힘찬 기운으로
가득해서, "도끼자루를 휘두른 듯 짙고 대담하다"는 평을 들었다.

그런데 그가 평생 그린 작품을 시기별로 찬찬히 늘어놓고 보면, 놀랍게도 거기에는 한 인간의 인생이 너무나도 솔직하고 담담하게 펼쳐져 있다. 청년기의 어두운 우울, 장년기의 기운찬 패기, 노년기의 애잔한 우수 같은 것이 작품들에 무던히도 자연스럽게 녹아 있다. 그는 단지 '같은 산'을 그렸을 뿐인데 말이다. 산 그림을 보고 있는데, 신기하게도 '아, 이것이 인생이구나' 하는 생각이 절로 나는 것이다. 이것이 바로 미술평론가 오광수의 말대로 "산이 사람이 되고, 사람이 산이 되는 경지"[20]인 걸까?

## 끝까지 '인간'으로서 그림을 그렸던 화가

우아한 이브닝드레스를 만드는 디자이너와 동굴에서 막 나온 것 같은 산 사나이의 만남이라니! 박고석과 김순자 부부는 처음부터 함께할 수 없는 운명을 예고했다. 이들은 함께 있으면 자주 싸웠다. 그러나 이런 싸움에서는 더 사랑하는 쪽이 늘 지기 마련이다. 부인은 끝끝내 박고석의 매력에서 벗어나지 못했다. 김순자는 1982년 막내아들을 미국 대학에 입학시키자마자 미련 없이 운영하던 사업을 정리하고 귀국했다. 남은 생을 박고석의 아내로 살고 싶다며……

그녀는 2021년 93세로 생을 마감하기 전까지, 평생 가장 행복했던 순간을 꼽는다면 1990년부터 약 2년간 아픈 박고석과 단둘이서 설악산 밑에서 살았던 시절이었다고 말했다. 언제나 이방인 같았고 손님 같았던 박고석이 누구의 친구도 애인도 아닌, 오롯이 자신의 남

편으로 옆에 있었기 때문이었다고.[21]

박고석은 이 무렵 건강이 급격히 나빠지기 시작해 산을 오르는 것도 어려워졌다. 그래서 그는 아내가 화병에 꽂아놓은 해바라기를 그렸고, 원경의 설악산과 아련한 기억 속의 벚꽃 같은 것들을 점점이 그렸다. 이 노년의 작품에서는 한창 혈기 왕성할 때의 힘찬 붓질을 조금도 찾아볼 수 없다. 대신 작품이 이상하리만치 슬프고 아름답다. 이유를 알 수 없는 먹먹함이 밀려오는 그림이다. '다 살아보니, 인생은 눈물 나게 아름다운 것이었다'고 담담히 말하는 것 같은, 보는 이에게 위로를 전하는 그림이다. 박고석은 이렇게 끝까지 따듯했다.

'화가'로서보다 '인간'으로서 그림을 그릴 수 있다면, 그보다 더 진실한 작품은 없다. 그 사실을 박고석은 평생 자신의 삶을 통해 증명해 보이려 했는지 모르겠다.

박고석, 〈설악청경〉, 1992, 캔버스에 유채, 91x116.8cm, 개인 소장

부인과 함께 설악산 밑에서 살던 시기에 그린 노년의 역작이다. 박고석이 그토록 사랑했던 설악산 울산바위가 멀리 배경에 솟아 있고, 그 앞에는 그가 자주 그렸던 벚꽃이 만발하다.

# 25

## 경계의 미학,
## 모순과 불확실성을 받아들인 화가

김병기

2022년 3월 1일, '106세 최고령 현역 화가'의 별세를 알리는 기사가 일제히 언론에 보도됐다. 주인공은 김병기(1916~2022), 1916년에 태어난 화가이다. 그해는 유독 천재 화가들이 많이 태어났다. 지금까지 이 책에 등장했던 이중섭, 유영국, 최재덕, 변월룡이 모두 1916년 생이다. 이런 쟁쟁한 화가들과 같은 시대를 호흡하던 인물이 최근까지도 현역 화가로 작업에 몰두했다고 하니 경탄하지 않을 수가 없다. 그저 존재 자체만으로도 대단해 보인다. 그 파란만장한 시대를 관통하며 그치지 않는 열정으로 작품 활동을 지속해 올 수 있었던 예술가의 '힘의 원천'은 과연 무엇일지 궁금하지 않을 수가 없다.

## 자유로운 영혼의 소유자였던 아버지 김찬영

김병기를 이야기하기 전에, 그의 아버지 김찬영(1893~1960)을 먼저 소개할 필요가 있다. 김병기 예술 인생의 출발점이 그의 아버지로부터 시작되기 때문이다. 유방(惟邦) 김찬영은 1893년 평양에서 최고 갑부의 아들로 태어나 중학생 때 이미 도쿄 메이지학원에서 조기 유학을 했다. 일찍 신문물에 눈떠서 1912년 도쿄미술학교에 입학해 조선에서 세 번째로 서양화를 전공했다. 귀국 후 1920년대 신문, 잡지에 유럽의 후기 인상주의, 표현주의, 큐비즘, 미래파 연극 등을 소개했다. 모두 '최초'의 기록들이다.

문학에도 조예가 깊었던 김찬영은, 국어 교과서에 나오는 퇴폐주의 문학잡지 『폐허』와 『창조』의 동인으로 활동했다. 같은 평양 출신

김찬영, 〈자화상〉, 1917, 캔버스에 유채, 60x45cm,
도쿄예술대학미술관 소장

의 소설가 김동인(1900~1951, 「감자」, 「배따라기」의 저자)과는 절친으로, 둘은 함께 희대의 한량으로 소문났다. 일본에 새 넥타이가 나왔다는 신문광고를 보고, 같이 도쿄로 쇼핑하러 갔다는 얘기가 있었을 정도니까.

이들의 유흥문화는 나름대로 철학적 기반을 두고 있었다. 이들이 인식한 세계는 동시대 유럽 지식인이 느꼈던 것처럼, 모순과 부조리로 가득 차 있다. 그래서 인간은 저 밑바닥에서부터 절망과 우울, 허무의 정조를 지닐 수밖에 없다. 신은 죽었고, 인간은 의지할 데 없는데, 과거의 온갖 확고부동한 사상과 질서가 다 무슨 소용인가. 모두 의심의 대상일 뿐이다. 지금껏 사회가 인간에게 부과해 온 관습과 규범의 덫에서 빠져나와, 오로지 자유! 자유! 진정한 자유를 인간은 추구해야 한다!

## 아버지를 사랑할 수도, 미워할 수도 없었던 아들

제3자가 보면 그저 멋있고 댄디한 김찬영이었지만, 이런 자유로운 영혼을 가진 사람의 아들로 태어난다는 건 어떤 것일까? 김병기가 바로 그 일을 경험해야 할 운명이었다. 김병기는 1916년 김찬영이 아직 도쿄에서 유학하고 있을 때 평양에서 태어났다. 아버지 김찬영이 방학 때 잠시 집에 왔다가 가족의 성화에 못 이겨 잉태된 아기가 자신이라고, 김병기는 말했다. 이후 김찬영은 조혼 풍습에 따라 맺어진 본처(김병기의 친모)와는 절연한 채 평양을 떠나, 당대 최고 미인으로

김병기의 일본 유학 시절 '아방가르드 양화연구소' 사진, 1935

맨 뒷줄 가운데, 당시 유행하던 '갓파' 머리(앞머리를 일자로 자른 스타일)를 한 인물이
김병기이다. 맨 앞줄 왼쪽에서 두 번째 안경 쓴 이는 김환기이다.

이름난 여인과 경성에서 주로 생활했다. 김병기는 평양 대부호의 손
자로 태어났지만, 머슴방에서 자랐다고 회고한 바 있다. 그는 스스로
'우발적으로 생긴 애'라고 생각했으며,[22] 어디에서도 정착할 수 없는
'떠돌이' 운명을 처음부터 타고났다고 믿었다.

그러나 성장한 김병기가 도쿄에 미술 공부를 하러 가겠다며 부친
을 찾아갔을 때, 김찬영은 매우 기뻐했다고 한다. 김병기가 원한다
면, 도쿄를 거쳐 파리로 유학을 가도 좋다는 허락까지 받았다. 그 시
대의 미술 유학생 중 아버지로부터 이렇게 전폭적인 지지를 받은 사
람은 없었다. 사실 그의 아버지 김찬영이야말로 김병기의 예술적 열

정을 누구보다 잘 이해할 수 있는 선각자였다.

김병기는 자신의 아버지를 사랑해야 할지 미워해야 할지, 판단을 평생 유보할 수밖에 없었다고 말한 적이 있다. "아버지에 대한 그리움과 함께 증오심, 반항심이 있었다. 그것이 내 예술의 출발점이었다."[23] 이 말은 김병기의 매우 솔직한 고백이다. 그는 '모순'을 안고 태어났고, 이를 받아들이는 것으로 예술의 출발점을 삼았다.

## 현대미술의 모호한 매력에 빠져들다

도쿄로 간 김병기는 '아방가르드 양화연구소'라는 근사한 이름의 간판에 이끌려, 처음부터 당대 가장 전위적인 예술가 집단에 합류했다. 자신의 아버지가 그랬던 것처럼, 김병기도 동시대에 세계적으로 가장 앞선 미술 경향에 관심을 가졌다. 1930년대 도쿄에서 김병기가 제작한 작품 중 캔버스를 뚫고 쇠줄이 튀어나와 사람 형태로 매달린 오브제 작품도 있었다고 하니,[24] 믿어지지 않을 정도이다.

최신 미술 경향에 발 들여놓은 김병기가 즉시 거기에 매료될 수 있었던 까닭은 현대미술 자체가 '모순' 덩어리이기 때문이다. 김병기 자신처럼 말이다. 현대미술은 결코 확정된 답이나 고정된 답을 제시하지 않는다. 파이프를 그려놓고는 '이것은 파이프가 아니다'라고 쓴 르네 마그리트(René Magritte, 1898~1967)의 작품을 생각해 보라. 대체 이게 파이프라는 것인가, 아니라는 것인가. 우리는 그것을 단순히 일차원적인 답변으로는 말할 수 없다.

김병기, 〈가로수〉, 1956, 캔버스에 유채, 125.5x96cm, 국립현대미술관 소장

6·25전쟁이 끝나고 서울로 돌아와 폐허가 된 거리의 광경을 그린 것이다. 도시는 산산이 부서져 파편화된 채 가로수들만이 덩그러니 도시를 지키고 있다. 먼 산의 실루엣도 언뜻 비친다. 전후 추상미술의 대표작으로, 1958년 미국 월드하우스갤러리에서 열린《한국현대회화전》출품작이다.

마치 김병기가 김찬영을 사랑할지 미워할지 결정할 수 없는 것처럼, 주변에서 일어나는 수많은 질문에 대해 우리는 쉽게 정답을 말할 수 없다. 아니, 정답이 없다! 태양을 그릴 때, 과연 어떻게 그리는 것이 참인가? 서양의 실증주의가 결국 20세기에 이르러 다다른 결론은, "A가 그린 태양과 B가 그린 태양은 다를 수밖에 없다는 사실이다."[25] 모든 것은 '상대적'이다.

1956년 김병기의 작품 〈가로수〉를 보자. 6·25전쟁이 끝나고 폐허가 된 서울 시가지에 가로수만 덩그러니 서 있는 모습을 그렸다고 작가는 말한다. 원래 북한산은 남성적인 산이라고 생각해 왔는데, 그날따라 그 산이 여성적으로 보였단다. "마치 피에타처럼" 북한산이 폐허의 시가지를 안고 있는 비참한 광경을 그린 것이라고 그는 설명했다.[26] 그러나 우리는 작가의 말을 듣고서도 그 진의가 잘 이해되지 않는다. 그 폐허의 풍경은 작가의 주관적인 시선이기 때문이다. 관객은 이 그림을 상대적으로 다르게 보고 해석할 수도 있고, 또 그렇게 해석해도 된다. 그리고 바로 그 점이 이 작품의 감상 포인트이다.

아름다우면서 처절한 글라디올러스의 탄생

해방 후 김병기와 김찬영의 관계는 역전됐다. 부친 김찬영의 비참한 말로를 김병기가 돌봐야 하는 상황이 되었다. 김찬영과 함께 산 여인은 장안에서 가장 큰 다이아몬드를 가지고 있다는 사실이 소문나면서 강도에게 권총으로 살해되었다. 국보급 문화재를 소유했

던 골동품 컬렉터 김찬영은 뇌졸중으로 쓰러져 반신불수가 되었고, 6·25전쟁 중 눈앞에서 그 많은 유물이 불타 없어지는 장면을 목격해야 했다.

반면 같은 시기 김병기는 서울에서 온갖 미술계 감투를 쓰며 평론가로서 맹위를 떨쳤다. 그 시대 김병기만큼 책을 많이 읽은 박식한 이론가는 없었다. 서울대에 출강하면서 젊은 예술학도들에게 새로운 현대미술에 눈뜨게 해주었으니, 후에 단색화 계열에 속하게 되는 유명한 화가들이 그의 제자였다.

그러나 1965년 김병기는 돌연 모든 직책을 내던지고 미국으로 떠났다. 이해 상파울루 비엔날레 커미셔너로 참가했다가 뉴욕에 망명하듯 정착한 것이다. 마침 뉴욕에 있던 김환기가 딱 2년 전 했던 '수법'을 김병기에게 그대로 전수해 줬다. "록펠러재단의 누구를 찾아가 만나자마자 와락 반갑게 포옹해라!"[27] 록펠러재단은 두 화가에게 같은 방법으로 체류 허가를 주선해 줬다.

홍익대 학장까지 하던 김환기가 넥타이 공장에서 아르바이트하며 뉴욕 생활을 시작한 것처럼, 한국미술협회 이사장까지 맡았던 김병기도 생계를 위해 제도사로 일했고, 교재나 논문 같은 데 싣기 위해 의뢰해 오는 동맥해부학을 그렸다. 완전히 제로에서 다시 시작한 삶이었다. 잠시 고국 땅을 밟은 적도 있지만, 김병기는 새러토가스프링스, 뉴욕, LA를 전전하며 거의 반세기를 미국에서 보냈다.

그렇게 떠돌이 생활을 하던 김병기는 2014년에야 다시 한국에 돌아와 이렇게 말했다. "나는 49년을 동양에서, 49년을 서양에서 살았다. 동양에 있을 때는 서양을 연구하고, 서양에 있을 때는 다시 동양

김병기, 〈산악도〉, 1967, 캔버스에 유채, 91.5x225cm, 국립현대미술관 이건희컬렉션

을 생각했다."[28] 실제로 김병기는 일본과 한국에서 추상의 단계를 극
단적으로 밟아갔지만 미국에서는 다시 구상을 돌아봤다. 왜 그런 판
단을 할 수밖에 없었을까? 그는 어느 한쪽이든 확고부동하고 고정
불변한 정통 관념을 극도로 경계했기 때문이다. 동양적인 것과 서양
적인 것, 감성과 이성, 구상과 추상, 아름다움과 추함 등등, 이런 종
류의 단순한 이분법적 구분 중 어디에도 속하지 않기! 그것도 적극

미국에 간 후, 어린 시절 금강산에서 놀던 아련한 기억을 추억하며 그린 대작이다. 실제로 금강산의 모습을 닮게 그린 것은 아니지만, 신비할 정도로 깊고 장엄한 금강산의 인상을 사실적인 작품보다 더 잘 전달한다.

적으로 속하지 않기! 그것이 그가 추구한 예술의 세계이자, 그가 선택한 삶의 방식이기도 하다.

따라서 그의 작품은 언제나 어떤 경계 위에서 외줄 타기를 하듯 아슬아슬한 긴장 상태에 놓여 있다. 김병기의 〈글라디올러스〉는 보기에 따라 아름답기도 하고 처절하기도 한데, 바로 그 아름다움과 처절함의 경계 지점에서 화가가 붓을 놓았기 때문이다.

김병기, 〈글라디올러스와 석류〉, 2002, 캔버스에 유채, 122x91cm, 개인 소장

글라디올러스와 석류는 알아볼 수 있는 대상이지만, 화가가 강조한 것은 결코 아름답다고만은 할 수 없는 처절한 느낌 자체이다. 꽃과 과일의 붉은색은 강렬하지만 피처럼 끔찍해 보이기도 한다. 김병기는 어느 한쪽으로도 단정 지을 수 없는 경계의 미학을 추구했다.

그렇다고 김병기가 결정 장애가 있는 우유부단한 인물이었던 것은 결코 아니다. 오히려 철저히 그 반대이다. 그는 어떤 점에서 현대 미술의 맹신자였다. '이 세상에 절대적 진리란 없다'는 것이 유일한 절대적 진리라고 믿었고, 이 모순된 문장을 사랑했던 사람이다. 김병기는 온갖 모순과 불확실성을 받아들일 수 있는 진정한 용기와 관용을 지닌 사람이었다. 그리고 바로 그런 용기가 예술가의 멈추지 않는 도전을 가능케 한 힘이다.

김병기는 잭슨 폴록의 말을 인용하기를 좋아했다. "그림을 그리기 시작하기 전에 나는 내가 무슨 그림을 그릴지 알지 못한다."[29] 우리도 우리의 인생이 어떻게 전개될지 모르지 않나. 다만 그런 불확실성을 안고서도, 하루하루 용기를 내어 도전할 뿐! 그것이 인생이니까.

## 26

# 헤어진 세 아들을 향한 그리움을
# 작품으로 승화시키다

## 이성자

조계종 종정 성파 스님이 계신 통도사에서 한때 도자기 작업을 하던 여성 작가가 있었다. 성파는 그녀에게 호를 지어주었는데, 그 호가 크고도 커서 놀랍다. '일무(一無)', 하나이면서 없다는 의미이다. 무엇이 하나인데 없다는 건가? 우주가 그러하다. 성파는 이렇게 말했다. "우주는 하나이며 동시에 무한하다. 하나여도 끝이 없다. 우주는 하나이며 (끝이 없으니) 그마저도 없는 거다. 일무는 하나밖에 없다. 하나, 그것도 없다."**30**

보통 사람이라면 감당하기 어려울 이 심오한 호를 받은 이는, 진주 출신의 화가 이성자(1918~2009)이다. 사고의 스케일과 경지가 상상을 초월하게 크고 높을 뿐 아니라 평생 부지런히 생산한 작품의 양도 어마어마하다. 2,600여 점의 유화, 판화, 도자기, 태피스트리, 모

자이크를 남겼으니까. 이중섭보다 겨우 2년 늦게 태어났으니, 동시대인이 겪었을 일제강점기와 전쟁을 오롯이 다 통과했을 텐데, 그녀는 어떻게 좌절하지 않고 예술가로 오랫동안 살아남았을까?

## 즐거웠던 추억이며 가슴 아픈 기억들을 뒤로하고

이성자에게 어린 시절 기억으로 남아 있는 첫 장면은 김수로왕의 제의(祭儀)를 참관한 일이었다고 한다. 다섯 살 무렵 김해 군수였던 아버지를 따라 가락국 시조인 김수로왕의 제의에 참석했는데, 그때 왕릉 앞에서 울려 퍼지던 제례악의 엄숙하고 고귀한 분위기에 흠뻑 빠져든 것이다. 하늘과 인간을 매개하는 의례의 근본 의미가 순수한 어린아이의 마음에 닿았던 걸까? 이성자는 김해, 창녕 군수를 지낸 아버지와, 지극히 헌신적이고 자상한 어머니 사이에서 행복한 유년기를 보냈다.

아버지 은퇴 이후 이성자의 가족은 진주에 정착했다. 이성자는 큰 한옥에 살면서 말을 타고 학교에 다녔다고 한다. 일신여자고등보통학교(현 진주여고)를 졸업한 후, 더 진학하지 말고 시집을 가라는 아버지의 뜻을 꺾기 위해 단식투쟁을 해서 겨우 일본 유학 허가를 받아냈다. 다만, 정 유학을 가려면 '가정과'에 들어가야 한다는 조건이었다. 그래서 이성자는 1935년 도쿄에 있던 사립 여학교인 짓센여자전문학교 가정과에 입학했다.

메이지 황실의 황녀를 교육했던 이가 교장으로 있던 이 학교는 여

왼쪽부터 첫째 신용석, 셋째 용극, 둘째 용학. 맨 뒤에 있는 인물은 이성자의 동생이자 가수 위키 리로 알려진 이한필이다.

이성자의 세 아들과 동생 사진, 1940년대 ⓒ이성자기념사업회

름에 후지산 인근 호수에서 모터보트를 타고, 겨울에 스키 강습을 하던 곳이다. 이성자는 여기서 수리, 기계, 양재, 요리, 건축 등 다양한 과목을 배웠다. 그야말로 '로열 엘리트' 코스를 거치면서, 그녀는 자존감 높은 여성으로 성장했다.

졸업 후 귀국한 이성자는 경성제대 의학부 출신 외과의사 신태범 (1912~2001)과 결혼했다. 신태범은 1940년대 잡지 『문장』, 『조광』에 글을 발표했을 만큼 뛰어난 문학적 재능이 있었지만, 일본인에게 굽실대기 싫다는 이유로 전문직인 의사를 직업으로 선택했다. 1942년 의학 박사학위를 취득하고 고향 인천에 외과 병원을 열었는데, 당시에 창씨개명을 강요하자 그러면 병원 문을 닫고 경성으로 가버리겠다고 으름장을 놓아 개명을 피했다고 전해진다. 이성자와 마찬가지로 신태범도 그렇게 자존감 높은 인물이었다.

둘 사이에서 세 아들이 태어나자, 이성자는 모든 열정을 육아에

아카데미 드 라 그랑 쇼미에르에서 이성
자(왼쪽), 1950년대 ⓒ이성자기념사업회

쏟아부었다. 경성 최고의 공립 초등학교에 보내기 위해, 이성자는 세 아들만 데리고 경성으로 분가해 나왔다. 그런데 그렇게 떨어져 지내는 상황이 가정불화의 씨앗이 되었다. 각자 개성이 뚜렷하고 자존심이 강했던 이 부부의 관계는 점차 최악으로 치달았다. 마침내 6·25전쟁이 터지기 직전 어느 날, 이성자가 외출한 사이 남편은 서울 집에 있던 세 아들을 인천으로 데려가버렸다.

이렇게까지 하면 아내가 인천으로 돌아올 줄 알았겠지만, 이성자의 선택은 달랐다. 그녀는 그길로 집을 나서 프랑스 파리로 떠났다.

1951년 아직 6·25전쟁이 한창이었는데, 파리행을 가능케 한 그 수완이 놀라울 따름이다. 그녀는 참담함과 희망을 함께 품은 당시의 심경을 이렇게 썼다. "즐거웠던 추억이며 가슴 아픈 기억들, 모든 것이 태평양 한가운데 파묻혀 사라져갔다. 평화로운 나라 불란서…… 불어 단어 하나 모르는 채로 가진 것 없는 무일푼의, 무명의 처지로 이국 땅에서 다시 태어난 셈이다."[31]

## "붓질 한 번이 아이들 밥 한 술 떠먹이는 것이라 여기며 그렸다"

파리로 간 이성자는 믿어지지 않을 정도의 빠른 속도로 파리 화단에 진입했다. 처음에 그는 일본 유학 시절 '양재'를 배웠던 실력을 기반으로 패션 디자인을 전공했다. 그런데 이성자의 예술적 재능을 단박에 알아본 프랑스인 교수가 그녀에게 아예 순수미술을 해보라고 권유했다. 1953년 아카데미 드 라 그랑 쇼미에르(Acedèmie de la Grande Chaumière)에 다니면서 본격적으로 회화를 공부하기 시작했다. 그리고 입학한 지 단 3년 만에 《국립미술전》에 작품을 출품해서, 평론가의 호평을 이끌었다. 1962년에는 당시 파리 최고의 갤러리로 꼽혔던 샤르팡티에 갤러리에서 《에콜 드 파리》가 열렸을 때, 이성자의 〈내가 아는 어머니〉가 출품되어 대단한 관심을 받았다.

같은 갤러리에서 1964년 이성자의 개인전이 열렸는데, 이는 파리 화단에서 대단한 성공을 의미했다. 이 전시로 이성자는 프랑스 문화부 관계자의 주목을 받았고, 작품이 프랑스 정부에 영구 소장되었

이성자, 〈내가 아는 어머니〉, 1962, 캔버스에 유채, 130x195cm, 개인 소장 ⓒ이성자기념사업회

파리 샤르팡티에 갤러리에 전시되어 화단의 극찬을 받았던 이성자의 대표작이다. 어머니의 환갑을 기념하여, 고향의 어머니를 생각하며 헌정한 작품이다. 정성을 다해 쌓아 올린 기호와 패턴으로 가득한 이 작품은, 어머니의 옥색 비녀를 떠올리며 그렸다고 화가가 회고한 바 있다.

다. 이 과정에서 그는 화가, 미술행정가, 후원가, 평론가 할 것 없이 파리 미술계 주요 인사를 두루 사귀었다.

실제로 이 시기의 이성자 작품은 파리에서도 놀랄 만한 독창성을 지니고 있었다. 대표작 〈내가 아는 어머니〉는 네모, 세모, 동그라미 등 수수께끼 같은 부호들이 조합된 완전한 추상 작품이다. 마치 땅을 일구어 밭을 갈듯이, 한 땀 한 땀 바느질을 하듯이, 수만 번의 촘촘한 붓질이 차곡차곡 쌓이고, 긁히고, 덧입혀진 화면이다. 이역만리에서도 어머니의 정성 가득한 고운 손결을 상상하면, 작가의 마음은 이렇게도 환해지는 것이었을까? 환상적인 색채와 섬세한 질감이 아름다움의 극치를 보여준다.

작품을 제작하면서 이성자는 자신의 어머니를 떠올렸고, 동시에 어머니인 자신을 기다리고 있을 세 아들을 생각했다. "내가 붓질을 한 번 하면서, 이건 내가 우리 아이들 밥 한 술 떠먹이는 것이고, 이건 우리 아이들 머리를 쓰다듬어주는 것이라고 여기며 그렸다"고 이성자는 말했다.[32] 그녀는 자식을 키우던 모든 열정을 오롯이 작품을 생산하는 에너지로 변환시킨 것이다.

## 세 아들의 사랑과 지지

이성자는 진정 강한 정신력의 소유자였다. 그녀는 고향이 그립고 그래서 슬프지 않으냐는 파리 친구들의 질문에 이렇게 답했다. "나는 슬프지 않다. 내가 서 있는 곳 발끝에 내 고향이 있다."[33]

이성자 귀국전 포스터, 1965 ⓒ이성자기념사업회

이 전시는 혜곡 최순우가 실질적으로 기획했다. 원래 전시장이 아닌 공간을 사용했기 때문에, 유강열에게 조명기구를 급히 빌리는 내용의 편지가 남아 있다. 이때 발표된 이성자의 추상화와 판화는 당시 한국 화가들에게 신선한 충격을 주었다.

그런 '초월'의 세계관이 그녀의 삶을 지탱했다. 그러나 막상 그녀의 세 아들은 어땠을까? 진짜 밥을 주는 대신, 밥 주듯이 그림을 그린 어머니를 원망하지는 않았을까?

반전은 여기서 일어난다. 결론적으로 세 아들은 진심으로 예술가로서의 이성자를 존경했다. 물론 성장기에는 고난이 있었겠지만, 세 아들은 결국 이성자를 지지하는 든든한 지원군으로 자라났다. 1965년, 14년 만에 성공한 화가가 되어 귀국한 이성자의 귀국전을 열어준 것도 첫째 아들 신용석(1941~ )이었다.

신용석은 그새 서울대학교에 입학하여 학보인 『대학신문』의 편집장이 되어 있었다. 그는 어머니의 귀국 소식을 듣고, 전시할 장소를 마련하기 위해 서울대 학생처장을 찾아갔다. 당시 서울에는 대작을

전시할 만한 공간이 없었기 때문에 신용석은 서울대 교수회관 자리를 일주일만 빌려달라고 학생처장을 졸랐다. 학생처장은 교수들 밥 먹는 곳을 전시 공간으로 비워달라고 하니 처음에는 어이없어했지만, 어머니를 위한 아들의 간곡한 부탁에 감동해 결국 사용을 허락했다고 한다. 신용석은 그 자리에서 큰절을 올렸다.[34]

귀국전은 대성공을 거두었고, 이성자는 다시 파리로 갔다. 그 후 신용석은 『조선일보』에 입사해 1969년 입사 3년 만에 파리 특파원이 되었다. 28세 신임 기자를 특파원으로 임명한 파격 인사였다. 어머니가 계신 파리로 자신을 보내주면, 루브르나 현대미술관에 소장된 명화를 매년 한국에 보내 전시하겠다고 신용석이 호언장담한 덕분에 파리행이 성사되었다. 실제로 그는 가자마자 이성자의 도움을 받아 프랑스 문화부 고위 관계자를 만났고, 결국 이 일을 성사시켰다. 1970년 경복궁 국립미술관에서 열린 《프랑스 현대명화전》을 시작으로, 1972년 《밀레전》, 1974년 《피카소전》 등 한국의 블록버스터 역사를 쓴 전시들이 그렇게 가능했다. 광화문까지 줄을 섰다는 이 전시들이 이성자와 그의 아들을 파리에 함께 있게 한 '오작교'였던 셈이다.

신용석은 11년간 파리에 있으면서, 열두 번의 전시를 한국으로 보냈다. 둘째 아들 신용학은 이미 1967년 파리로 유학 갔다. 그는 건축을 전공했는데, 파리 제7대학 교수가 되어 평생 파리에 살면서 어머니 옆을 지켰다. 셋째 아들 신용극은 일찍이 프랑스 명품 수입 사업에 뛰어들어 사업가로 크게 성공했다. 그는 파리와 서울을 오가며 평생 어머니의 작품을 구입하는 든든한 후원자를 자청했다. 화가가

이성자, 〈오작교〉, 1965, 캔버스에 유채, 146x114cm, 개인 소장 ⓒ이성자기념사업회

자주 만나지 못하는 화가와 아들들의 처지를 암시하는 제목이다. 이 작품을 소재로 시인 서정주와 조병화가 시를 썼다.

그의 아들에게 작품을 물려준 것이 아니라, 화가가 생존할 때 자식이 작품을 사주는 경우는 거의 본 적이 없다.

## '은하수'에서 살다 떠난 일무(一無)

이성자의 '자장(磁場)' 안으로 세 아들이 자발적으로 모여든 뒤 이성자의 삶은 어떻게 달라졌을까? 결론부터 말하자면 그녀는 '우주'로 날아올랐다. 더는 그때까지 해오던 촘촘하고 고단한 작업을 계속할 이유가 없었다. 그녀는 1969년 이후 〈중복〉, 〈도시〉, 〈초월〉, 〈자연〉, 〈극지(極地)〉 연작을 선보이더니 결국 '우주'를 화두로 삼았다. 처음에는 엠파이어스테이트 빌딩 꼭대기에서 내려다본 도시의 모습을 그렸다. 그 후 점차 비행기 위에서 하늘과 자연을 바라보더니, 급기야 대기권 밖으로 날아올랐던 것이다.

프랑스와 한국을 오가며 작업을 이어갔고, 한국에 와 있을 때는 통도사에 들어가 도자기를 직접 빚기도 했다. 통도사에서 성파를 만나 '일무(一無)'라는 호를 받았고, 대신 성파는 이성자를 통해 처음 미술의 세계에 뛰어들었다.

1992년, 그의 나이 74세에 이성자는 프랑스 남부 투레트에 음양(陰陽)의 모티브를 형상화한 아틀리에 '은하수'를 지었다. '양(陽)'의 건물에서는 낮에 회화 작업을 하고, '음(陰)'의 건물에서는 밤에 판화 작업을 했다. 완전히 합일하지 않은 음양의 건물 사이로 시냇물이 흘러 은하수를 형성한다. 상징적이고 아름다운 건축물이다.

이성자, 〈천왕성의 도시 4월, N. 2, 2007〉, 2007, 캔버스에 아크릴, 150x150cm, 개인 소장 ⓒ이
성자기념사업회

이성자의 말년 작품은 우주의 행성들을 그렸다. 분홍색 행성 위에 '일무(一無)'라는 글씨가 써 있
어, 우주 속의 한 존재로서 자신의 위치를 표식처럼 남긴 듯 보인다. 말년에 도입한 '에어 브러시'
기법을 통해 각양각색의 색점들이 환상적으로 화면에 흩뿌려져 있다.

1992년 프랑스 남부의 풍요로운 자연을 배경으로 세워진 이성자의 아틀리에 '은하수'. 위에서 내려다보면, 음양의 상징이 뚜렷한 건축물이다.

이곳 투레트에서 이성자는 2009년 91세의 일기로 생을 마감했다. 그녀의 마지막 시기 작품들은 '일무'라는 호가 새겨진 우주 그림이다. 오색영롱한 빛깔이 불꽃놀이를 하듯 환하게 흩뿌려진 작품이다. 그녀가 본 세계는 그렇게 찬란하고 황홀했다. 이성자는 평생 세 아들의 비호를 받으며, 나무를 깎아 판화를 만들고, 흙을 만져 도자기를 빚으며, '생산의 어머니'로 행복한 생을 살다가 갔다. 화가가 사라져도 그림은 남았다. 이성자는 죽기 전 고향 진주시에 작품 367점을 기증했고, 진주시는 2015년 이성자미술관을 개관했다.

# "세상에 잠시 소풍 나온 아이가
# 죄 없이 끄적여놓은 감상문"

## 백영수

사람들은 화가 백영수(1922~2018)의 이름을 잘 모른다. 하지만 막상 그의 그림을 보면, 어디선가 본 듯한 친근감을 느낄 것이다. 1978년 출간되어 200쇄 이상을 찍은 전설적인 베스트셀러 『난장이가 쏘아올린 작은 공』의 표지 그림이 익숙해서일까. 여리고 힘없어 보이는 가족이 우두커니 앉아 있는 모습 위로, 푸른 하늘에 새가 나는 그림 말이다. 세상에 참 '무해한' 존재이지만, 아무도 그 존재의 가치를 알아보지도 돌보지도 않는, 그런 느낌의 가족 그림이다. 왠지 슬프고 쓸쓸한 이 그림을 그린 화가가 백영수다.

백영수의 그림을 표지에 담았던 조세희 소설집 『난장이가 쏘아올린 작은 공』(1978).

## 앞자리 학생 머리통 뒤에 숨어서 보낸 학교생활

백영수는 1922년 수원에서 태어났다. 두 살 때 아버지가 돌아가셨는데, 당시 스무 살도 안 된 앳된 어머니는 어린 백영수를 데리고 일본 오사카에 살고 있던 친오빠에게 갔다. 도자기로 전기 두꺼비집(분전함) 만드는 일을 했던 외삼촌 집에 살면서, 백영수는 일을 나가느라 바쁜 어머니와 떨어져 혼자 보내는 시간이 많았다. 백영수가 스스로 표현하기를, 초등학생 때는 "앞자리 학생의 머리통 뒤에 숨어 지냈던 아이"[35]였다고 한다. 수줍음 많고 말수가 적었던 그는 학교에서 존재감이 제로였던 것이다.

다만 한 가지 재주만은 출중했으니, 배운 적도 없는 그림을 잘도 그렸다. 믿어지지 않을 만큼 빠른 속도로 슥싹슥싹 그림을 그려내

선생님이 진짜 이걸 지금 막 그린 것인지 눈앞에서 시연해 보라고 시킨 적도 있었다.

자신 있는 일이라고는 그림 그리는 것뿐이었기에 자연히 미술대학에 진학하려고 했지만, 어머니의 반대가 심했다. 급기야 가출을 감행해 도쿄에서 고학을 하다가, 결국 어머니의 허락을 받아내고 1940년 오사카미술학교에 입학했다. 하루에 크로키를 200장 그릴 만큼 열심히 그림에 매달려 교수들로부터 인정받았다. 야노 교손(矢野橋村, 1890~1965)이라는 일본화계의 거두에게 발탁돼 그의 문하생이 되기도 했다.

1944년 제2차 세계대전이 한창일 때 오사카의 집이 폭격을 맞았다. 어머니와 함께 시모노세키에서 여수행 배를 타고 조선 땅을 밟은 후 무작정 목포에 정착했다. 그러나 이 여리고 수줍은 성품의 소유자인 백영수에게 세상은 참 험악했다. 목포고등여학교와 목포중학교에서 미술 교사를 하다가 누드화를 그렸다는 이유로 오해를 받아 쫓겨나고, 광주 조선대학교의 미술대학 창설에 기여했으나 여기에서도 알 수 없는 모함으로 내쳐졌다. 그는 세상에 요령껏 적응하는 법을 도무지 터득하지 못했던 것 같다.

1947년 상경해 기회가 있을 때마다 전시회를 열며 조금씩 미술계에 이름을 알렸다. 워낙 '무해한' 성품의 소유자였기에, 그를 좋아하는 이들이 차츰 늘어났다. 국제연맹 프랑스 대표 자격으로 서울에 와 있던 알베르 그랑이 대표적이다. 그는 백영수의 작품을 보자마자 반해, 백영수를 알베르 블랑(blanc, 백영수의 성 '백[白]'을 의미)이라고 부르며, 친형제처럼 살뜰히 챙겼다. 백범 김구가 알베르에게 선물한

백영수(왼쪽)와 알베르 그랑, 1940년대

정성 어린 수제 포도주가 대부분 백영수 차지였을 정도다.[36]

알베르는 1948년 당시 유엔 사무실로 사용되던 덕수궁 석조전에서, 유엔 후원으로 백영수 개인전을 열어주기도 했다. 이 일로 한때 유명세를 탔던 백영수는 그때 번 돈으로 남대문 노점판에서 예쁘게 포장된 과자며 술을 한 지게씩 사 가지고 와서는, 집에 오는 사람마다 한 상자씩 나눠주는 즐거움을 누렸다고 한다.[37]

가난한 나라 예술가들의 무모한 낭만,
『성냥갑 속의 메시지』

세상 물정 모르고 눈치도 둔했던 백영수는 공격적인 성향의 사람

백영수, 〈이른 봄〉, 1969, 캔버스에 유채, 58.8x118.8cm, 개인 소장

들로부터 상처도 참 많이 입었다. 그러나 조용하고 베푸는 성격 덕분에 진솔한 친구를 많이 사귈 수 있었다. 백영수는 타인에 대한 공감력이 뛰어났고, 뛰어난 그림 실력만큼 글도 참 잘 썼다. 특히 그가 해방과 전쟁기 한국 예술가의 생활을 담담하게 기록한 회고록 『성냥갑 속의 메시지』는 '명동 백작'이라 불린 이봉구의 『그리운 이름 따라: 명동 20년』만큼이나 흥미로운 기록물이다.

사람들을 술자리 2차에 잔뜩 초대해 술 마시고 있으라고 해놓고 물주를 찾아다니던 시인 구상의 이야기, 서울에 처음 올라와 가난하던 시절의 시인 서정주가 국밥 먹는 사람 등 뒤에서 쿡 찔러 밥을 남기게 하고 그걸 얻어먹은 이야기, 3분의 1가량 쓰다 남은 물감 튜

브 한 개를 내밀며 그 물감 값으로 돈을 조금만 달라고 말하던 이중섭 이야기, 전쟁 중 북한군이 서울을 점령해서 감시 대상이 된 백영수가 '미끼'가 되어 다방에 앉아 있을 때 성냥갑에 '인천 상륙'이라는 메모를 남기며 조금만 더 버티라는 메시지를 전달해 준 시인 전봉래 이야기, 그리고 그 전봉래가 스타다방에서 청산가리를 마시고 자살한 이야기, 명동 네거리 언제나 같은 장소에서 온화한 미소로 차 한 잔 값도 안 되는 돈을 구걸하며 연명하다 결국 생활고로 숨을 거둔 〈보리밭〉의 작곡가 윤용하 이야기 등등……. 이런 온갖 슬프고 애틋한 이야기들로 가득한 책이다. 백영수는 사람에 대한 따뜻한 관심과 섬세한 관찰력으로, 세계에서 가장 가난한 나라에 사는 예술가들의 무모한 낭만을 그렇게 기록했다.

## 백영수의 모자상

하루에 200장씩 크로키 연습을 하던 실력을 발휘해, 백영수는 1950년대 신문과 잡지의 표지화와 삽화 그리는 일을 아주 많이 맡았다. 전쟁 통에 다방에 앉아서 잡지 편집자가 삽화를 그려달라고 요청하면, 바로 그 자리에서 제일 빨리 그려내는 화가로 알려져 있었다. 백영수는 그렇게 생계를 연명하면서 약 10년간 제대로 된 화가 생활을 하지는 못했던 것으로 보인다. 전쟁이 끝난 후 생활고에 파묻혀 있었고, 정신적 시련이 많았던 것으로 추측될 뿐이다.

'화가' 백영수가 다시 일어난 계기는, 스물여섯 살 연하의 제자로

백영수, 〈모자상〉, 1976, 캔버스에 유채, 45.5x53cm, 국립현대미술관 이건희컬렉션

초기의 〈모자상〉에 속하는 작품이다. 백영수가 프랑스 파리로 가기 직전에 그려, 비행깃값을 벌기 위한 《도불전》에 출품되었다. 백영수의 작품에는 서로 떼려야 뗄 수 없는 밀착 관계의 모자가 등장하는데, 이들은 고개를 지나치게 옆으로 돌려 애처로운 느낌을 준다. 멀리 초라한 집 한 채와 나무 한 그루가 외로운 분위기를 더한다.

백영수, 〈모성의 나무〉, 1989, 캔버스에 유채, 61x50cm, 개인 소장

1970년대 모자상에 비해 1980~1990년대 작품들은 훨씬 더 평화롭고 따스하다. 옅은 색채와 가느다란 선, 가벼운 붓 터치로 인간과 자연의 어울림을 천진하게 그려냈다.

백영수, 〈벽난로〉, 1990, 캔버스에 유채, 27.2x35.1cm, 개인 소장

백영수의 아내가 된 김명애와의 만남 덕분이었다. 1967년 이들은 화실에서 처음 만났고, 1971년 딸을 얻었다. 백영수의 나이 49세에 낳은 귀한 딸이었다. 그의 작품에 '모자상'이 본격적으로 등장한 것이 이 무렵부터였다. 백영수는 '어머니가 아이를 사랑하는 마음'이 세상에서 가장 순수한 아름다움을 지녔다고 여겼다. 높은 파고(波高) 속에서도 세상을 헤쳐 나갈 힘을 주는 원천 에너지가 바로 어머니의 무조건적인 사랑이라고 믿었다. 모자상을 그리면서 백영수도 자신의 근원적 불안과 오랜 상처를 치유해 나갔을 것이다.

그런데 처음 그의 작품에 등장하는 어머니와 아이는 왠지 깊은 우수에 잠겨 있고, 아이는 엄마에게 딱 달라붙어 집착에 가까운 방식으로 표현돼 있다. 어쩐지 측은하고 보잘것없어 보이는 모자상

이다. 『난장이가 쏘아올린 작은 공』에 등장할 것 같은, 그런 가족이다. 이런 모자상이 점차 차분해지고 고아해져서 성스러운 경지에까지 이르는 과정이 어쩌면 백영수 화업의 전부라고 말해도 좋을 것이다.

백영수는 그의 아내와 딸을 통해 점차 세상을 살아갈 용기를 얻었다. 1977년에는 『코리아헤럴드』에 있던 천승복의 도움으로, 뒤늦게 파리에 가서 화업에 집중할 기회를 가졌다. 일본 『요미우리신문』이 파리에서 운영하던 요미우리화랑에 전속 화가로 발탁되어 생활의 안정을 찾기 시작했다. 이탈리아의 꽤 이름난 화상인 앤조 파가니의 눈에 들어 밀라노에서 전시회를 열기도 했다.

그는 1977년부터 한국에 영구 귀국한 2011년까지 약 34년간 파리에서 활동하며, 총 100여 차례의 전시회에 참여했다. 그는 세계적으로 성공을 거둔 화가는 아니었지만, 어쨌거나 유럽에서 그림을 팔아 생계를 유지할 수 있는 화가였다. 파리에 살면서 남 프랑스 빌라 슐 바에 별장을 갖고, 파리 근교와 노르망디에 아틀리에를 짓고, 따뜻한 이웃을 만나고 다양한 사람과 교유하며, 계속해서 그림을 그렸다.

## 하얀 마음, 하얀 그림

백영수의 그림은 단순하고 순진무구했다. 빌라 슐 바에서 별 보기를 좋아하는 아내가 어두운 밤에 자꾸 밖에 나가자, 화면 가득 별들

백영수, 〈별〉, 2011, 캔버스에 유채, 130x162cm, 개인 소장

별 보기를 좋아해 자꾸 외출을 하는 아내를 붙잡아두기 위해 선물한 작품이다. 단순해 보이는 그림이지만, 자세히 들여다보면 작은 붓으로 매우 여러 번 오랫동안 반복적으로 터치를 가해 완성했음을 알 수 있다.

이 빽빽한 그림을 선물했다. 노르망디에 화실을 짓느라고 불도 들어오지 않은 창고에서 추위에 떠는 아내를 위해, 노란 해 그림을 즉석에서 그려주기도 했다. 물속을 열심히 헤엄치는 송사리 떼, 잔잔하게 흔들리는 꽃들, 잠든 고양이, 하늘을 나는 새, 그 새들에게 모이를 주는 사람⋯⋯. 이런 사소하고 연약한 존재들에 눈길을 보내고, 이들을 포근하고 평온하게 그렸다.

백영수는 강력하고 초인적인 의지력을 가진, 그런 종류의 사람이 아니었다. 반대로 언제나 불안하고 여린 감성을 지닌 이였다. 강렬한 욕망을 내지르는 사람이 아니라, 그저 천진하고 가볍고 자유롭기를 바란 사람이었다. 그를 위대한 화가였다고 말할 수는 없을지 모르지만, 어린아이 같은 천진함을 평생 한 번도 놓지 않은 화가였다고는 분명하게 말할 수 있다. 시인 천상병의 말처럼 그의 그림은 "세상에 잠시 소풍 나온 아이가 죄 없이 끄적여놓은 감상문"[38]이었다.

그의 화면은 세월이 갈수록 더욱 가벼워져서, 점차 '제로'에 가까워졌다. 캔버스가 하얗게 뒤덮여가던 어느 날, 백영수의 죽음이 고요히 찾아왔다. 2018년 작가가 오래 머물던 의정부의 집을 미술관으로 고쳐 지은 후, "햇볕 가득히 들어오는 남쪽 넓은 창 앞에서 잠들 듯 떠났다"[39]고 그의 아내가 회고했다. 향년 96세였다.

백영수는 많은 작품을 남겼다. 작품 중 대부분은 의정부 백영수 미술관에 보존돼 있다. 그의 새하얀 미술관에서 아내 김명애 관장이 시시때때로 백영수의 전시회를 열고 있다. 화가가 죽기 하루 전 봉헌식을 마쳤던 스테인드글라스(유리화) 두 점이 의정부 호원동 성당에 걸려 있다. 이 두 작품 중 모자상에는 〈성모자〉라는 이름이, 새들에

게 모이를 나눠주는 사람 그림에는 〈성 프란치스코〉라는 제목이 붙어 있다. 백영수가 종교화를 그리려고 한 것은 아니었지만, 사람들 눈에 그의 그림이 그렇게 읽혔다. 영원한 '사랑'과 '나눔'을 일깨우는 그림이기 때문일 것이다.

# 제주의 자연 속에서
# 존재의 근원을 탐색한 '폭풍의 화가'

### 변시지

태풍이 몰아치는 언덕에 서면 누구나 자연의 거대한 힘 앞에서 공포를 느끼게 된다. 그런데 내가 아는 한 조각가는 태풍이 온다는 일기예보를 들으면, 일부러 그 태풍의 길을 찾아 떠난다고 한다. 그 광폭한 기운을 온몸으로 느끼기 위해서 말이다. 이를 단순히 '예술가의 악취미'라고 치부할 수만은 없다. 거창하게 들릴지 모르지만, 그는 몰아치는 자연의 힘 앞에서 어떤 깨달음의 순간을 체험하는지도 모른다.

사실 태풍이 부는 것은 어쩔 수 없는 일이다. 인간의 힘으로는 제어할 수 없는 영역이다. 다만 인간은 경외롭다 못해 난폭한 자연의 힘을 견디고 받아들이며 겸허하게 자신의 길을 헤쳐 나갈 뿐이다. 이 사실을 몸으로 느끼는 일이야말로 깨달음의 경지가 아닌가. 그러

고 보니 그런 경지의 정점에 올라, 아예 '폭풍의 화가'라는 별명까지 얻은 이가 있다. 변시지(1926~2013)의 이야기다.

## 일본에서의 이른 성공

변시지는 1926년 제주도 서귀포에서 태어났다. 14대째 제주도에서 살았던 부유한 가문 출신이었다. 그의 아버지는 신학문에 개방적이었고 교육열이 매우 높았다. 변시지가 다섯 살이 되던 1931년에, 그의 부친은 제주도에서는 제대로 자녀들을 교육할 수 없다고 판단해 온 가족을 이끌고 일본 오사카로 이민을 갔다. 변시지는 명문 초등학교를 다니며 비교적 풍족한 유년기를 보냈다. 그런데 그에게 인생의 첫 번째 시련이 찾아왔다. 초등학교 2학년 때 동네 씨름대회에 나갔다가 부상을 당해 평생 한쪽 다리를 못 쓰는 장애가 생긴 것이다. 이 사건이 변시지를 깊은 고독의 세계로 인도했고, 가만히 혼자서 그림 그리는 일에 몰두하게 했다.

다행이라고 해야 할까. 그는 후천적으로 생긴 장애로 인해 제2차 세계대전 중 징병을 피할 수 있었다. 1942년 제2차 세계대전이 한창일 때, 변시지는 간절히 원하던 미술대학에 입학해 서양화를 공부할 수 있었다. 그 학교는 백영수도 다녔던 오사카미술학교였다. 그리고 졸업 후에는 아예 도쿄로 이주해 이케부쿠로 인근 예술인촌에 아틀리에를 마련했다. 거기서 일본 미술계의 거두 데라우치 만지로(寺内萬治郎, 1890~1964)의 문하생이 되었다. 변시지는 스승 데라우

광풍회에서 최고상을 받았던 작품이다. 비스듬한 각도로 앉은 인물을 살짝 위에서 내려다보는 시선으로 과감하게 처리한 점이 돋보인다.

변시지, 〈베레모의 여인〉, 1948, 캔버스에 유채, 110x83cm, 일본 가누마미술관 소장

치의 전폭적인 지지를 받으며, 일본에서 최고 권위를 자랑하는 미술단체 광풍회에서 22세 최연소 나이로 최고상을 받는 영예를 안았다. 1948년의 일이었다. 당시 변시지의 성공은 한국 근대미술사를 통틀어 그 누구도 해내지 못했던 성취였다.

## 창덕궁 후원에서 찾은 이상향

그의 인생에 폭풍이 불어닥치기 시작한 것은 그가 1957년 한국으로 귀국하면서부터였다. 변시지는 서울대학교에서 강의를 해달라는

윤일선 총장의 제안을 받아들여 26년 만에 고국 땅을 밟았다. 사실 변시지에게 대학 강사 자리는 구실에 지나지 않았고, 더 중요한 것은 자신의 정체성의 근원을 향하고자 하는 열망이었다. 일본에서 그는 "변시지의 작품엔 일본인의 기질과는 다른 무엇인가가 꿈틀거리고 있다"[40]는 평을 곧잘 듣곤 했는데, 그렇다면 과연 그 다름의 정체는 무엇인지 고국에서 해답을 찾고자 한 것이다.

그러나 한국 생활은 녹록지 않았다. 당시 한국 미술계는 여러 계파로 분열되어 작품의 예술성보다 사적관계로 뒤엉켜 있었고, 국전을 개혁하고자 한 그의 노력도 제대로 통하지 않았다. 또한 노동하는 인물을 그렸다고 해서, '경향성이 보인다'는 이유로 배척당하기 시작했다. 서울대 강사는 채 1년도 안 되어 그만두었고, 마포중고등학교 교사로 학생을 가르치면서 서라벌예대 등에 강의를 나갈 뿐이었다.

더구나 일본 체류 당시 조총련(재일본조선인총연합회: 1955년에 결성된 친북 성향의 재일 동포 단체) 계열에 속했다는 이유로 중앙정보부의 감시 대상이 되었는데, 이 일은 오랫동안 끈질기게 변시지의 신변을 괴롭혔다. 1970년대 초 중앙정보부는 김정일의 후처 고영희의 가족과 변시지의 집안이 서로 잘 아는 사이였다는 이유로, 변시지를 북한에 간첩으로 파견할 계획까지 꾸미고 있었다. 지금의 상식으로는 도저히 이해가 안 되는 일이지만, 당시 중앙정보부는 그를 그렇게 하지 않으면 안 되는 상황으로 몰아갔다. 1974년 육영수 여사 저격 사건으로 중앙정보부가 완전히 재편되면서 이 계획은 없던 일이 되었지만, 변시지는 그 과정을 온전히 시달리며 견뎌내야 했다.[41]

변시지, 〈길〉, 1960, 캔버스에 유채, 100x80cm, 개인 소장

변시지는 창덕궁 후원의 자연스러운 아름다움을 즐겨 그렸다. 늦가을 나뭇
잎이 떨어져가는 숲길의 쓸쓸한 정취를 무수히 많은 점으로 표현했다.

이 와중에도 변시지는 1950년대 말 일반에 개방된 창덕궁 후원에서 서울 생활의 탈출구를 찾았다. 그는 한국 고유의 아름다움의 정체가 후원 속에 있다고 느꼈다. 후원의 정수를 표현하기 위해 일본에서 배운 인상주의 양식의 붓 터치를 버리고, 마치 한국의 전통 채색화에서 보는 것과 같은 세밀한 붓질을 유화물감으로 구현하기 시작했다. 창덕궁 애련정의 기와 개수까지 똑같이 그렸다는 그의 작품은 세필로 점점이 쌓아 올린 영롱한 색채들로 반짝인다. 도판으로 보면 언뜻 진부한 그림처럼 보일지 모르지만, 실제로 이 작품 앞에 서면 화가의 놀라운 테크닉과 작품의 황홀한 아름다움에 넋을 잃게 된다. 시간을 초월한 채 고요히 서 있는 후원의 정자를 그리면서, 그는 자신에게 불어닥친 세상의 풍파를 잠시 잊은 것처럼 보인다.

변시지의 후원 그림은 일본에서 인기가 좋았다. 전속 화랑도 있었고, 그리자마자 높은 가격으로 일본에 팔려나갔다. 변시지의 아내이자 서울대학교 동양화과 출신의 화가였던 이학숙은 당시 그림 값으로 1년에 집을 한 채씩 샀다고 할 정도다.

그러나 변시지의 내면은 여전히 풀리지 않은 숙제로 방황했다. 후원은 폭풍을 피할 수 있는 일종의 도피처인데, '도피'란 늘 공허함을 남기지 않는가. 그는 새로운 돌파구가 필요했고, 계기는 우연히 찾아왔다. 중앙정보부의 비밀 지시로 가족 간에도 오해가 생기고 마포고 교사마저 그만두게 되었을 때, 제주대학교로부터 강의 제안을 받은 것이다. 1975년 변시지는 혼자 제주로 떠났다. 자신의 근원에 더욱 가까운 곳, 자신의 고향으로.

## 제주의 황토를 화폭에 담다

처음에 변시지는 제주에 내려가면서 한두 해 정도 머무를 계획이었지만, 점차 제주의 마력에 빠져들어 헤어 나오지 못하게 되었다. 사람들은 변시지가 제주를 그렸다고 말하지만, 사실은 제주가 변시지를 완성한 것이다. 제주는 변시지에게 어린 시절 원시 자연과 어우러진 추억으로 가득한 곳이었다. 고기잡이 나간 남편을 태풍으로 잃고 절부암에 몸을 던진 아낙네의 전설이 남아 있는 곳이었고, 역사적으로 늘 본토의 지배에서 자유롭지 못했던 핍박의 땅이었다. 추사 김정희와 같은 선비들에게는 유배의 땅이었으며, 4·3항쟁으로 수많은 이가 목숨을 잃은 얼룩진 역사의 현장이었다. 절절한 사연을 안고서, 오늘도 바람을 맞으며 처연하게 삶을 이어가는 사람들의 고장이었다. 물리적으로도 역사적으로도 '폭풍'의 섬이었다.

변시지는 '바람'으로 시작된 제주의 역사, 그리고 그 속에 살아남은 사람을 그리기 위해서는 기존의 미술 양식을 전부 버려야 한다는 사실을 깨달았다. 후원의 고요하고 우아한 아름다움을 그리는 방식으로는 도저히 제주의 원시적이고 척박한 미학을 담아낼 수 없었다. 그는 거친 바람을 피하는 법이 아니라, 그것과 마주하는 법을 배워야 했다.

화가는 조금만 더 하면 뭔가 나올 것 같다는 생각에 사로잡힌 채, 혼자 제주 생활을 이어갔다. 될 듯 말 듯 출구가 보이지 않을 때는 몇 날 며칠을 술에 빠져 지내며 별도봉 자살바위를 배회하곤 했다.

죽음이 언뜻 지나간 자리, 절망의 끝자락에서 깨달음의 순간이 찾

변시지, 〈이어도〉, 1980, 캔버스에 유채, 17x30cm, 석파정 서울미술관 소장

이어도는 제주인의 환상 속에 있는 섬으로, 죽어야만 갈 수 있는 낙원의 땅이다. 잦은
태풍으로 인해 죽음과 가깝게 지냈던 제주인의 의식을 반영한다.

아왔다. 악몽에 시달리다 깨어난 어느 날 아침, 변시지는 현란하고
화려한 색채에 갑자기 혐오감이 밀려오는 경험을 했다. 그러고는 제
주의 색을 찾아냈다. 그 경험을 변시지는 이렇게 말했다. "아열대 태
양 빛의 신선한 농도가 극한에 이르면 흰빛도 하얗다 못해 누릿한
황토빛으로 승화된다. 나이 오십에 고향의 품에 안기면서 섬의 척
박한 역사와 수난으로 점철된 섬사람들의 삶에 개안(開眼)했을 때
나는 제주를 에워싼 바다가 전위적인 황토빛으로 물들어감을 체험
했다."[42]

이후 그의 작품은 노란색과 검은색만으로 그려지기 시작했다.
후원을 그렸을 때의 풍부하고 화려한 색채를 다 버리고 극소의 색

변시지, 〈태풍〉, 1982, 캔버스에 유채, 182x228cm, (재)아트시지 소장

거대한 화면에 휘몰아치는 태풍의 위력이 유감없이 표현된 작품이다.
한 인간과 조랑말이 두려움 속에서도 태풍을 마주하고 있다.

과 선만을 남기는 방향으로 나아갔다. 천지현황(天地玄黃), 즉 하늘은 검고 땅은 누랬던 태초의 모습, 그 원초적인 에너지로 가득한 상태 그대로를 화면에 옮기고자 했다. 화풍이 180도 바뀌자 일본의 화상들이 이런 그림은 사지 않겠다고 거부했지만, 화가는 개의치 않았다.

변시지 작품에 등장하는 것은 제주의 바다와 육지, 하늘과 태양, 소나무와 조랑말, 돌담과 까마귀, 초가집과 노인, 그리고 해녀 등이다. 매우 반복적으로 같은 소재만이 등장한다. 그러나 그가 그린 것은 결코 이들이 조합된 제주의 풍광이 아니었다. 그는 제주의 날것 그대로의 모습을 통해, 우주 속에 던져진 인간 존재의 근원을 탐색하고자 했다. "예술은 언제나 공허하고 죽을 만큼 지루하게 영원한 반복 속에 갇혀 무엇인가 기다릴 것도 없이 누군가를 기다리는 것"[43]이라고 변시지는 썼다. 그는 자유로운 인간이라면 피할 수 없는 지독한 고독의 정체, 그러면서도 포기하지 못하는 이상향을 향한 그리움을 작품에 담고자 했다. "진정으로 내가 꿈꾸고 추구하는 것은 아이러니하게도 '제주도'라는 형식을 벗어난 곳에 있다"[44]고 그는 말했다.

## "영원히 출구를 잃어버린 근원의 질문"

휘몰아치는 격정의 바다를 그리던 화가는 말년으로 갈수록 작품에서 더욱더 여러 요소를 제거해 나가더니, 종국에는 노란 화면

변시지, 〈폭풍의 바다〉, 1991, 캔버스에 유채, 53x73cm, 개인 소장

변시지, 〈점 하나〉, 2006, 캔버스에 유채, 53x46cm, 개인 소장

에 저 멀리 쪽배 하나를 그리고 말았다. 변시지는 "선 하나, 점 하나로 모든 것을 그린 것과 똑같은 느낌을 표현하는 데에 30년이 걸렸다"[45]고 말했는데, 이는 결코 과장이 아닐 것이다. 끊임없이 방황하고 자기 갱신을 계속하며, 평생 예술과 고독한 사투를 벌였던 화가 변시지. 그는 유화와 드로잉 약 5천 점, 수묵화 약 1천 점을 남긴 채, 2013년 87세의 생을 마감했다.

변시지의 제주 시대 작품 일부는 서귀포시립 기당미술관에 기증되어 상설 전시되고 있다. 변시지의 외사촌이자 성공한 기업인인 기당 강구범이 1987년에 변시지를 위해 짓고 서귀포시에 기증한 미술관이다. 변시지의 대표작 〈폭풍의 바다〉 연작은 그의 오랜 후원자였던 김용원의 평창동 전시 공간 '운심석면(雲心石面)'에 걸려 있다. 언젠가는 변시지의 대작인 〈폭풍의 바다〉 연작을 한 방 가득 차게 걸어보고 싶다. 예술은 "영원히 출구를 잃어버린 근원의 질문"[46]이라고 변시지는 말했는데, 우리도 몰아치는 폭풍 한가운데에 서면, 고독한 인간 존재의 근원에 좀 더 가까이 접근할 수 있을지. 출구 없는 질문을 해본다.

# 영원한 아름다움을 추구한
# 한국 근대 조각의 거장

## 권진규

"신들에게 다가가 그 빛을 인류에게 퍼뜨리는 것보다 아름다운 일은 없다." 베토벤의 말이다. 1903년 로맹 롤랑(Romain Rolland, 1866~1944)이 쓴 『베토벤의 생애』에 수록된 문구이다. 이 책은 1938년 일본어 번역판으로 출간되어 당시 일본과 조선의 예술가들에게 상당한 영향을 미쳤다. 로맹 롤랑은 베토벤의 비극적이고도 영웅적인 삶을 찬미함으로써, 일종의 '근대 예술가의 상(像)'을 만든 인물이다. 베토벤에 따르면, 예술가란 신들의 영역과도 같은 높은 차원의 경지를 인간에게 언뜻 느끼게 하는 메신저이다. 이들은 지상에 발 디디고 있으면서도, 영원을 좇아 불멸을 꿈꾸는 이들이다.

## 베토벤을 사랑한 조각가

　권진규(1922~1973)는 1940년대 일본 유학 시절에 『베토벤의 생애』를 읽었지만, 1971년 서울 동선동 자신의 아틀리에에서 다시 꺼내 반복해서 읽었다. 지금도 그대로 남아 있는 아틀리에의 그 한 평짜리 쪽방에서⋯⋯.[47] 권진규는 조각을 전공하게 된 계기를 음악 때문이라고 말했다. 1943년 일본에서 의과대학을 다니던 형을 따라 도쿄에 갔을 때, 히비야 공회당에서 음악을 듣던 중 문득 '음(音)'을 양감으로 표현할 수 없을까' 하고 생각한 것이 조각가를 목표로 한 결정적 계기가 되었다고 한다.[48]

　실제로 권진규는 대단한 음악 애호가였다. 그의 작업실에는 항상

서울 동선동 아틀리에에 있는 권진규의 모습, 1971
ⓒ권진규기념사업회

베토벤, 드뷔시, 바그너의 음악이 울려 퍼졌다. 친구 중에도 미술보다 음악에 조예가 깊은 이가 많았다. 디터 케르너(Dieter Kerner)의 『위대한 음악가들의 삶과 죽음(Krankheiten grosser Musiker)』을 번역한 핵물리학자 박혜일(1930~ )이 있었고, 베스트셀러『이 한 장의 명반』을 쓴 영문학자 안동림(1932~2014)도 있었다. 이들은 권진규가 자살하기 약 한 달 전인 1973년 3월 28일에도 서울에서 열린 빈 필하모니 오케스트라의 연주회를 함께 다녀와 베토벤에 대해 이야기를 나눴다.[49]

## 로댕의 제자 부르델을 추종한 권진규

권진규는 1922년 함경남도 함흥에서 태어났다. 1920년대에 태어난 작가들은 예외 없이 불행했다. 20대의 나이, 한창 대학에 다닐 시기에 1940년대를 통과해야 했기 때문이다. 제2차 세계대전 중 일제 치하에 있던 우리나라의 많은 젊은이가 학도병이나 징용으로 끌려가야 했다. 권진규도 징용으로 끌려가 다치카와시에 있는 비행기 부품 공장에서 노동자로 일하다 도망쳐 고향 과수원에 숨어 지내다가 해방을 맞았다.[50]

해방 후 혼란은 가중되었고, 제대로 된 교육기관도 없었다. 이 와중에도 또 다른 '불굴의 화가' 이쾌대가 운영하던 성북회화연구소에서 권진규는 데생을 공부했다. 그러고는 1948년 밀항하여 도쿄로 간 후, 첫 스승 이쾌대가 다니던 데이코쿠미술학교에 입학했다. 광복 이후 한일 간 국교가 단절되어 거의 아무도 일본에서 유학하지 않

던 때였다. 권진규의 일본인 조각 선생은 시미즈 다카시(清水多嘉示, 1897~1981)였다. 그는 1920년대에 프랑스에 가서 에밀 앙투안 부르 델(Emile Antoine Bourdelle, 1861~1929)에게서 직접 수학한 인물이다. 유명한 조각가 오귀스트 로댕의 제자이자 화가 알베르토 자코메티의 스승이기도 한 부르델. 그는 베토벤 초상을 제일 많이 남긴 조각가로도 유명하다. 대략 80점을 제작했다. 부르델은 소리가 들리지 않는 적막 속에서도 초인적인 열정을 불태웠던 작곡가 베토벤의 내면세계를 조각이라는 매체를 통해 볼 수 있고 만질 수 있는 형태로 영원히 붙잡아두기를 원했다.

권진규는 학창 시절 부르델의 책을 끼고 살았다고 전해질 만큼 부르델 추종자였다. 그도 분명 비슷한 고민에 빠져 지냈을 것이다. 현실에 발 디디고 있으면서도, 영원한 숭고미를 좇는 일이 가능할까? 그의 조각품을 실제 모델과 비교해 보면, 골격 구조와 형태가 너무나도 정확하게 일치해 새삼 놀라게 된다. 권진규는 일차적으로 대상의 '철저한 리얼리티'를 간절히 원했다. 그러나 동시에 그의 조각은 매우 섬세한 방식으로 이상화 혹은 추상화되어 있다. 스카프를 씌움으로써 간결해진 머리, 조금 더 길쭉하게 뺀 목, 급격히 내려앉은 어깨, 실재보다 살짝 더 명료한 이목구비, 그리고 무엇보다 "그토록 먼 응시!"(안동림의 표현이다) 이러한 요소들이 조금씩 더해져, 조각상은 현실 너머의 어떤 초월적 숭고함을 내비치게 된다. 권진규의 동창으로 평생 그를 경외했던 일본인 화가 도시마 야스마사(戶嶋靖昌, 1934~2006)는 권진규를 추억하며 이렇게 말했다. "그는 언제나 영원을 바라보고 있는 사람이었다." [51]

## 영원의 재료, 테라코타에 빠지다

권진규는 어떻게 하면 스스로 부르델이나 시미즈를 넘어설 수 있을지를 평생 고민했다. 그는 먼저 자신만의 특수한 '재료'에 승부를 걸었다. 일본 유학 시기에는 일본인들이 아무도 손대지 않던 화강암 비슷한 재질의 단단한 석조를 해보겠다고 고집을 부렸다. 1959년 귀국 후 자신의 아틀리에를 만든 이후에는 테라코타에 집념을 보였다. "돌은 썩고, 브론즈도 썩으나, 고대의 부장품이었던 테라코타는 아이러니하게도 잘 썩지 않는다"[52]고 자신하면서 더 '영원한' 재료를 찾았다. 진흙으로 빚어 가마에 구운 원초적 조각이다. 미술 교과서의 단골 작품 〈지원의 얼굴〉이 대표적인 테라코타이다.

권진규가 생애 마지막에 가장 주목했던 재료는 의외로 '건칠'이었다. 생각해 보면 건칠이야말로 더욱 영원하다. 삼베에 옻액을 입혀 바르고 덧입히기를 다섯 번 이상 반복해야 견고한 형태를 완성하는 지난한 작업이지만, 옻으로 만든 오브제야말로 역대급으로 오래간다. 동아시아에서 출토된 옻으로 된 부장품만 봐도 알 수 있지 않나. 서양인이라면 잘 사용하지 않는, 엄청난 공력이 드는 재료이지만, 이 재료의 가치를 재발견하고 조각에 적용한 것은 권진규의 독창적 발상이었다.

그는 1970년 건칠에 매료되어 있을 때 〈십자가에 매달린 그리스도〉 제작을 의뢰받았다. 동네 한 교회에서 예배에 사용할 그리스도 조각상을 부탁한 것이다. 그는 이 불멸의 주제를 위해 가장 영원한 재료인 건칠로 그리스도상을 만들었다. 더구나 십자가에 매달린 모

권진규, 〈지원의 얼굴〉, 1967, 테라코타, 50x32x23cm, 국립현대
미술관 소장 ⓒ권진규기념사업회·이정훈

제자 장지원을 모델로 한 작품이다. 가장 원시적인 재료인 흙을 구워 테라코타로 제작했다.

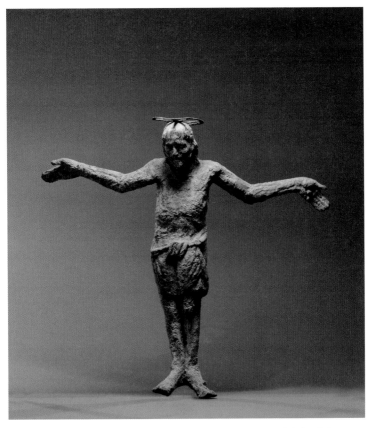

〈십자가에 매달린 그리스도〉, 1970, 건칠, 130x120x31cm, 가나아트재단
소장 ⓒ권진규기념사업회·이정훈

일반적으로 건칠 조각이나 공예를 제작할 때 마지막 단계에서 틈을 메우고 거친
표면을 고르는 작업을 하는데, 권진규는 의도적으로 그 과정을 생략했다. 그래서
거친 표면으로 인해 십자가에 매달린 그리스도의 고통이 보다 사실적으로 관객에
게 전달되는 효과를 가져왔다.

습을 표현해야 했기 때문에 가벼운 재료인 건칠이 적합하다고 생각했을 것이다. 그런데 이 작품은 의뢰인으로부터 퇴짜를 맞았다. 추측컨대 삼베에 수액과 이물질을 섞어 거칠고 너덜너덜한 표면이 그대로 드러난, 누더기의 그리스도를 도저히 신성한 예배의 대상으로 삼을 수 없다는 이유였을 것이다.

하지만 권진규는 세상의 원죄를 모두 짊어진 누추한 모습의 그리스도야말로 진정한 '리얼리티'를 표상한다고 생각했을 것이다. 그러한 리얼리티가 썩지 않는 건칠로 만들어져 영원성을 보장받게 된다. 외관상으로는 누추하지만, 내면적으로는 비극적으로 숭고하며, 재료적으로는 영원한 조각품! 그러나 결과적으로 그의 건칠은 거의 주목받지 못했다. "아무도 눈여겨보지 않는 건칠을 되풀이하면서 오늘도 봄을 기다린다"[53]고 권진규는 1972년 3월에 썼다.

## 그리스도의 모습으로 마감한 생

대체 영원한 것이 존재하기는 할까? 신에게 다가가 그 빛을 전달하는 일이 가능하기나 할까? 인간으로서 그것이 거의 불가능한 도전이라는 사실을 예술가들도 모르지는 않을 것이다. 다만 그 도전 속에서 예술가들은 '비극을 동반할 수밖에 없는 아름다움'의 정체를 바라본다. 그런 점에서 예술가의 좌절은 숙명인지도 모른다.

숙명에 더하여, 권진규가 살았던 시대 상황은 그에게 더 큰 절망을 안겼다. 1960~1970년대 한국은 조각 분야에서도 서구의 새로운

사진의 왼쪽 위에 〈십자가에 매달린 그리스도〉가 걸려 있다.

권진규의 서울 동선동 아틀리에 내부 사진, 1970년대 ⓒ권진규기념사업회

사조에 동시대적으로 대응하면서, '추상' 조각이 강세를 보였다. 1세대 근대 조각가들은 일본 유학을 마치고 돌아와 새로 만들어진 대학의 교수가 되었고, 그 제자의 세대는 해방 후 국내 대학을 다니면서 처음부터 추상을 기치로 내걸었다. 권진규와 같은 낀 세대가 끼어들 여지가 없었다. 더구나 그가 창안하고 싶어했던 '한국적 리얼리즘' 조각이란 시대에 뒤떨어진 것으로 치부되기 쉬웠다. 조각을 만들려면 재료비가 많이 들고 체력 소모도 크지만, 조각이란 것이 어디 팔릴 만한 시대 상황이 아니었다. 국내에 인맥이 별로 없었으니, 대형 조형물 프로젝트와도 거리가 멀었다. 그는 경제적으로도 정신적

권진규, 〈자소상〉, 1967, 테라코타, 35x23x20cm, 국립현대
미술관 이건희컬렉션, ⓒ권진규기념사업회·이정훈

으로도 빈곤한 상태였다.

교회로부터 퇴짜 맞은 권진규의 〈십자가에 매달린 그리스도〉는 그의 아틀리에 한구석 높은 천장에 언제나 매달려 있었다. 그리고 권진규는 1973년 봄, 그리스도가 매달린 천장 옆에서 마찬가지로 매달린 채 스스로 생을 마감했다. 향년 51세였다.

그의 죽음에 대해 많은 주변인은 예측하지 못했다고 말한다. 권진규가 죽던 날도 다른 날과 다르지 않은 하루였다고. 오로지 한 사람, 그의 죽음을 예감한 이가 있었으니, 그의 조카 허명회였다. 권진규의 유산을 50년 가까이 지켜오다 2022년 서울시립미술관에 기증한 여

동생 권경숙 여사의 아들이다. 허명회는 어릴 때부터 미술에 재능을 보여 권진규에게 미술 수업을 받은 어린 제자였고, 자녀가 없었던 권진규가 양자로 삼기로 한 조카였다. "이제 할 만큼 했다"는 말을 권진규가 무심히 내뱉었을 때, 당시 고등학생이던 허명회는 '곧 소나기가 올 것 같다'고 직감했다.[54]

　허명회는 오랫동안 권진규의 트라우마에서 벗어나지 못했다고 한다. 그는 미술을 전공할 생각도 있었지만, "미술보다 아름다운 학문"이라고 스스로 판단한 수학의 세계에 빠졌다. 그는 고학으로 스탠퍼드대학교를 나와 한국 통계학 분야에 선구적 업적을 남긴 학자가 되었다. 허명회의 아들 허준이도 비슷한 길을 걸었다. 30대에 세계 수학계의 난제인 리드 추측과 로타 추측 등을 증명했고, 수학계의 노벨상인 '필즈상'을 수상해 한때 한국을 떠들썩하게 했던 인물이다. 한 인터뷰에서 허준이는 수학을 공부하는 원동력이 "아름다움의 추구"에 있다고 말했다. 수학 이론은 현실에서 경험적으로는 알 수 없는 세계를 암시하기 때문에 마치 비현실적인 것처럼 보이지만, 그 결과는 매우 순수한 아름다움을 드러낸다는 것이다. "그런 점에서 수학자의 내적 동기는 예술가의 그것과 같다"[55]고 그는 말했다. 음악가, 조각가, 수학자는 불멸의 아름다움을 추구한다는 점에서 그렇게 같은 곳을 응시하고 있다. 그러나, 아, 너무나도 먼 응시!

## 30

# 노예처럼 일하고
# 신처럼 창조했다

## 문신

"이 격렬한 인간을 말하려 보니 나는 말의 빈곤을 느낀다."[56]

소설가 이병주(1921~1992)가 조각가 문신을 두고 한 말이다. 이병주가 누구인가? 그는 1921년생, 학병 세대의 대표 문인으로 44세의 늦은 나이에 등단해『관부연락선』,『지리산』등 평생 80여 권의 책을 쓴 천부적인 소설가였다. 27년간 월평균 원고지 1천 매를 썼던 이병주가 '말의 빈곤'을 느꼈다는 작가 문신은 대체 어떤 격렬한 인간일까?

문신(1923~1995, 본명 문안신)은 생존을 위해서 우선 격렬할 수밖에 없는 운명을 타고났다. 그는 1923년 일본 규슈 사가현의 탄광촌에서 태어났다. 마산 출신의 아버지는 1910년대에 돈을 벌겠다는 일념으로 일본으로 건너가 탄광 노동자가 되었다. 어머니는 인근 농촌

마을에 살던 일본인 여성이었다. 강도를 맞닥뜨려 위기에 처한 그녀를 구해 준 인연으로 두 사람은 부모가 허락하지 않은 결혼 생활을 시작했다. 문신은 둘 사이에서 태어난 둘째 아들이었다. 문신이 다섯살 되던 해, 가족은 아버지의 고향 마산으로 돌아왔다. 이때 문신은 짧지만 행복한 시절을 보냈다. 어머니와 함께 바닷가 갯벌에서 바지락 잡던 추억을 그는 평생 잊지 못했다.

그러나 채 2년도 지나지 않아 부모는 다시 일본으로 돌아갔고, 문신은 마산에 남았다. 문신의 할머니가 아이를 일본에서 키우면 왜놈이 된다며, 자신이 맡아 키우겠다고 고집했다. 그런데 할머니가 곧 편찮으시면서 문신은 주로 숙부댁에서 자랐고, 그러다 보니 초등학교 졸업 후 곧바로 생활 전선에 뛰어들 수밖에 없었다. 그는 술집 배달, 전파상 보조, 영화 간판 그리기 등 닥치는 대로 '알바'를 했다. 나중에 아버지는 마산으로 돌아왔지만, 어머니와는 헤어진 뒤였다.

그래도 문신은 자신이 열네 살 때부터 운이 참 좋았다고 말한다.[57] 일본 유학까지 다녀온 한 청년이 운영하던 화방에서 점원으로 일했는데, 거기서 마음껏 화집을 볼 수 있었기 때문이다. 그는 파블로 피카소와 윌리엄 터너의 그림에 푹 빠졌다. 화방 주인이 건강 문제로 화방 문을 닫을 처지가 되자, 성실한 소년 문신에게 아예 화방을 인계해 주었다. 문신은 화방에 있는 재료로 화집의 그림을 모사해서 팔기도 했다. 화가 문신의 운명이 이렇게 시작되었다.

## 엄마와의 단 하룻밤

"나는 지금도 미술가라는 단어 앞에만 서면 아름답고 걷잡을 수 없이 드넓게 펼쳐진 파노라마 속으로 향하는 듯한 느낌을 받게 된 다"[58]고 언젠가 문신은 썼다.

그에게서 그림 그리는 일은 마치 하늘을 나는 것과 같은 비전, 끝을 알 수 없는 미지의 세계를 향한 도전이었다. 1938년 열여섯 살 때, 그는 일본으로 밀항하여 도쿄 니혼미술학교 서양화과에 입학했다. 그러고는 산부인과 조수, 영화 엑스트라, 목수 등 온갖 아르바이트를 하며 학업을 이어갔다. 당시 보통 유학생들이 본국에서 월 50원의 용돈을 받으면, 문신은 월 100원을 직접 벌었다고 한다.[59] 이 무렵 엄마를 찾아 단 하룻밤을 함께 보낸 후, 평생 만나지 못했다.

한국에서부터 혼자 갈고닦은 실력으로 문신은 교내 데생 대회에서 1등을 하기도 했다. 그러면서 도쿄 이케부쿠로 인근 예술인촌에

니혼미술학교 재학 당시 문신, 1939, 숙명여자대학교 문신미술관 소장

서 생활하며, 꽤 인정받는 화가로 성장했다. 변시지도 같은 예술인촌
에 있어서, 둘은 서로 친분을 나누었다.

이 무렵 21세의 문신이 그린 〈자화상〉이 남아 있다. 결기를 넘어
독기에 찬 화가의 눈빛이 섬뜩할 정도로 인상적인 작품이다. 화가는
자신 옆에 놓인 거울을 곁눈으로 흘겨보며 앞에 놓인 이젤에 자화
상을 그리고 있다. 세상을 곁눈질하며, 오로지 예술가의 외길을 헤쳐
나가겠다는 듯이. 실제로 문신은 도쿄 대공습 당시 다들 대피소로
몸을 피할 때 태연히 그림을 그린 일화로 유명하다. 어차피 죽을 바
에야 그림을 그리다가 죽는 게 낫다며.

### 생의 에너지와 용기의 원천

1945년 해방 후 문신은 고향 마산으로 돌아왔다. 일본에서 열심
히 일해 모은 돈 1,000원 중 절반인 500원으로 마산 고향 집 뒷산
을 사도록 아버지에게 부탁했다. 그리고 나머지 500원으로는 모조
리 물감을 사 들고 왔다. 해방과 전쟁 시기를 통과하며, 한국의 예술
가들이 재료난에 허덕일 때, 문신은 정말 아낌없이 물감을 썼다. 그
리고 혼란기에도 엄청난 양의 작업물을 발표했다. 1948년 개인전에
서 근원 김용준은 "혜성같이 빛나는" 문신의 전시를 보고, "조선의
대작가 탄생을 예감한다"[60]며 극찬했다.

이 시기의 작품 〈고기잡이〉를 보자. 파도가 몰아치는 거친 바다에
서 온 힘을 다해 밧줄을 당기는 어부들의 모습을 그렸다. 목숨을 걸

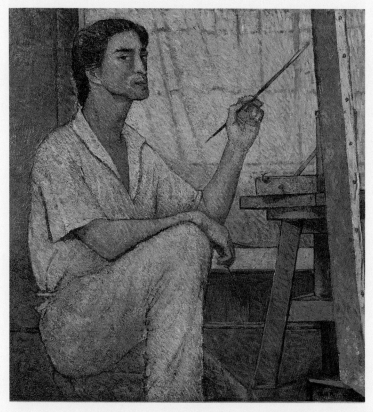

문신, 〈자화상〉, 1943, 캔버스에 유채, 94x80cm, 개인 소장

문신이 일본에서 21세에 그린 자화상이다. 일본 천황이 전쟁 통에 피란을 가면서 예술인들에게
하사한 술을 마신 후 그려서, 목에 붉은 술기운이 올라와 있다.

문신, 〈고기잡이〉, 1948, 캔버스에 유채, 53.5x131.5cm(액자 포함), 국립현대미술관 소장

화면에는 밧줄을 잡아끄는 어부가 그려져 있고, 나무 액자 틀에는 자맥질하는 해녀가 사면에 새겨져 있다.

문신, 〈소〉, 1957, 캔버스에 유채, 76x102cm, 국립현대미술관 소장

자세히 보면 어미 소와 아기 소가 함께 그려져 있다. 어미 소의 갈비뼈가 아기 소의 등 윤곽선과 일치한다. 독특한 기법으로 서로 분리될 수 없는 모자의 애착 관계를 표현했다.

고 풍랑에 맞서 싸우는 이들을 둘러싸고, 액자에는 자맥질하는 해녀의 모습이 새겨져 있다. 숨을 참고 바다 깊이 힘차게 뛰어들어 고기를 잡은 후, 다시 수면 위로 올라오는 해녀의 모습이 액자 틀을 따라 생생하게 묘사되었다. 하루하루 살아가는 일이 이렇게 힘들다. 때로 목숨을 걸고 생을 영위하는 보통 사람의 모습에서, 문신은 스스로 살아나갈 에너지를 얻었을 것이다.

나중에 쓴 문신의 회고록에서 특히나 인상적인 대목은 그가 자신의 가난한 아버지에게 보낸 존경과 찬사이다. 그의 아버지는 탄광 노동자, 푸줏간 점원 등 직업의 귀천을 가리지 않고 늘 새로운 일에 도전했다. 한때 아버지가 마산 추산동 언덕 위에서 온실 재배를 한다고, 거름을 만들기 위한 분뇨통(장군)을 져다 나른 적이 있었다. 친척들은 냄새나고 창피하다며 아버지를 욕하고 분뇨통을 엎질렀지만, 아버지는 아랑곳하지 않고 일을 계속했다. 문신은 타인의 시선을 신경 쓰지 않고 묵묵히 주어진 삶을 헤쳐나가는 아버지 모습에 깊은 감명을 받았다. "그 모습이 지금도 내 눈앞에 생생히 살아나면서 나에게 그 무엇인가의 용기를 갖게 해준다"[61]고 문신은 썼다.

## 화가에서 조각가로

그가 바라본 삶이 이러할진대, 못 할 것이 무엇이랴. 1961년 문신은 무일푼으로 프랑스 파리로 떠났다. 비싼 비행기 푯값을 지불하고 파리에 도착하니, 주머니에 달랑 50달러가 남았다고 한다. 엿새

를 굶다가 구사일생으로 화가 이응노(1904~1989) 부부를 길에서 우연히 만났다. 이후, 마찬가지로 파리에서 유학 중이던 화가 김흥수(1919~2014)가 알선해 준 일자리에 문신은 정착했다. 파리 외곽에 있는 라브넬의 고성(古城)을 수리하는 일이었다. 석공, 미장, 목수 등 격렬한 노동의 종합판이었지만, 문신은 이 일에서 일종의 희열을 느꼈다. 스스로도 이 경험이 화가에서 '입체'를 다루는 조각가로 전향하는 계기가 되었다고 말했다.

파리에서도 뭐든지 잘해내는 그를 찾는 이가 많아졌다. 존 크라븐이라는 전시기획자의 눈에 들어, 문신은 1970년 프랑스 남쪽 항구도시 발카레스에 거대한 나무 조각상을 설치하게 되었다. 아프리카 가봉의 대통령이 샤를 드골(Charles De Gaulle, 1890~1970)에게 선물한 아비동 나무를 예술가들에게 나눠주면서 시작된 프로젝트였다.

문신은 그중 가장 큰 통나무를 골라, 가장 깊이까지 파 들어가는 작업을 시도했다. 45도 온도의 모래사장에서 높이 13미터, 직경 1.2미터의 나무 등치와 무려 8개월간 사투를 벌이다가, 전기톱에 손목을 다쳐 피가 철철 흐른 적도 있었다. 문신은 이 경험을 통해, "하나의 창조라는 생명의 잉태를 위해서는 붉은 피가 엉기어 떨어지는 고통과 아픔을 견디는 인내가 필요하다는 생각이 머리를 떠나지 않았다"[62]고 썼다. 그는 진정 상처를 통해 성장하는 인간형이었다.

〈태양의 인간〉이라 불리는 이 작품으로 문신은 유럽 화단에 알려지기 시작했다. 1980년 한국으로 영구 귀국할 때까지 10여 년간 100여 회의 전시회에 참여했고, 작품도 꽤 잘 팔렸다. 그의 조각은

문신, 〈태양의 인간〉, 1970, 높이 약 13m, 발카레스시 소장(사진에서 가장 왼쪽 작품)

프랑스 항구도시 발카레스에 세운 13미터 높이의 나무 조각상으로, 지금도 이 도시 관광의 핫스 폿이다. 마치 태양을 숭배하는 토템과 같은 느낌을 주면서도, 매우 단순하고 현대적인 세련미를 지녔다.

통상 '시머트리(대칭)'를 특징으로 한다. 나무, 브론즈, 스테인리스 스틸 같은 재료로 좌우가 서로 대칭이 되는 알 수 없는 형상들을 그는 자꾸 만들었다. 사람들은 그의 조각이 개미나 나비 같다고도 하고, 어떤 사람들은 씨앗이나 식물처럼 보인다고도 했다. 아주 오래 전 고대인이 만들었을 법한 토템 같다고도 하고, 훨씬 멀리 미래의 우주에서 날아온 미지의 생명체 같다고도 했다.

문신 자신은 사람들이 이 창조물을 무엇이라 불러도 상관없었다. 다만, 그는 어떤 대상을 의도적으로 재현하려 하지 않았고, 단지 그것이 무엇이든 "작업하는 동안 이 형태들이 스스로 생명력을 가지게 되기를 바란다"[63]고 말했다. 그런 문신의 작품에 프랑스의 권위 있는 평론가 자크 도판느는 '생의 철학'이 보인다고 말했다.[64]

도판느가 말한 생의 철학은 베르그송이나 쇼펜하우어 같은 철학자의 개념을 염두에 둔 것이겠지만, 문신에게 '생'은 훨씬 더 실재적이라는 점에서 그들의 철학, 그 이상이다. 문신의 '시머트리'는 땅에 단단하게 발 딛고 선 어떤 존재가 어떻게든 중력을 거슬러 자라는 동안 생겨나는 형상이다. 이 형상은 위로 자라면서도 옆으로는 좌우 균형을 유지하려고 실은 안간힘을 쓰고 있다. 견고한 안정감과 극도의 긴장감이 절묘한 조화를 이룸으로써 태어나는 존재라고나 할까. 생은 바로 그런 극단적인 힘들 사이에서 벌어지는 균형감각이다. 그러하기에 우주에 던져진 어떤 존재에게나, 생은 그만큼 어렵고, 신비롭고, 기적 같고, 엄중하다.

문신, 〈무제〉, 1981, 흑단, 50x55x17.3cm,
국립현대미술관 소장. 사진: 수류산방 이지응

아주 단단한 나무인 흑단으로 만들었다. 문
신은 조각의 재료로 잘 사용하지 않는 강한
나무를 특히 선호했다. 단단한 재질의 나무일
수록, 표면에 반짝이는 효과를 더 잘 낼 수 있
는 장점이 있다.

문신, 〈무제〉, 1977, 흑단, 54.6x128.5x23cm, 국립현대미술관 소장. 사진: 수류산방 이지응

가느다란 지지대 위에 마치 우주를 유영하는 것 같은 자유로운 형상이 절묘한 균형감각을 유지한
채 서 있다.

문신이 14년에 걸쳐 만들어 1994년에 개관한 문신미술관이다. 그의 사후 아내 최성숙이 2003년 창원시에 기증했다.

## 마지막 역작, 문신미술관

　문신은 상당한 명성을 지닌 조각가로 성장했음에도 생활이 극도로 처참했다. 파리 인근 농촌 마을의 야채 창고를 개조해서 만든, 누추하기 그지없는 아틀리에에서 작업에만 열중했다. 1950년대 마산에서부터 알고 지냈던 이병주가 1980년 문신의 아틀리에를 찾아갔다가 참혹한 작업장 광경을 보고 말문을 잃었다. 그러고는 껄껄 웃으며 말했다. "루이 16세가 되지 못할 바에는 이런 미녀를 차지하고 마음대로 작품을 하는 문신이 낫다."[65]

　이병주가 말한 "이런 미녀"는 문신보다 스물네 살 연하의 서울대

동양화과 출신 화가 최성숙이었다. 1980년 문신은 최성숙을 만나 오랜 프랑스 생활을 청산하고 고향 마산으로 돌아왔다. 그리고 또다시 꿈을 향해 나아갔다. 일본 고학 시절에 일하면서 모은 500원으로 사두었던 고향 집 뒷산에 미술관을 직접 짓기 시작한 것이다. 옹벽을 쌓고 연못을 만들고, 바닥 모자이크를 깔고, 미술관 건물을 짓는 데 무려 14년이 걸렸다. 마을의 나이 든 인부들과 함께 직접 조금씩 진전시켜 나간 작업이 1994년에야 마무리되었다. 그리고 이듬해 문신은 누구보다도 치열하게 살아왔던 일흔둘의 생을 마감했다. 묘비에는 문신 자신이 평생 지키고자 노력했던 좌우명이 새겨졌다.

"노예처럼 일하고, 서민과 함께 생활하고, 신처럼 창조한다."

에필로그

책의 서문에 쓰지 못한 감사 인사를 남기고 싶다. 나의 첫 단행본이 나온다고 하니, 가장 먼저 생각나는 사람은 돌아가신 나의 아버지이다. 나는 살아오면서 존경스러운 분들을 직접적으로 많이 만났고, 동서고금의 책을 통해 간접적으로도 알게 되었지만, 그럼에도 내가 지금까지 최고로 존경하는 한 사람을 꼽으라면 '나의 아버지'라고 확실히 말할 수 있다.

이 책에 나오는 예술가들 중에서 어느 정도 근접한 유형을 찾자면, 아버지는 '박고석'과 같은 인물이었다. 오지랖이 넓었고, 애정이 넘쳤다. 무엇보다도 뚜렷한 철학을 가지고 사셨는데, 그것은 이 세상에 존재하는 그 무엇에도, 나름대로의 살아갈 이유와 존재의 몫이 있다는 철저한 믿음이었다. 이러한 믿음은 거의 종교적인 영역으로, 모든 사람과 사물을 따뜻하게 바라보고, 각각의 존재가치를 믿고 존

중하는 태도를 낳았다. 나는 그런 아버지에게서 태어나 자란 것을 대단한 행운으로 여긴다.

박고석의 부인이 살아생전 고생이 많았던 것처럼, 나의 어머니도 그런 관용적인 남편과 사는 데에는 현실적 어려움이 따랐다. 물론 행복한 깨달음의 순간도 많으셨겠지만 말이다. 어머니는 내가 결혼해서 아들을 둘이나 낳고도 직장을 다니며 박사과정을 끝낼 수 있게 해준 분이다. 나이가 들수록, 어머니의 그런 헌신이 결코 당연한 것이 아니었음을 느낀다.

내 삶의 동반자인 남편과 두 아들에게는, 내가 나의 어머니가 했던 것만큼의 헌신을 도무지 할 수 없었던 점에 대해 미안한 마음을 갖고 있다. 그래도 이런 나를 인정하고 도와준 가족들이 고맙다. 특히 두 아들은 언제나 내게 실질적인 도움을 주었다. 내가 신문 연재를 위해 초고를 보여줄 때마다, 아들들은 나의 '첫 독자'로서 가차 없는 비판과 지탄을 아끼지 않았다. 이들의 비판은 뼈저린 것이었지만, 분명 대단히 도움이 되는 일이었다. 특히 이제 성인이 된 큰아들의 조언은 내가 미처 생각하지 못한 '독자의 관점'을 선명하게 일깨워주어서, 초고를 수정하는 데 절대적인 역할을 담당했다.

'미술사'라는 학문에 관심을 갖도록 이끌어준 선생님께도 감사를 드리지 않을 수 없다. 1992년, 아무것도 모른 채 대학에 들어간 나에게 김영나 교수의 강의는 신세계였다. 그는 이 책에 나오는 김재원 박사의 막내딸로, 일찍이 미국에서 서양미술사를 공부하고 돌아와 서울대학교에서 서양미술사와 한국근대미술을 함께 가르쳤다. 그의 거의 첫 번째 학생 그룹에 내가 속했던 건 영광이었다.

2002년 국립현대미술관에 입사한 이후 올해 6월 퇴직할 때까지 직장에서 나를 도와주고 함께해 준 모든 분들께도 진심으로 감사드린다. '일'은 소중한 것이고, 그 소중한 '일'을 함께한 누군가는 대단한 인연으로 연결되어 있다고 생각한다. 최근 미술관을 그만두고 나왔지만, 우리나라 유일의 국립미술관에 대한 나의 애정은 결코 식지 않을 것 같다.

미술관에서 일한 동안, 전문 분야에 대한 지식뿐 아니라 삶의 가르침을 준 많은 분들께도 감사드리고 싶다. 무엇보다 한국 근대미술의 소중한 작품과 자료를 소장하고 보존하고 공유해 주었던 유족과 소장가들은 국가가 해야 할 일을 개인이 대신해 왔던 우리나라의 숨은 공로자들이다.

이 책의 출간과 관련해서, 가장 직접적으로 감사를 드려야 할 분은 단연 『조선일보』 김윤덕 부장이다. 2021년 2월, 국립현대미술관 덕수궁관에서《미술이 문학을 만났을 때》전시가 열렸을 때, 전시에 나오는 내용을 그대로 글로 풀어 주말판에 연재해 달라는 요청을 받았다. 나는 전시를 홍보해야 하는 큐레이터의 입장이었기 때문에, 재고의 여지도 없이 연재를 승낙했다. 그러나 '전시가 끝났는데도 이 연재를 계속해야 하나' 하는 의문이 들 때마다, 나를 붙잡아준 분이 김윤덕 부장이었다. 공감력이 뛰어난 그분은 내가 어떤 예술가 이야기를 들고 와도, 재미있고 감동적이니 계속 쓰라며 나를 부추겼다. 돌이켜보면, 이 정도의 글이 모여 책으로까지 나오게 된 것은 온전히 김윤덕 부장 덕분이다.

「살롱 드 경성」이라는 센스 있는 이름을 만들어주고, 꼼꼼하게 글

을 매만지고 다듬어준 김미리 기자에게도 감사드린다. 그를 이어 내 글의 편집을 맡아준 허윤희 기자의 씩씩하고 솔직한 반응도 내게 늘 힘이 되었다.

기사의 내용을 일부 수정하고 순서를 재정렬하여 이렇게 책으로 내기까지, 해냄출판사의 이혜진 주간과 디자이너 박윤정 실장이 많은 노력을 기울여주었다. 이 자리를 빌려 깊은 감사의 말을 전하고 싶다.

무엇보다 이 책을 읽을 독자들에게 감사드린다. '전시의 완성'이 관객이듯이, '책의 완성'은 독자이다. 독자가 없다면 책을 낼 이유가 없지 않나. 이 책을 읽기 위해 시간을 내주고 노력을 기울여주는 것만으로도 감사한 일이다. 독자들이 이왕 들인 시간과 노력을 헛된 낭비라고 여기지 않기를, 조금이나마 의미 있는 경험으로 생각해 주기를 바라는 마음뿐이다.

2023년 8월
김인혜

# 1장 화가와 시인의 우정: 미술과 문학이 만났을 때

## 01 곡마단이라고 놀림을 받았던 경성의 두 천재  이상과 구본웅

1   문종혁, 「심심산천에 묻어주오」, 『그리운 그 이름, 이상』, 김유중, 김주현 편, 지식산업사, 2004, 119쪽.

2   한때 이상은 건축 실내 인테리어를 일종의 직업으로 삼아서, 새로 다방을 꾸며서 문을 연 후 이를 되파는 식으로 사업을 했다는 설이 있다. 그러나 작품의 제작 연도(1937)가 이상이 도쿄에서 사망한 해이기 때문에, 선후관계에 의문점이 있다.

## 02 『조선일보』 편집국에는 세기의 시인과 화가가 있었다  백석과 정현웅

3   이는 자야의 회고에 의할 뿐 다른 근거는 찾기 어렵다. 또한 백석이 이 시를 소설가 최정희에게도 보냈다는 사실이 유족에 의해 2001년 『문학사상』 9월 호에 공개된 바 있다.

4   정현웅의 가계에 대해서는 그의 차남 정지석의 구술에 의한 것이다.

5   「장편소설 예고 '여명기'」, 『동아일보』, 1935. 12. 21, 2쪽.

6   1936년 베를린올림픽 마라톤에서 금메달을 딴 손기정 선수의 사진을 지면에 실으면서, 고의로 일장기를 지워 보도하자, 이를 구실로 총독부가 『동아일보』를 정간시킨 사건이다. 『조선중앙일보』에서도 같은 일이 있었음이 알려져 휴간된 후 결국 폐간에 이르렀다.

## 03 경성의 베스트셀러 시집을 함께 만든 시대의 선구자들  정지용과 길진섭

7   길진섭, 「미운 고향」, 『문장』, 1941년 4월 호, 227쪽.

8  길진섭, 「미운 고향」, 『문장』, 1941년 4월 호, 227쪽.

9  정지용, 「황마차」 중에서, 『정지용 시집』(1935).

10 전쟁이 일어나자 서대문형무소에 수용되었다가 평양 감옥으로 이감된 후 폭사
   했다는 설과, 납북되던 중 미군의 동두천 폭격에 휘말려 소요산에서 폭사했다
   는 증언 등이 있으나, 확실하지 않다.

## 04 신문사 사회부장과 수습기자로 만난 시인과 화가  김기림과 이여성

11 김기림, 「신문기자로서의 최초 인상」, 『철필』 1, 1930. 7., 조영복, 『문인기자 김기
   림과 1930년대 '활자-도서관'의 꿈』, 살림, 2007, 99쪽에서 재인용.

12 김오성, 「이여성론」, 『지도자 군상』, 대성출판사, 1946.

13 김기림, 「분원유기」, 『춘추』, 1942. 7.

14 김기림, 「붉은 울금향과 로이드 안경」, 『신동아』, 1932. 4., 조영복, 『문인기자 김
   기림과 1930년대 '활자-도서관'의 꿈』, 살림, 2007, 132~133쪽에서 재인용

15 이여성, 「예술가에게 보내는 말씀」, 『신동아』, 1935. 9.

16 신용균, 『이여성의 정치사상과 예술사론』, 고려대학교 박사학위논문, 2013,
   358쪽 참조.

## 05 성북동 이웃사촌을 넘어 소울메이트가 되다  이태준과 김용준

17 이태준, 「내게는 왜 어머니가 없나」, 『이태준 전집 5: 무서록 외』, 소명출판,
   2015.

18 두 사람이 얼마나 긴밀했는지는 이태준 유족의 증언을 통해서도 확인된다. 이
   태준의 아들 유백은 김용준에게 개인적으로 회화 지도를 받았다고 하며, 김용
   준을 '아버지'로 부르기도 했다고 한다. 2020년 12월 17일 김명렬(이태준의 외조
   카)과의 인터뷰 중에서.

19 이태준, 「冊」, 『무서록』, 박문서관, 1941.

20 이태준, 「冊」, 『무서록』, 박문서관, 1941.

21 성혜랑, 『등나무집』, 지식나라, 2000, 298~300쪽 참조.

## 06 그림 같은 시를 쓴 시인, 그리고 그가 가장 아꼈던 화가  김광균과 최재덕

22  김광균, 「30년대의 화가와 시인들」, 『계간미술』, 1982년 가을호, 91쪽.

23  2020년 10월 14일, 김은영과의 인터뷰 중에서.

## 07 박완서의 소설 『나목』은 박수근의 삶에서 시작되었다  박수근과 박완서

24  김복순, 『박수근 아내의 일기』, 현실문화, 2015. 전쟁기 박수근의 가족이 겪었던 파란만장한 이야기는 그의 아내 김복순 여사가 남긴 수기를 참조할 것.

25  박완서, 『그 산은 정말 거기 있었을까』, 웅진지식하우스, 2021, 303~310쪽 참조. 소설 「나목」에는 사실과 픽션이 섞여 있는 반면, 이 책에서는 박완서와 박수근의 관계가 훨씬 사실에 가깝게 서술되어 있다.

26  박완서, 『나목』, 세계사, 2012, 12쪽. 이 글이 처음 실린 것은 1976년 열화당에서 출간된 『나목』 단행본 초판의 「작가 후기」였다.

## 08 텅 빈 시대를 글과 그림으로 채우다  김환기와 그가 사랑한 시인들

27  김환기, 「S.P.A.뉴스」, 『로로르』, 1937. 2, 5쪽.

28  김환기, 「무제」, 『문예』 제1권, 제2호, 문예사, 1949. 9. 참조.

29  국립현대미술관 편, 『미술이 문학을 만났을 때』, 국립현대미술관, 2021, 365쪽에 수록된 편지 참조.

# 2장 화가와 그의 아내: 뜨겁게 사랑하고 열렬히 지지했다

## 09 소박해서 질리지 않는 조선백자처럼, 삶을 예술로 만들다  도상봉과 나상윤

1  도상봉과 나상윤의 만남과 유학 시절 증언은 손녀 도윤희의 구술에 따른 것이다. 2021년 8월 24일, 도윤희와의 인터뷰 중에서.

2  "나의 가장 친우인 이조백자들도 항상 그 속에서 미소를 띠고 놀고 있다. 그리하여 아침저녁 광선이 변할 때마다 그들이 가지고 있는 유백색의 변화와 항아

리 속에서 우러나오는 무성(無聲)의 노래는 나에게 신비한 교훈과 기쁨을 던져 준다." 도상봉, 「나의 화실」, 『조선일보』, 1955. 6. 30.

3  2021년 8월 24일, 도윤희와의 인터뷰 중에서.

4  2021년 8월 24일, 도윤희와의 인터뷰 중에서.

## 10 '국민 화가' 이중섭을 길러낸 유학파 부부 화가  임용련과 백남순

5  민병산, 「예술가의 치부(致富)」, 『철학의 즐거움』, 신구문화사, 1990, 499쪽.

## 11 아내와 떨어지지 않았다면 그는 미치지 않았을까  이중섭과 이남덕

6  2016년 1월 31일, 이남덕과의 인터뷰 중에서.

7  이 구술은 무사시노미술대학 교수였던 박형국이 윤중식 생존 시 했던 구술 인터뷰에 기반한 것이다.

8  인용은 화가 김병기의 회고에 따른 것이다. 윤범모, 『백년을 그리다』, 한겨레출판, 2018, 150쪽 참조. 니시무라 이사쿠는 시국에 맞지 않는 발언을 서슴지 않아, "다들 전쟁에 총력을 기울이고 있으니, 나는 전쟁반대에나 총력을 기울여볼까"라고 말할 정도였다. 文化學院史編纂室, 『愛と叛逆—文化學院の五十年』, 文化學院出版局, 1971.

9  이 구술은 '장미의 화가'로 불린 황염수의 부인 남경숙의 증언에 따른 것이다. 황염수는 이중섭과 매우 친했고, 화가 지망생이었던 남경숙 또한 이중섭의 부인 이남덕과 평생 친구로 지냈다. 황염수와 남경숙의 중매 역할을 이중섭이 했다고 하며, 이 부부가 부산 피란 시절 결혼식을 올렸을 때 이중섭이 선물한 작품이 지금도 남아 있다.

10  이중섭이 부인에게 보낸 편지 중에서. 이중섭 저, 박재상 역, 『이중섭: 편지와 그림들(1916~1956)』, 다빈치, 2003, 99쪽.

11  이 증언은 이중섭의 친구였던 황염수의 아내, 남경숙의 회고에 따른 것이다. 2016년 8월, 남경숙과의 인터뷰 중에서.

12  권성훈, 「일본에서 만난 99세 이중섭의 아내 "내 남편은 미남이고 따뜻한 사람"」, 『매일신문』, 2019. 6. 10.

12 한국 추상화의 선구자와 그의 삶을 지지한 아내 유영국과 김기순

13 원산 노련(노동연합회) 사건은 1929년 '원산총파업'과 연루된 것이다. 일제강점
기 최대 노동투쟁으로 거론되는 원산총파업은 원산 근처 문평에서 노동자를
총감독했던 일본인이 조선인 노동자를 구타하여 촉발되었다. 원산 노련이 합류
하면서 파업이 확대되었으나 결국 일제 경찰의 대대적인 검거와 탄압으로 종결
되었다. 이 사건과 관련한 김응렬의 신문기사는 「원산 노련 사건 십팔 명 이송」,
『동아일보』, 1930. 1. 2., 1932년 봉산 탄광 노동운동 관련 기사는 「피검 십여
명 해주로 압송」, 『동아일보』, 1932. 6. 4 참조.

14 2016년 11월 3일, 유영국의 장남 유진과의 인터뷰 중에서.

15 김기순 구술 채록 자료(2004. 5. 15) 중에서(인터뷰어: 이인범), 유영국미술문화재
단 제공.

16 김기순 구술 채록 자료(2004. 7. 28) 중에서(인터뷰어: 이인범), 유영국미술문화재
단 제공.

17 2021년 6월 2일, 유영국의 장남 유진과의 인터뷰 중에서.

18 국립현대미술관 편, 『유영국: 절대와 자유』, 미술문화, 2016, 190쪽.

13 서로가 존재했기에, 마침내 완성된 우주 김환기와 김향안

19 김향안, 「이상(理想)에서 창조된 이상(李箱)」, 『그리운 그 이름, 이상』, 지식산업
사, 2004, 195쪽.

20 김향안, 「이상(理想)에서 창조된 이상(李箱)」, 『그리운 그 이름, 이상』, 지식산업
사, 2004, 189쪽.

21 자살의 영어, 즉 'suicide'의 실제 발음은 '수이사이드'에 가까우나, 이상의 표현
을 그대로 따랐다.

22 김향안, 「이상(理想)에서 창조된 이상(李箱)」, 『그리운 그 이름, 이상』, 지식산업
사, 2004, 189쪽.

23 김향안, 「이상(理想)에서 창조된 이상(李箱)」, 『그리운 그 이름, 이상』, 지식산업
사, 2004, 178쪽.

24 김향안, 『월하의 마음』, 환기미술관, 2005, 15쪽.

## 14 찬란히 빛나던 낮의 화가, 그보다 더 영롱하던 밤의 화가  김기창과 박래현

25 추천 작가는 연속적으로 특선을 받은 작가에게 주어지는 타이틀로, 이후 《조선미술전람회》에서 심사를 받지 않고 작품을 진열할 수 있는 특권이 주어진다.

26 김기창, 『침묵과 함께 예술과 함께』, 경미문화사, 1978, 124쪽.

27 김기창, 『나의 사랑과 예술』, 정무사, 1977, 175쪽.

28 박래현의 별세 후 잡지 『여성중앙』 1976년 3월 호에 처음 실린 글이다. 김기창, 『침묵과 함께 예술과 함께』, 경미문화사, 1978, 90쪽에 재수록.

## 3장 화가와 그의 시대: 가혹한 세상을 온몸으로 관통하며

## 15 "탐험하는 자가 없으면 그 길 영원히 못 갈 것이오"  나혜석

1 1914년 일본 도쿄에서 조선 유학생들이 창간한 회보이자 문예잡지.

2 나혜석, 「잡감—K언니에게 여함」, 『학지광』, 1917. 7, 이상경 편집 교열, 『나혜석 전집』, 태학사, 2000, 195~196에 재수록.

3 나혜석, 「이혼고백서」, 『나혜석 전집』, 태학사, 2000, 402쪽.

4 나혜석, 「경희」, 『나혜석 전집』, 태학사, 2000, 104쪽.

## 16 일제강점기 독일에서 한류의 씨앗을 뿌린 망국의 유학생들  이미륵, 김재원, 배운성

5 김재원, 『박물관과 한평생』, 탐구당, 1992, 84쪽.

6 김재원, 『박물관과 한평생』, 탐구당, 1992, 120~122쪽.

7 Unsong Pai, "Hochzeit in Korea.", *Die Woche*, Jg. 33, Nr. 36(5 September 1931), pp. 1176~1177 수록. 신채기, 「배운성의 자화상」, 『현대미술사연구 6』 46, 2019. 12., 180쪽에서 재인용.

8 Kurt Runge, *Un-soung PAI Erzählt aus Seiner Koreanischen Heimat*, Kulturbuch Verlag, 1950, 후기 참조.

## 17 전쟁이 할퀸 중국의 도시 풍경을 따듯한 시선으로 그리다 임군홍

9  김해리, 「임군홍의 중국 거주 시기(1939~1946) 작품 연구」, 『한국근현대미술사학』 제41집, 2021년 상반기, 101쪽 참조.

10  「운수부 월력 사건의 진상」, 『경향신문』, 1948. 3. 10.

11  북한에서는 한국화를 조선화라고 부른다. 북한은 전쟁 직후에는 친러 정책을 펼치면서 유화 제작에 열의를 보였으나, 주체사상을 선전하면서부터는 독자적인 조선화 양식을 개발하여 적극 장려했다.

## 18 격랑의 시대 수많은 걸작을 남긴 한국의 미켈란젤로 이쾌대

12  가계에 대한 증언은 2012년 10월 31일, 이쾌대의 아들 이한우와의 인터뷰에 따른 것이다.

13  「미술운동을 착란하는 근인당 일파의 책동을 분쇄하자 上·下」, 『문화일보』, 1947. 6. 19~20.

14  김창열과의 인터뷰 중에서(인터뷰어: 김예진). 2015년 국립현대미술관 덕수궁관에서 개최된 《거장 이쾌대: 해방의 대서사》에 상영된 영상 참조.

15  이주영에 대한 증언은 2010년 11월 22일, 그의 아들 이명학의 회고에 따른 것이다.

16  이쾌대가 부인 유갑봉에게 보낸 1950년 11월 11일 자 편지 중에서.

## 20 누가 이 천재 화가에게 총을 쏘았는가 이인성

17  이일환, 『대구미술칠십년사』, 도서출판 왕자, 1995, 30쪽.

18  「朝鮮の天才 少年 李仁星」, 『東京讀賣新聞』, 1932년 날짜 미상, 유족 소장 스크랩북에서 발췌.

19  국립현대미술관 편, 『향(鄕): 이인성 탄생 100주년 기념전』, 2012, 200쪽 참조.

20  "회화는 사진적이 아니며, 화가의 미의식을 재현시킨 별세계"라고 이인성은 썼다. 이인성, 「조선화단의 X광선」, 『신동아』 39호, 1935. 1., 111쪽, 삼성문화재단 편, 『이인성: 한국의 미술가』(삼성문화재단, 1999), 210쪽에 재수록.

21  이애향, 「아버지와 함께 했던 14년 세월」, 『이인성: 한국의 미술가』, 삼성문화재단, 1999, 216쪽.

22 이는 현장에 있었던 유일한 목격자, 이인성의 장녀 이애향의 증언에 따른 것이다. 이애향, 「아버지와 함께 했던 14년 세월」, 『이인성: 한국의 미술가』, 삼성문화재단, 1999, 218쪽.

23 최인호, 「누가 천재를 쏘았는가」, 『한국일보』 1974. 6. 5.

## 21 그림에도 삶은 총체적으로 환희다 오지호

24 오지호, 『팔렛트 위의 철학』, 죽림, 1999, 62쪽.

25 "三十号에 林檎꽃피는 果樹園이 되었다. 土曜日날 完全히 [下塗ㅣ]를 해놓고서 日曜日날 完全히 말이었다. 今年봄의 收穫이 이그림 한장이 더된것으로 過히 서웁지 않게 되었다. 꽃과 닢이 한꺼번에 석거핀 것을 어떻게 處理를 할가가 始作當初 붙어의 念慮이었더니 予定했든 方法을 그대로 해본것이 予想以外로 좋은 効果를 얻었고 画面의 燦爛한 光輝가 여그에 힘입음이 많다. … 土曜日날은 좀 꽃이 적은듯하더니, 日曜日날은 滿開가되고, 月曜日날은 벌서지기 시작했다." 오지호의 일기(1937. 5. 8~5. 9). 오병욱, 「오지호와 반 고흐의 과수원」, 『한국근현대미술사학』 제38집, 2019년 하반기, 309쪽에서 재인용.

26 오지호는 빨치산 시절의 이야기를 거의 하지 않았다. 자신이 직접 쓴 유일한 기록 자료로, 오지호, 「그 슬프게 팬 갈대꽃 무리」, 『뿌리깊은 나무』, 1977. 1., 150~155쪽 참조.

27 오지호, 「그 슬프게 팬 갈대꽃 무리」, 『뿌리깊은 나무』, 1977. 1., 154쪽.

28 광주문화재단 편, 『오지호의 삶과 화업』, 광주광역시 광주문화재단, 2020, 153쪽 참조.

29 최예태, 『오지호: 그 예술의 발자취』, 프레지던트사, 1987, 133쪽.

30 오지호, 『현대회화의 근본문제』, 예술춘추사, 1968, 52쪽.

31 오지호, 『현대회화의 근본문제』, 예술춘추사, 1968, 59쪽.

## 4장 예술가로 살아갈 운명: 고통과 방황 속에서 만난 구원

## 22 참혹한 전쟁의 트라우마를 자연의 아름다움을 그리며 이겨내다 이대원

1  김주원, 「이대원 구술 채록」, 한국예술디지털아카이브, DA-Arts 홈페이지 참조.

2  김주원, 「이대원 구술 채록」, 한국예술디지털아카이브, DA-Arts 홈페이지 참조.

3  2021년 12월 9일, 이대원의 딸 이순영과의 인터뷰 중에서.

4  김원룡, 「사람을 슬프게 하는 것이 하나 없는 그의 그림」, 『혜화동 70년: 이대원 화문집』, 아트팩토리, 2005, 56쪽.

5  피에르 레스타니, 「숨을 쉬듯이 그림을 그리고……」, 『혜화동 70년: 이대원 화문집』, 아트팩토리, 2005, 32쪽.

## 23 절대 고독 속에서 그림에 모든 것을 소진해 버린 화가  장욱진

6  강석경, 「까치를 몰고 온 메신저」, 『장욱진 이야기』, 김영사, 1991, 132쪽.

7  김형국, 『장욱진: 모더니스트 민화장』, 열화당, 2004, 19쪽.

8  장욱진, 「자화상의 변」, 『화랑』, 1979년 여름호에 실린 글이다. 호암미술관 편, 『장욱진전』, 1995년 도록에 재수록.

9  장욱진, 「자화상의 변」, 『화랑』, 1979년 여름호에 실린 글이다. 호암미술관 편, 『장욱진전』, 1995년 도록에 재수록.

10 최순우, 「분명한 신념과 맑은 시심」, 『장욱진 이야기』, 김영사, 1991, 24쪽

11 장욱진, 「새벽의 세계」, 『샘터』, 1974. 9.

## 24 그의 산에는 청년의 우울, 장년의 패기, 노년의 우수가 있다  박고석

12 시인 구상이 쓴 「고석송(古石頌)」이라는 시의 일부이다.

13 고은, 「나의 산하, 나의 삶: 박고석에 매혹돼 미술로 경사(傾斜)」, 『경향신문』, 1993. 8. 8.

14 2023년 1월 12일, 강운구와의 전화 인터뷰 중에서.

15 2023년 1월 10일, 박고석의 막내아들 박기호와의 인터뷰 중에서.

16 김순자와 서성록 대담, 「부인 김순자 여사를 통해 본 박고석」, 『박고석과 산』, 갤러리현대, 2017, 211쪽.

17 「한국 옷 하와이서도 갈채」, 『조선일보』, 1964. 9. 9.

18  2023년 1월 10일, 박기호와의 인터뷰 중에서.

19  2023년 1월 10일, 박기호와의 인터뷰 중에서.

20  오광수, 「박고석과 그의 시대」, 『박고석과 산』, 갤러리현대, 2017, 8쪽.

21  김윤덕, 「"이중섭밖에 모르던 남편 미워…… 선생 그림을 땔감으로 썼죠"」, 『조선일보』, 2017. 4. 25.

## 25 경계의 미학, 모순과 불확실성을 받아들인 화가  김병기

22  윤범모, 『백년을 그리다』, 한겨레출판, 2018, 22쪽.

23  윤범모, 『백년을 그리다』, 한겨레출판, 2018, 23쪽.

24  김철효, 「김병기 구술녹취문」, 『한국기록보존소 자료집』 제3호, 2004, 39쪽.

25  김병기, 「추상회화의 문제」, 『사상계』, 1953년 9월 호에 실린 글이다. 국립현대미술관 편, 『김병기: 감각의 분할』, 2014년 도록에 재수록.

26  2014년 12월 1일, 국립현대미술관에서 열린 《김병기: 감각의 분할》 기자간담회 인터뷰에서.

27  2014년 12월 4일, 국립현대미술관 미술연구센터에서 열린 김병기 강연 중에서.

28  2014년 12월 1일, 국립현대미술관에서 열린 《김병기: 감각의 분할》 기자간담회 인터뷰에서.

29  스토리텔링&아트 제작, 「한국현대미술작가 김병기―작품세계와 삶의 이야기」, 2022년 영상 인터뷰 중에서.

## 26 헤어진 세 아들을 향한 그리움을 작품으로 승화시키다  이성자

30  심은록, 『이성자의 미술: 음과 양이 흐르는 은하수』, 미술문화, 2018, 219쪽.

31  갤러리현대·이성자기념사업회 편, 『이성자 1918~2009』, 마로니에북스, 2018, 357쪽.

32  심은록, 『이성자의 미술: 음과 양이 흐르는 은하수』, 미술문화, 2018, 71쪽.

33  「나의 그림, 나의 고향―재불 화가 이성자」, 『11시에 만납시다』, KBS, 1985년 2월 5일 방영된 영상 중 작가 인터뷰 참조.

34  2022년 3월 24일, 이성자의 아들 신용석과의 인터뷰 중에서.

## 27 "세상에 잠시 소풍 나온 아이가 죄 없이 끄적여놓은 감상문" 백영수

35 백영수, 『성냥갑 속의 메시지』, 문학사상사, 2000, 36쪽.

36 백영수, 『성냥갑 속의 메시지』, 문학사상사, 2000, 62쪽.

37 백영수, 『성냥갑 속의 메시지』, 문학사상사, 2000, 67쪽.

38 신항섭, 「심미의 세계, 그 순수조형과 절제의 미학」, 『백영수 회화 70년』, 광주 시립미술관, 2012, 121쪽에서 재인용.

39 김명애, 『빌라 슐 바의 종소리』, 대신기획, 2000, 512쪽.

## 28 제주의 자연 속에서 존재의 근원을 탐색한 '폭풍의 화가' 변시지

40 서종택, 『변시지: 폭풍의 화가』, 열화당, 2000, 37쪽.

41 2022년 9월 20일, 변시지의 아들 변정훈과의 인터뷰 중에서. 이 중 일부 내용 은 변시지 생존 시 구술 녹취 자료에도 나온다. 이인범, 「변시지 구술 채록」, 한 국예술디지털아카이브 참조.

42 김용상, 「제주와의 만남은 운명이었다」, 『월간조선』, 1995년 7월 호에 실린 인 터뷰 내용이다. 변정훈, 『변시지 백서』, 퍼플, 2022, 134쪽에 재수록.

43 송정희 편, 『변시지: 바람의 길』, 누보, 2020, 페이지 번호 없음.

44 서종택, 『변시지: 폭풍의 화가』, 열화당, 2000, 99쪽.

45 변정훈, 『변시지 백서』, 퍼플, 2022, 432쪽.

46 송정희 편, 『변시지: 바람의 길』, 누보, 2020, 페이지 번호 없음.

## 29 영원한 아름다움을 추구한 한국 근대 조각의 거장 권진규

47 박형국, 「권진규 평전」, 『권진규 1922-1973』, 도쿄국립근대미술관 등 편, 2009, 323쪽.

48 박형국, 「권진규 평전」, 『권진규 1922-1973』, 도쿄국립근대미술관 등 편, 2009, 307쪽.

49 박형국, 「권진규 평전」, 『권진규 1922-1973』, 도쿄국립근대미술관 등 편, 2009, 325쪽.

50 2012년 9월 12일, 권진규의 동생 권경숙과의 인터뷰 중에서. 권진규기념사업회 제공.

51  시교 소슈, 「도시마 야스마사는 이렇게 말했다」, 『권진규 1922-1973』, 도쿄국립
    근대미술관 등 편, 2009, 305쪽.

52  「건칠 전을 준비 중인 조각가 권진규 씨」, 『조선일보』 1971. 6. 20.

53  권진규, 「예술적 산보: 노실의 천사를 작업하며 읊는 봄, 봄」, 『조선일보』 1972.
    3. 3.

54  2021년 8월 6일, 허명회와의 인터뷰 중에서.

55  2019년 "The Breakthrough Prize"를 수상한 후 촬영한 기념 영상(What
    motivates us is the pursuit of beauty: June Huh on mathematics)에서 인용.

## 30 노예처럼 일하고 신처럼 창조했다 문신

56  이병주, 「문신의 인간과 예술」, 『문신』, 예화랑 전시(1986) 서문에 수록된 글이
    다. 주임환, 『노예처럼 작업하고 신처럼 창조한다』, 종문화사, 2007, 176쪽에 재
    수록.

57  문신, 『문신회고록: 돌아본 그 시절』, 창원시립마산문신미술관, 2017, 5쪽.

58  문신 작가노트 중에서.

59  장명수, 「쇠만큼이나 강인한 조각가의 귀향」, 『문신의 삶과 예술세계, 평론집 I』,
    종문화사, 2008, 30쪽.

60  김용준, 「문신군의 예술: 혜성같이 빛나는 그의 개인전을 보고」, 1949, 숙명여
    자대학교 문신미술관 소장 친필 원고.

61  문신, 『문신회고록: 돌아본 그 시절』, 창원시립마산문신미술관, 2017, 16쪽.

62  문신의 미발간 작가노트 중에서. MBC 경남, 「특집 다큐멘터리: 거장 문신」,
    2005년 10월 21일 방송 영상 참조.

63  문신의 작가노트 중에서. 김영호, 『문신, 우주를 조각하다』, 한길사, 2021, 147쪽.

64  숙명여자대학교 문신미술관 편, 『시메트리: 생명의 예술가, 문신』, 2022, 567쪽
    참조.

65  최성숙, 『나는 처절한 예술의 노예』, 종문화사, 2008, 66쪽.

인용문 출처

33~34쪽   백석,「북방에서—정현웅에게」,『백석 문학전집 1 시』, 최동호 외 편, 서
          정시학, 2012
36쪽      정지용,「향수」,『정지용전집 1 시』, 권영민 편, 민음사, 2016
47~48쪽   김기림,「쥬피타 추방—이상의 영전에 바침」,『김기림』, 김유중 편, 문학
          세계사, 1996
61쪽      이태준,「고완(古翫)」,『이태준 : 청소년이 읽는 우리 수필』, 돌베개, 2003
73~74쪽   김광균,「와사등」, 오영식 · 유영호 편,『김광균 문학전집』, 소명출판, 2014
98쪽      서정주,「기도 1」,『미당 서정주 시전집』, 민음사, 1983
102쪽     김광섭,「저녁에」,『겨울날』, 창비, 1997
155쪽     이상,「슬픈 이야기 : 어느 두 주일 동안」,『이상 전집 2 - 시, 수필, 서간』,
          김종년 편, 가람기획, 2004

**살롱 드 경성**
한국 근대사를 수놓은 천재 화가들

초판 1쇄 2023년 8월 25일
초판 7쇄 2024년 7월 15일

**지은이** | 김인혜
**펴낸이** | 송영석

**주간** | 이혜진
**편집장** | 박신애 **기획편집** | 최예은 · 조아혜 · 정엄지
**디자인** | 박윤정 · 유보람
**마케팅** | 김유종 · 한승민
**관리** | 송우석 · 전지연 · 채경민

**펴낸곳** | (株)해냄출판사
**등록번호** | 제10-229호
**등록일자** | 1988년 5월 11일(설립일자 | 1983년 6월 24일)

04042 서울시 마포구 잔다리로 30 해냄빌딩 5 · 6층
**대표전화** | 326-1600 **팩스** | 326-1624
**홈페이지** | www.hainaim.com

ISBN 979-11-6714-064-7